# By Any Other Name

## A Cultural History of the Rose

# 장미의 문화사
# BY ANY OTHER NAME: A CULTURAL HISTORY OF THE ROSE

2023년 6월 29일 초판 발행 · **지은이** 사이먼 몰리 · **감수** 김욱균 · **옮긴이** 노윤기 · **펴낸이** 안미르, 안마노
**편집** 최은영 · **디자인** 박민수 · **일러스트레이션** 장응복 · **영업** 이선화 · **커뮤니케이션** 김세영 · **제작** 세걸음
**글꼴** 신세계, AG 최정호스크린, AG 최정호민부리

**안그라픽스**

**주소** 10881 경기도 파주시 회동길 125-15 · **전화** 031.955.7755 · **팩스** 031.955.7744
**이메일** agbook@ag.co.kr · **웹사이트** www.agbook.co.kr · **등록번호** 제2-236(1975.7.7)

ISBN 979.11.6823.036.1 (03600)

# 장미의 문화사

사이먼 몰리 지음
김욱균 감수
노윤기 옮김

안그라픽스

# 한국어판에 부쳐

이 책의 한국어판 서문을 써 내려가는 지금, 파주의 우리 집 정원에는 장미 꽃송이들이 탐스럽게 피어 있다. 내가 가장 좋아하는 꽃은 로사 루고사, 한국의 토종 들장미인 해당화다. 루고사는 아름다운 진한 자줏빛 꽃잎에 밝은 노란색 수술을 가진 향기 그윽한 꽃이다. 물론 줄기에는 가시가 숨겨져 있다.

    독자들은 이 책을 읽으면서 나와 국적이 같은 대문호 윌리엄 셰익스피어가 노래한 장미가 나와 독자들이 주변에서 흔히 보아 온 장미가 아니라는 사실을 알게 될 것이다. 특히 루고사 장미가 일본에서 유럽으로 전해진 것이 18세기 후반이기 때문에 셰익스피어는 이 꽃을 전혀 볼 수 없었다. 오늘날 한국의 대중이 가장 열광하는 꽃이 장미인 듯 보이기도 하지만, 이러한 인기는 최근에 벌어진 현상이며, 그 현상은 세계화나 서구화의 거대한 조류와 무관하지 않다.

    이 책의 번역을 기획해 주신 안그라픽스와 담당 직원들의 헌신에 감사드린다. 책을 아름답게 꾸며주신 안그라픽스의 박민수 디자이너와 멋진 표지 일러스트를 그려주신 장응복 님, 훌륭한 한국어 문장으로 번역해 주신 노윤기 번역가에게도 감사의 말씀을 전한다. 특히 전문적인 식견으로 이 책의 번역본을 검토하고 한국어판 소개에도 힘써주신 한국장미회 김욱균 회장님께 심심한 사의를 표한다.

    2023년 5월 대한민국 파주에서
    사이먼 몰리

# 추천글

지난 3년여의 코로나 팬데믹은 정원과 식물에 대한 다양한 의미와 가치를 만들어냈다. 원예 활동에 동반자의 개념이 더해진 반려식물 가꾸기가 새로운 유행으로 떠올랐듯이 장미 애호가들의 호기심과 욕구가 팬데믹 이후 점점 더 다양해지고 있다.

"노발리스 장미 있을까요?"

"재고가 없습니다."

"코로나가 있기 전해보다 3배 정도 출하했는데 조기 품절이 되었군요."

올봄 국내 장미 농장의 한 풍경이다. 독일 장미회사가 2010년 육종한 은은한 라벤더색 계열의 내병성과 내한성이 뛰어난 품종인 이 장미가 SNS를 통해 공유되면서 품귀 현상을 빚은 것이다. 불과 몇 년 전만 하더라도 붉은장미, 흰장미, 줄장미, 땅장미 등으로 불리던 농장의 거래 풍경과는 사뭇 달라진 모습이다. 50~60대가 주 소비층을 이루어왔던 장미 묘목 시장도 20~30대 여성 중심으로 새로운 고객층이 형성되고, 정원에서 가꾸던 장미가 근래에 실내로 들어와 반려식물로 그 가치가 확대되고 있다. 이제 장미원에서 예쁜 장미를 감상하기보다 직접 키워보고 공부해 보고 싶어 하는 마니아 층이 한층 더 탄탄해졌다. 이들은 구체적인 화형과 색깔, 향기까지 특정해서 구매하고, 원하는 품종의 장미를 위해 발품을 파는 수고를 아끼지 않으며, 남들에게 없는 특별한 장미를 가지고 싶어 한다.

장미에 대한 일반인들의 관심이 고조되는 시점에 사이먼 몰리 교수의 『장미의 문화사』를 한국어 번역본으로 독자들이 접할

수 있게 된 것은 무척 반갑고 다행한 일이다.

　　런던에서 바쁜 일상을 보내던 저자는 어느 날 도심을 지나면서 늦가을인데도 작은 주택에 철모르게 활짝 피어있는 장미를 우연히 마주한다. 이 책은 그때의 뜻밖의 사건이 계기가 되어 되살아난 영감을 좇아, 인류와 장미에 얽힌 이야기를 인문학적, 비교문화학적 관점에서 조망하고 풀어낸, 20여 년간 저자의 지적 여행을 기록한 책이다.

　　장미는 동서양을 막론하고 다양한 상징과 은유를 통해서 삶과 죽음, 사랑과 아름다움 그리고 숱한 신비와 수수께끼를 담고 있는, 오랫동안 인류에 가장 큰 영향을 준 꽃이다. 저자는 이렇듯 인류의 광범위한 영역에서 문화의 아이콘으로 자리매김하고 있는 장미를 무척 흥미롭고 다양하게 다루고 있다. 신화시대에서부터 현대에 이르기까지 종교, 문학, 심리학, 예술, 식물문화사, 정원과 가드닝 그리고 여러 산업 분야에 스며들어 있는 장미 문화를 심층적이고 분석적인 시각으로 우리에게 제공한다. 특히 장미 연구가가 아닌 미술가이자 미술사학자임에도 장미 품종에 대한 설명과 현대 장미의 진화 과정에 관한 해설은 광범위한 정보 수집을 바탕으로 한 놀랍도록 구체적이고 세부적인 내용을 담고 있어서, 이제 막 움이 돋고 있는 우리나라 장미 문화의 발전에 큰 발판이 될 것이며, 로자리안rosarian들이 장미 지식을 얻는 텍스트로 큰 가치가 있을 것이다.

　　저자는 이 책을 통해 인류가 쌓아온 장미의 유산과 함께 많은 헤리티지 장미heritage rose를 소개하고 있다. 헤리티지 장미

는 어떤 나라의 고유성을 지니고 오랫동안 그곳 사람들과 함께 살면서 교감해 온 장미를 일컫는데, 최초의 현대 장미인 '라 프랑스La France'가 1867년 프랑스 리옹에서 육종되기 전부터 서구의 문학, 미술 등에 등장하는 고전 장미들Old Roses을 말한다. 그리고 '피스 장미Peace Rose'처럼 1945년 제2차 세계대전의 종전 시기에 세계 평화를 상징하는 역할을 하면서 역사적인 의미를 담아 사람들에게 기억되는 장미도 여기에 포함된다. 이제 곧 스토리텔링 장미라고 할 수 있는 헤리티지 장미에 국내 장미 마니아들의 관심이 모이게 될 것이다.

사이먼 몰리 교수와의 인연은 2018년 12월 어느 송년 모임에서 시작되었다. 이전에도 가끔 같은 모임에서 보곤 했지만, 이날 우연히 나누게 된 장미 이야기로 특별한 친밀감을 가지게 되었다. 몰리 교수와 처음 나눈 장미 이야기는 '수브니르 드 클로디우스 페르네 로즈Souvenir de Claudius Pernet Rose'에 관한 것으로 기억된다. 앞서 언급한 평화의 장미로 회자되는 '피스 장미'가 이 장미의 혈통을 이어받았고 노란색 계열의 많은 현대 장미가 이 장미에서 유래되었다. 또한 이 장미는 본문에서 저자가 자세히 소개하고 있듯이 전쟁의 아픈 사연을 가진 장미다. 두 차례의 세계대전을 거치면서 장미는 평화와 희망 그리고 인류 번영을 염원하는 메신저로서 또 하나의 상징성을 갖게 되었다. 저자와 필자는 수년 전부터 임진각 인근에 '평화의 장미정원DMZ World Peace Rose Garden'을 조성하는 프로젝트를 함께 꿈꾸고 있다. 장미에 남아있는 헤리티지는 오

늘의 우리에게 숱한 지적 즐거움, 특별한 의미 그리고 영감을 준다.

우리의 헤리티지 장미는 야생의 들장미인 찔레꽃과 해당화라고 할 수 있다. 오늘날 세계인들이 사랑하고 하나의 큰 산업으로 성장한 현대 장미는 이런 장미들과 무관하지 않다. 이 책에서 자세하게 소개하고 있듯이, 초여름부터 11월 하순까지 피고 지기를 반복하는 현대 장미는 여름 한철에만 꽃을 피우는 서양의 고전 장미와 개화반복 형질을 가진 중국의 고전 장미인 월계화의 교배로 육종된 결실이다. 월계화가 18세기 말엽부터 유럽에 전해진 후 19세기에 우리나라, 일본 등지에서 자생하는 돌가시나무, 찔레, 해당화 등이 유럽에 반입되면서 오늘날의 다양한 형태의 현대 장미로 발전하게 되었다. 예컨대 돌가시나무와 찔레는 다발성 장미인 폴리안사 Polyantha와 플로리분다Floribuda 장미로 진화하는 데 이바지했고 해당화는 다양한 품종의 루고사 하이브리드Rugosa Hybrids 장미로 개량되어 현대 장미의 주요한 영역을 차지하고 있다.

아직도 많은 사람들이 장미는 오롯이 서양의 식물로 이해하고 있지만 한국인에게는 천년보다 더 오래 장미를 사랑하며 살아온 흔적이 있으며, 문장과 시와 그림으로 우리의 장미 유산이 전해지고 있다. 한국과 유럽을 오가며 활동하고 있는 저자는 서양의 장미 문화뿐만 아니라 찔레꽃, 해당화 등 한국의 야생장미에 대한 애잔한 감정과 특별한 정을 가지고 있다. 이러한 점에서 이 책은 독자들이 우리 고유의 장미 문화에 관심을 가지는 기회를 제공하게 될 것이다.

한국갤럽이 지난 20년간 주기적으로 실시해 온 '한국인이 가장 좋아하는 꽃' 조사에서 매번 1위에 오르는 장미는 다른 꽃들과 현저한 차이로 독보적인 지위를 차지하면서 변함없는 사랑을 받고 있다. 하지만 아직 장미를 문화와 함께 이해하고 가꾸어나가는 토대가 우리 사회에 마련되어 있지 않다. 장미를 문화적으로 접근하면 많은 스토리텔링이 정원에서 이루어진다. 또한 우리의 지적인 즐거움도 더욱 커질 것이다. 이 책이 이러한 국내 장미 문화를 확산시키는 계기가 되어주길 기대한다.

한국장미회 회장 김욱균

# 서문

영국의 시인 필립 라킨은 "인간은 인간에게 고통을 안긴다."라며 스토아적인 비관론을 피력한 바 있다.[1] 하지만 인간은 기쁨이나 사랑, 아름다움, 공감, 매혹 그리고 희망을 전하기도 하는데, 이토록 충일한 감정을 공유하는 데 있어서 꽃은 수천 년 동안 인간의 변함없는 동반자가 돼왔다.

그런데 모든 꽃 가운데 "평화와 진리와 애정의 무한한 속삭임"을 전하는 매개로 가장 많이 선택되는 것이 장미다.[2] 장미는 마음을 위로하는 안온한 분위기를 조성할 뿐 아니라, 우리 삶의 정서적인 영역에 아름다운 물질성을 부여한다. 때로는 선물로, 때로는 상징물로, 때로는 심미적 취향으로, 때로는 약초와 정제 오일과 향수와 요리 재료로, 때로는 애정을 주며 돌보는 화초로 우리와 함께하면서 산 자와 죽은 자와 신과 일상을 아우르고 돈독히 하고, 때로는 기념하는 사회적 거래에 동참해 왔다.

오늘날 장미는 전 세계 사람들이 가장 좋아하는 꽃이다. 특히 산모에게 장미를 선물하는 관습이 있는 서양에서는 신생아들이 가장 먼저 바라보는 물체 중 하나가 장미라고 해도 틀린 말이 아니다. 우리의 생이 시작되는 지점부터 장미는 정원의 여왕으로, 이국의 상징으로, 인조 장식물로, 복식의 문양으로, 향기로, 상상의 소산으로, 그 외 수많은 외피를 두르고 우리의 삶에 틈입한다. 실제로 장미는 출생과 생일은 물론 구애의 순간과, 친밀한 저녁 식사와, 결혼, 장례, 기념일 등 인생에서 가장 중요한 수많은 순간을 당신과 함께할 가능성이 크다.

미국은 레이건 정부 시기였던 1986년에 장미를 미국의 국화로 공식 채택했는데 장미를 지지했던 강력한 로비 세력은 금잔화, 산딸나무, 카네이션, 해바라기 등의 지지 세력을 물리치고 승리를 쟁취했다.

장미를 칭송하는 다음 문구를 읽어보면 오늘날 우리가 세계 어디를 가도 장미를 쉽게 만날 수 있는 이유를 알 수 있다.

장미는 알래스카와 하와이를 포함한 미국의 모든 주에서
자란다. 수백만 년 동안 아메리카대륙의 자생종이었다는
사실도 화석 연구를 통해서 확인되는데 모든 미국인이
즉시 알아볼 수 있는 유일한 꽃도 장미다. 장미라는
이름은 발음도 쉽고 어떤 서양 언어로 표기해도 식별이
용이하다. 봄부터 서리가 내리는 계절까지 꽃송이를
피우는 몇 안 되는 꽃이며, 강렬한 색채와 아름다운 형태
그리고 유쾌한 향기로 매력을 발산한다. 종류도 다양해서
몇 인치 높이까지만 자라는 미니어처 장미가 있는가 하면
온갖 것들을 휘감아 오르는 덩굴장미도 있다. 장미는 빨리
성장해서 오랜 수명을 누린다. 장미는 최소의 비용으로
건물의 가치를 높이며, 모든 사람이 각자의 취향에 따라
선택을 할 수 있을 만큼 품종도 다양하다. 말하자면 장미는
사랑과 존경과 용기를 전하는 매개체로서 다른 어느 꽃도
가지지 못하는 강렬한 상징성을 지닌다.[3]

시대의 상징이었던 미국의 히피 록밴드 그레이트풀 데드도 장미를 사랑했는데 그들이라면 의심할 나위 없이 이런 찬사에 동의했을 것이다. 1971년에 발매된 두 번째 앨범의 표지에는 온몸에 장미를 화환처럼 휘감고 있는 해골이 등장한다. 이 그림은 이슬람 신비주의자 수피Sufi 고전의 초기 번역본인 오마르 하이얌(11-12세기 페르시아의 시인, 수학자, 천문학자-옮긴이)의『루바이야트』삽화에서 채택, 변용했다.[4] 우리는 이 책에서 수피 교도들과 그들이 그린 장미들을 여러 차례 마주할 것이다. 밴드 멤버이자 작사가인 로버트 헌터Robert Hunter는 다음과 같이 고백한 바 있다. "내게는 장미꽃을 피우는 영혼이 하나 있어. 장미여, 장미여, 닿을 수 없는 검붉은 장미여. 단언컨대, 그대보다 멋지게 삶을 풍자할 이는 없다네."[5] 그레이트풀 데드와 미국 정부는 지향점이 달랐지만, 이 부분에 대해서는 의견이 일치했을 것이다.

'꽃의 여왕' 장미에 매료됐던 개인적인 체험을 소개하고자 한다. 2003년 11월 런던이었고, 지하철에서 내려 집으로 향하면서 스스로에게 작은 위안을 주고 싶었던 우울한 오후였다. 매일 지나던 테라스하우스들의 작은 정원에 무성히 피어있던 장미가 느닷없이, 그리고 처음으로 내 마음으로 쏟아져 들어왔다. 계절은 이미 늦가을로 접어들고 있었지만, 장미는 놀랍도록 무성하게 덤불을 드리우고 있었다.

화사한 11월의 장미를 발견한 뒤로 나는 알 수 없는 환희와 영감을 느꼈고, 그때부터 장미에 깊은 관심을 갖기 시작했다. 얼마 지나지 않아 런던 동부에 있던 나의 정원에는 첫 번째 장미 넝쿨이 식재됐다. '피스Peace'와 '제피린 드루앙Zéphirine Drouhin'이었다. 그리고 나는 본격적으로 장미의 역사를 공부하기 시작했다. 2005년에 프랑스 중부로 이사했을 때는 19세기와 20세기 중반의 하이브리드종들을 중심으로 매우 소박한 '장미 역사' 정원을 가꾸기 시작했다. 물론 스펙트럼의 한쪽 끝에는 야생종이, 다른 쪽 끝에는 당시 유행하던 '잉글리시 로즈English Roses'들이 자리 잡고 있었다. 2010년부터는 한국의 한 대학에서 강의하면서 1년 중 많은 시간을 그곳에서 보냈다. 물론 장미를 기르는 일은 이국땅에서도 이어졌지만, 정기적으로 프랑스 집으로 돌아가서 주변의 도움을 받아 정원을 돌보고 가꾸어갔다. 나는 분명 운이 좋은 사람이다. 정성을 다하지 못하는 가운데서도 정원에는 장미가 늘 만발해 있으니 말이다.

이 책『장미의 문화사』는 식물학자나 원예학자가 집필한 책이 아니고 전문 정원 관리사가 내놓은 책은 더더욱 아니다. 내 전문 분야는 순수미술과 예술사다. 하지만 장미가 아름다운 식물이자 하나의 문화적 아이콘이라는 고유성에 매료돼 장미에 대한 책을 집필하게 됐다. 때문에 이 책은 장미가 우리의 정신세계에 던지는 지적 호기심 위에, 정원이나 공원에서 만나는 매혹적인 장미에 대한 나의 감정적인 고백이 더해졌고, 장미를 재배해 본 개인적인 경험이 덧붙여져 탄생한 결과물이다. 장미를 주제로 책을 쓸 수 있었던 데는 장

미가 단순히 '꽃의 여왕'이라는 사실을 밝히는 것을 넘어, 이 꽃을 매개로 한 다채로운 지식의 향연을 펼쳐 보일 수 있으리라는 확신을 가졌기 때문이기도 했다.

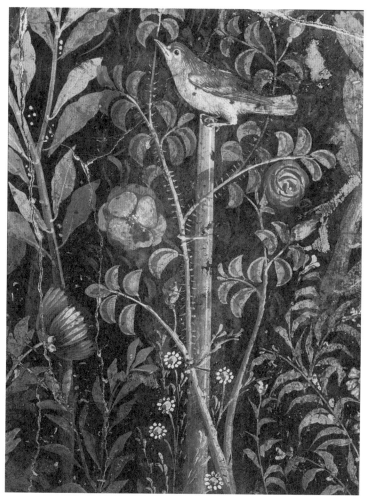

〈장미를 문 지팡이 위의 나이팅게일〉 (AD 30-50). 폼페이에서 발견된
이 프레스코 벽화를 자세히 살펴보면 로마인들이 정원에서 갈리카 장미를
어떻게 식재했는지에 관한 흥미로운 사실들을 알 수 있다.

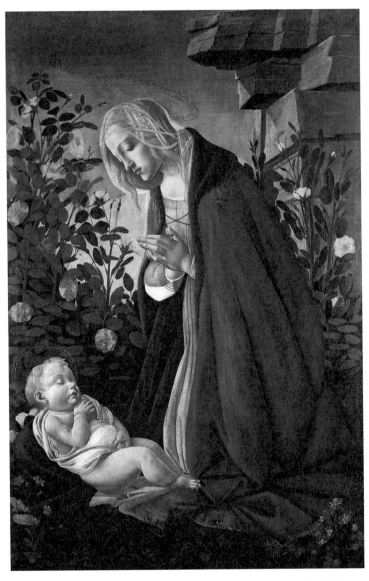

산드로 보티첼리, 〈잠자는 아기 예수를 경배하는 성모〉(1485). 로사 갈리카
오피키날리스가 매우 사실적으로 묘사됐다. 하지만 성모 마리아의 역할에
충실한 모습을 형상화하기 위해 가시를 제거했다.

『장미설화Le Roman de la Rose』(1490-1500)에 삽입된 삽화다.
네덜란드어권에서 탄생한 이 작품에는 한 연인이 '목표물'을 쟁취하기
위해 접근하고 있다. 그 대상은 갈리카 장미이며 이와 같은 크기의 그림이
반복적으로 등장한다.

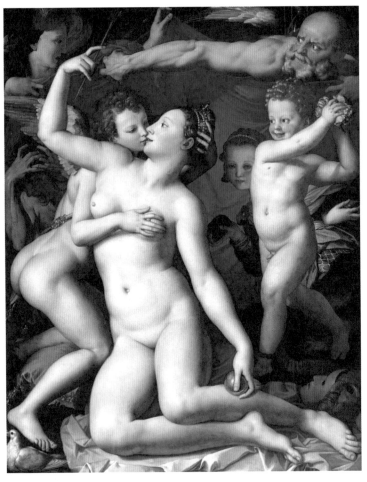

아그놀로 브론치노, 〈비너스와 큐피드가 있는 알레고리〉(1545).
고대 신화는 장미와 밀접한 연관성이 있으며, 발렌타인데이의 인기에도
일조하고 있다. 폴리를 상징하는 소년이 손에 쥐고 있는 한 줌의 꽃송이들은
로사 키넨시스로 보인다. 만일 그렇다면 이 장미는 서양 미술에 등장한
첫 중국 장미가 된다.

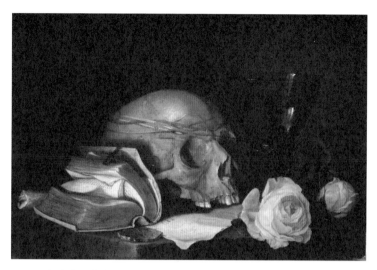

얀 다비드 데 햄, 〈해골과 책과 장미가 있는 바니타스 정물화〉(1630).
네덜란드의 화가가 그린 이 정물화는 관객들에게 "모든 것은 헛되다."라는
인생의 덧없음을 일깨울 목적으로 그려졌다. 하단에 놓인 센티폴리아
장미는 옆에 놓인 해골과 책이 자아내는 엄숙하고 우울한 분위기를
고조시키는 소품으로 사용되고 있지만, 장미 역시 "정오가 되기 전에
사라질 것이다shalt fade ere noon."라는 셰익스피어의(「템페스트」) 선언을
구현할 운명이다. 이 장미가 회화 작품이기 때문에 소실될 수는 있겠지만,
같은 의미에서 인류사에서 결코 사라지지는 않을 것이다.

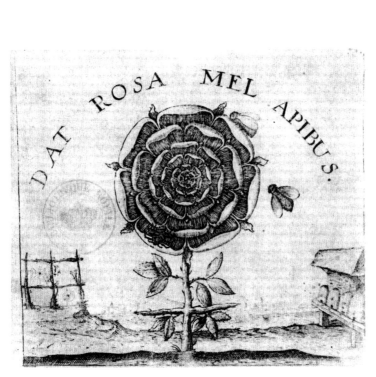

로버트 플러드가 그린 〈최고선〉(1629)이란 작품에는 "장미는 꿀벌에게
꿀을 선사한다네."라는 문구가 삽입돼 있다. 여기서 장미는 연금술의
'위대한 업적'을 나타내는 정교히 고안된 우화다.

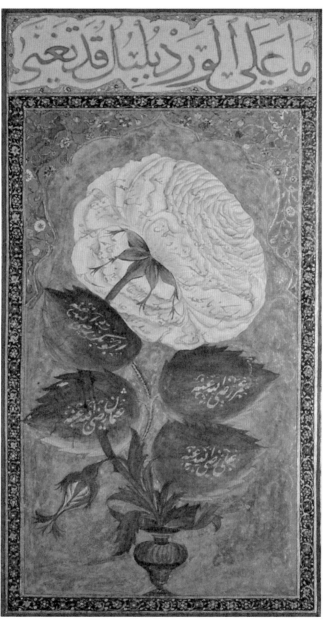

〈장미로 피어난 예언자 마호메트Prophet Muhammad as a Rose〉는
18세기 페르시아의 작품이다. 마호메트 장미(다마스크 장미로 보인다)의
잎사귀와 꽃잎에 금색으로 쓰인 문장들은 마호메트의 모범적인 성품을
묘사하고 있다. 그림 상단의 파란색 글귀는 다음과 같은 내용이다.
"나이팅게일이 장미 위에서 노래하는 것은 이와 같다."

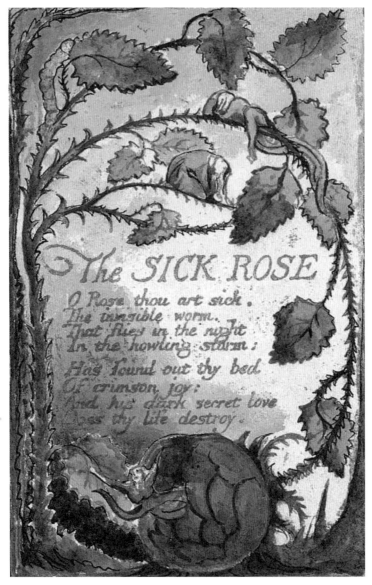

윌리엄 블레이크의 시집 『병든 장미The Sick Rose』 표지에는 블레이크가
손으로 채색한 장미 그림(1820)이 있다. 그림 좌측 상단에 벌레가 보인다.

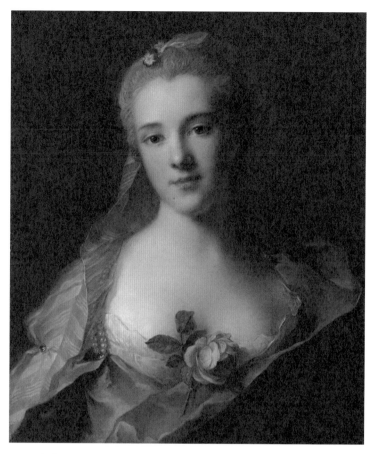

장 마르크 나티에르, 〈마농 발레티〉(1757). 앉아있는 여성은 카사노바와
일정한 관계를 맺은 여성 중 한 사람이며, 이 그림에서는 사랑의
징표로 센티폴리아 장미를 품고 있다. 머리카락에 꽂은 제비꽃으로
사랑받고 있는 마음을 표현했다.

피에르 조셉 르두테의 무게감 있는 저서 『장미』(1817-1824)의
〈꽃의 라파엘Raphael of Flowers〉에 게재된 로사 카니나(도그 로즈)의 모습이다.

〈로사 오도라타 오크로레우카Rosa odorata Ochroleuca〉(1824-1831)는
'파크스 옐로 티센티드 차이나' 장미를 그린 보태니컬 아트 작품으로,
영국 왕립원예협회가 후원했던 영국인 존 리브스의 의뢰를 받아서
무명의 중국 예술가가 그렸다.

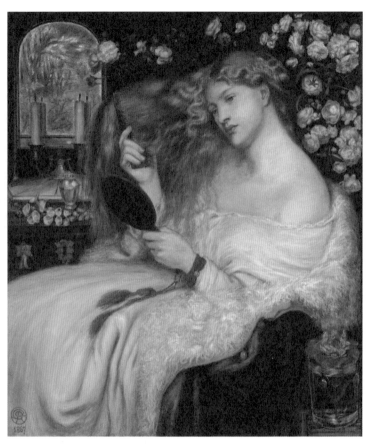

단테이 게이브리엘 로세티, 〈레이디 릴리스〉(1866-1868). 아담의 첫 번째
아내를 묘사한 로세티의 그림은 빅토리아 문화에서 장미가 어떻게 여성과
위험하게 결부됐는지를 보여준다.

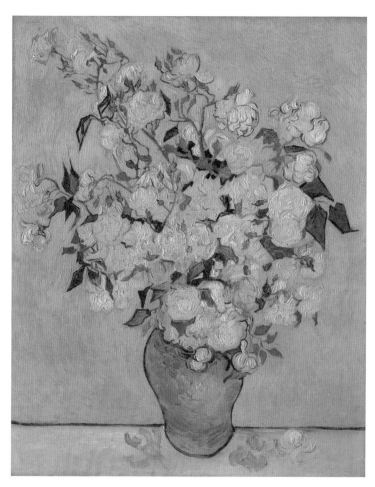

빈센트 반 고흐, 〈장미〉(1890). 이 작품은 고흐가 아를 인근의
생 레미 요양원에서 심신을 회복하던 시기에 그렸다.

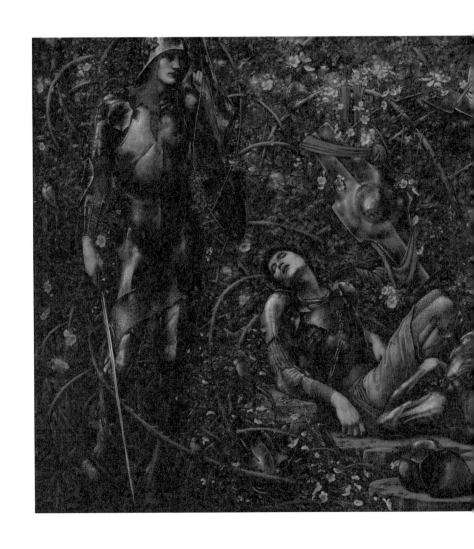

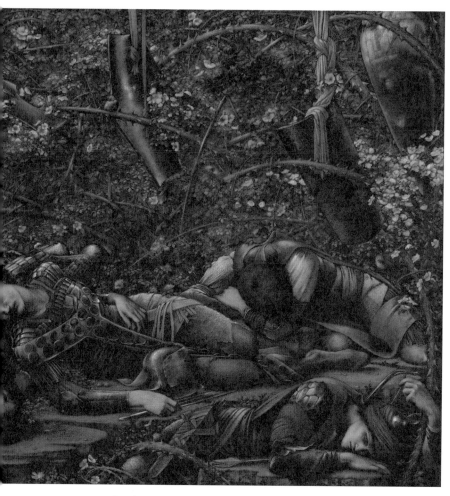

에드워드 번 존스, 〈들장미 덤불〉(1890). 잉글랜드 옥스퍼드셔의 버스콧
하우스에 있는 살롱 장식과 어우러진 〈들장미의 전설〉 연작의 일부다.
『잠자는 숲속의 미녀』로 잘 알려진 이야기를 형상화했다. 왕자가 괴기스러운
도그 로즈에 뒤엉킨 채 잠든 공주의 시종들을 바라보며 한쪽에 서 있다.

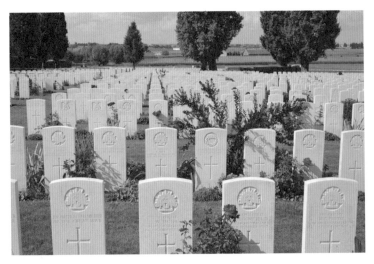

벨기에에 있는 타인콧 영국영연방묘역. 제1차 세계대전과 가장 큰
연관성이 있는 꽃은 개양귀비꽃이지만 추모의 장미도 묘역에서
아름답게 제 역할을 하고 있다.

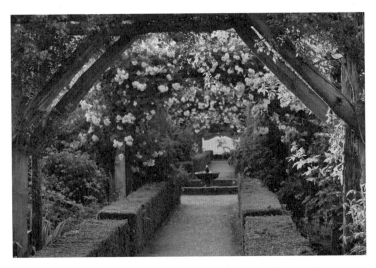

영국 햄프셔에 있는 모티스폰트 수도원 장미 정원에서 꽃들이
탐스럽게 피어 있다. 이곳의 수석 가드너 조니 노턴이 촬영한 사진이다.

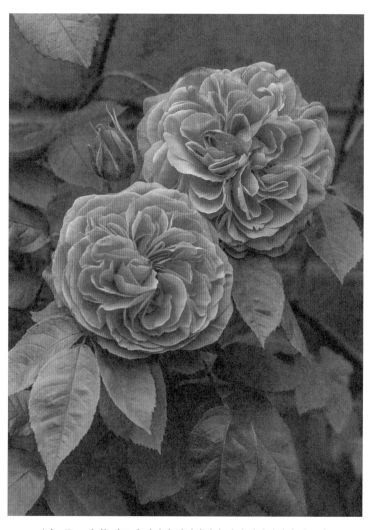

'거트루드 제킬'. 영국의 저명한 원예가이자 정원 디자이너의 이름이
붙여졌으며 1986년 이래 정원을 아름답게 밝히고 있다. 데이비드 오스틴의
'잉글리시 로즈'의 한 종류이기도 한데, 이 종은 고전 장미(올드 로즈)와 현대
장미(모던 로즈)의 장점만을 섞어 만들고자 했다.

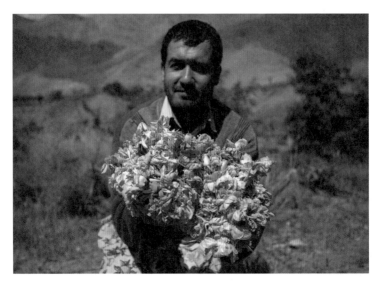

이란의 카샨 지역에서는 천 년도 넘는 전통 가업이 계승되고 있다.
한 농부가 갓 수확한 다마스크 장미를 한아름 안고 있다.

사이 톰블리, 〈장미〉(2008). 미국 예술가 톰블리는 오스트리아 시인 라이너
마리아 릴케의 프랑스어 장미 시(영어로 번역된)들을 작품에 인용했다.

벨기에의 패션 디자이너 드리스 반 노튼이 2019년도 가을/겨울
컬렉션을 위해 제작한 장미 문양 의상이다.

들어가며

줄리엣: 이름이 뭐가 중요할까요? 우리가 장미를 어떻게 부르든
이름이 무엇이든 그 향기는 달콤할 거예요.

윌리엄 셰익스피어, 「로미오와 줄리엣」[1]

1912년 5월, 스물다섯 살의 영국 시인 루퍼트 브룩은 베를린의
카페데웨스턴스에 앉아 고향을 그리워하며 훗날 가장 사랑받
는 시 중 하나인 「그랜트체스터의 낡은 사제관The Old Vicarage,
Grantchester」을 적어 내려갔다. 그는 두 나라의 성향을 보여주는
매개물로 튤립과 장미를 시에 등장시키며 단정적인 어조로, 순응적
인 독일인들은 "그들의 모습과 꼭 닮은 튤립이 피어나는" 나라에 살
지만, 자신의 고국 영국은 "울타리에 야생장미가 흐드러지게 피는 /
그것이 영국의 비공식 국화"(영국은 공식 국화가 없다-옮긴이)인 나
라라고 썼다.[2]
　　　같은 해 초에는 매사추세츠주 로렌스에서 섬유공장 여
성 노동자들이 파업을 강행한 사건이 있었는데, 사람들은 이를 '빵
과 장미의 파업Bread and Roses strike'이라고 불렀다. 파업이 있기
얼마 전 미국에서 여성 참정권을 주창하는 강성 운동가 헬렌 토드
Helen Todd가 연설을 했고 사람들에게 깊은 여운을 남겼기 때문이
다. 헬렌은 이렇게 말했다. "여성은 세상의 모체입니다. 때문에 여성
의 투표권은 거대한 변화를 불러와 우리의 가정과 쉼터와 안식처와
삶에 피는 장미와 음악과 교육과 양심과 책이라는 일용할 양식이
될 것입니다. 그래서 그 권리가 여성이 당당히 목소리를 내는 이 나
라에서 태어나는 모든 아이들에게 견고한 유산이 될 그날을 앞당기
는 데 이바지할 것입니다." '빵과 장미'라는 문구는 여성과 노동자의
권리를 옹호하는 사람들이 즐겨 사용하는 구호가 됐고 시와 대중가
요에도 영감을 주었다.[3]
　　　루퍼트 브룩은 제1차 세계대전의 전장에서 사망했는데, 그

가 대적하고 경멸했을 뿐 아니라 전쟁을 주도한 그 국가의 국민이기도 했던 독일 작가 에른스트 윙거는 전쟁이 끝난 뒤 장미의 의미를 되새겼다. 물론 그 내용에 있어서 두 사람의 관점은 매우 달랐다. 서부 전선에서의 전쟁 체험을 담아 1920년에 출간한 회고록『강철폭풍Storm of Steel』에서 윙거는 자신을 포함한 젊은이들(브룩도 해당될 것이다)을 전쟁에 뛰어들어 장렬히 산화하도록 추동한 위태로운 시대정신을 고발했다. 그리고 이렇게 기록했다. "안전한 세상에서 자란 우리는 위험을 동경했고 남들이 할 수 없는 특별한 경험을 꿈꾸었다. 그리고 그 열망을 공유했다. 우리는 전쟁에 도취됐다. 꽃비가 내리는 계절, 우리는 피와 장미의 낭만에 취한 채 전장을 향해 출전했다."[4]

또한 1920년 '리옹의 마법사'로 불리던 프랑스의 장미 육종가 조셉 페르네 뒤셰르Joseph Pernet Ducher는 수베니어 드 클라우디우스 페르네Souvenir de Claudius Pernet라는 장미를 판매했다. 이 화종은 독일군에 맞서 싸우다 전사한 뒤셰르의 장남을 기리는 뜻으로 만들어졌으며, 1920년대 초까지도 이 로자리안rosarian(장미 애호가를 뜻함-옮긴이)의 사망한 아들에 대한 기억 이상의 가치를 담고 있었다. 하지만 시간이 지나면서 이 장미는 새로 육종되는 보통의 장미보다 훨씬 특별한 지위를 점하게 됐다. 왜냐하면 '수베니어 드 클라우디우스 페르네'는 20세기 후반의 가장 중요한 장미의 부모종 가운데 하나가 됐기 때문이다. 노란색 하이브리드 티 장미Hybrid Tea Rose의 경우 프랑스에서는 '마담 A. 메이앙Madame A. Meilland'으로 불렸고, 에른스트 윙거의 고향에서는 '글로리아 데이Gloria Dei'(라틴어로 주님의 영광이란 뜻-옮긴이)로 불렸으며, 영국과 미국에서는 '피스'라고 불렸다.

20세기 초 사람들은 분명히 장미를 강렬한 영감과 감동을 선사하는 존재로 여기는 문화 속에서 살았다. 브룩에게 야생장미와 길들인 튤립을 한데 놓고 비교하는 일은 낭만주의적 반항을 수용하고 개인의 자유를 장려하는 나라와 사회적 순응만을 강요하는 모습

을 보이는 나라 사이의 차이를 부각시키는 일이었다. 미국에서 여성 노동자 계급의 권리를 위해 싸웠던 헬렌 토드에게 잘 가꾼 정원과 절화장미折花薔薇(꽃다발에 쓰이는 절단된 장미-옮긴이)는 노동자들에게 허락되지 않았던 안온하고 더 유쾌하고 격조 있는 삶을 명징하게 보여주는 상징물로 인식됐다. 에른스트 윙거는 시와 예술이라는 비옥한 언어 정원에도 뿌리 내리는 재배 장미들을 신화나 비극영웅들이 구현하는 로맨스와 폭력의 선정적인 결합을 의미하는 상징물로 여겼으며, 그래서 장미는 때때로 어떤 사회가 지향하는 음습하고 위험한 근원 가까이에 꽃을 피우기도 한다고 여겨졌다. 반면에 페르네 뒤셰르에게 장미는 생계의 수단이었고, 수천 년 동안 인류와 함께 진화를 거듭해 온 식물이었으며, 당대 서구 사회의 크고 작은 정원에서 예외 없이 재배됐던 꽃이었다. 또한 시와 예술과 디자인의 중심이 됐을 뿐 아니라 신사 숙녀들에게는 대체 불가의 복식 장신구이기도 했다.

장미를 바라보며 시인은 은유를, 사회 개혁가는 삶의 바람직한 모습을, 장미 육종가는 환금換金 작물을, 연인은 사랑하는 사람을, 과학자는 멸종 위기에 처한 생태 서식지를, 작가는 무한한 작가적 영감을 떠올린다. 우리 역시 개인적인 취향이나 직업적이고 공동체적인 성향에 따라, 그리고 성장 배경에 따른 무의식적인 요소에 따라 관점을 달리한다. 장미가 그 사회의 문화로 자리 잡으면 더 이상은 보기 좋은 식물에 국한되지 않고 어떤 종류의 이념과도 쉽게 융합한다. 우리는 이런 문화적인 측면을 고려하여 장미를 바라보는데 그것이 때로는 **이교도**의 장미로, 때로는 **기독교**의 장미나 **이슬람**의 장미로 보인다. **신비주의** 장미, **연금술**의 장미, **국가**의 장미, **자본가**의 장미, **가부장주의**적 장미로, 가장 최근에는 **서구화**의 장미로 나타나기도 한다.

장미의 원산지는 북반구 온대지방 전체이며, 인류 조상들이 수만 년 전 아프리카에서 북회귀선과 북위 60도 사이의 지역으로 처음 이주했을 때도 장미를 곁에 두고 있었다. 그러다가 장미가 다른 몇몇 식물과 함께 적극적으로 재배되기 시작한 첫 두 지역이 중국과 메소포타미아의 비옥한 삼각지대였다. (이곳은 오늘날의 이라크와 시리아, 레바논, 이스라엘, 팔레스타인, 요르단, 이집트 북동부 및 나일 계곡 인근, 터키 남동 지역, 이란 서부 지역 등을 포함한다.) 이 지역은 관개농업을 통해 부를 일구며 비교적 진보된 사회로 발전했는데, 사회적 계층화와 고도의 기록 및 보존 기술을 보유했음은 물론 '꽃 문화'도 일구어냈다.[5]

특히 비옥한 삼각지대에서 장미는 중요한 사회적 가치와 밀접한 관계를 가졌다. 장미 재배에 대한 최초의 기록은 기원전 2200년경, 티그리스강과 유프라테스강 사이 메소포타미아 문명의 수메르에서 발견된다. 시간이 지나고 문화가 융합, 교차되면서 식물로서의 장미는 물론 장미에 입혀진 상징도 다양하게 변모하며 지리적으로 멀리 떨어진 지역까지 확산됐다. 장미를 애정하는 풍조는 서쪽으로 전파돼 처음에는 고대 그리스로, 그다음에는 로마로 이어졌다. 펠로폰네소스반도의 필로스에서 발굴된 한 석판은 기원전 13세기에 만들어진 것으로 추정되는데 장미 추출물이 포함된 아로마타이즈 오일을 사용했음을 기록하고 있다. 그리스인들은 다양한 맥락을 통해 장미를 해석하며 자신들의 사회적 관행에 흡수시켰다. 시간이 지나고 관습이 반복되면서 개인과 공동체의 유대가 확립되고 강화됐다. 그리스인들을 다방면으로 모방한 것으로 알려진 로마인들은 로맨스에 장미를 가미하여 그들만의 고유한 풍속을 형성했는데 제국이 확장되면서 장미도 함께 확산됐다. 많은 시간이 흐른 뒤 로마 가톨릭교회가 '꽃 문화'에 담긴 이교주의에 반대하는 운동을 벌이기도 했지만 장미의 확산을 막을 수는 없었다. 그리고 마침내 현

대 세속사회에서 장미는 또 다른 중요한 의미를 형성했다.

　　　장미가 다양한 문화 속에서 묘사되고 명명된 이름들을 살펴보면 우리는 인류를 매혹시킨 이 독특한 식물이 세계로 전파된 과정을 이해할 수 있다. 오늘날 영어와 프랑스어는 **로즈**rose라는 단어를 공유한다. 이탈리아어와 스페인어는 **로사**rosa라는 단어를, 독일어는 **로젠**rosen, 러시아어는 **로자**роза(roza)라는 단어를 쓴다. 이 모든 단어는 그리스어 **로돈**rhódon에서 파생된 라틴어 **로사**rosa에 뿌리를 두고 있다. (그래서 장미를 연구하는 전문가를 '로돌로지스트rhodologist'라고 부른다.) 아랍어 **와르다**warda, 현대 페르시아어 **골**gol, 튀르키예어 **귈**gül 등은 더 광범위한 의미에서의 '꽃'을 의미하면서도 근동 문화를 중심으로 장미의 우월적인 지위를 드러내는 양상도 나타냈다. 이슬람 문화가 확산되면서 더욱 풍부한 어원적 분화가 이루어졌다. 예를 들면 인도에서 장미를 의미하는 힌디어(인도 북부에서 사용되는 인도 공용어의 하나-옮긴이) 단어는 페르시아어에서 차용한 **굴랍**gulab인데, 이를 통해 우리는 인도 문화에 장미가 확산된 이유를 알 수 있다. 중앙아시아에서 온 무슬림 침략자 무굴제국이 이슬람 지역을 점령했을 때 그들 사회에 퍼져있던 장미를 애정하는 풍습을 전파했기 때문이다. 이런 비유럽 단어들의 직접적인 언어적 기원은 아마도 그리스어 로돈일 것이다. 이 단어는 고대 페르시아어 **우르드**wrd-(우르디wurdi)에서 발전했을 가능성이 있으며, 어원을 추적하면 파르티아 **전쟁**Parthian wâr으로까지 거슬러 올라간다. (파르티아제국은 기원전 말부터 기독교 시대가 시작될 때까지 지금의 이란과 이라크 지역을 통치했다.) 그런데 또 다른 어원을 추적해 보면 일부는 중동의 아리아인 방언 중 하나인 **바르드호스**vardhos에서 그리스어 단어의 뿌리를 찾게 된다. 이 단어는 일반적으로 가시덤불thorn bushes이라는 말에서 파생된 것으로 알려졌다.

　　　아랍어와 페르시아어, 터키어, 힌디어를 제외한다면 그리스어를 어원으로 하는 많은 단어가 **식물과 그 식물의 색깔**을 설명하는 하나의 단어로 연결된다. 영어는 모든 유럽 언어에서 예외적

인 존재인데 우리가 일반적으로 색깔을 말할 때 '장미'라고 하지 않고 '분홍'이라고 하지만, 이것은 18세기 이후 놀라울 정도로 근래에 사용되기 시작한 언어 관습이다. 장미가 색상 스펙트럼의 특정 영역과 식물종의 특정 영역을 연결하는 '표준 동음이의어'가 된 사실을 통해 우리는 전통적으로 유럽 장미가 대체로 연하게 붉은 꽃으로 인식됐으며, 이 때문에 오래전부터 색상 스펙트럼의 한 영역과 특정 화종 사이의 연결고리 역할을 해왔다는 사실을 알 수 있다. 그리고 이 색깔은 인간의 구체적인 감정과 연관성을 드러내기 시작했다. 그래서 『일리아드』의 호메로스가 "장밋빛 손가락과 같은 새벽rosy-fingered dawn"을 이야기하고, 20세기 중반의 가수 에디트 피아프가 〈장밋빛 인생〉을 노래했을 때, 두 경우 모두 꽃과 색깔을 동시에 환기했다. 호메로스는 자연현상을 비유적으로 표현했고 피아프는 사랑에 빠진 사람의 꿈같은 마음을 노래했다.[6]

색깔과 식물의 이와 같은 연관성은 아직까지도 영어에 상당 부분 유지되고 있다. 예를 들면 석양이 '장밋빛' 색조'rosy' hues를 띤다고 말하거나 '장밋빛으로 틴팅된 안경rose-tinted glasses'과 같은 표현을 사용한다. 또한 프랑스어로 색깔과 식물로서의 장미를 구분할 때 식물을 지칭하는 경우는 **엉 로지에**un rosier(남성 부정관사 '엉un'이 사용됨-옮긴이)라고 말하지만, 꽃을 지칭하는 경우는 마치 색깔이 장미 자체인 것처럼 **윈느 로즈**une rose(여성 부정관사 '윈느une'가 사용됨-옮긴이)라고 말한다.

이 복잡한 어원 나무etymological tree를 통해 우리는 여린 붉은색을 띠고 가시와 꽃받침(열매)이 달린 장미에 대한 교양적인 지식이 비옥한 삼각지대에서 처음 축적돼 점차 서쪽으로 이동했다는 사실을 알 수 있다. 그런데 장미에는 우리가 살펴보아야 할 별도의 어원과 역사가 존재한다. 화초 재배의 또 다른 중심지였던 중국에서는 오래전부터 야생장미를 **창웨이**qiangwei(薔薇) 혹은 **메이구이**meigui(玫瑰)라고 불렀고, 지속적이거나 반복해서 꽃을 피우는 장미를 **유에지화**yuejihua(月季花)로 불렀다. 요즘에는 로사Rosa 속屬

46

의 모든 꽃이 '메이구이'로 명명된다. 일본에서 장미꽃은 **바라노하나**baranohana(ばらの花)나 영어에서 차용하여 현대에 많이 쓰이는 **로주**rozu(ロズ)라는 단어를 사용한다. 한국어로는 **장미**jangmi(薔薇)로 표기하며 한자를 차용했다. 장미는 예를 들자면 북아메리카 같은 다른 지역에서도 자생한다. 아니시나베(북미의 토착 원주민-옮긴이) 부족이나 알곤킨 부족은 한때 미네소타에서 메인은 물론 인디애나와 온타리주, 허드슨베이에 이르기까지 세력을 확장했는데 흔히 **오기니미나가운즈**Oginiiminagaawanzh라는 이름으로 알려져 있다. 그런데 이 단어는 '작은 덤불의 어머니 과일'이라는 뜻으로 여러 가지 토착 장미종을 포괄하는 용어인데, 식물이 피우는 꽃보다는 식용으로 활용할 수 있는 공공자산으로서의 열매를 매우 호의적으로 지칭하는 말이다.[7]

오늘날 장미과의 수많은 종류에 대한 과학적인 분류는 스웨덴의 식물학자 칼 폰 린네가 18세기에 정립한 이명법binomial nomenclature 체계를 따른다. 이에 의거해서 식물들은 대체로 두 개의 라틴어 단어로 설명되는데, 하나는 속屬을 의미하고 다른 하나는 종種을 의미한다. 따라서 영어로 도그 로즈Dog Rose로 알려진 장미종이라면 식물학적으로 로사 카니나Rosa canina 혹은 간략히 R. 카니나canina(카니나는 라틴어로 '개'를 의미한다)로 표기한다. 동일한 분류 단위 내에서 식물학적으로 서로 다른 특성을 갖는 경우는 추가적인 분류 지침을 적용한다. 예를 들어 다마스크 장미Damask Rose 그룹에도 로사 다마스케나 셈페르플로렌스Rosa damascena semperflorens나 로사 다마스케나 비페라Rosa damascena bifera와 같은 수많은 종류가 있다.

그런데 린네의 생물 분류법이 정립되기 이전에는 오늘날 '장미'로 통칭되는 여러 꽃들도 지금의 속명屬名에 포함되지 않는 경우가 많았다. 고대 그리스인들에게는 오늘날 로사 카니나라는 학명으로 표기되며 영어권 세계에서 도그 로즈로 불리는 식물이 **키노스바토스**cynosbatos라 불렸다. **로다**rhóda, 즉 '장미'라고 불리던 것

47

은 갈리카Gallicas 계통과 같은 길들인 장미뿐이었다. 셰익스피어 시대에는 도그 로즈를 비롯한 들장미들은 일반적으로 '브라이어스 briars, briers' 혹은 '캔커 블룸canker-blooms'으로 불렸으며 '장미' 라는 단어는 사람들이 길들인 정원 품종만을 가리켰다. 다시 말해서 린네 이전에 장미를 분류하던 방식은 인간이 취하여 필요에 따라 길 들인 가시꽃과 그렇지 않은 가시꽃을 구분하는 일이었다. 전자는 '장 미'라고 부르며 애정의 대상이 됐고 후자는 그 외 식물로 분류됐다.

사실 역사적인 관점에서 보면 '길들인 것'과 '야생의 것'을 구분하는 행위는 인간이 인간 이외 세계의 가치를 결정하는 핵심 요소가 됐다. 우리가 특정 장미에 혹은 인간이 아닌 특정 대상에 시 간과 노력을 바칠 때 어떤 의미에서 그것은 구체적인 대상 위에 인 간의 문화를 덧씌우는 행위가 된다. 셰익스피어는 『소네트』 54편에 서 다마스크와 같은 정원장미와 야생으로 생울타리를 이루는 도그 로즈 종류의 덩굴장미를 구분했다. 그리고 이 덩굴장미는 "구애도 존중도 받지 못한 채 시들어 자신의 내부로 사그라진다."라고 노래 했다. 왜냐하면 인간은 정원에서 자라는 '사랑스러운 장미'를 아끼 고 보살필 뿐이며, 그 장미는 인간의 상상과 기억을 넘나들며 물리 적인 형태를 훌쩍 뛰어넘기 때문이다. 그리고 장미라는 고유한 문화 를 형성한다. 또한 앙투안 드 생텍쥐페리도 그의 유명한 우화 『어린 왕자』에서 장미를 가리켜 "그대들의 감미로운 죽음은 세상에서 가 장 달콤한 향기가 된다."라며 비슷한 어조로 노래했다. 그런데 그는 장미가 담보한 가치의 핵심을 집단적 관점에서 개인적 관점으로 전 환했다. 어린왕자가 여우에게서 깨달음을 얻은 것처럼 세상의 다른 장미들이 그만의 특별한 장미에 비해 더 "아름다울 수 있지만 그 아 름다움은 공허할 뿐이다." 그의 장미가 특별하게 된 것은 "내가 물을 준 장미가 그 장미였고…… 애벌레를 잡아준 것도 그 장미를 위한 일 이었다……그리고 내가 지켜본 것도 불평을 하거나 자랑하거나, 이 따금씩 잠자코 있는 그 장미의 모습이었다."[8]

돌보는 과정에 적잖은 헌신을 요구하는 길들인 장미는 자

라는 지역과 부르는 사람에 따라 여러 가지 별명이 붙는다. 예를 들어 오늘날 로사 갈리카 오피키날리스Rosa gallica Officinalis로 알려진 역사적으로 중요한 장미도 셰익스피어 시대에는 매우 많은 별명을 가지고 있었다. 아포테케리 로즈Apothecary's Rose(오피키날리스는 아포테케리와 같은 뜻으로 약제사藥劑師를 지칭한다), 갈리카 장미Gallica Rose, 갈릭 로즈Gallic Rose, 프렌치 로즈French Rose, 프로뱅 로즈Provins Rose 등이 그것인데 이런 이름은 장미가 프랑스에서, 특히 환금작물을 즐겨 재배하는 프로방스 마을과 밀접한 관련이 있다는 사실을 보여준다. 페르시아에서 다마스크 장미는 흔히 **마호메트 로즈**Gol-e-Mohammadi로 불리며, 레반트 아라비아(시리아, 요르단, 이라크, 이집트 등 아라비아반도 북부 지역-옮긴이)에서는 **알 와르다**al-warda로, 유럽에서는 대체로 '카스티야의 장미Rose of Castile'로 불린다. 앞에서 언급한 것처럼 새로 탄생하는 장미도 하나 이상의 이름을 가지는 경우가 있는데, 영국과 미국에서 '피스'라고 불리는 장미가 프랑스에서는 '마담 A. 메이앙Madamre A. Meilland'이 된다.

철학자이자 소설가인 움베르토 에코는 훗날 유명해진 자신의 소설 제목을 『장미의 이름』으로 지었는데 이 제목이 중의적인 해석을 불러온다는 사실을 매우 잘 알았기 때문이다. 집필 후기에서도 그는 '장미'라는 단어가 무수히 많은 서로 다른 의미를 떠올리기 때문에 "한 가지 해석만을 택하기 힘든 독자들에게 생산적인 모호함을 선사할 것"이라고 했다.[9] 학계에서 에코는 기본적으로 '언리미티드 세미오시스Unlimited Semiosis'(우리가 사용하는 기호와 상징의 유동적인 의미를 대상화하여 향유하는 일)의 장인으로 알려져 있다. 그는 독자들이 더욱 다채로운 해석의 자유를 누리도록 하기 위해 다양한 함의를 가지는 꽃 장미를 선택했다. 소설의 마지막 두 줄은 라틴어

로 된 다음과 같은 2행시다. "Stat rosa pristina nomine, nomina nuda tenemus어제의 장미는 어제의 이름일 뿐, 우리가 가진 것은 공허한 이름뿐." 이 문구는 소설 속에서 중세 주인공들이 겪은 삶의 무상함을 표현한 것으로 이해되곤 한다. 하지만 에코에게 이 무상함은 기호학적인 의미를 가지는데, 장미가 의미하는 것이 훨씬 많을 수도 있고 적을 수도 있다는 사실을 함축하고 있다. 심지어 아무런 의미가 없을 수도 있다. 앞으로 살펴볼 테지만 장미가 광범위한 의미를 내포한 '언리미티드 세미오시스' 상태에 있다는 것은 분명히 덜 목적 지향적이지만, 더욱 해방적인 역동성의 상태에 있다는 의미를 가진다.

궁극적으로 장미가 여러 세기 동안 다양한 문화적 자산을 축적할 수 있었던 것은 인간이 장미가 가진 고유한 아름다움을 알아보았기 때문이다. 다음에 소개되는 시는 기원전 580년경에 사망한 그리스 시인 사포가 쓴 것으로 추정되며 빅토리아 시대의 시인 엘리자베스 브라우닝이 번역했다. 이 시는 고대 그리스인들이 아름다움의 심상으로 바라보았던 장미의 탁월한 매력을 잘 보여주었는데 빅토리아 시대 영국인에게 그런 매력은 더욱 크게 작용했다.

> 만일 제우스가 환한 미소를 머금고 우리 가운데
> 꽃 중의 왕을 간택한다면,
> 그는 장미를 호명하여 왕의 관을 씌울 것이네
> 장미여, 오, 장미여! 대지의 은혜여,
> 대지 위에 뿌리를 내리는, 식물로 퍼져가는 빛이여!
> 장미여, 오, 장미여! 꽃의 눈이여,
> 풀들을 부끄럽게 하는 초원의 홍조여!
> 반짝이는 몽매함 속에 앉아있는 창백한 연인들에게
> 나무 그늘로 틈입하는 아름다움의 섬광이여![10]

그런데 우리에게는 인류가 장미와 벗하며 맺어온 중요한

의미를 이해하고 향유하는 일도 중요하지만, 오늘날의 관점에서 받아들이기 힘든 구시대의 편견과도 마주하게 된다는 사실을 잊지 않는 일도 중요하다. 예를 들어 남성은 역사적으로 사자나 여우와 같은 강하고 영리한 동물과 동일시된 데 비해 여성은 장미 같은 예쁜 화초에 비유되곤 했다. 그런 비유적 표현의 바탕에는 남녀의 역할과 지위에 대한 일련의 문화적 관습이 자리 잡고 있다. 뒤에서도 살펴보겠지만 장미에 고착된 상징적인 의미들은 흔히 성적 강박을 드러내고 있으며 세대를 거쳐 이어져 온 남성의 불안감을 반영하고 있기도 하다. 심지어 장미처럼 무해해 보이는 상징물도 폭력적인 문화 팽창주의의 도구로 사용될 수 있다는 점도 간과할 수 없다. 오늘날 장미는 세상 사람들이 가장 좋아하는 꽃으로 꼽힌다. 하지만 그것은 역사적인 관점에서 볼 때 장미가 주로 서양에서 상징적인 지위를 점하고 있으며, 아울러 원예학적으로도 중요한 위치를 차지하는 꽃이라는 사실과 깊은 관련이 있다. 그래서 지난 100년 동안 서구사회의 힘이 확산되면서 장미의 문화적인 가치도 전 세계로 수출되고 확대 재생산돼 왔다.[11]

문화적 기호cultural sign의 측면에서 볼 때 장미는 인간의 기억 속에서 확대 재생산돼 온 매우 강력한 정보 패턴pattern of information으로 규정할 수 있다. 그리고 그것은 다른 곳보다 특정 문화에서 그 정도가 심화되기도 한다. 이런 의미에서 장미는 진화생물학자 리처드 도킨스가 '밈meme'이라고 명명한 것이기도 하다.[12] 이 단어는 요즘 우리에게 익숙한데 인터넷을 통해 관심을 끌며 급속히 확산되는 공유물을 설명하는 용어가 된 덕분이다. 하지만 본래적 의미에서 밈은 유전자가 생물학적 자연선택을 통해 복제되듯 특정 문화의 사유와 신념이 대를 이어 전승되는 현상을 말한다. 정보의 패턴으로서의 밈은 개인의 기억에 그대로 이식되는데 사람들이 대체로 서로를 모방하는 습성을 가지고 있기 때문이다. 그것은 세대를 거쳐 이어지며 오늘날에는 한 사회를 하나로 통합하는 역할을 하기도 한다. 어떤 밈은 다른 경우보다 훨씬 성공적이어서 모방과

전파를 통해 확산되고 재생산돼 대량 복제의 양상을 보이기도 한다. 물론 성공적이지 못한 밈은 소멸된다. 밈이 생존하여 확산되기 위해 필요한 가장 중요한 요소는 다른 밈에 비해 우월함을 가지는 매우 강력한 문화적 개성이다. 이런 의미에서 밈은 자신의 생명력을 스스로 영위한다. 도킨스는 '밈플렉스memeplex'라는 용어도 만들었는데 대체 가능한 다양한 밈들이 결속되고 통합돼 더 강력하고 효과적인 문화적 힘이 되고, 결과적으로 다른 취약한 밈들을 압도하는 문화적 현상을 설명하기 위해서였다. 우리는 장미를 강력한 밈의 혼합물이자 매우 성공적인 밈플렉스라고 부를 수 있다. 매우 중요한 정보의 패턴으로 인간의 마음속에 영속하면서도 새로운 문화적 환경에 적응하여 진화와 복제를 거듭하고 있으며, 밈플렉스의 다양한 양상을 포용하는 성향도 가지고 있기 때문이다.

　　이런 장미 밈플렉스는 느낌과 감정이 교류하는 주관적인 영역과 인간의 가장 미묘한 감정을 형성하는 추상적인 영역, 그래서 만질 수도 없고 쉽게 볼 수도 없는 인간 삶의 여러 단면에 가시적인 형태를 부여하는 데 매우 유용한 것으로 공인돼 왔다. 그래서 우리는 이해하기 쉽고 소통하기 쉬운 상징물을 교환하는데, 그러면서도 상대의 감정에 호소할 수 있도록 실재적이고도 익숙한 물건을 사용한다. 그런데 밈은 유전자와 마찬가지로 복제나 자가증식을 목표로 한다는 점에서 '이기적'이다. 장미 밈플렉스의 어떤 측면은 누군가에게 영감을 주고 어떤 측면은 유용하지만, 다른 측면은 중립적이고 또 다른 측면은 유해하다. 장미가 누군가에게 향하는 우리의 진심 어린 사랑을 표현하는 데 도움이 된다면 이것은 분명 고무적이고 유용한 밈이다. 장미가 실내를 장식하는 재료가 될 때 이것은 아마도 가장 '중립적'인 표현물이 될 것이다. 그런데 때때로 장미는 사기와 협잡에 연루되기도 한다. 장미 밈플렉스가 존재 자체로 가지고 있는 유일한 목적은 스스로를 복제하고 재생산하는 일이기 때문이다.

이 특별한 식물이 온몸으로 발산하는 문화사는 메리엄웹스터 사전이 정의한 '문화'의 두 가지 개념과 어우러질 준비가 돼 있었다. 하나는 "관습적 신념과 사회현상과 인종·종교·사회 집단의 물질적 특성"이고 다른 하나는 "살아있는 대상을 가꾸는 행위나 과정"이다. 하나의 식물이라는 관점에서 장미는 주로 식물학자와 정원사들에게 흥미를 주는 대상이고, 대자연을 관리하고 경작하는 일로부터 느끼는 충만한 보람이기도 하며, 이런 관심으로부터 이어지는 실용적이고 경제적인 목적의 수단이기도 하다. 장미를 하나의 식물로 받아들인다는 것은 장미가 토양에 의존하고 자양분에 목말라 하고, 결정적으로 돌보는 인간의 불완전한 능력에 의존한다는 사실을 인지하는 것을 말한다. 이런 깨달음 뒤에야 우리는 비로소 시간에 의해 좌우되고 불확실성으로 특징지어지는 생태학적이고 생물학적인 특수성에 관심을 갖게 될 것이다. 이를 통해 우리는 진중히 땅에 뿌리를 내리고 실재하는 현실과 소통하게 된다.

　　　유기농 장미의 역사를 살펴볼 때 중요하게 다가오는 사실은 영국의 원예학자 잭 하크니스가 19세기 후반 이전에 이미 기록한 것처럼 유럽 장미의 대부분이 체리, 라일락, 산사나무, 사과, 금작화처럼 불과 수 주 동안만 꽃을 피웠다는 점이다. 그런데 19세기 말에 대중에게 소개된 장미가 "반복해서 꽃을 피우는 기적을 보이자 더욱 특별한 식물로 자리매김하게 됐다."[13] 이후 육종가들은 시장성 있는 장미의 '우세 품종'에 강박적으로 집착하는 모습을 보였고 '개량종'이라는 이름으로 과거와는 매우 다른 장미 품종을 만들어냈다. 오늘날의 장미 육종가들은 이런 시대 분위기에 힘입어 실질적으로 신뢰할 수 있는 성과를 보장하는 과학적인 지식을 쌓고, 매우 호의적인 시장 분위기에도 화답하며, 전통적으로 유럽과 근동 지역에 자생하던 장미의 최고 특성를 취하여 중국에서 들여온 장미들과 교잡交雜하는 일에 매진했다. 이런 헌신적인 노력의 결과가 오늘날 지배

적인 종을 이루고 있는 현대의 장미들이다. 여기에는 최신종, 유전자 조작종, 인공수정 품종 등도 포함된다. 이런 종들은 줄리엣이 로미오를 한 송이 장미에 비유하는 장면을 써 내려가던 셰익스피어의 마음속에 있던 장미와는 매우 다르다. 셰익스피어가 사용한 장미라는 단어는 우리가 사용하는 것과 동일하지만 상징적인 의미를 말한다면 그 꽃이 불러일으키는 심상은 그가 살던 시대가 제공하는 심상과 밀접한 관련이 있다. 그리고 식물 자체도 매우 다르다. 실제로 오늘날의 장미는 앞에서 거론한 20세기 초 네 명의 대표적 명사가 알았을 장미와도 다르다. 따라서 우리는 인간의 끊임없는 관심이 장미의 물리적인 특성에 미치는 영향을 과소평가해서는 안 된다. 장미는 인간의 관심이나 가치와 밀접하게 얽혀있다는 점에서 철저히 '인간의 식물people plants'이다.

장미가 이토록 번성하고 재생산되는 이유를 생각해 볼 때, 우리는 생태적인 위기에 봉착한 장미와 인류의 관계가 오늘날 어떻게 변화하고 있는지를 살펴봐야 한다. 옛날 옛적 인간의 역사 이야기는 전통적으로 강력한 남성 인간들에 의해 만들어졌고, 그것에 관한 이야기가 서사의 주종을 이루었으며, 그 이야기들은 인간의 고유성과 우월성을 설파하거나 본질적으로 선한 역할에 대한 명시적, 암묵적 찬사가 대부분이었다. 우리는 하느님의 피조물이며 지구의 풍요로움을 지켜나갈 관리자임을 자처한 것이다. 하지만 오늘날 인류세Anthropocene(인류가 기후와 생태계를 변화시켜 만들어진 새로운 지질시대-옮긴이)를 살아가는 우리는 인류가 지구 생태계에 미치는 파괴적인 영향과 그로 인해 초래되는 위기를 해결하지 못하면 미래 세대에 어떤 일이 벌어질지에 대해 고통스럽도록 잘 인식하고 있다. 동물과 식물은 물론이고 다른 민족과 그들의 문화마저 지배하는 기술과학 시스템의 논리는 점점 더 인류를 자연과 대립하게 만들었

다. 그러나 자연 세계의 나머지 부분을 대하는 인간의 우월성에 대한 암묵적인 용인은 오늘날 심각한 도전에 직면해 있으며, 인간이라는 '동물'이 가진 그 예외적인 성향은 다른 모든 동물, 심지어 우리와 가장 가까운 포유류와 비교해도 의심의 여지없이 위험하다. 그로 인해 우리는 머지않은 미래에 수백만의 다른 유기체와 함께 멸종의 길을 걸을 수도 있으며, 이런 집단적인 종말의 상당 부분이 인간의 잘난 어리석음 때문이라는 사실도 이미 알고 있다. 인간 중심의 관점을 벗어나서, 그리고 오늘날 생태적인 위기의 한복판에 서서 이런 현상을 바라보면 경직된 가치관 속에서 자연을 혐오하는 '합리주의'로 왜곡된 인간의 '이성'은 우려스러울 정도로 악의적인 모습을 띠고 있다.

　　당신은 이렇게 생각할지도 모른다. 장미의 문화사를 일별하는 독자들이 그런 안타까운 상황까지 알아야 하며, 그에 대한 진심 어린 성찰까지 해야 하느냐고. 하지만 우리가 장미를 온전히 정의하고자 할 때 과거의 인습과 편견을 고려한 역사적 맥락을 헤아려야 하는 것처럼, 생태 위기라는 더욱 폭넓은 현대적 맥락을 제외하고 장미를 이해한다는 것은 있을 수 없어 보인다. 그리고 장미는 단순히 보기 좋은 빛깔을 자랑하며 달콤한 향기를 피워내는 현실 도피의 상징물이 돼서는 안 된다.

로사

•

# 장미의 가족을 만나다

현존하는 가장 오래된 장미는 천 년 이상을 생존해 있는 것으로 추정되는 로사 카니나종으로 독일 북부 힐데스하임 대성당의 애프스 (성당 등의 내부에 조성된 반원 형태의 공간-옮긴이) 벽을 타고 오른다. 이 장미는 그곳에서 다른 모든 로사 카니나와 마찬가지로 봄이 되면 몇 주 동안 연한 분홍색의 다섯 꽃잎 봉오리를 피워낸다. 힐데스하임의 장미는 대성당이 설립된 815년 기록에도 남아있으며 이 자료를 통해 당시에 건물이 세워지기 전에도 이미 장미가 현장에 피어 있었고 건축가들이 공들여 장미를 보존했다는 사실을 알 수 있다. 1046년에 화재가 발생해 건물 대부분이 소실됐으나 장미는 살아남았다. 아주 최근에 생존에 위협을 받았던 시기가 있었지만, 강조하건대 장미의 위협 요소는 연령이나 천적이 아니었다. 1945년 3월 연합군의 폭격과 그로 인한 화재로 대성당은 완전히 파괴됐지만, 전후 재건이 시작됐을 때 화염의 잿더미 속에서도 빨판 뿌리가 살아남아 장미의 생장을 유지하는 모습이 관찰됐다. 하지만 오늘날 장미의 크기는 매우 커졌음에도 실제로 목격할 수 있는 성장 기간은 70년 정도뿐이다.

장미에 개dog라는 이름이 붙은 이유는 무엇일까? 한 가지 가설에 따르면 일부 장미종의 뿌리가 광견병에 걸린 개에 물린 상처를 치료한다는 고대의 믿음 때문이다. 다른 가설은 가시의 모양이 개 송곳니를 연상시키기 때문이라고 주장한다. 하지만 힐데스하임 대성당을 지은 사람들에게 벽을 타고 오르던 식물은 전혀 다른 이름으로 불렸을 것이다. 오늘날 독일에서 도그 로즈는 흔히 **헤켄로제** Heckenrose라고 불린다. (영어로는 헤지 로즈Hedge Rose가 된다.)[1]

과격한 표현으로 질기디질긴 명줄을 자랑하는 이 놀라운 장미는 분명 극한 상황을 이겨내는 적응력과 생명력의 상징일 것이다. 장미도 태어나는 순간부터 자신을 먹이로 삼는 온갖 곤충과 초식동물을 만나야 하며 다른 수많은 포식자와 주변의 경쟁 식물들과도 맞서야 하는 것은 물론, 공기나 토양을 매개로 하는 헤아릴 수 없이 많은 세균이나 곰팡이 원인균들과도 싸워야 한다. 그러는 가운데

장미는 어떻게든 자손을 번식시키고 확산시켜야 했다. 다른 모든 식물과 마찬가지로 인간이 보기에 심각한 진화적 단점을 가진 것처럼 보이는 도그 로즈의 조상들도 인간이나 동물들과 비교했을 때 자신에게 필요한 것을 취하는 전혀 다른 방식을 통해 번식에 최적화된 진화를 이루어왔다. 사실 10억 년 전에서 4억 년 전 사이에 장미과의 일부가 된 이 식물군은 동물군들과는 매우 다르게 진화하기 시작했다. 동물은 스스로 움직일 수 있고 식물은 스스로 움직일 수 없다. 식물은 생산을 하고 동물은 소비를 한다. 동물은 이산화탄소를 만들고 식물은 이산화탄소를 소비한다. 식물은 빛과 물, 미네랄 영양소와 같은 필수 자원을 향해 뿌리를 뻗고 광합성을 통해 생장을 촉진하는 능력을 함양했다. 그래서 햇빛 에너지를 수확하여 화학 에너지로 변화하고 그것을 유기물 조직에 저장했다.

　　도그 로즈와 기타 근연종(가까운 종種-옮긴이)들은 다른 식물들과 구별되는 몇 가지 고유한 해결책을 마련했는데 이 해결책은 이들을 매우 특별한 종으로 구별되게 했다. 자가수분을 해서(개체가 수그루와 암그루의 생식 기관을 모두 가지고 있다) 바람과 곤충과 새를 이용해 씨앗을 널리 퍼뜨려 번식하는 방식이 그것이다. 이런 목표를 달성하기 위해 장미는 화려한 꽃잎을 드리웠고 꿀벌 같은 곤충의 관심을 끌기 위해 매혹적인 향기를 은밀히 뿜어냈다. 도그 로즈 같은 일부 장미는 긴 아치형 줄기를 주변의 관목과 나무를 향해 뻗어 구조물을 형성한 뒤 중력의 무게를 견뎠다. 또한 힐데스하임의 장미가 그랬듯 돌담이나 기타 수직 구조물을 활용해 생장의 토대로 삼기도 한다. 진화의 어느 지점에서 우연한 돌연변이가 발생했고 일부 잎사귀들이 날카로운 돌기나 가시로 변했다. 가시는 자기방어의 탁월한 수단이 됐고 나무 등 다른 구조물에 가지를 뻗었을 때 고정장치 역할을 해서 성장의 높이와 안정성을 확보할 수도 있었다. 도그 로즈는 중간 크기의 가시를 가졌는데 줄기를 따라 일정한 간격을 두고 송곳니 같은 가시도 있다. 다마스크나 루고사Rugosas 계열의 일부 장미는 가시가 매우 많은 반면, 부르봉 로즈Bourbon Rose

의 제피린 드루앙Zéphirine Drouhin처럼 가시가 거의 또는 전혀 없는 장미도 일부 존재한다.

식물학적으로 따지면 칼 폰 린네의 분류법이 생겨난 이후 장미는 사과와 자두, 배, 딸기 등을 포함하여 전 세계적으로 무려 3,100종, 107속을 포함하는 **로사시에**Rosaceae라는 광범위한 식물군에 속해 왔다. 그런데 사과와 장미가 함께 묶인 이유는 린네가 식물을 생식기 관에 따라 명명하고 분류했기 때문이었다. **장미과**의 모든 식물은 수술과 암술, 즉 수그루의 특성과 암그루의 특성이 상호 유사성을 보인다. 린네 덕분에 식물분류학은 매우 잘 조직화됐지만 놀랍도록 복잡해진 측면이 있다. 로사속은 로사아속을 포함해 4개의 아속亞屬(속의 하위 분류 단계-옮긴이)으로 나뉘며, 로사아속은 다시 10개의 절節(아속의 하위 분류 단계-옮긴이)로 세분화된다.[2] 영국의 장미 육종가이자 작가 피터 빌스Peter Beales의 분류법에 따라 예를 들어 설명하면, 중동과 유럽이 원산이고 아프가니스탄을 향해 동쪽으로 확산되고 있는 이 절의 묶음에는 도그 로즈를 구성원으로 하는 **카니나**Caninae절과, 중동과 유럽이 원산인 **갈리카나**Gallicanae절, 북아메리카와 미국 남부 및 서부 주들을 제외하고 북회귀선과 북극권 사이 지대의 세계 대부분에서 서식하는 **카시오로돈**Cassiorhodon절, 이와 유사한 지역에서 번식하지만 추운 북부와 북아프리카, 러시아 대부분, 미국 등지에서는 볼 수 없는 **신스틸라**Synstylae절, 그리고 중국과 카슈미르, 네팔이 원산지인 **키넨시스**Chinenses절을 포함한다.[3] 각각의 속은 가시의 모양이나 꽃, 잎, 꽃받침 등의 모양이 독특하지만 공통된 특징을 가지고 있어서 구별하기 쉽다. 하지만 비전문가 독자들을 대상으로 설명한다면 장미는 세 기본 범주로 더 편리하게 구분할 수 있다. ① 원종장미原種薔薇, ② 고전정원장미나 올드 로즈old garden roses로도 불리는 고전 장미classic roses, ③ 현대 장

미 혹은 모던 로즈modern roses가 그것이다. 가장 장수하는 장미는 힐데스하임의 장미와 같은 원종장미다. 고전정원장미와 현대 장미는 최대 200년 동안 살 수 있다. 가장 단명하는 장미는 중국 남부가 원산지인 티 장미Tea Rose로 30년에서 50년 정도밖에 생존하지 못한다. 일반적으로 꽃을 한 번만 피우는 고대관목장미는 반복 혹은 연속 개화를 위해 재배되는 현대 장미보다 훨씬 오래 생존할 수 있다.

이제 장미라는 식물을 윗부분에서 아랫부분으로 내려가며 살펴보려고 하는데 이를 통해 주요 전문용어를 접하게 될 것이다. 먼저 화관 혹은 꽃이 있으며 이것은 꽃잎petal과 꽃모양 수술petaloid, 꽃밥anther, 암술pistil, 암술머리stigma, 꽃받침잎sepal, 꽃받침calyx으로 이루어져 있다. 그 아래에는 꽃자루peduncle가 있고 돌기prickle와 포엽bract, 옆눈side bud, 접목부bud union, 열매hip, 잎leaf, 소엽leaflet, 턱잎stipule, 꽃줄기cane 혹은 줄기stem, 수관crown, 흡지sucker, 그리고 실뿌리feeder roots가 있다.

장미꽃은 지름이 작게는 2.5센티미터에서 크게는 12센티미터까지 자란다. 꽃봉오리(꽃차례inflorescence라는 단어는 전문용어)가 피어나는 모습을 살펴보면 여러 송이가 밀집된 형태일 수도 있고 한 송이만 달린 형태일 수도 있다. 원종장미의 꽃은 일반적으로 1-3개가 모여서 피지만 로사 멀티플로라Rosa multiflora 같은 일부 동아시아종은 큰 원추꽃차례panicles(전체 모양이 원뿔 형태로 나타남-옮긴이)로 피어난다. 현대의 플로리분다Floribundas 같은 정원장미는 한 그루에서 50-100개의 꽃송이가 핀다. 길고 곧지만 조금 휘어진 줄기나 짧고 탄탄한 줄기 상단에 꽃이 피어난다. 꽃잎이 다섯 장인 도그 로즈와 마찬가지로 꽃잎이 5-7장인 경우 '홑꽃형single'으로 분류된다. '반겹꽃형semidouble'은 이름처럼 더 많은 꽃잎을 가지고 있다(8-15장 사이). '겹꽃형double'(16-25장 사이)과 '중첩형full'(26-40장 사이)과 '만첩형very full'(100장 이상)으로 그중 한 종의 이름은 로사 센티폴리아Rosa centifolia다.

각각의 꽃 모양도 엄청나게 다양하다. 도그 로즈처럼 꽃잎

이 넓게 펼쳐져 수술이 노출된 장미는 일반적으로 '편평형flat'으로 분류된다. 꽃잎이 더 많고 중심부보다 바깥쪽 꽃잎들이 더 길게 뻗어 안쪽을 향해 컵 모양을 이루고 있으며, 이 때문에 수술이 잘 보이지 않는 장미는 '컵형cup'이다. 꽃잎이 매우 많아서 중심부의 수술이 전혀 노출되지 않는 훨씬 더 닫힌 형태는 '구형globular'이다. 다량의 꽃잎이 한데 모여 컵 모양의 꽃송이를 형성하지만 꽃잎들은 직선으로 뻗어 집적된 채 네 부분으로 조화롭게 나뉜 모양의 장미는 '사분형quartered'이다. 중심부 꽃잎들이 바깥을 향해 펼쳐진 외곽의 꽃잎보다 높이 솟은 장미는 '고심형high-centred'이다. 서로 다른 크기의 꽃잎이 조금씩 중첩되는 겹꽃잎이 개방적인 형태를 유지하는 장미는 '로제트rosette'다. 수많은 작은 꽃잎이 작고 둥근 꽃송이를 형성하는 장미는 '폼폰형pompons'이다. 발렌타인데이에 선물하는 전형적인 절화장미는 '고심형'이다.

앞에서 언급한 것처럼 유럽의 원종장미는 전통적으로 늦봄이나 초여름의 짧은 기간에 제한적으로 개화하는 경우가 많다. 하지만 예외적으로 어텀 다마스크Autumn Damask나 포시즌 로즈Four Season Rose는 여름에 개화하며 사향장미인 머스크 장미Musk Rose나 로사 모스카타Rosa moschata는 늦여름이나 초가을에 꽃을 피운다. 이와 대조적으로 동아시아의 장미는 장기간, 심지어는 겨울에도 개화할 수 있으며 이를 '개화반복성remontancy' 혹은 '반복개화repeat-blooming'라고 한다. 여기서 한 가지 흥미로운 문제를 제기한다면 이 개화반복성의 유전자가 서유럽에 도달한 시기와 방법에 관한 것이다.

유럽에서 서식하는 가장 오래된 장미종이 피우는 꽃은 분홍색이나 연한 빨간색이며 간혹 흰색인 경우도 있다. 하지만 이와 대조적으로 근동 지역의 원종장미는 분홍색이나 빨간색, 흰색 외에도 노란색 품종도 있고 먼 기원을 둔 주황색도 있으며 진한 붉은색의 교잡 품종도 있다. 기술적인 이야기를 한다면 장미의 꽃잎에서 색상이 구체적으로 나타나는 것은 다양한 채색 경로를 통해서다. 그

런데 착색이 되는 부분은 꽃잎의 표면뿐이며 착색은 주로 당에 의해 이루어진다. 착색을 담당하는 특정 화합물이 만들어질 때까지 당을 발효시키는 것은 효소 성분이며 효소 성분을 촉진시키는 것은 당이기 때문이다. 이 과정은 한꺼번에 이루어지기보다는 일련의 반응으로 진행되며 염료가 적절한 색상으로 혼합될 때까지 각 과정에서 효소가 작용한다.

　　장미는 가시가 성기고 작은 종이 있는가 하면 매우 많고 위협적인 종도 있다. 가시 모양도 바늘 모양이 있는가 하면 휘어진 모양도 있고 갈고리 모양도 있으며 끝이 날개처럼 넓은 형태도 있다. 어떤 장미는 가시보다 까칠한 털이 많고, 어떤 장미는 가시와 까칠한 털이 섞여있고, 다른 종은 같은 줄기에 크기가 다른 가시들이 섞여있다. 장미의 잎은 광택이 날 수 있고 부드러울 수 있고 무광일 수도 있다. 크기와 질감과 녹색의 진하기도 다양하게 나타난다. 그런데 잎의 형태는, 더 정확히 소엽小葉은 일반적으로 달걀 모양이거나 타원형이다. 잎이 시작되는 부분인 엽저葉底는 둥글고 쐐기 모양이나 하트 모양인 경우가 많은데 점차 좁아지는 잎의 끝단은 뭉툭하기도 하고 가늘고 길게 이어지기도 한다. 잎몸의 가장자리는 매끈하기도 하고 이중 톱니가 나 있기도 하다. 장미 열매rose hip는 달걀이나 구형에서 길쭉한 병 모양에 이르기까지 크기와 형태가 다양하다.

　　장미의 전체적인 생김새와 성장 습성도 매우 다양하다. 오늘날 장미의 수형은 일반적으로 덩굴장미, 램블러 장미rambler, 관목형 장미bush, 슈러브 장미shrub, 스탠다드 장미standard, 지피성 장미ground cover, 미니어처 장미miniature의 일곱 가지 표목標目으로 구분한다. 사람들의 관심이 당연히 꽃에 집중되기 때문에 수형은 쉽게 간과되는 경향이 있다. 게다가 하이브리드 티 장미 플로리분다 같은 특정 장미의 경우 탁월한 아름다움으로 인기를 모으며 장미꽃 형태에 전반적인 유사성이 이루어졌는데 그것은 장미의 성장 특성이 가진 놀랄 만한 다양성을 위축시켰다. 예컨대 덩굴장미와 정원장미 혹은 도그 로즈와 현대 정원장미 사이에는 엄청난 차이점이 존재한

다. 또한 수형의 중요성은 새로운 장미가 지속적으로 만들어지고 이에 따라 가지치기의 역할이 강조되면서 외면되기도 한다. 가지치기는 단정한 모양으로 성장하도록 돕고 개화에도 지대한 영향을 미치지만, 한편으로는 겨울철에 필요한 구조적인 기능을 빼앗아 버리기도 한다.

원종장미는 관목형 장미거나 덩굴장미거나 램블러 장미인데 7000만 년 전에 진화하여 매우 오랫동안 분화해 왔다. 오늘날 전 세계적으로 종류가 얼마나 되는지는 확실히 알려진 바 없으며 추정치도 다양하다. 한 통계에 따르면 160여 가지가 된다. 중국이 48개, 그 외 아시아가 42개, 유럽이 32개, 중동이 6개, 북아프리카가 7개, 북아메리카가 26개로 추산된다.[4] 다른 자료에 따르면 들장미의 종류만도 220종에 이른다.[5]

　　이 장미들은 대부분 다섯 꽃잎 꽃송이를 피우고 대체로 흰색이나 분홍색이며 수술은 노란색을 띤다. 하지만 원종장미나 야생장미를 논할 때 이 장미들이 순종이며 변이도 없는 단일한 범주의 식물이라고 가정하는 실수를 범해서는 안 된다. 좀 더 정확하게 말하면 그 장미들은 수천 년 동안 자연선택을 통해 쉼 없이 진화하여 현재의 모습으로 바뀌어 온 식물일 뿐이다.

　　모든 식물은 무작위로 돌연변이를 일으켜 '변종變種'을 생산할 수 있는 능력을 가지고 있다. 이때의 변종은 동일한 부모종으로부터 발생할 수도 있고 서로 다른 부모종으로부터의 변이일 수도 있다. 참고로 '품종品種'은 야생에서가 아니라 인간이 계획하여 이루는 번식을 말한다. 돌연변이는 일반적으로 나쁜 형질을 가지는 경우가 많은데 '뮤턴트mutant'나 '잡종mongrel' 혹은 '잡것bastard' 등의 단어에 담긴 부정적인 의미가 이를 잘 보여준다. 하지만 우연히 발생하는 돌연변이는 자연의 실수라거나 순수한 혈통의 오염이라는 오명에도 불구하고 진화적인 성공을 이루는 데 중요한 역할을 했

다. 왜냐하면 동식물의 돌연변이는 실질적으로 유익한 유전자를 공유하며 매우 다양한 환경 조건에 대응할 수 있는 능력을 증가시키며 새로운 적응 전략을 수립하도록 돕기 때문이다. 그런데 돌연변이의 대부분은 생존을 위해 분투하는 과정에서 사멸하고 만다. 장미종도 마찬가지여서 먼 과거의 어느 시점에 장미는 꽃잎이 다섯 개 이상인 종을 발생시켰고, 인간의 손에 닿지 않았다면 이 유전자는 소멸하고 말았을 테지만, 인간이 이 종을 마음에 들어 했고 정성 들여 보살피기까지 했다. 요컨대 가장 오래된 정원장미는 근원을 추적하면 돌연변이로 발생한 원종장미였다. 수많은 식물 돌연변이가 유용성 때문에 인간에 의해 선택됐지만(예를 들면 쌀이나 밀), 장미와 같은 일부 식물은 아름다움을 선호하는 인간의 본능에 의해 간택됐다.

　　그런데 우리는 왜 장미를 그토록 아름답다고 느끼는 것일까? 식물학자라면 장미는 꽃가루를 옮기는 매개자들의 주의를 끄는 데 필요한 수준 이상으로 큰 성공을 거두었으며, 기본적으로 장미는 벌과 인간에게 같은 역할을 요구한다는 점을 설명하려 할 것이다. 강렬한 시각 자극이자 그 자극을 만들어내는 식물 도구로서의 꽃의 기능을 설파하면서 말이다. 꽃은 자신에게 필요한 이익을 취하기 위해 꽃가루 매개자들의 관심을 지속적으로 끌며 자연선택의 이론을 구현해 왔다. 다른 종들과 소통하면서 곤충과 새를 유인하기 위해 특유의 생김새와 색상, 향기를 활용했다. 식물이 꽃을 피우는 목적은 화학 신호를 방출하는 것이지만 자신이 선호하는 꽃가루 매개자의 주의를 끌기 위해서는 매력 있는 모습으로 보여야 하며 개성 있는 향기를 방사해야 한다. 이는 모든 꽃이 근본적으로 다른 피조물의 욕구 충족을 지향한다는 사실을 보여준다. 다른 피조물의 주의를 끄는 데 성공하면 중요한 보상을 얻을 수 있기 때문이다. 여기서의 중요한 보상이란 더 많은 후손을 퍼뜨리는 일이다. 봄이 되어 산울타리의 들장미들이 꽃망울을 터뜨리면 당신은 식물들이 꽃가루 매개자들의 관심을 끌기 위해 앞다투어 세상으로 뛰쳐나오고 있구나라고 생각했을 것이다. 물론 그 '뛰어드는 행위'에는 고혹적인 향

기라는 후각적인 자극도 포함돼 있다. 시간이 지나고 소기의 목적이 달성되면 꽃은 시들어 떨어지고 식물의 몸체는 획일적인 초록색 배경으로 변하며 자신의 몸을 감춘다.

　　꿀벌에게 유익했던 것은 인간에게도 유효한 것으로 판명됐다. 그리고 시간이 지남에 따라 일부 화종, 특히 일군의 장미는 아름다움에 대해 가지는 인간의 욕망을 충족함으로써 얻는 이점을 자신들의 생존 매뉴얼에 각인했다. 장미에 관심을 가져 얻는 보상으로 꿀벌이 꽃가루를 얻는다면, 우리 인간은 아름다움을 취한다. 그리고 마이클 폴란이 『욕망하는 식물』이라는 책에서 기술한 것처럼 우리는 "결국 우리의 몫을 다했다. 이유 없이 꽃을 번식시키고, 그 씨앗을 지구 전역으로 퍼뜨리고, 온갖 책을 써서 그들의 명성을 드높이고 행복을 제공해 주었다. 장미의 입장에서 그것은 오래되고 진부한 이야기일 뿐인데, 스스로 접근해 온 속기 쉬운 한 동물과 맺은 하나의 거대한 공진화co-evolution적 거래였다. 꿀벌과 먼저 맺은 건件만큼 완벽하지는 않았지만 전반적으로 좋은 거래였다."[6]

　　그런데 '아름다움'이란 정말 무엇일까? 여러 반론도 제기되지만 아름다움을 느끼는 경험은 모든 것이 세상과 조화롭다는 충만한 감정과 밀접한 관계가 있다는 의견이 있다. 프랑스 소설가 스탕달의 이야기다. 그는 이렇게 말했다. "아름다움은 오직 행복에 대한 약속이다." 하지만 길들인 장미의 입장에서 우리가 아름다움이라고 부르는 것은 단지 생존의 기반이고 번식의 수단일 뿐이다. 인간은 자신이 아름답다고 생각하는 것을 보호하고 지키려 하기 때문에 아름다움은 특별한 혜택을 누릴 수 있는 자격과도 같다. 다섯 장의 꽃잎을 가졌던 장미가 갈리카나 다마스크와 같이 더 많은 꽃잎을 가진 더 큰 장미로 최초 돌연변이를 일으켰을 때 진화의 관점에서 이것은 반드시 이점으로 작용할 이유는 없었다. 하지만 인간이 계획한 인공선택이 진화의 과정에 개입하면서 돌연변이는 갑자기 적잖은 이점을 경험하게 됐고, 결과적으로 후손을 방대하게 번성시킬 수도 있게 됐다. 장미의 입장에서 아름다움이란 하나의 생존 전략일 뿐이다.

장미는 왜 아름다운가

·

# 원종과 변종이 공존하다

로마 시대에 영국제도(아일랜드 제외)는 알비온Albion이라는 이름으로 알려졌는데 로마의 학자이자 작가 플리니우스Pliny the Elder에 따르면 이 이름은 '흰 장미의 섬'을 뜻한다. 당시 영국에 흰 장미가 많이 자랐기 때문이다. **알바Alba**는 라틴어로 '흰색'을 의미하며 당시 서식했다는 흰 장미는 아마도 로사 펌피넬리폴리아Rosa pimpinellifolia였을 것이다. 그러나 오늘날에는 알비온에 대한 켈트족 이전 고대인의 주장 외에 또 다른 가설이 주목받고 있다. 대륙에서 해협을 가로질러 영국으로 침입하는 경우 가장 눈에 띄는 것이 도버해안의 흰 바위 절벽이기 때문이라는 주장이 그것이다.[1] 로사 펌피넬리폴리아는 스코틀랜드 로즈Scots Rose나 버넷 로즈Burnet Rose 혹은 프리클리 로즈Prickly Rose 등의 이름으로도 알려져 있으며 이런 구어체 이름에서 알 수 있듯 꽃잎이 매우 뻣뻣하고 화려하다. 알비온이나 브리타니아Britannia라고 불리던 섬이 워낙 널리 알려져 있었고 이 섬을 방문한 사람은 누구라도 쉽게 이 꽃을 목격할 수 있었을 텐데, 그것은 오늘날 힐데스하임 대성당의 벽을 타고 자라는 분홍색 로사 카니나와 같은 장미종에 속하며, 혹은 장미속으로 분류되며 스위트 브라이어Sweet Briar나 에글란틴Eglantine(로사 에글란테리아Rosa eglanteria), 그리고 필드 로즈Field Rose(로사 아르벤시스Rosa arvensis)와도 연관성이 큰 종이다.

로사 카니나는 오늘날 남부 잉글랜드와 웨일스에서 흔히 볼 수 있으며 아마도 로만 브리튼Roman Britain(로마 통치기의 현재 잉글랜드, 웨일스, 스코틀랜드 남부 지역-옮긴이)에서도 서식했을 것이다. 로사 에글란테리아 역시 잉글랜드 남부의 흰 절벽지대에서 서식하는데 이곳은 로마 시대에도 지금처럼 숲이 빼곡했다. 로사 에글란테리아는 도그 로즈보다 더 진한 분홍색을 띠며 잎에서 사과 향기에 가까운 향을 발산하는 독특한 특징이 있다. 이보다 늦게 브리타니아로 전해진 장미가 로사 아르벤시스로 '경작지'를 뜻하는 라틴어에서 유래한 것으로 보아 이 식물이 주로 서식하던 장소를 유추해 볼 수 있다. 도그 로즈도 이와 비슷하지만 더 연한 분홍색이며 흰

색에 가깝다. 또한 울타리나 관목을 형성하기도 하지만 물건을 타고 오르는 습성도 가지고 있다. 최근 발표된 연구에 따르면 로사 아르벤시스는 중동에서 유래했으며 이후 로마를 떠나 식민지에 정착한 이주민들에 의해 상당히 먼 거리를 이동했던 여러 종 가운데 하나로 추정된다. 로마인들이 문명이 뒤떨어졌던 북쪽 지방으로 이주했을 때 다른 여러 장미도 함께 전파된 것이 분명하다. 예를 들어 지중해 분지 주변에서 흔히 볼 수 있던 가장 오래된 장미 중 하나는 로사 셈페르비렌스Rosa sempervirens인데 이 장미 역시 훨씬 동쪽으로부터 전해졌으며 이후에 영국 남부에서도 서식하게 됐을 것이다. 이 장미도 흰색을 띠었고 밝은 노란색 수술을 가졌으며 상록수 잎에 화려한 자태를 자랑한다. 성장의 양태도 다양해서 짧은 관목을 이루기도 하고 최대 4-5미터까지 뻗는 큰 덤불을 이루기도 한다.

플리니우스는 로마제국의 먼 남쪽 지역에서 번성하던 열두 가지 재배 장미 품종을 언급하기도 했는데 프레네스테Praeneste, 밀레투스Miletus, 키리네Cyrinae, 카르타고Carthage처럼 서식지의 이름을 따서 장미를 지칭했다.[2] 밀레투스의 장미는 붉은색으로 묘사되곤 했으며 아마도 로사 갈리카였을 것이다. 지중해 주변에서 매우 흔했지만 우즈베키스탄과 같은 극동 지역의 토착종이다. 갈리카는 또한 로마인들에 의해 영국으로 전파된 것으로 기록돼 있다. 이 수종은 작은 관목 형태를 이루며 꽃은 최대 네 송이가 무리를 지어 피어나며 과일 향기를 발산한다. 각각의 꽃은 노란색 수술을 중앙에 두고 다섯 장의 짙은 분홍색 꽃잎을 피워낸다. 갈리카는 가시가 아닌 매우 독특한 털을 가지고 있다. 장미과는 로마 시대에 이미 겹꽃잎을 가진 변종 혹은 자연잡종을 포함하고 있었는데, 이는 폼페이와 헤르쿨라네움(이탈리아 캄파니아 지방에 있던 고대 도시-옮긴이)의 가옥에서 발견된 프레스코 벽화에서도 발견됐다. 특히 폼페이 금팔찌의 집House of the Golden Bracelet 남쪽 벽의 〈장미를 문 지팡이 위의 나이팅게일A nightingale on a cane holding a rose〉이라는 제목이 붙은 그림이 유명하다.

기원전 5세기에 그리스 역사가 헤로도토스는 특정 재배 장미에 대해 언급했는데 이는 현존하는 최초의 기록이다. 철학자 테오프라스토스(기원전 372-287)도 그의 시대에 이미 유전적 돌연변이 장미가 재배되고 있음을 알렸으며 사람들이 빌립보 인근 판게우스산에서 덤불을 채취해 길렀다고 전했다. 이 장미들은 어떤 종이었을까? 오늘날 많은 사람들은 헤로도토스가 언급한 장미가 다마스크 장미인 로사 다마스케나였던 것으로 추정하고 있다. 그런데 비교적 최근인 1970년대까지만 해도 이 원종장미가 서유럽에 전해진 시기는 그보다 훨씬 늦다고 생각했다. 그리고 13세기 십자군들이 근동 지역 주민들이 환금작물로 재배하던 이 꽃을 발견하여 들여온 이후에야 본격적으로 유럽에 확산됐다고 믿었다.[3] 하지만 오늘날 다마스크 장미는 서유럽에서 훨씬 오래전부터 재배됐고 로마 시대에도 서식했다는 것이 정설로 받아들여진다.

갈리카와 달리 다마스크 장미는 크고 무성한 덤불을 뻗는다. 이 장미과에 포함된 품종의 꽃들은 홑꽃잎이거나 반겹꽃잎일 가능성이 크며 갈리카 계열과 매우 유사하게 보이기도 하지만, 더 섬세한 분홍 색조를 나타내며 갈리카 장미처럼 뻣뻣하게 곧추서기보다는 부드럽게 휘어진다. 그러나 가장 중요한 것은 탁월한 활용성인데 다마스크는 강하면서도 상쾌한 느낌의 달콤한 향기를 가졌으며 이 때문에 고대로부터 장미수와 장미오일, 화장품 재료 등으로 사용돼 왔다. 로마 시대에는 페르시아가 장미 재배의 중심지였으며 다마스크라는 이름도 오늘날 시리아에 있는 다마스쿠스라는 도시에서 유래한 것으로 보인다. 이 도시 인근에서 장미는 장미수와 장미오일 제조에 쓰이는 환금작물로 광범위하게 재배됐다. (이 내용은 14장에서 더 자세히 다뤘다.)

DNA를 분석한 최근 연구에 따르면 다마스크 장미는 두 종이 아닌 세 종의 장미에서 비롯됐으며 로사 모스카타(이 장의 후반부에 다시 언급할 것이다)와 로사 갈리카, 로사 페드첸코아나Rosa fedtschenkoana를 포함하는 두 단계의 별도 수분受粉(수술의 화분이

암술머리에 붙는 일-옮긴이) 과정을 거쳐야 했을 것으로 연구됐다. (로사 페드첸코아나는 중국 서부 지역이 원산지이며 잎이 회녹색인 흰색 종이다. 무엇보다도 개화반복성 유전자를 가지고 있다는 점이 특징적이다.) 첫 단계에서 로사 모스카타는 갈리카에 의해 수분됐고 이 돌연변이는 페드첸코아나에 의해 수분돼 오늘날 우리가 알고 있는 다마스크 장미가 탄생했다.

어텀 다마스크나 포시즌 로즈로 불리는 품종은 서양 장미 유전자풀gene pool에 개화반복성 유전자, 즉 장미가 장기간에 걸쳐 꽃을 피우는 능력을 추가했기 때문에 매우 중요한 의미를 가진다. 그래서 여름에 꽃을 피워 서머 다마스크로도 불리는 로사 다마스케나 변종 셈페르플로렌스semperflorens가 생겨났고, 반복해서 꽃을 피워 어텀 다마스크로 불리는 로사 다마스케나 변종 비페라bifera가 생겨났다. 두 화종은 개화 기간이 다르다는 점을 제외한다면 유전적으로나 형태학상으로 구분할 수 없다. 플리니우스가 언급한 카르타고의 장미는 겨울에 꽃을 피웠다는 기록을 감안할 때 아마도 로사 다마스케나 변종 비페라였을 것이다. 베르길리우스는 자신의 농경시 「게오르기카Georgics」에서 "파에스툼의 장미는 두 번 핀다 biferique Rosaria Paesti"라며 이탈리아 남부 파에스툼에서 피는 장미가 1년에 두 번 꽃을 피운다고 기록했다. 그러나 장미의 역사를 일별할 때 흔히 보이는 것처럼 그 꽃이 정말로 어텀 다마스크였다거나 베르길리우스가 실제로 반복 개화하는 장미를 목격했다는 등의 주장은 연구자들이 확인한 사실이 아니다.[4]

로마 브리타니아에서 서식했을 것으로 추정되는 또 다른 장미는 로사 알바Rosa alba로 그리스와 로마에서 널리 재배됐던 것으로 알려져 있다. 알바는 직립성 관목으로 흰색 꽃송이가 반겹꽃형이나 겹꽃형을 피워내는 다양한 변종을 만들어냈다. 간혹 연한 분홍색으로 피어나기도 하는데 향기도 매우 진하다. 오늘날 우리는 자연 잡종으로서의 알바의 기원이 우크라이나 남쪽의 크림반도 크리미아 지역에 있다는 사실을 알고 있는데 쿠르디스탄(튀르키에, 이란,

70

이라크 등이 분할하고 있는 쿠르드족 지역-옮긴이) 같은 극동 지역에서 자연 서식하는 흰색 품종인 로사 카니나와 로사 다마스케나의 교배종이다. 갈리카 장미도 여기에 포함된다고 주장하는 일부 전문가들도 있다.

장미의 개화반복성에 관한 의문은 특히 흥미로운데, 왜냐하면 이런 특성을 가진 야생장미는 단 세 종류뿐이기 때문이다. 중앙아시아와 중국 북서부가 원산지인 로사 페드첸코아나와, 중국 남서부가 원산지인 로사 키넨시스Rosa Chinensis 그리고 중국과 한국, 일본을 포함한 동아시아의 광범위한 지역에 서식하는 로사 루고사Rosa rugosa가 그것이다. (뒤에서 자세히 설명할 것이다.) 장미는 굴광성屈光性(빛을 향하거나 피하는 성질)과 촉굴성觸屈性(촉각 자극에 반응하는 방향성 성장 성질)의 특성을 가졌기 때문에 위도를 넘나들며 자생하지 않는다. 그런데 어떻게 개화반복성 유전자가 유럽에 전해질 수 있었을까?

전래의 과정에 인간이 개입했다는 유전학적 증거에 점점 더 무게가 실리고 있다. 최근까지 페르시아 북부는 어텀 다마스크의 세 부모종이 함께 서식하는 유일한 지역으로 여겨졌고 이 때문에 그곳은 새로운 장미종의 발상지로 추정됐다. 그리고 이 지점에 인간의 개입이 이루어졌고 어텀 다마스크는 이후 인도가 있는 동쪽으로, 아라비아가 있는 남쪽으로, 그리고 북아프리카와 유럽이 있는 서쪽으로 전해지며 개화반복성 유전자를 확산시켰다. 그런데 또 다른 연구자들은 개화반복성을 보이는 다마스크의 원산지가 그보다 훨씬 동쪽이라고 주장하며 아프가니스탄 위쪽 투르크메니스탄의 북부 지역과 우즈베키스탄 남부의 아랄해 분지를 연결하는 아무다리야강 유역을 지목했다. 이 강은 알렉산더 대왕 시대에는 트란스옥시아나로 알려졌고 고전 라틴어와 그리스어 이름으로는 옥서스강으로 불렸다. 이런 사실은 어텀 다마스크가 생겨나기 위해 필요했던 로사 페드첸코아나의 개화반복성 유전자가 더욱 먼 동쪽, 이를테면 중앙아시아나 중국 북서부에서부터 비롯됐다는 가설로 이어진다. 아랄

해 분지는 기원전 329-125년 사이에 박트리아 문명의 중심지였으며 중앙아시아와 중국 한나라 사이의 중요한 접점이었다.[5]

어텀 다마스크가 탄생하는 과정에서 일관적인 지리적 분포가 나타나지 않는다는 사실은 다마스크의 교배가 인공선택, 다시 말해 인간의 인위적인 개입을 통해서만 가능했다는 사실을 방증한다. 이 가설은 아시아 장미가 최소한 로마 시대 이후 서양 장미의 유전자풀에 나타났던 미확인 부분에 대한 해답이 될 수 있음을 암시한다. 여러 세기 동안 상인들은 캐러밴 이동로를 통해 중국을 드나들었고 갖가지 식물과 씨앗도 그들을 따라 이동했다. 장미는 기원전 2세기부터 서기 14세기까지 중국과 서양을 연결한 6,440킬로미터의 무역로를 따라 중국 밖으로 쉽게 전해질 수 있었고 개화반복성을 가진 장미를 재배하고자 하는 노력도 잇따랐을 것으로 보인다. 환금작물을 원하는 사람의 입장에서 장미가 가진 개화반복성은 수확 기간을 크게 연장하기 때문에 매우 바람직한 생장 특성이었을 것이다. 그로 인해 발생한 초과 수확량은 현대 이전에 장미로 만든 주요 가공품이었던 장미수를 생산하는 데 충분한 양을 제공했다. 이는 오늘날 서양 이외의 지역에서도 마찬가지일 것이다. (14장을 참고하기 바란다.) 단일개화성 장미는 꽃이 6주 정도 지속되는 반면 개화반복성 장미는 20주 이상 지속되기 때문에 수확량이 세 배 이상 증가한다.

이런 이유로 갈리카나 다마스크, 알바 장미 등은 남부를 떠나온 향수에 젖은 관료들이나 로마 관습을 모방하기를 열망하는 브리타니아 사람들의 정원에서 자라고 있었을 것이다. 로마 멸망 후에도 이 장미의 후손들은 소위 암흑의 시대라고 불리던 시대에도 자리를 지키고 있었을 것으로 추정된다. 하지만 중세의 유럽 정원에서는 다마스크가 존재하지 않았기 때문에 이와 같은 가설도 다시 정립돼야

한다는 것이 오늘날 학계의 정설이다.

　　만일 우리가 17세기 초 엘리자베스 시대의 런던으로 여행을 떠나 그곳에 피어있는 장미를 관찰한다면 500년 이후 로마제국이 멸망하고 '꽃 문화'가 전반적으로 침체기에 들어갔음에도 당시 서유럽에서는 장미가 보편적으로 확산돼 인기 있는 재배 식물로 자리 잡고 있는 모습을 목격했을 것이다. 이해를 돕기 위해 당대의 식물학자 존 제라드John Gerard가 출간한 책 『약초서 혹은 식물 역사 개관Herball Or Generall Historie of Plants』의 일부를 소개하고자 한다.

> 장미에는 여러 종류가 있는데 꽃가루의 크기나 식물
> 자체에 따라 혹은 매끄러움의 질감과 가루의 많고 적음과
> 색과 향기에 따라 구분된다. 생김새를 살펴보면 높이까지
> 자라는 키 큰 종이 있는가 하면 키가 작고 낮게 깔리는
> 종이 있다. 어떤 종은 꽃잎이 다섯 장이고 다른 종은 훨씬
> 많은 꽃잎을 가지고 있다. 게다가 빨간색 종이 있고 흰색
> 종이 있는데 대부분 달콤한 향기가 난다. 특히 이 장미들은
> 정원에서 자란다.[6]

　　제라드는 특히 장미의 약효 성분에 관심이 많았는데 이 내용은 14장에서 더 깊이 다룰 것이다.

> 장미 증류수는 심장을 튼튼하게 하고 정신에 활력을
> 주며 마음을 차분히 가라앉혀야 할 때도 도움이 된다……
> 따뜻하게 데워 눈가를 적시면 통증이 완화되는데 신선한
> 장미 송이 자체만으로도 특유의 달콤하고 기분 좋은
> 향기로 인해 숙면에 좋은 영향을 준다…… 특별한 비법
> 없이 꽃송이 그대로 보존한 것도 괜찮지만 장미를 잘
> 보존하기 위해서는 비등沸騰 혹은 끓임의 과정을 거쳐야

73

하며 만들어진 용액은 아침 공복이나 늦은 밤에 섭취하면
심장이 튼튼해지고 오한과 손 떨림이 줄어드는데,
한마디로 전반적인 심신 안정에 큰 도움이 된다.[7]

제라드는 장미에 대해 설명하면서 '화이트 로즈'로 불리던
로사 알바를 언급했다. 기록을 인용하면 흰 색깔을 자랑하는 이 꽃
은 제법 많은 양의 고운 가루를 포함하고 있으며 강렬하고 달콤한
향기를 내뿜는다. 꽃의 중심부에는 실thred이나 차이브Chives(작은
송이를 피우는 백합과 풀-옮긴이) 같은 줄기 몇 가닥이 보인다.[8] 실제
로 제라드 시대에 알바는 두 가지 중요한 변종인 **알바 세미 플레나**
Alba semi plena와 **알바 맥시마**Alba maxima를 가지게 됐으며 서구
정원에 식재되는 전형적인 화이트 로즈로 변이돼 가는 노정에 있었
다. 『약초서 혹은 식물 역사 개관』은 '화이트 로즈'를 언급한 이후에
는 '레드 로즈'도 짧게 다루는데 이는 로사 갈리카였음에 틀림없다.
갈리카도 이후 자연잡종을 통해 매우 다양한 장미과로 확산됐지만
제라드가 볼 수 있었던 장미는 흰색과 분홍색 혹은 진보라색이었을
것이고 꽃잎은 겹꽃형이나 반겹꽃형이었을 것이다. 당시만 해도 갈
리카과는 크리튼 남부 지방의 정원에서 흔히 볼 수 있었는데 밀집
된 간격으로 곧게 뻗는 습성을 가졌다. 줄기가 단단하고 모든 토양
에서 잘 자라며 재배하기도 쉬웠다. 이 모든 주요 특성은 19세기 후
반부터 재배된 하이브리드 티 장미 계열로 이어졌다. 가장 유명한
갈리카는 아포테케리 로즈인 로사 갈리카 오피키날리스다. 이 장미
는 반겹꽃형으로 허약한 간과 신장, 위를 치료하는 데는 물론이고
상처를 굳게 하고 정화하는 데에도 사용됐기 때문에 약제로서의 가
치도 있었다.

제라드 시대의 사람들은 근동 지역에 서식하던 로사 갈리
카 오피키날리스가 십자군의 귀향길에 동행하여 서구사회에 전해
진 것으로 믿었다. 이후 샹파뉴의 백작이 이 장미의 견본을 파리 남
동쪽에 있는 그의 성으로 가져갔고 마을 주변에서 성행하던 재배

사업에 장미를 들여 번영시켰다. 제라드 시대에 갈리카 장미가 프로뱅 로즈Provins Rose로 불렀던 이유다.[9] 그런데 앞에서 언급한 것처럼 오늘날 합의된 정설은 이 장미가 한동안 서유럽에서 자라고 있었으며 로마인들에게도 널리 알려졌다는 주장이다. 잉글랜드 헨리 3세의 막내아들 에드먼드Edmund는 13세기 프로뱅의 영주를 지내면서 이 장미를 랭커스터 왕가의 문장으로 만들어 요크 왕가를 고의적으로 도발했다. 왕가는 이미 '요크의 백장미'로 널리 알려진 로사 알바의 새로운 변종이었던 로사 알바 세미 플레나를 왕가의 문장으로 채택한 터였다. (이후 두 왕가 사이에 장미전쟁이 벌어졌다-옮긴이) 제라드 시대를 지배했던 튜더 왕가는 요크와 랭커스터의 장미가 화합했음을 드러내기 위해 이중 형태의 꽃잎 구조로 문장을 만들어 채택했다. 15세기 튜더 왕가의 계관 시인 존 스켈턴은 다음과 같은 글을 남겼다. "그 장미는 하얗고 또한 붉으니 한 송이에 두 빛깔이 자라네." 엘리자베스 1세는 튜더 왕가의 장미를 자신의 상징으로 사용하면서 '로사 시네 스피나Rosa sine spina'라는 문구를 삽입했다. '가시 없는 장미'라는 뜻으로 자신의 순결성에 대한 암시였다. 이후 성모 마리아를 '가시 없는 장미'로 묘사한 로마 가톨릭의 상징을 부당하게 도용한 것은 개신교였다. (4장에서 자세한 내용을 다룰 것이다.)

제라드가 다음으로 언급한 장미는 오늘날 유럽에서도 여러 품종으로 재배되는 다마스크였다. 동시대 인물인 셰익스피어도 이 장미를 잘 알고 있었는데 달콤한 향기가 나는 다마스크 장미에 대해 한 번 이상 작품에서 다룬 사실을 통해 알 수 있다. 예를 들어『소네트』130장에서 그는 아름다운 여성을 장미에 비유하는, 당시로서도 진부해진 기법을 사용하는 듯했는데 자세히 읽으면 한 여성을 장미에 비유하지만 식상한 표현을 벗어나는 위트를 보여준다. "나는 붉고 흰 다마스크 장미를 보았네 하지만 그녀의 두 뺨에서는 그런 장미가 보이지 않네 그리고 어떤 향수는 내게 더욱 큰 기쁨을 주네 우리 마님의 숨결보다 더."

그 밖에도 역사적으로 중요했던 새로운 장미에 로사 센티폴리아Rosa centifolia(만첩형 장미Hundred-petalled Rose)가 있는데 이는 캐비지 장미Cabbage Rose나 더치 장미Holland Rose, 프로방스 장미Provence Rose, 로즈 드 메이Rose de Mai('5월의 장미'라는 뜻-옮긴이) 등으로도 알려져 있다. 로사 갈리카와 로사 모스카타, 로사 카니나, 로사 다마스케나 등은 모두 로사 센티폴리아가 탄생하는 데 일조했기 때문에 근동의 어느 지역이 근원일 수 있지만 유럽 장미의 진정한 일종이라고 해도 전혀 이상할 것이 없다. 캐비지 장미는 길게 늘어진 줄기를 드리우는 관목으로 19세기 이전에는 무성한 꽃잎이 촘촘하고 둥글게 뭉쳐져 공 모양의 꽃송이를 형성했으며 이런 모양 때문에 양배추라는 이름이 붙었다. 꽃잎은 대체로 분홍색이지만 때에 따라 흰색이나 어두운 자줏빛을 띤 빨간색이기도 하다.

캐비지 장미는 고대에서부터 알려졌고 로마인들에게도 익숙했던 종이다. 예를 들어 묘목장을 운영했던 영국의 작가 토머스 리버스Thomas Rivers는 자신의 저서『장미 입문자를 위한 안내서 The Rose Amateur's Guide』에서 다음과 같이 기술했다.

> 이 장미는 오랫동안 영국 정원에서 가장 사랑받는
> 호사를 누렸다. 외양에서 느껴지는 것처럼 이 장미가
> 플리니우스의 만첩형 장미였고 로마인들이 가장 사랑했던
> 꽃이었다면, 고상한 사람들의 호화로운 향락에 적잖이
> 기여했을 것이며 꽃이 가진 특유의 아름다움만큼이나
> 고전 유산으로서의 가치도 평가해 봄직하다. 1596년은
> 식물학자들이 정원에 이 장미를 들여온 해로 기억되고
> 있다.[10]

하지만 여기에는 리버스의 일부 오해가 있었던 것 같다. 오늘날에는 16세기의 네덜란드 상인들이 페르시아에서 서유럽으로 센티폴리아를 전해주었다는 것이 정설로 인정되고 있다. 굴리 사드

바르그gul-i sad barg(만첩형 장미)는 유럽에서 인기를 모으기 전부터 이미 이슬람 세계에서 귀하게 대접받던 꽃 장미였다. 특유의 달콤하고 꿀맛 같은 향기로 장미수 생산을 가능케 했고 이 때문에 경제적이고 문화적인 중요성이 더욱 부각됐다. 서유럽의 장미 중 하나인 프로방스 장미도 프랑스 남부의 프로방스 지역이 향수 산업을 위해 장미 재배에 매진했음을 보여준다.

제라드 시대에 영국에 유입된 또 다른 장미는 유일하게 정원 덩굴장미였던 로사 모스카타 혹은 머스크 장미였다. 제라드는 다음과 같은 기록을 남겼다. "머스크 장미는 가을 혹은 나뭇잎이 떨어질 무렵에 꽃을 피운다."[11] 일부 자료들은 이 장미의 원산지가 인도나 중국처럼 먼 곳이라고 주장하지만, 앞에서 언급한 것처럼 나는 이 장미가 다마스크 장미의 부모종이며 원산지는 페르시아라고 주장했다. 머스크 장미도 스페인을 거쳐 북유럽에 상륙했으며 영국에는 16세기 초가 돼서야 전해진 것으로 알려졌는데 이 학설에 따르면 제라드와 셰익스피어 시대에 이 장미는 새로 유입된 이민자였다. 분홍색과 흰색이 섞인 꽃이 무리를 지어 자라는 이 반겹꽃잎 장미는 앞에서 이야기한 홑꽃잎 장미보다 송이가 더 닫힌 모양이었다. 머스크 장미는 늦여름과 초가을에 꽃이 피기 때문에 어텀 로즈로도 알려져 있다. 이런 특성은 다마스크뿐 아니라 누아제트Noisettes 장미나 하이브리드 티 장미와 같은 부모종에도 그대로 전해진다. 꽃 이름은 흰 꽃송이에서 진한 '사향musky' 향기가 난다는 특징 때문에 생겨났다. '사향'이란 무엇인가? 이 아로마는 원래 특정 동물의 선腺 분비물, 특히 수컷 사향노루의 향과 관련이 있으며 이 단어의 어원은 '고환睾丸'을 의미하는 산스크리트어로 거슬러 올라간다. 이 단어를 통해서 알 수 있는 것은 사향의 향기는 '남성성'의 상징이며 부드럽고 온화한 향을 발산한다는 점이다. 때문에 로사 모스카타는 향을 강화하거나 조정하는 방법을 통해 향수 산업에서 더 많은 수요를 창출할 수 있었다.

셰익스피어는 자신의 작품 『한여름 밤의 꿈』의 널리 알려

77

진 대사에서 머스크와 들장미 에글란틴Eglantine을 노래한다.

> 나는 알고 있지 백리향 향기가 바람을 타고 흘러드는 둑을,
> 그곳에는 앵초가 자라고 제비꽃도 흔들리며 피어나네,
> 천정처럼 줄기들을 휘감은 것은 마음 고운 담쟁이덩굴,
> 향기 달콤한 머스크 장미와 에글란틴도 자라네
> 그곳에 핀 티타니아Titania는 밤이 되면 이내 잠드네,
> 꽃들 속에서 춤과 환희에 젖어 곤히 잠드네[12]

그런데 이 음유시인은 우리에게 잘못된 정보를 제공했다. 장미에 관해 권위를 인정받는 책의 저자인 원예학자 게르트 크루스만Gerd Krüssmann이 언급한 내용을 살펴보자. "셰익스피어는 자연을 사랑한 사람이지만 식물학자는 아니었기 때문에 종종 신뢰할 수 없는 용어들을 사용했다."[13] 고전 장미 연구에서 20세기 후반의 가장 저명한 전문가 중 한 사람이자 현대 장미의 전반적인 부흥을 이끌었던 그레이엄 스튜어트 토머스도 의견을 같이했다. 셰익스피어가 언급한 머스크 장미는 사실 로사 아르베니스Rosa arvenis가 확실하다. 왜냐하면 셰익스피어 시대는 물론 19세기 전반까지도 머스크 장미는 늦여름에만 꽃을 피운 것으로 기록됐기 때문이다.[14]

제라드는 다음으로 '가시가 없고' 가장 달콤한 향기가 나며 붉은색과 다마스크 장미 색깔의 중간 정도 색깔의 겹꽃잎을 피우는 신비로운 장미에 대해 언급했다.[15] 그 장미가 어떤 종인지는 분명하지 않지만 그는 다음처럼 결론을 짓는다. "영국에서는 아직 생소한 가시 없는 종을 제외한다면 런던의 정원에는 이런 모든 종류의 장미가 자란다. 그 겹꽃잎의 흰 장미(로사 알바 세미 플레나)는 랭커셔의 산울타리에서 무성하게 자란다. 마치 브라이어(도그 로즈, 스위트 브라이어, 버넷 로즈, 필드 로즈 등 다섯 개의 꽃잎을 가진 다섯 종의 장미)가 이런 남쪽 지역에서 우리와 함께하는 것처럼 말이다."[16]

또한 제라드는 장미가 엘리자베스 시대는 물론이고, 그리

스 로마 시대와 근동의 여러 지역에서 식용으로 요리에 첨가됐던 사실을 알려준다. 로마인들은 로제 와인과 젤리를 만들어냈고 설탕에 절인 장미꽃과 푸딩을 먹었다. 제라드는 자신의 시대에도 장미가 연회 요리와 케이크는 물론 각종 소스와 다양한 첨가물과 함께 요리에 사용돼 매우 훌륭한 맛을 냈다고 기록했다.[17] 그는 들장미의 열매에 대해서도 다음과 같이 기록했다. "열매가 익으면 가장 맛있는 고기나 타르트 같은 연회 요리에 투입된다. 가장 솜씨 좋은 요리사가 만들면 부유한 남자의 입이 즐거워진다."[18]

제라드에 따르면 셰익스피어가 '옐로 로즈'라고 부른 것 또한 올바른 명명이 아닐 가능성이 크다. 『약초서 혹은 식물 역사 개관』의 삽화를 살펴보면 그 꽃은 로사 포에티다Rosa foetida로 페르시안 옐로 로즈Persian Yellow Rose 혹은 오스트리안 옐로 로즈Austrian Yellow Rose였던 것으로 보인다.[19] 이 종은 당대 유럽에 알려진 유일한 노란색 장미였다. 하지만 20세기 초 영국을 살펴보면 우리는 다음의 사실을 알 수 있다. 서론에서 언급한 프랑스의 장미 재배자 조셉 페르네 뒤셰르의 노력 덕분에 노란색은 현대 정원장미에서 매우 친숙한 색이 됐다. 쟁점을 분명히 하기 위해 당시에 출판된 또 다른 장미 안내서를 참고하고자 한다. 1902년에 출간된 책 『영국 정원의 장미들Roses for English Gardens』은 빅토리아 시대와 에드워드 시대의 가장 중요한 원예 전문가 거트루드 제킬이 집필했다. 제킬이 갈리카 장미에 대해 언급한 부분을 인용해 본다.

> 올드 프로뱅 로즈(로사 갈리카)에는 여러 종류가 있다.
> 대부분 줄무늬나 얼룩이 있고 장밋빛과 자줏빛을 띤다.
> 나는 이 장미들을 모두 재배해 보았고 확실히 예쁜
> 종이긴 하지만 정원 전체를 놓고 보면 줄무늬 다마스크

로사 문디Damask Rosa Mundi에 비해 가치가 떨어진다. 그런데 고전정원장미 가운데는 **블러시 갈리카**Blush gallica라는 종이 있는데 겹꽃잎에 가깝고 두터운 덤불을 형성하며 자란다. 즉 어떻게 손질해도 잘 견디기 때문에 모든 정원에서 재배하기 좋은 장미다. 나도 이 장미를 건식벽乾式壁에서 기르고 있는데 바닥을 기는 장미보다 훨씬 예쁜 덤불을 형성하면서도 자유롭게 가지를 뻗는다.[20]

그러나 제킬이 다음과 같이 속단하는 부분은 다소 아쉽다. "로사 갈리카처럼 정원장미 종류는 대부분 줄무늬가 있고 예쁘다. 하지만 그것이 가장 중요하지는 않다."

제킬이 밝혔듯이 다마스크 장미도 대부분 정원에서 자랐고 그녀 자신도 다음과 같이 기술한 바 있다. "향기에 관한 한 이 장미를 능가하는 종은 없다. 진정한 장미향의 모범과도 같아서 모든 장미 가운데 단연 으뜸가는 향기를 드러낸다."[21] 제킬은 또한 줄기와 꽃봉오리와 꽃받침을 감싸는 부드러운 가시에서 이름을 딴 새로운 변종인 모스Moss 장미에 대해서도 서술했다. 그에 따르면 이 종은 캐비지 장미의 중요한 품종으로 더욱 향기롭고 온화한 특유의 향미를 가지고 있다.[22] 갈리카, 다마스크, 센티폴리아 장미 등과 함께 로사 알바는 정원에서 재배하는 또 다른 인기 화종이었다. 제킬은 이렇게 말했다. "이 멋진 장미는 별장 정원에서 자주 볼 수 있었으며 그런 환경은 장미가 가장 좋아하는 장소였다."[23]

그런데 제킬의 시대에 이르자 장미 재배와 관련한 일대 혁명이 일어났고 이것은 우리가 장미에 대해 생각하는 방식을 영원히 바꾸어 놓았다. 그리고 그 선봉에서 우리는 페르네 뒤셰르의 신종 노란 장미들을 발견할 수 있다. 그렇다면 이제 2003년 11월 말의 시간으로

돌아가 보자. 서문에서 언급한 것처럼 나의 삶에 장미가 커다란 의미로 다가왔던 런던의 늦가을 오후로 말이다. 그리고 셰익스피어와 함께 저 교외 주택의 정원장미를 살펴보도록 하자. 대문호는 어떤 반응을 보일 것인가?

셰익스피어가 보는 장미꽃은 봉오리가 훨씬 더 닫힌 컵 모양일 가능성이 높으며 그가 잘 아는 어떤 장미보다도 훨씬 강렬한 색채를 자랑하고 있을 것이다. 존 제라드가 묘사한 그 시대의 장미는 일반적으로 납작하게 펼쳐진 꽃잎을 가지고 있어 중앙의 수술이 드러나 있었다. 또한 더 풍부한 색조를 통해 발산되는 오늘날의 강렬한 색채에 비하면 훨씬 부드러운 색이었다. 오늘날에는 진홍색이나 밝은 노란색, 주황색 그리고 혼합색도 있다. 이런 현대 장미의 꽃송이들은 크기가 더 크고 더 곧은 줄기에 달려있다. 그중 일부는 가시가 없거나 매우 적으며 모양도 셰익스피어 시대의 전형적인 모양과 매우 다른 깔끔한 관목 식물에 속한다. 향기도 미약하거나 전혀 없기도 하지만 셰익스피어 시대의 장미는 강렬하고도 다양한 향기로 특별한 사랑을 받으며 재배됐다. ("이름이 무엇이든 장미의 향기는 달콤할 거예요.") 그런데 그가 가장 놀랄 만한 것은 그가 늦가을에 만발한 장미를 보고 있었다는 사실일 것이다. 우리가 살펴본 것처럼 엘리자베스 시대의 영국에서 서식했던 장미 대부분은 사실상 근동과 유럽 장미 대부분의 특징과 일치한다는 특징을 가지고 있었다. 사실 확인이 가능한 19세기 후반까지 거슬러 올라가도 모든 장미의 개화 기간이 짧았다.

어쩌면 셰익스피어는 그 식물들이 장미라는 사실을 단호히 거부할지도 모른다. 그렇다면 누구라도 나서서 설명해야 한다. 지금의 런던 동부 장미가 엘리자베스 시대 장미와 그토록 차이 나는 이유는 오늘날 자라는 장미의 대부분이 하이브리드 티 장미나 플로리분다 장미 계통에 속하기 때문이라고 말이다. 전자는 19세기 후반 이전에는 존재하지 않았고 제킬이 자신의 책을 쓸 무렵에 인기를 모으기 시작했던 반면, 플로리분다는 겨우 1950년대까지만 거슬러

올라간다. 이 장미들은 완전히 현대의 꽃으로 유럽의 전통적인 장미와, 예를 들면 노란색의 로사 포에티다 같은 근동의 장미, 특히 중국의 장미를 인위적으로 이종 혹은 동종 교배한 결과물이다.

자, 이제는 계속해서 지구 반대편으로 여행을 떠나보자. 중국에서는 적어도 기원전 3세기 이전부터 가축을 사육하고 작물을 재배했는데, 특히 가장 비옥한 곡창 지대였던 중국 중부와 남서부 지역은 더욱 그랬다. 송나라(960-1279) 기록에는 대대적으로 재배했던 사철개화장미 로사 키넨시스인 **유에지화**月季花에 대한 이야기가 남아있다. 가장 유행했던 번식 방법은 탁 트인 땅보다는 화분에 심는 것이었고 그런 뒤 베란다에 놓는 방식이었다. 사실 19세기까지 중국의 장미 문화는 세계에서 가장 발달했다. 정원에서 재배되던 장미는 자연교배와 인공교배를 통해 노란색, 연보라색, 살구색, 붉은색, 진홍색 등 희귀하거나 잘 알려지지 않은 색상들을 만들어내며 유럽보다 훨씬 다양한 꽃잎 색소 침착을 이루어내고 있었다.

중국과 한국, 일본에서 중요한 장미종은 한국에서 찔레꽃이라 부르는 로사 멀티플로라인데 도그 로즈와 비슷하지만 분홍색이 아닌 흰색 꽃을 피우고 주민들은 오래전부터 숲이 우거진 산비탈과 강 사이에 난 오솔길에서 이런 풍경을 쉽게 접하곤 했다. 다량이 군집해 피어나는 홑꽃형 꽃송이들은 흔히 연한 분홍색을 띠고 커다랗고 노란 수술을 가지며 길게 휘어진 줄기를 뻗친다. 꽃잎은 하트 모양에 톱니가 돋아있으며 매우 섬세한 향기를 내뿜는다.[24]

꽃송이가 크고 역사가 오래된 동아시아의 또 다른 장미 종은 로사 루고사다. 연한 색에서 자홍색에 이르기까지 색상이 다양하며 노란색 수술이 보인다. 다른 동아시아 종과 달리 강한 향기를 발산한다. 전통적으로 루고사는 잼을 만드는 데 사용됐고 갖가지 디저트의 재료가 됐으며 포푸리로도 만들어졌다. 봄과 여름에 꽃을

피우고 가시가 있으며 늦여름과 가을에는 크고 화려한 열매를 맺는다. 루고사는 라틴어로 '주름진'이라는 뜻인데 늦가을에 황금색으로 변하는 주름진 진한 녹색 잎이 특징이다. 중국에서 루고사는 '장미'를 뜻하는 **메이꾸이화**(玫瑰花, 매괴화)로 알려져 있으며 독보적인 아름다움을 의미한다. 일본어에는 **하마나시**(はまなし, 해당화)라는 단어가 있는데 바닷가 가지야채라는 뜻인 '비치 오버진Beach Aubergine'으로도 불린다. 커다란 열매가 열리기 때문이다. 이 꽃은 한국에서도 **해당화**海棠花로 불린다. 바닷가 근처에 피는 꽃이란 뜻을 담고 있으며 루고사가 모래 토양과 해변의 짠 공기를 견딜 수 있다는 사실을 보여준다.

서양에서 루고사는 일상어처럼 쓰이는데 레츠베리Letchberry, 비치 로즈Beach Rose, 씨 로즈Sea Rose, 솔트스프레이 로즈Salt-spray Rose, 저페니즈 로즈Japanese Rose, 라마나스 로즈Ramanas Rose 그리고 영국의 헤지호그 로즈Hedgehog Rose를 지칭하며 사용된다. 일본에서는 오래전부터 바닷가에 해당화를 심었는데 식물의 뿌리가 그물처럼 뻗어가며 모래무지를 지지했고 이로인해 해안과 사구砂丘도 보존할 수 있었다. 이 꽃은 1784년에 유럽에 전해졌는데 그 이유도 지형적인 문제와 관련이 있었다. '라마나스'라는 이름은 일본 이름인 하마나시가 변형된 것으로 보인다. 이것이 '하마나스'가 됐고 또다시 '라마나스'로 바뀐 듯하다. 루고사는 울타리 장미로 매우 유용했기 때문에 서양에 도입된 후 유럽과 북미 전역에 널리 퍼져갔다. 그런데 오늘날 일부 지역에서는 이 장미가 골칫거리 침입식물로 간주돼 확산을 막기 위한 조치가 취해지기도 한다.

로사 기간테아Rosa gigantea는 또 다른 중국의 주요 토착종이며 현대 이전에는 서양에 알려지지도 않았다. 꽃송이는 최대 15센티미터까지 자라며 단일색의 흰색 꽃잎은 기분 좋은 향기를 발한다. 덩굴 관목으로 경우에 따라 27미터 높이까지 가지를 뻗는다. 습한 기후를 좋아하고 버마, 라오스, 아삼, 중국 서부 등지가 원산지다. 오래전 중국에서 자라던 로사 기간테아는 다른 지역 종과의 자연교배

를 통해 개화반복성을 가지게 된 중요한 조상종이 됐으며 중국 서부에서는 노란색이나 분홍색을 띠기도 한다.

앞에서 언급한 것처럼 식물학적인 차이를 말한다면 동아시아의 장미는 대부분 서양과 중동의 장미보다 훨씬 긴 개화 기간을 가지도록 진화했다는 특성이 있다. 이런 특성은 18세기 이후부터 적극적으로 추구됐을 것이다. 로사 기간테아의 경우 서양 육종가들이 탐내는 네 가지 중요한 특성을 하나의 식물에 응축하고 있다. 활력, 향기, 다양한 색상 그리고 오랜 개화 기간이 그것이다. 고전 유럽 정원장미가 변신을 거듭할 수 있었던 것도 부분적으로는 이 장미종 덕분이었다. 꽃잎이 무수하고 컵 모양의 열린 봉오리 형태를 만들었던 장미는 오늘날의 하이브리드 티 장미나 플로리분다에서 보듯 반겹꽃잎의 컵 모양 봉오리로 발전했고 개화반복성도 가지게 됐다.

그런데 중국에서 가장 중요한 장미종은 중국 장미China Rose로 불리는 로사 키넨시스다. 이 꽃은 덤불이 길게 자라고 잎이 짧은 품종이 있는가 하면, 키가 작고 고유의 향기가 없는 품종이 있는 등 다양한 종을 구성하는 광범위한 장미과에 포함된다. 하지만 로사 키넨시스는 대체로 늦가을까지 붉은빛을 유지하는데 일부는 노란색으로, 다른 일부는 서양 장미 중에서 거의 알려지지 않은 짙은 진홍색으로 남아있다. 실제로 이 장미과는 중국 농부들이 시행한 자연선택과 인공선택의 여러 조합을 통해 진한 진홍색에서 순수한 흰색에 이르기까지 다양한 색채감을 자랑했다. 하지만 서양 장미의 미래와 관련하여 중국 장미의 가장 큰 이점은 개화 기간이 길다는 점이었다. 중국 장미는 원래 어떤 종이었을까? 놀랍게도 이 사실을 아는 사람이 서구사회에 아무도 없었다. 1949년에 중국 공산당이 중국을 장악하면서 식물학자들의 대외 교류를 막았기 때문이다. 10장에서 자세히 언급하겠지만 이 수수께끼는 아주 최근에야 풀렸다.

중국이 원산지인 또 다른 중요한 장미종은 티 장미Tea Rose라고 불리는 로사 오도라타Rosa odorata다. 이 종은 93개의 다른 종류로 구성돼 있으며 개화반복성을 가지고 있다. 티 장미는 꽃송이

아래의 목 부위가 약한 경우가 많지만 꽃은 최대 너비가 12-13센티 미터 될 정도로 크고 비단처럼 부드럽고 매끄러우며 섬세한 향기를 갖고 있다. 또한 대체로 서리를 싫어하기 때문에 북유럽에서는 잘 자라지 않는다. 그런데 이 종은 왜 '차' 장미라고 불릴까? 누구도 확실히 알지 못하며 다양한 의견이 엇갈린다. 고전 장미의 위대한 전문가 중 한 명인 그레이엄 토머스는 이렇게 밝혔다. "나는 그 좋은 꽃 냄새가 신선한 중국 차 가루와 같은 향기를 발산하기 때문이라고 말할 수밖에 없습니다."[25] 하지만 또 다른 전문가 피터 빌스는 다른 가능성을 제시한다.

> 초기에 티 장미는 중국 장미와 마찬가지로 주로 차 유통에
> 관심 있었던 동인도회사의 배를 통해 이동했던 것으로
> 보인다. 그런데 화물 일부에 불과했던 소량의 장미가
> 점차 종류를 늘려갔고, 일부 장미는 특유의 향기로 차를
> 운송하던 인부들로부터 '차 향이 나는 장미Tea-Scented
> Rose'(이하 고유명사는 '티센티드 로즈'로 표기-옮긴이)라는
> 이름으로 불렸을 가능성도 있다. 나는 여러 종류의 '차
> 장미'를 재배하고 있지만 그중 어느 것에서도 차 향기와
> 유사한 향기를 발산하는 장미를 본 적이 없다.[26]

다른 곳에서도 그랬지만 중국의 장미, 특히 로사 키넨시스는 약용을 목적으로 재배됐다. 그런데 중국이 수많은 장미종의 본고장이고 일찍부터 '꽃 문화'가 발전했음에도 고대 페르시아와 그리스, 로마, 기독교와 이슬람 그리고 이후 세속적인 현대 문화에서 부여했던 상징적, 미학적 가치를 중국의 장미가 누리지 못했다는 사실은 매우 놀라운 역사적 사실이다. 그렇다고 해서 장미가 문화적으로 전혀 의미를 갖지 못했던 것은 아니다. 시인 백거이는 중국에서 처음으로 장미를 여성의 아름다움에 비유한 것으로 알려졌다. 동아시아의 다른 나라에서도 전통적으로 장미를 여성의 아름다움에 빗

대어 왔다. 장미 그림은 대체로 꽃과 새가 등장하는 그림을 즐겨 그렸던, 사람들의 선망의 대상이었던 '문인'이나 학자들(이들은 그림도 그렸다)의 전유물이었다. 하지만 매화, 난초, 국화, 대나무를 소재로 무수한 그림과 시를 탄생시킨 사실에 견주어볼 때 장미가 예술의 대상이 된 사례는 극히 드물고, 이것은 한국이나 일본의 시와 예술 영역에서도 마찬가지였다. 우리는 다음 장에서 이 흥미로운 문화적 차이에 대해 다시 살펴볼 것이다.

오늘날 세계에서 가장 오래된 장미는 힐데스하임에 있는 로사 카니나지만 가장 큰 장미는 중국이 원산지인 또 다른 종의 장미로 램블러 장미의 하나인 로사 뱅크시에 알바 플레나Rosa banksiae alba plena다. 이 장미는 로사 뱅크시에 노르말리스Rosa banksiae normalis라는 원종의 겹꽃잎 변종이다. 중국 예술에서 매우 드물게 장미가 묘사된 사례가 있는데 송나라 화가 마원의 작품에서였다. 그는 비단 원단 위에 대비색으로 이파리들을 강조하여 그린 뒤 중심부에 로사 뱅크시에 알바 플레나 꽃송이 다섯 개가 망울을 틔운 나뭇가지 한 줄기를 표현했다. 그런데 이 그림에 묘사된 거대한 장미의 살아있는 표본은 오늘날 중국에는 존재하지 않는다. 1880년대 스코틀랜드에서 보내진 곳 중 애리조나 툼스톤에 남아있다. 1919년에 이 장미는 이미 250평방미터를 뒤덮었고 1964년에는 1.6평방킬로미터를 점령했다. 오늘날에는 몸통 다발의 둘레가 최대 3.6미터에 달하는 덩굴이 2.4킬로미터의 공간을 점하고 있다. 하지만 이 장미가 이토록 성장할 수 있었던 것은 돌보는 사람들이 매우 안정적인 형태의 나무틀을 만들어주었기 때문이다. 그늘이 매우 귀한 건조한 사막 지역에서 이 특별한 장미는 결혼식이나 기념일, 생일파티 등을 위한 매우 특별한 장소가 됐다. 그리고 사람들은 이 장미를 '툼스톤의 그늘 드리운 여인The Shady Lady of Tombstone'이라고 부른다.[27]

마지막으로 미국이 원산지인 장미를 살펴보자. 아메리카 원주민들에게 친숙했던 장미는 어떤 종이었을까? 그리고 1620년 미국에 도착한 메이플라워호의 사람들은 어떤 장미를 마주했을까? 17세기 초 미국에 도착한 군인이자 탐험가였던 영국 출신의 식민 총독 존 스미스(포카혼타스가 처형 위기에서 구해준 인물이다)는 제임스강 계곡에 거주하면서 마을에서 장미를 관상용으로 재배하는 원주민들을 묘사했다. 이 꽃은 아마도 북동부에서 자생하며 진분홍 꽃을 피우는 샤이닝 로즈Shining Rose라고 알려진 로사 니티다Rosa nitida였을 것이다. 이 장미 잎은 광택이 났기 때문에 로사 블란다Rosa blanda라고도 하는데 스무스 로즈Smooth Rose, 메도 로즈Meadow Rose, 와일드 로즈Wild Rose 혹은 도그 로즈와 모양이 비슷한 프레리 로즈Prairie Rose로도 불린다. 이런 별명 가운데 하나가 가리키는 것은 이 장미가 가시가 거의 없는 관목이라는 사실이다. 어쩌면 이 장미는 북미 중부와 동부가 원산지인 로사 세티제라Rosa setigera였을 수도 있다. 다소 혼란스럽게도 이 장미는 프레리 로즈라는 이름을 공유하고 도그 로즈와 비슷한 모양을 하고 있지만 더 진한 분홍색이며 꽃과 가시가 적은 생명력 강한 덩굴장미다.

오늘날 북미산 장미는 26종으로 추정된다. 예를 들면 정돈된 모습으로 성장하고 연녹색 잎과 분홍색 꽃을 가진 로사 버지니아나Rosa virginiana, 분홍색을 띠며 스웜프 로즈Swamp Rose로도 불리는 로사 팔루스트리스Rosa palustris, 맑은 분홍색 꽃잎을 가진 로사 카롤리나Rosa Carolina 등이다. 이 세 가지 종은 로사 블란다에 가깝다. 기후가 온화한 동부 및 남동부 지역에서는 큰 꽃을 피우는 핑크색 로사 폴리오로사Rosa foliolosa가 자라고 멕시코와 같은 남서부 자생종으로는 갈리카 장미와 흡사하게 생긴 로사 칼리포르니아Rosa california가 서식한다. 이 모든 장미는 유럽 장미보다 늦게 개화하고 더 다채로운 가을 단풍잎을 선보인다. 또한 한결 같이

크게 부풀어 오르는 빨간 열매를 맺는다. 아메리카 원주민들은 비타민C가 풍부한 열매의 효능을 알고 차와 시럽을 만들어 질병 치료에 활용했다.

미국 독자들은 내가 비치 로즈, 리스 로즈Wreath Rose 그리고 딕시 로즈멜로Dixie Rosemallow나 컨페더레이트 로즈 Confederate Rose로도 불리는 코튼 로즈Cotton Rose(이 꽃은 아침에 흰색이었다가 오후에는 선명한 분홍색으로 변하고 저녁에는 빨간색이 된다)를 언급하지 않았다는 사실에 놀랄 것이다. 흰 꽃잎과 금빛 수술을 가진 덩굴장미 로사 레비가타Rosa laevigata도 있고 조지아주의 상징인 체로키 로즈Cherokee Rose도 있다. 하지만 비치 로즈는 사실 로사 루고사이고 리스 로즈는 로사 멀티플로라다. 두 종 모두 앞에서 살펴본 것처럼 동아시아가 원산지이며 유럽에 먼저 전해졌고 그 이후에 미국으로 들여와 확산됐다. 그렇다면 컨페더레이트 로즈와 체로키 로즈는 어떤가? 이 둘은 분명 아메리카가 원산지로 보이는데 이름을 통해서도 직관적으로 알 수 있다.

코튼 로즈에 대한 진실은 식물을 잘 살펴보면 알 수 있다. 활짝 핀 커다란 꽃이 고전 장미를 연상시키기 때문에 그런 이름이 붙여졌지만 사실 이 식물은 장미가 아니다. **히비스커스**Hibiscus 과에 속하며 원산지도 미국이 아닌 중국이다. 체로키 장미로 불리는 로사 레비가타는 정말로 원래의 고향에서 체로키 부족 사람들 사이에서 자랐다. 일부 기록에서는 체로키족이 텍사스 동부에서 아칸소 북부로 계절성 이동을 하면서 위치를 표시할 목적으로 오랜 세월 동안 장미를 심었기 때문에 이런 이름이 붙여졌다고 주장했다.[28] 다른 설명에 의하면 체로키 장미는 1838년 체로키 부족이 조지아 거주지에서 서쪽 오클라호마로 쫓겨났을 때 특별한 고통을 준 것으로 잘 알려져 있다. 왜냐하면 금이 발견되면서 원주민들은 눈물의 트레일로 알려진 경로를 통해 이주를 명령받았는데(연방정부가 백인 정착촌을 만들면서 원주민들을 이주시켰다-옮긴이) 전설에 따르면 체로키 여성들의 눈물이 떨어진 곳에 장미가 피어났다고 한다. 하얀

꽃잎은 눈물이었고 금빛 줄기는 체로키 거주지에서 발견된 금이었으며 각각의 줄기에 피는 일곱 개의 잎사귀는 고대에 고향에서 이주해야 했던 체로키의 일곱 부족을 상징한다고 했다. 실제로 식물학자들은 로사 레비가타가 비록 완전한 토속종인 것처럼 보이지만 사실은 먼 중국 땅에서 전해졌으며 이는 루고사와 멀티플로라가 18세기에 미국에 전해진 것과 같은 예라고 주장했다. 그런데 만일 15세기 중국 탐험가들이 17세기 유럽인보다 먼저 아메리카 대륙에 왔다는 주장에 동의한다면 또 다른 가설도 성립될 가능성이 있다. 그렇다면 로사 레비가타는 물론이고 극동 지역에 자생하는 여러 장미를 처음 신대륙에 전한 이들은 용감한 중국인이었을 수도 있다.[29]

내게 장미 소나기를 내려줘, 제발

·

# 이교도의 장미

여러 해 전에 나는 런던내셔널갤러리 소속으로 도슨트 일을 한 적이 있다. 내가 방문객들에게 매우 즐겁게 설명했던, 어떤 이들에게는 매우 에로틱한 작품으로 느껴졌을 흥미로운 그림 중 하나는 피렌체 예술가 아그놀로 브론치노의 매너리즘 미술의 걸작 〈비너스와 큐피드가 있는 알레고리〉였다. 이 작품은 1540년에서 1550년 사이에 그려졌으며 〈비너스, 큐피드, 어리석음과 세월Venus, Cupid, Folly and Time〉이나 〈비너스의 승리Triumph of Venus〉라는 이름으로도 알려져 있다. 손 하나가 비너스의 가슴을 애무하는 장면이 자력처럼 시선을 끈다. 그 손은 큐피드의 것이다. 큐피드가 비너스의 아들인 점을 감안한다면 이 그림은 사랑에 겨운 포옹은 결국 근친상간이란 메시지를 전하고 있는 것으로 보인다. 그림의 좌측 상단에는 머리가 반쪽밖에 없는 끔찍한 모습을 한 여성이 있고 그 아래에는 고통 속에서 비명을 지르는 남자 혹은 여자가 보인다. 우측 상단에는 파란색 커튼을 드리우거나 걷고 있는 수염 난 할아버지, 즉 시간 할아버지Father Time가 있다. 폴리Folly(중세 도덕극이나 르네상스 우화에 등장하는 어리석은 인물–옮긴이)를 상징하는 맨 오른쪽의 작은 소년은 손에 분홍색 장미꽃 한 다발을 들고 연인들에게 흩뿌리려는 동작을 취하고 있다. 폴리 뒤에는 벌집을 들고 있는 예쁜 소녀가 보이는데 자세히 살펴보면 소녀가 아니라 하반신이 도마뱀처럼 생긴 기괴한 혼종 생물체인 것 같다.

한 편의 우화와도 같은 그림이다. 하지만 오늘날의 맥락에서 보면 브론치노의 이 걸작은 장미가 가진 풍부한 상징성, 특히 사랑을 상징하는 이교異敎(이 책에서는 주로 기독교 이전의 신화를 지칭함–옮긴이) 여신과 장미의 밀회를 탐구해 볼 매우 적절한 매개가 될 것이다. 발렌타인데이 같은 날 연인을 위해 장미를 선물할 때마다 우리는 이런 밀회를 실행하기 때문이다.

로마인들이 비너스와 농업의 결실 그리고 무성한 초목과 봄이라는 계절과 동일시했던 대상은 미美와 사랑을 고양시키는 모든 예술의 주관자이면서 동시에 매춘부들의 후원자인 아프로디테

였다. 아프로디테 혹은 비너스가 주관하는 영역은 향기, 향료, 사랑의 부적과 묘약, 미용제와 최음제 비법 등이었다.[1]

많은 신화가 장미를 아프로디테와 구체적으로 연관 지어 설명한다. 태어나면서부터 그녀는 마른 땅에 떨어진 바다 거품을 흰 장미로 탈바꿈하게 했다. 이 장미는 아프로디테의 피가 닿으며 붉은색으로 변했는데, 연인 아도니스에게 달려갈 때 장미 덤불의 가시에 찔려 흘린 그녀의 피가 흘러 하얀 장미를 붉게 물들였다. 또 다른 신화에서는 아도니스가 사냥을 하다가 멧돼지에게 치명상을 입었고, 그의 피와 아프로디테의 눈물이 섞여 최초의 붉은 장미가 피어났다. 하지만 또 다른 신화에서는 사랑과 젊음과 생명력과 풍요의 신이자 아프로디테의 아들인 에로스(로마신화의 큐피드 혹은 아모르는 브론치노의 그림에서 아프로디테와 뛰놀고 있다)가 흘린 피로 인해 장미의 변신이 이루어진다. 또 다른 신화에 따르면 장미 가시는 에로스 때문에 생겨났다. 에로스가 아직 가시가 없던 장미들 가운데 가장 아끼던 장미에 키스할 때 꽃 안에 숨어 꿀을 모으던 벌에게 쏘였다고 한다(이 벌은 아프로디테의 또 다른 상징이다). 그의 어머니는 에로스가 복수할 수 있도록 마법의 화살촉을 주었다. 에로스는 장미 덤불에 머물던 벌에게 화살을 쏘았지만 빗나갔고 그 화살촉이 박힌 곳에 가시가 돋아났다.

아프로디테는 헤파이스토스와 결혼했지만 그에게 결코 충실하지 않았으며 전쟁의 신 아레스(로마신화의 마르스)를 포함한 여러 신과 관계를 가졌다. 또 다른 신화에서 아프로디테는 클로리스(로마신화의 플로라)가 만든 꽃에 이름을 붙여 에로스에게 바친다. 그러자 에로스는 어머니의 끝없는 성적 방탕을 비밀에 부칠 것을 제안하며 하포크라테스에게 그 장미를 뇌물로 바친다. 여기에서 유래되어 '장미 아래서'를 뜻하는 라틴어 **서브 로사**sub rosa는 침묵이나 비밀, 알 수 없는 존재 등을 의미하게 됐다. 이같이 수많은 신화가 암시하듯 아프로디테 혹은 비너스는 성적 쾌락과 사랑을 의인화하고 있지만 그녀의 예측 불가능한 성향은 때때로 방탕한 정욕과

폭력으로 이어지곤 했다. 사실 그녀는 전사의 여신이기도 했으며 때때로 블랙원Black One이나 다크원Dark One, 남자 사냥꾼Killer of Men 등의 이름을 사용하기도 했다. 그녀는 무력을 통해 자신을 존중하는 행위에는 보상을, 무례하거나 무시하는 행위에는 잔인한 보복을 가했다.

그런데 장미는 아프로디테의 이야기들보다 훨씬 이른 시기에 이교도 종교에서 특별한 아름다움과 마성의 분위기를 드러냈다. 장미는 바빌로니아에서 이슈타르 여신에게 바쳐지며 불멸성을 각인했고 시각으로 드러나는 모습과 후각으로 나타나는 향기를 통해 존재감을 과시했다. 또한 고대 이집트에서는 백합이나 연꽃과 함께 어머니의 여신이자 죽은 자의 수호자인 이시스의 모습으로 형상화됐다. 장미는 다른 아름다운 꽃들을 점진적으로 대체했고 이시스에게 가장 신성한 존재로 인정받았다.[2] 크로노스의 아내이자 제우스의 어머니이고 대자연과 다산과 전쟁의 수호신인 그리스신화 속 대지모신 레아(로마신화의 키벨레)는 종종 그녀를 기리는 축제에서 생장미로 덮인 행렬이 운반하는 동상으로 그려졌다. 황무지와 야생 동물과 사냥의 여신 아르테미스(로마신화의 다이애나)는 기원전 4세기부터 에베소에 있는 사원 조각상에 장미와 함께 새겨져 있거나 옷자락 장식 문양으로 장미를 확인할 수 있다.

이 여신들은 위대한 어머니나 위대한 대지의 어머니 혹은 대지의 어머니 여신으로 불리던 신들로 모두 로마인들이 상정했던 **마그나 마테르Magna Mater**(모신母神)의 현현이었다. 그것은 모든 생명이 태어나서 자라고 죽음에 이르는 모습을 의인화한 원초적 신이며 그 생명을 앞으로 나아가게 하는 은밀하고도 신비한 힘을 나타낸다. 그녀는 대지 아래에 거주하기 때문에 앞을 볼 수도 볼 생각도 없고 예측할 수도 없으며 다산의 상징이지만 위험을 잉태하고 있는 지하세계 크토닉chthonic(땅을 의미하는 그리스어 크톤chthōn에서 유래)의 여왕이다. 때문에 사랑스럽고 든든하고 유혹적이면서 동시에 사납고 파괴적이고 공포스러운데 그것은 자연이 인간의 안

위와 행복과 빛과 생명의 토대일 뿐 아니라 근심과 불안, 어둠, 파괴, 죽음의 원천이라는 사실을 잘 나타낸다. 따라서 대지모신은 가장 뛰어난 신이며 인간은 그녀에게 모든 것을 빚지고 있다.

기원전 7세기까지 거슬러 올라가는 가장 오래된 시인 호메로스의 「데메테르에게 바치는 찬가」에서 페르세포네가 지하세계의 신 하데스로부터 잔인하게 겁탈당하는 곳은 자연의 아름다움이 충만하고 유혹적인 '부드러운 초원'이다. 이런 이교도 신화들이 보여주듯 인간이라는 존재는 태어날 때부터 생명을 낳고 생명을 취하고 그 모든 것을 관장하는 자연이라는 모체와의 투쟁으로 점철될 운명이었다. 신화의 주인공들인 이교도들에게 세상은 근본적으로 과정process이고 관계relation이며 그곳에서 동물과 식물과 자연은 인간과 친족관계처럼 상호작용하는 존재로 생각하도록 규정돼 왔다. 오늘날 우리는 인간세계와 동식물의 세계를 구분하는 물리적이고 개념적인 규정에 익숙해 있지만 과거에는 인간이 비인간을 지배하는 위계를 지금처럼 단정하지 않았고 다양한 가능성에 개방적이었다. 베르길리우스는 자신의 책 『아이네이드Aeneid』에서 다음과 같이 노래했다. "이 숲에는 한때 원주민 파우누스와 님프가 살았고, 나무줄기에서도 단단한 참나무에서도 한 종족이 태어났다."[3] 하지만 베르길리우스가 이 시를 기록했을 기원전 29년에서 19년 사이의 시기에 대지모신은 이미 오래전부터 그리스 신들의 왕인 제우스(로마신화의 주피터), 빛의 신 아폴론, 거룩한 열정의 신 디오니소스(바커스) 등의 남성 신들에 의해 신성한 의식의 주인공들로 대체되면서 사실상 과거의 지위를 박탈당했다. 대지모신의 다양한 현현은 이제 아도니스, 아티스, 오시리스 등과 같이 그녀의 아들이거나 연인이거나 혹은 둘 다인 남성 신으로 대체되고 남성 신에게 치러지는 숭배에 종속된 것으로 여겨졌다. 그리고 그녀의 죽음과 부활은 지구의 재생산 능력을 상징하는 것으로 받아들여졌다. 이와 같은 새로운 질서가 자리 잡던 시대에 대지모신으로 현현한 것이 아프로디테였다. 아프로디테의 탄생과 관련된 다른 전승에 따르면 그녀의 아버지는 신

94

들의 제왕 제우스이고 그녀의 어머니는 또 다른 대지의 어머니 디오네였다. 다른 이야기에 의하면 아프로디테는 파괴적인 성격에 모든 것을 집어삼키는 시간의 신 크로노스가 자신의 아버지이자 하늘의 신인 우라노스를 거세하고 죽였을 때 바다 거품에서 태어났다. 이 남신들과 여신들이 귀하게 여기고 가까이 하는 식물과 동물들은 각각의 신이 가지는 고유한 성향과 독특한 성격을 상징하고 그 영향력이 미치는 범주를 드러내기 위해서 뿐 아니라 신들과 유대관계를 형성하고 적극적인 소통을 이어가 그들과 내밀한 관계를 유지하기 위한 목적으로 선택됐다. 붉은 아네모네와 허브의 한 종류인 머틀, 사과, 석류 등과 같은 꽃과 과일이 아프로디테(혹은 비너스)에게 바쳐졌고 비둘기와 참새, 백조, 거위와 오리, 조개 등도 마찬가지였다. 오리나 거위 같은 물새들이 중요하게 다뤄진 이유도 이 새들이 포세이돈의 딸인데 아프로디테도 '바다에서 태어난'이란 뜻을 가졌기 때문에 대지모신의 자궁에서 태어났다는 점을 강조하고 있기 때문이다. 그녀는 조개껍데기에 오른 채 육지로 떠올랐으며 돌고래와 함께 그녀를 상징하는 두 마리 동물도 동행했다고 전해진다. 그런데 이 사랑의 여신으로부터 특별히 신성함을 부여받은 꽃이 장미였다. 장미를 최초로 노래한 아나크레온(기원전 582-기원전 485)의 「송가」는 아프로디테와 장미가 맺은 내밀한 관계를 직접적으로 언급하고 있다. "신들은 아프로디테의 눈부신 탄생을 지켜보았네, 그리고 대지의 축복인 장미에 찬사를 보냈네!"[4]

장미가 가장 높은 하늘과 갖게 된 특별한 관계도 언어학의 토대를 바탕으로 더욱 풍성해졌다. 그리스어 **로돈rhódon**은 '흐르다'를 뜻하는 **리엔rheein**과 음성학적으로 관련이 있어 장미의 생명주기와 향기를 무한히 발산하는 약동하는 생명력을, 그리고 자연과 관계 맺는 인간 고유의 변신metamorphosis(혹은 변태變態-옮긴이) 습성을 상징적으로 보여준다. 라틴어에서 **로사rosa**는 '이슬'을 뜻하는 **로스ros**와 발음이 비슷하다. 이슬은 천상의 분위기를 자아내는 듯한 자연현상이기 때문에 신들의 영역과 밀접한 관련성을 가진

다. 로돈과 로사라는 단어는 모두 빛이 만들어내는 그 스스로의 색을 지칭하며 식물 역시 신의 세계에서 유래한 것으로 받아들여졌다. 성적인 사랑과 연관 지어 생각해도 로사라는 단어는 그리스어로 아프로디테의 아들인 **에로스**와 슷하게 발음되며 그 의미도 '사랑' 혹은 '욕망'이다. 이 단어는 로마인들도 사용하며 이런 관련성에 언어학적 기반을 제공해 주었다. 장미가 발산하는 시각적이고 후각적인 아름다움을 느끼는 온전히 본능적인 쾌감은 이런 상호 연관성을 더욱 강화했고 이를 체험하는 우리는 장미가 지상의 창조물이자 불멸하는 세상에 남겨진 물질적인 기호라고 이해하기 시작했다.

그런데 장미와 아프로디테와의 관계는 점차 의례적인 수준으로 강화됐고, 더욱 보편적인 사회적 관행과 직접적으로 연결됐다. 그래서 아름답고 가치 있는 것들이 지상에 현현한 것으로 받아들여졌다. 그런데 장미는 신들에게도 즐거움을 주었는데 사람들은 신을 묘사하고 그림으로 표현하면서 꽃 화관과 꽃 드레스를 입고 향유의 취기 가득한 향기를 발산하는 존재로 형상화했다. 단편 시를 살펴보면 그리스 시인 사포는 크레타섬에 있는 사원에 아프로디테를 모셔 놓고 장미와 봄꽃이 만발하여 달콤한 향기가 제단을 가득 메운 신성한 사과나무 숲의 모습을 묘사한다.『일리아드』의 후반부에서 아프로디테가 맹견으로부터 헥토르의 몸을 보호하기 위해 불멸의 장미 기름을 사용하는 장면이 나온다. 그녀는 "그의 살이 찢기지 않도록 장미에서 추출한 암브로시아 오일을 부었다."[5]

앞에서 언급한 것처럼 장미를 언급한 최초의 기록은 필로스에서 발굴된 석판에서 관찰됐는데 장미 추출물을 포함하는 방향성 오일을 사용한 사실을 명기했다. 장미오일은 남녀 사제들이 성스러운 의식을 거행하면서 올림포스 신도들과 회합하는 데 고무적인 분위기를 조성하기 위해 사용했지만 사랑에 빠진 연인들이 연인과의 밀회를 위해 자신의 신체에 바르는 데 애용하기도 했다. 기원전 3세기의 여성 시인 노시스Nossis는 다음과 같이 외쳤다. "사랑보다 더 달콤한 것은 없네. 다른 모든 축복들은 두 번째 자리를 차지하지.

나는 입에서 꿀을 토하기도 한다네. 노시스가 하는 말일지니. 누구라도 키프리스(아프로디테를 말함–옮긴이)가 키스하지 않은 사람은 그녀의 꽃도 이해할 수 없다네, 장미가 어떤 꽃인지를!" 분명한 것은 장미가 신성한 것과 세속적인 것을 두루 아우르는 매력을 지녔다는 사실이다.

장미와 성적 사랑의 여신 사이의 상징적인 연관도 명백하게 가시화됐다. 결국 모든 꽃의 80퍼센트가 그렇듯 장미 역시 자웅동체로 이루어진 식물의 성기라고 할 수 있다. 장미의 수분受粉은 암그루의 꽃밥(꽃가루를 만드는 장소–옮긴이)과 수그루의 수술이 상호작용을 일으켜 이루어지며 수정은 꽃가루라는 정자가 꽃의 씨방에서 만들어지는 난자와 결합할 때 발생한다. 여기에서 장미는 인간의 성기에 정확히 상응하는 기관을 가진 식물인데, 예를 들면 장미의 꽃잎 배열은 여성의 성기와 분명한 물리적 유사성을 가진다. 또한 장미와 특정 부류 인간의 습성과 행위들이 직접적으로 시각화되는 일도 어렵지 않다. 꽃과 꽃잎의 공간적 배열은 물론 수술과 잎, 가시, 줄기 등의 모양은 장미가 여성성과 젊음, 생명, 다산, 사랑, 아름다움, 쾌락, 욕망 등의 의미로 인식되고 있지만, 동시에 그 모든 것의 시들어가는 모습도 내포하고 있다는 사실은 6장에서 자세히 살펴볼 것이다.

오늘날 이교도의 세계에서 장미가 남성 이교도 신과 은밀한 관계를 가졌다는 사실은 잘 알려져 있지 않다. 이성의 신이자 빛의 질서를 관장하는 아폴론을 도발했던 술과 중독의 신이며 환락과 제의의 광기인 디오니소스(로마신화의 바커스)가 그 신이었다. 사람들은 디오니소스를 숭배하기 위해서는 황홀한 분방함ecstatic abandon을 통해 이성(상반된 이원론에 습관적으로 매몰되는 사고)을 느슨히 하여 취함의 상태에 이르러야 한다고 생각했으며 그럴 때 비로소 자연의 품으로 돌아갈 수 있다고 여겼다. 실제로 아폴론은 자연세계에 대한 인간의 지배를 정당화했지만 디오니소스는 명료하면서도 우월적인 아폴론적인 개념을 지우고 빛을 밝히는 대신, 흐

릿한 어둠에 머물며 그리스인과 로마인들에게 그들의 진정한 주인이 누구인지 깨닫게 했다. 디오니소스는 혼돈과 창조적 파괴의 주관자이며 이것은 아프로디테가 가진 일면이기도 하다.

그런데 한 가지 중요한 사실은 디오니소스는 사람과 자연이 지나치게 밀접한 관계를 맺게 한 책임을 면할 수 없는데 동물과 식물을 기르고 지배하도록 만든 장본인이기 때문이다. 한 신화에서 디오니소스는 장미 덤불 옆에서 발견한 한 식물을 심었고 그렇게 재배한 것이 포도나무였다. 하지만 이런 행위는 자연의 야생성을 문명의 경계 안으로 가져온 것으로 귀결됐고, 이를 통해 문명이 실제로 얼마나 취약한지 일깨워 주었다. 그리고 그것은 주로 디오니소스의 영역인 술 취함과 흥청거림과 연관돼 있다. 이때 장미는 대체로 연회 테이블을 수놓았고 머리 장식과 화환으로 활용됐으며 꽃잎은 잔에 담긴 와인 위에 띄워졌다.

아나크레온은 자신의 『송가』에서 아프로디테와 디오니소스를 사랑과 관련된 유쾌한 협업자로 노래한다.

> 그렇다면 내게 장미 소나기를 내려줘, 제발,
> 내가 노래하는 동안 주변에 흩날리게 해줘.
> 위대한 바커스여! 당신의 거룩한 그늘에서,
> 천상에서 별처럼 빛나는 소녀들과 함께,
> 내 주변으로 장미의 폭풍이 이는 동안,
> 그녀의 입김으로 달콤해진 그 향수 속에서,
> 나는 꿈같은 춤사위에 몸을 맡기리.[6]

요컨대 이교도들의 세계에서 장미는 무엇보다도 큰 관능적인 쾌락을 주고, 특히 성적 쾌락을 연상시킨다. 아프로디테와 디오니소스는 함께 두고 볼 때 의인화된 개념이라기보다 신체적이고 정서적인 힘이나 능력을 말한다. 때문에 이들이 부리는 마법에는 분명히 위험한 측면이 있었다. 누군가의 관심이 쾌락과 생명력일 때 아

프로디테는 삶에 황금빛을 드리우고 성적 만족을 통한 심신의 건강과 행복을 가져다 준다. 하지만 반대의 경우 이 여신은 누군가를 파괴적으로 만들고 사람들을 광기와 살인으로 몰고 가는 어두운 측면도 가지고 있다. 마찬가지로 디오니소스의 신성한 광기는 황홀하지만 한편으로는 쉽사리 무자비한 파괴로 치달을 수 있다.

따라서 아프로디테와 디오니소스가 가진 잠재적인 힘은 사회 안정에 잠재적인 위협이었고 그리스인들이 이성의 미덕을 최고의 수준으로 고양시키고자 함에 따라 점점 더 부정적인 시각으로 조명되기 시작했다. 그리고 이와 관련된 야성의 힘은 점점 세상과 조화를 이루기 어려운 것으로 여겨졌다. 플라톤 역시 자신의 저서 『파이드로스』에서 '신성한 광기'를 언급했는데 그것의 가장 높은 형태는 연인 사이의 사랑이고 아프로디테와 아들 에로스의 사랑이다. 물론 그 광기의 위험성에 대해 경고하기도 했다. 『향연』에서 플라톤은 두 종류의 사랑이 존재한다고 주장했다. 하나는 천상의 사랑이고 다른 하나는 육체의 사랑이다. 아프로디테는 두 가지 모두에 대해 같은 책임을 져야 했고 이에 대해 등장인물인 소크라테스는 매우 영리한 대안을 제시하며 실제로는 두 명의 아프로디테가 있다고 주장했다.

제 생각에는 그 이름을 가진 여신이 두 분 존재한다는
사실을 누구도 부인할 수 없을 것입니다. 한 분은 어머니의
자궁이 아니라 하늘로부터 내려온 더 나이 많은 천상의
아프로디테인 우라니아이고, 다른 한 분은 제우스와
디오네의 딸로 나이가 적은 지상의 아프로디테인
판데모스죠. 따라서 사랑은 우리가 누구와 함께하느냐에
따라 지상의 사랑이 되기도 하고 천상의 사랑이 되기도
합니다.[7]

아프로디테는 우리가 '플라토닉'이라고 부르는 영적이

고 이상화된 사랑으로 나타나면 우라니아가 되고 타락과 정욕의 모습으로 현현하면 판데모스가 된다. 물론 그녀도 숭배받을 자격이 있지만 오직 평범한 사람들로부터다. 이들에게서 아프로디테는 포르네Porne(자극제titilator)로 불리는데 이는 '포르노그래피 pornography'라는 단어의 기원이다.[8] 『향연』에는 사랑의 본질을 설파하는 여성 선각자 디오티마의 이야기도 소개된다. 그녀는 모든 인류가 불멸성을 추구하며 사랑과 출산에 집착하지만 오직 하위 계층의 사람들만 이 행위를 성적인 관계에 국한시켜 생각한다고 단언한다. 육체적인 충동은 남자를 여자에게, 여자를 남자에게 달려들게 하지만 고귀한 영혼은 지혜를 불러일으키는 아름다움을 추구하며 영적인 사랑을 향유한다.

플라톤이 상정한 사랑의 층위의 바닥에는 육체의 욕망에 탐닉하는 감각의 장미가 자라고 층위의 꼭대기에는 영적 고양을 추동하는 고귀한 장미가 피어있다. 플라톤이 세속적 사랑과 신성한 사랑을 구분한 이분법은 이후 신플라톤주의 철학에서 더욱 극명해졌고, 나아가 서기 2세기 말경에 루키우스 아풀레이우스가 쓴 『황금 당나귀』라는 낯선 이야기를 이해하는 데 필요한 맥락을 제공했다. 『황금 당나귀』는 당나귀로 변한 어느 남자에 관한 이야기다. 우여곡절 끝에 이시스 여신은 그에게 장미를 먹으라고 명령했고, 그 지시를 따른 남자는 즉시 인간의 모습으로 돌아갔다. 그 후에 그는 영적 변화의 힘이 되는 영적 사랑에 대한 감동으로 가득 찼으며 인류의 가장 고귀한 이상을 구현하는 영적 열정에 충만해졌다.[9] 따라서 『황금 당나귀』에 등장했던 장미는 분명히 아프로디테 우라니아와 관련이 있다.

그리스와 로마신화는 인간이 투사하는 중요하고 지속적인 가치의 상징적인 형태를 보여주기 때문에 오늘날에도 여전히 우리에게 심

리적인 효능과 의미를 제시한다. 정신분석학은 인간이 가지고 있는 보편적이고 무시간적인 불안과 욕망이 이교도 신화의 다양한 이야기를 통해 나타난다고 주장했다. 프로이트의 엄정한 기준으로 신화를 읽는다면 아프로디테와 디오니소스는 인간의 본능을 통해, 특히 성과 폭력이라는 이중의 불안정한 힘을 통해 자연의 본성이 어떻게 인간사회에 스며드는지 보여준다. 아프로디테 판데모스는 인간의 욕망과 열정, 갈망, 과도한 욕구, 관능적 욕정과 정욕을 의미하는 라틴어 어원에 뿌리를 내린 단어인 리비도(성욕)를 나타낸다. 반면에 아프로디테 우라니아는 초자아superego(성격 구조 내의 윤리적 성향)가 그런 본능적인 충동을 더 이상적인 지점으로 인도하고자 하는 성향을 대변한다. 따라서 아프로디테는 인류가 성을 경험하는 심오한 양가성ambivalence이 의인화된 하나의 장치라고 할 수 있다.

칼 융에게 아프로디테는 원형이론theory of archetypes을 통해 이해된다. 즉 대지모신은 '원초적 원형primordial archetype', 즉 '여성성의 원형'이 의인화된 예다. 융에 따르면 '원형'은 감정과 신념을 주조하는 틀이기 때문에 인간의 행동을 무의식의 영역에서 결정하고 존재의 본능 단계에서 그것을 통제한다. 그는 이런 원형이 각 개인의 정신구조 내에 존재하며 필요에 따라 남성성 혹은 여성성의 성향을 드러낸다고 주장했다. 하지만 그런 작용이 하나의 문화 내에서 집단적으로 이루어진다는 점에서 초개인성transpersonal의 특징을 보인다. 어떤 의미에서 그것은 본능의 시각화라고 할 수 있다.

융에 따르면 사회 발전의 초기 단계에서는 본능이 지배했으며 인간의 자아는 주변 환경과 완전히 차별화될 수 없었다. 좀 더 사회화된 오늘날 자아의 입장에서 본다면 그것이 매우 모순적인 정신으로 보일 수도 있겠지만 초기 사회 단계에서는 이런 원초적 원형의 양상은 모든 곳에서 나타났다. 그리고 이것이 표현된 가장 생생한 예 중 하나가 지모신Mother Goddess의 의인화된 모습이었다. 이 거대한 상징은 의식으로 더 쉽게 표출되는 더 개별적이고 더 분절적인 원형으로 점차 나뉘어 갔는데, 자연에서 분리된 의식이 일

정한 거리에서 현상을 바라보며 구분하고 분절하는 법을 배우면서 비로소 분화를 이행했다. 상징의 덩이들도 스스로를 이진 쌍binary pairs(예를 들면 선과 악, 영웅과 악당, 좋고 싫음 등-옮긴이)으로 분화했고 인식 가능의 영역으로 진입했다.[10] 원초적 원형의 다양한 양상은 더욱 개별화되는 과정을 거치면서 긍정적인 것과 부정적인 것, 남성과 여성 등으로 나뉘어 상호배타적인 대립을 형성했다. 융은 여성성의 측면을 '아니마'(영혼), 남성성의 측면을 '아니무스'라고 불렀으며 두 측면 모두 인간에 내재해 있으며 상호 조화가 필요한 영역이라고 강조했다. 아프로디테는 이 후기 단계의 원형을 드러내고 있다. 하지만 단순한 자연의 외적인 힘 이상을 의미한다. 그녀는 사랑, 아름다움, 쾌락, 예술 등을 의인화하는 모든 여성의 내면에 존재한다. 그리고 친밀감과 감정적 동요와 여린 마음에도 드리워진다. 때문에 융은 아프로디테의 임재臨在를 무시하는 것은 감정적 혼란을 부르는 일이며 마음의 질병을 초래하는 행위라고 주장했다. 각각의 여성은 자신의 정신 속에 위대한 어머니의 측면을 가지고 있기 때문이다.

　　　융의 심리학을 토대로 생각해 본다면 장미의 상징주의는 이교도의 영역인 그리스와 로마에서 발전했기 때문에 아니마의 강력한 원형적 이미지로 해석될 수 있는데, 융은 아니마를 네 개의 초역사적 페르소나(타인에게 파악되는 자아-옮긴이)로 구분했다. 첫째는 이브의 여성상으로 대지의 여성이자 성적 행위의 대상이고 수태돼야 하는 여성을 말한다. 둘째는 달의 여인 루나의 여성상으로 낭만적인 사랑의 대상이자 승화되고 이상화된 성적 사랑의 대상이고 에로스가 지향하는 사랑의 대상이다. 셋째는 신성한 동정녀Divine Virgin의 여성상으로 천상의 여인이자 영적으로 고양된 거룩한 여인으로 세속적인 흠결이 없는 사랑을 구현하고 성과 에로스를 초월한 여성이다. 넷째는 성모Mother of God의 여인상으로 성과 에로스는 물론 거룩한 사랑마저도 뛰어넘는 초월적이고도 영묘한 사랑이 의인화된 신비로운 모습이다. 영혼이 포화상태가 되면 아니마가 되

는데 융에 따르면 이런 원형이 더욱 발전하면 성의 구분이 무너지고 다시 원초적 원형으로서의 암수 동체성hermaphroditic이 된다.

　　이 장에서 우리는 이브와 루나의 장미를 만났다. 이제 다음 장에서는 신성한 동정녀의 장미와 성모의 장미를 만나게 될 것이다.

가시 없는 장미

·

# 유일신의 장미

로마 가톨릭교회의 예배당은 장미를 관찰하기에 특히 좋은 장소다. 어떤 곳도 상관없으며 거대한 장미창이 있는 고딕 양식의 성당일 필요도 없다. 내가 살고 있는 프랑스 중부 생테티엔 성당은 로마네스크부터 바로크 양식에 이르기까지 다양한 양식이 뒤섞여 건축됐으며 성당 내부로 들어가면 교구 신도들이 화병에 꽂은 절화장미와 함께 영구히 보존되는 조각되고 채색된 장미들도 만날 수 있다. 특기할 만한 것은 성모 마리아를 기념하는 17세기 제단화인데 그림 속에서 성모 마리아는 아우레올라aureola(밝게 빛나는 구름)를 배경으로 다마스크 장미 화관에 둘러싸여 있다. 또한 1873년에 태어나 24세 나이로 사망한 카르멜회 수녀 리지외의 성녀 테레사St Thérèse of Lisieux의 '장밋빛' 동상도 보인다. 1925년에 성인聖人으로 공표된 그녀는 '예수의 작은 꽃'으로도 불렸으며 표준 도상에서는 커다란 분홍색 장미 한 다발을 들고 수녀복을 입은 채 행복한 미소를 보여주고 있다. 성 테레사는 "저의 소명은 사람들이 하느님을 사랑하게 하는 것이며 제가 죽은 뒤에 그 일이 시작될 것입니다."라고 고백했다. 또한 "저는 하늘나라에서도 지상의 좋은 것들을 위해 헌신할 것입니다. 장미 소나기를 내리겠습니다."라고도 했다. 현 프란치스코 교황도 성 테레사에게 특별한 관심을 갖고 있으며 자신이 올리는 기도에 대한 응답으로 그녀로부터 장미를 받고 싶다고 이야기했다. 2017년 콜롬비아로 가는 비행기에서 그는 성녀로부터는 아니지만 흰 장미 한 송이를 선물받았다. 교황이 '작은 꽃'(소화小花라고도 불리는 성 테레사를 상징함-옮긴이)을 사랑한다는 사실을 아는 한 기자로부터 받은 꽃이었다.

교회는 본질적으로 기독교가 형성되기 이전에 이교도 세계에서 만들어진 장미의 상징들을 기독교의 신념과 관행에 어울리도록 새로운 의미를 부여했다. 13세기 초 프란체스코 수도회의 창시자인 아시시의 성 프란체스코St Francis of Assisi 이야기는 쾌락과 관능의 이교도 장미가 어떻게 경건과 영적 승리를 주창하는 기독교 장미로 변신했는지를 잘 보여준다. 성 프란체스코는 어느 아름다운

여인을 그리워하다가 참회의 뜻으로 찔레 가시덤불에 몸을 던졌다고 한다. 그러자 그의 눈에 성모 마리아와 예수가 함께 있는 환영이 나타났고 찔레 가시덤불은 장미꽃으로 변했다.

기독교가 어떻게 고대의 이교도 여신들을 일신교 기독교도로 개종시켰는지에 대한 또 다른 증거는 2장에서 언급한 힐데스하임의 도그 로즈와 관련된 전설에서 찾을 수 있다. 815년 여름 샤를마뉴 대제의 아들인 경건왕 루이 황제는 사냥을 하다가 말에서 떨어졌다. 광대한 숲에서 길을 잃고 헤매던 그는 강을 건너 언덕으로 올라갔는데 그곳은 고대 색슨족이 모시던 풍요의 여신 홀다 Holda(홀다Hulda, 후크다Hukda, 프라우 홀레Frau Holle라고도 알려져 있다)에게 바쳐진 성소였다. 홀다는 그리스와 로마 세계를 넘어서 이교도 전통을 아우르는 대지모신으로 그 언덕은 홀다의 신성한 꽃인 들장미로 가득 덮여있었다. 루이 황제는 자신이 잃어버린 성모 마리아의 휴대용 성유물함을 찾아달라고 기도한 후 깊은 잠에 빠져들었다. 깨어나 보니 언덕은 온통 눈으로 덮여있었지만 오로지 장미 송이들만 어느 때보다 생생히 피어있었다. 황제는 장미 덤불 한가운데 얼어붙어 있는 잃어버렸던 자신의 성유물함을 발견했다. 손을 뻗어 집어 들려고 할 때 그는 어떤 메시지를 감지했다. 여신 홀다가 그녀 자신이 아닌 성모 마리아가 이 자리에서 앞으로 계속 경배받기를 원하신다는 메시지를 보내는 것 같았다. 얼마 뒤 황제는 함께 사냥하던 무리와 재회했고 들장미가 피어있던 곳에 성모 마리아 성당을 세우기로 결심했다. 흔히 그렇듯 전설은 역사적 사실을 바탕에 둔 경우가 많다. 오늘날 대성당이 세워진 장소는 실제로 기독교가 생겨나기 전에는 이교 종교의 성지였지만 루이 황제는 815년에 주교청을 그곳으로 이전했다.[1] 그런데 전설이 확산되면서 이 사건은 이교 민족이 장미를 통해 기독교로 개종했음을 알리는 깊은 상징적 의미를 갖게 됐다.

매년 5월이나 6월 오순절이 되면 로마 판테온의 오큘러스(최상단의 둥근 창-옮긴이)에서는 일요일 미사를 위해 모인 회중의

106

머리 위로 수천 개의 붉은 장미 꽃잎이 흩날리며 떨어진다. 장미 꽃비가 오큘러스의 상부에서 땅으로 흩어져 내릴 때 이교도들이 향유했던 쾌락과 사치는 신앙을 통한 경건함과 희생, 충절, 영혼의 사랑이라는 가치로 변모한다. 오순절은 부활절 후 50일이 되는 날로 성령이 예루살렘에 모인 성모 마리아와 사도들에게로 임재하던 순간을 기념하는 날이다. 판테온이 전승하고 있는 이 전통은 이교도 사원이 기독교 교회가 된 607년에 시작된 것으로 추정되지만 이는 분명 로마 관습에 대한 후퇴로 보아야 한다. 높은 곳에서 장미 꽃잎을 뿌리는 전통은 기독교 이전 시대로 거슬러 올라가며 이른 추수를 기뻐하는 유대인들의 전통에서 발전한 오순절 행사도 마찬가지다. 장미에 바치는 로마의 로살리아 축제도 5월이나 6월에 개최됐다.

장미는 근동 지역이 원산지이지만 성경에는 거의 등장하지 않는다. 구약성경에는 '샤론의 장미'를 언급했지만 이 꽃은 전혀 다른 종류인 히비스커스로 밝혀졌다. 장미가 전반적으로 큰 관심을 받지 못했던 것은 주로 유대교 전통에서 장미를 쾌락과 관련된 세속적인 꽃으로 여겨 좋은 인식을 가질 수 없었던 사실 때문이다. 장미가 발산하는 관능적인 아름다움은 사치나 음탕함, 천박함 등의 개념으로 받아들여지곤 했다. 장미는 질펀하게 즐기는 잔치나 사치스러운 연회의 주요 구성 요소로 악명이 높았기 때문이다. 그러나 이교도 여신들은 물론 사랑과 환락의 신들에게 바쳐지던 장미의 신성함은 격하됐지만 장미가 누리던 지위는 시간이 지나면서 점차 기독교로 고스란히 전이됐다. 구약성경 역시 인류의 역할이 자연을 길들이고 극복하는 것이며 하느님을 기쁘게 하는 일임을 명시했다. 이 세계관에서 자연은 인간의 번영을 위해 긴요하게 활용되는 자원이다. 예를 들면 「창세기」에는 다음과 같은 구절이 있다. "하느님이 이르시되 내가 온 지면의 씨 맺는 모든 채소와 씨 가진 열매 맺는 모든 나무를 너희

에게 주노니 너희의 먹을거리가 되리라. 또 땅의 모든 짐승과 하늘의 모든 새와 생명이 있어 땅에 기는 모든 것에게는 내가 모든 푸른 풀을 먹을거리로 주노라 하시니 그대로 되더라."[2]

기독교의 세계관은 인간과 자연을 분리하는 유대교의 원리를 그대로 받아들였을 뿐 아니라 인간 삶의 목적과 인간 정신이 도달할 수 있는 경지에 비해 비천한 존재 질서일 뿐인 자연을 하위로 예속시키는 당위를 설파한 플라톤주의와 신플라톤주의의 철학 논거들을 흡수했다. 그래서 인간 내면의 '본성'인 본능을 죄악으로 여기며 거기에 끊임없이 저항하고 극복해야 했다. 역설적이게도 기독교는 인간의 욕구에 적대적인 사랑의 종교이며 좋은 기독교인은 육신의 욕망에 예속되는 노예 상태에서 벗어나기 위해 끊임없는 투쟁을 벌이며 경건과 절제를 통해 하느님에 대한 사랑을 보여야 한다. 그 결과 인간의 마음속에 자리 잡고 있던 **에로스**는 **아가페**, 다시 말해 '헌신'이나 '이타적인 사랑', 자녀에 대한 부모의 사랑, 인간에 대한 하느님의 사랑, 하느님에 대한 인간의 사랑 등으로 대체됐다.

그래서 콘스탄티누스 황제가 380년에 로마제국이 기독교 국가임을 선언했을 때 장미는 자신이 새로운 종교적 분열의 시기를 맞아 잘못된 편에서 자라고 있다는 사실을 알게 됐다. 초기 기독교인들은 장미가 가진 관능적인 아름다움이나 쾌락, 성性, 사치와 향락의 이미지는 물론, 이교도들의 사랑 신이나 환락과 방종의 신과의 연관성에 거부감을 느끼고 장미를 자신들이 배격하고자 하는 모든 요소를 담은 하나의 상징으로 만들고자 했다. 알렉산드리아의 클레멘트는 장미 화관이 과격하고 위험한 이교도의 유물이라고 주장했고, 기독교 교부이자 평신도 신학자인 터툴리안 역시 같은 주장을 펼치며 이교도 풍습을 반대했다. 그러나 시간이 지남에 따라 교부들은 장미와 같은 이교도의 상징이 기독교가 전하는 메시지의 테두리 안에서 우화적 상징으로 변환될 수 있다면 음탕한 이교도 신앙과의 불경한 관계를 청산하고 기독교 신앙을 전파하는 유용한 수단이 될 수도 있다는 사실을 알게 됐다.

영국의 시인 조지 허버트는 자신의 시 「장미」에서 '쾌락의 장미'와 그리스도의 '온화한 장미'를 병치하여 기독교 장미가 가진 본질적인 양면성을 보여주었다. 허버트는 장미가 관능적으로 '달콤'하게 느껴질 수 있지만 한편으로는 사람을 '정화purgeth'시키면서도 '가까이 다가가면 깨문다biteth'라고 표현했다. 즉 기독교는 장미를 죄악에 맞서 투쟁하고 극복하며 그리스도를 통해 용서받는 아름다운 사랑의 이미지로 변신시켰다.[3] 기독교인들을 관능적인 유혹의 세계를 인지하도록 가르치고 세상의 다양한 것이 신앙의 위대한 노정에 어떻게 이바지하는지 교육한다면 자연세계의 요소들을 종교적 수행의 영역으로 수렴하는 일은 허용돼도 괜찮았다. 자연의 세계 전체가 신의 '새로운 경전'으로 재탄생한 셈이다. 4세기 성 바실리우스 대제는 다음과 같이 고백했다. "나는 모든 피조물이 주님을 경외감으로 바라보기를 소망한다. 그래서 주님이 어디에 계시든 가장 비천한 식물조차도 창조주를 명확히 기억할 수 있기를 바란다. 들꽃을 보거든 사람의 본성을 생각하고 이사야의 지혜로운 비유를 기억하라. '모든 육체는 풀이요 그 모든 아름다움은 들의 꽃과 같으니라.'"[4] 이들에게 장미는 감각적인 향유의 대상이라기보다 특정 기억을 환기시키는 도구였고 신도들을 구원하기 위한 이상적인 관념으로 인도하는 자극제였다.

그러자 점차 새로운 기독교 장미의 변종 우화들이 여러 방향에서 고개를 들기 시작했다. 그리고 그 우화들은 신앙의 맥락에서 다양한 측면의 의미와 층위들을 파고들기 시작했다.[5] 장미의 화환은 이제 지상의 기쁨보다는 하늘의 기쁨을 상징하는 축제로 돌아왔고 붉은 장미는 희생과 인내, 그리스도의 고난, 성도들의 순교 등을 상징하게 됐다. 특히 그리스도의 상처 입은 신성한 마음을 장미로 표현했고 그리스도의 피를 '장미색'이라고 불렀으며 그의 상처를 장미의 꽃잎과 동일시하기도 했다. 그리스도는 '장미 덩굴'로도 묘사됐는데 "그분의 보배로운 피 한 방울은 그 꽃 한 송이와 같다."라고 묘사되기도 했다. 13세기 도미니쿠스 수도회 알베르투스 마그누

스에 의해서였는데 그는 "그리스도의 수난으로 붉게 물든 장미"에 대한 글을 집필하면서 최초의 붉은 장미가 어떻게 탄생했는지에 대한 불후의 기독교 명작을 남겼다. 장미의 가시나무 줄기는 그리스도가 십자가에서 쓰신 가시 면류관이었다. 그가 못 박힌 십자가는 그 자체로 장미나무와 마찬가지였다. 중세 유럽에서 인기 있던 영국의 크리스마스 캐럴에는 다음과 같은 후렴구가 있다. "그토록 고귀한 장미는 없어요, 그 장미는 예수님을 탄생시켰죠, 할렐루야."[6] 그리스도의 부활은 꽃송이가 만발한 장미의 광채를 연상시킬 만했고 장미와 가시는 대체로 순교자나 성인과 연관 지어졌다. 장미는 아시시의 성 프란체스코의 핏방울에서도 피어났다. 13세기 성인들의 일대기들을 모은 책『황금 전설Golden Legend』에는 여성 순교자 성 세실리아St Cecilia와 성 도로시St Dorothy가 낙원에서 내려받은 천상의 장미가 묘사됐다. 흰 장미는 순결을 상징하기 때문에 기독교 성도의 새 신부가 화관으로 사용했다. 다른 중세 찬송가에는 다음과 같은 후렴구가 나온다. "밀 짚단은 성모 마리아, 생명의 양식은 그리스도, 장미나무는 성모 마리아, 붉은빛 장미는 그리스도."[7]

특히 백합과 장미는 순수하고 화려한 꽃 창조물이란 의미 때문에 성모 마리아에게 바쳐졌다. 예수의 탄생을 알린 수태고지를 묘사한 작품들에서 대천사 가브리엘은 동정녀의 순결함을 나타내기 위해 손에 백합을 들고 있다. 그런데 무엇보다도 장미가 로마 가톨릭교 내에서 그토록 신성한 꽃이 된 것은 무엇보다도 성모 마리아와 장미 사이의 다층적인 연관성 때문이다. 시간이 지나면서 마리아를 찬미하기 위해 장미를 등장시키는 수많은 라틴어 찬송가와 작품은 계속해서 축적됐다. 마리아는 이제 '고귀한 장미', '향기로운 장미', '순결한 장미', '천상의 장미', '사랑의 장미', '시들지 않는 장미'가 됐다. 또한 '사계절의 여성', '새로운 이브', '역대 최고 여성형', '로사 미스티카Rosa Mystica', '영원한 여인상'도 됐다.[8] 시토 수도회의 창시자인 클레르보의 성 베르나르도St Bernard of Clairvaux는 마리아의 순결함을 흰 장미에, 그녀의 고귀함을 붉은 장미에 비유했다.

『황금 전설』에서도 성모 승천의 기적은 순교자들의 흰 장미로 피어
난다.

　　　　로마 가톨릭교회의 교리에서 여성은 매우 골칫거리인 존재
였다.[9] 결과적으로 이브는 인간의 타락을 불러왔고 원죄를 일으킨
책임이 있다고 보았기 때문이다. 사도 바울의 편지들에는 예배의 교
리가 여성을 남성에 종속시키는 이교도들의 위계를 없애고 여성이
능동적이고도 평등하게 예배에 참여하도록 했다는 그의 믿음이 담
겨있다. 그런데 그는 "속임을 당해 죄인이 된" 이브로 인해 여자들이
죄에 물들었다고 주장했다. 때문에 바울은 그리스도인 여성은 교회
안에서 침묵을 지켜야 하고 머리를 가려야 하며 "사람을 다스리는
권세"가 없고 오로지 "자녀를 낳는 것으로 구원을 얻을 수 있다"고
했다(디모데전서 2장 11-15절). 그러므로 엄격한 경건과 금욕이 요구
되는 제의에서 여성의 역할은 필연적으로 제한될 수밖에 없었고 그
런 틀 속에 여성을 확고히 종속시키는 동시에 황홀한 영적 이야기
를 만들어 성모 마리아 숭배를 여성의 새로운 역할 모델로 제시함
으로써 로마 가톨릭 교리가 수용할 수 있는 형태로 여성을 개조하
고자 했다. 성모 마리아는 하느님의 어머니면서 동시에 '마테르 돌
로로사Mater Dolorosa'(애통해하는 성모라는 뜻-옮긴이)였고 고통
당하는 어머니이자 축복받은 동정녀였다. 또한 첫 번째 이브가 지은
인간의 죄를 정결하게 하시는 '두 번째 이브'다. 4세기의 가톨릭 교
부 성 암브로시오는 다음과 같이 권고했다. "그러므로 순결 그 자체
와도 같은 성모 마리아의 삶을 본받으십시오. 그로 인해 순결의 모
습과 고귀함의 태도가 거울과도 같이 드러나게 될 것입니다."[10] 성
예로니모는 마리아가 그리스도의 어머니이면서도 불변의 처녀성을
유지한 사실을 강조했는데 "그녀가 한 사람의 신부이기 이전에도
어머니였으니 아들이 태어난 후에도 계속해서 동정녀였다"라고 주
장했다.[11] 마리아는 처녀와 어머니, 신부, 왕비, 애통해하는 자를 의
인화한 대상이 됐다. 그녀는 신의 은총이었고, 영적 중재자였으며,
신도들에게 은총을 나누어 주는 존재였고, 초월적인 영적 통합의 원

리였다. 5세기 시인 코엘리우스 세둘리우스Caelius Sedulius가 표현한 것처럼 마리아는 실제로 "자신만의 성별을 가진 이"였다.

가톨릭교회는 성모 마리아의 복잡한 상징성에 명료한 형태를 부여하기 위해 관능적인 향기를 무시하고 위험해 보이는 가시의 상징을 제거한 뒤 이교와의 연관성을 점진적으로 희석시키며 '마리아의 장미'를 발전시켜 갔다. 그래서 지모신이자 에로스와 밀접한 관련이 있던 장미가 이후 **아가페**의 꽃으로 변신하여 기독교의 정원에 다시 식재됐다. 성 예로니모는 마리아를 '정숙함의 장미'라는 뜻을 담아 로사 푸도리스rosa pudoris라는 이름으로 설명하며, 에덴동산에서 자라던 장미는 가시가 없었지만 오직 인간이 타락한 결과로 꺾이고 말았다고 주장했다. 이브는 가시덤불이고 마리아는 장미꽃이며 가시나무는 인간의 원죄를 상징했다. 성모 마리아를 가리키는 일반적인 용어가 '가시 없는 장미'가 된 것은 이 때문이다. 그녀는 원죄와 무관하게 잉태됐기 때문이다. 16세기 도미니코회 사제였던 코르넬리우스 스니크Cornelius van Sneek는 다음과 같은 기록을 남겼다. "아침이 되어 장미가 피어나면 하늘과 태양이 이슬을 내리듯, 마리아의 영혼이 피어나면 하늘의 이슬이신 그리스도를 맞이하게 되리니."[12] 마리아는 하느님의 말씀에 대한 신앙의 모범이었다. 성모 마리아가 묻힌 지 사흘째 되던 날 그녀의 무덤을 찾은 사람들은 시신이 사라지고 수의가 장미로 가득 차 있었다고 전했다. 19세기 말에 영국 가톨릭으로 개종한 뉴먼 추기경은 그 시기에 형성되고 있던 장미의 다층적인 상징성을 설명하는 글에서 다음과 같이 기록했다. "마리아는 영적인 세상에서 본 가장 아름다운 꽃입니다…… 장미는 모든 꽃 가운데 가장 아름다운 꽃이라서 '장미'라고 불리지요."[13]

마리아는 '신의 장미 정원'이라고도 불렸다. 구약성경의 「아가Song of Songs」에는 이런 구절도 보인다. "내 누이, 내 신부는 울타리 두른 동산이요." 이 구절은 성모 마리아를 영원한 동정童貞의 상징인 **호르투스 콘클루수스**hortus conclusus(울타리 두른 정원이라는 뜻-옮긴이)로 언급하는 성경적 근거가 됐다. 1140년 원죄 없이

잉태된 성모 축일Feast of the Immaculate Conception이 제정된 이후 호르투스 콘클루수스는 마리아의 자궁을 상징하는 보편적인 상징어가 됐다. 결국 울타리 두른 정원으로 대표되는 마리아의 상징은 경건함을 강조하는 문필가들의 글에서 가장 흔히 사용되는 표현이 됐으며 뒤에서 자세히 살펴보겠지만 다양한 그림으로도 형상화됐다.

　　마리아는 완전함을 상징했기 때문에 모든 인간의 모범이었다. 특히 여성들이 일상생활에서 어떻게 인고해야 하는지를 잘 보여주는 예시가 됐다. 그러나 동시에 모든 인류가 꿈꾸는 초월적인 영역을 투영하는 '신비로운 장미'는 로사 미스티카였다. 마리아는 신을 열망하고 마음을 고양시키고자 하는 신앙의 원리를 의인화하여 지상에 마련된 영혼들의 여정에 영감을 불어넣었다. 로사 미스티카라는 이름은 초기 기독교 사회에 회자되던 기도문으로 거슬러 올라가는데 12세기 로레토(이탈리아 중부의 순례지-옮긴이)의 라틴어 기도문에도 나타난다.[14] 신비주의 경향의 글들에는 마리아가 '장미를 손에 든' 완전한 영혼으로 묘사되고 있다. 단테 알리기에리는 『신곡』에서 마리아를 "하느님의 말씀이 육신으로 화한 장미"라고 칭송한다. 『신곡』의 제3부 「낙원」에서 베아트리체는 순례자 단테를 제10천(단테의 최종 목적지인 가장 높은 하늘-옮긴이)의 외부 표면에서 반사된 빛의 광선으로 만들어진 장미 앞으로 인도한다. 이 흰 장미는 성인과 천사는 물론, 선과 덕을 구현하는 모든 이들을 상징하는 수많은 거룩한 꽃잎으로 구성된 태양처럼 거대한 장미다.

　　　　영원히 피는 장미의 노란 빛깔 속으로
　　　　무한한 봄의 태양을 향해
　　　　몸을 기울이고 가지를 뻗어 찬양의 향기를 퍼뜨리는
　　　　이제 베아트리체는 말을 할 줄 알면서도 침묵하는
　　　　사람처럼 나를 끌어당기네. 그리고 하는 말.
　　　　이 흰 가운의 평의회가 얼마나 위대한지 보라![15]

이 거대한 장미의 여왕은 성모 마리아이며 장미 상징화로 유명한 성 베르나르도가 순례자들을 안내한다. 이 신비로운 장미는 1,000단 높이의 거대한 구조물이며 하단의 둘레가 태양보다 더 넓은 것으로 설명된다. 그곳에 시간은 존재하지 않고 자연법칙도 적용되지 않는다. 장미는 사실상 영원 속의 환상이며 하느님의 사랑 안에서 충만하게 채워지는 인간의 운명을 상징한다. 천사들은 하느님의 사랑을 싣고 신과 장미 사이를 벌처럼 날아다닌다. 베아트리체는 장미 속으로 들어가고 단테는 자신에게 내려준 은혜에 감사를 표한다. 그 감사는 죄와 세상의 속박에서 들어 올려 낙원에 있는 하느님 앞으로 인도해 준 은혜를 향한 것이었다. 단테의 미스틱 로즈는 숭고함이 물질세계와 만나는 통로인데, 이를 통해 신성한 사랑이 물질세계로 넘어가 열망하던 성취를 이룬다. 그리고 단테의 마지막 환상은 중세 시대에 장미가 가졌던 수많은 상징적 의미를 축약해 보여준다.

가톨릭 신자들이 가장 일반적으로 암송하는 개인 기도는 묵주기도다. 신도들은 주기도문과 구분되는 성모송을 전체 150회를 열 번으로 나누어 반복적으로 구두 암송하며 기독교의 사건들이나 신앙의 바람직한 모습들을 묵상한다. 물리적으로 묵주는 하나씩 만지거나 움직일 수 있는 한 줄로 엮은 구슬 매듭이다. 로사리움 Rosarium은 찬송가, 특히 성모 마리아 찬가를 설명하는 데 사용하는 용어다. 중세 영어에서 로사리rosary는 '장미 정원'을 의미했다. 그래서 글 모음집을 '꽃다발posy'이나 '꽃 정원flower-garden'으로 불렀는데, 예를 들면 14세기 베네딕트회 대수녀원장은 운율이 있는 50개의 기도문집인 『로사리움 예수Rosarium Jesu』('예수 장미 정원 Jesus Rose Garden')를 편찬했다. 그리고 묵주를 일컫는 말로 '로사리rosary'나 '장미 목걸이'라는 용어가 사용되기 시작했다. 사순 제4주일(장미주일Rosary Sunday)의 특정 전례문Proper Mass에도 "물가에 심은 장미처럼"이라는 구절이 있는데 천주교회는 신도들이 구약성경 「아가」에서 따온 이 구절을 낭송하며 묵주를 통해 장미 정원

을 상상하고 마리아의 지혜를 구하도록 했다. 독일의 학자이자 시인 에트네 윌킨스Eithne Wilkins는 간단명료하게 이렇게 말했다. "로사리는 묵주이자 장미 정원입니다."[16]

　　묵주의 의미를 담은 건축 양식은 파리의 노트르담, 샤르트르, 세인트알반스, 더럼, 요크 등 고딕 성당의 장미창에서 찾아볼 수 있다. 장미창의 안쪽 틀은 원형 중심부에서 바깥으로 연결되고 틀 내부는 스테인드글라스 창으로 채워져 있다. 창은 다섯 개의 꽃잎을 가진 장미가 균형 있게 자리 잡고 있는데 찬연한 빛으로 암시되는 소망과 하느님의 위대함과 성모 마리아의 중보적 은혜를 드러내는 것처럼 보인다. 『신곡』에서 장미를 묘사하던 단테도 어쩌면 거대한 스테인드글라스 장미를 염두에 두고 있었을지 모른다.

그런데 장미를 심오한 종교적 상징으로 활용한 것은 가톨릭교만이 아니었다. 사실 가톨릭교가 장미와 더 긴밀한 관계를 가지게 된 것은 새로 부상하며 경쟁관계를 형성한 일신교인 이슬람교와 무관하지 않다. 이슬람교는 1096-1217년에 걸친 십자군전쟁 시기에 가톨릭교회와 대립했고 이런 상황은 1492년 이베리아반도에서 아랍계 이슬람교도인 무어인들의 칼리프인 알 안달루스가 패배할 때까지 계속됐다. 7세기에 마호메트는 신의 직접적인 마지막 계시라고 주장하는 코란의 신성한 메시지를 내려 받았다. 8세기까지 이슬람 세계의 지배 영역은 서쪽 이베리아에서 동쪽 인더스강 유역까지 확장됐고, 13세기가 되자 동유럽의 기독교국 비잔틴제국이 멸망했다. 16세기에는 무굴제국의 지배 아래 있던 남아시아 대부분이 무슬림의 지배를 받았다.

　　장미는 마호메트나 최초 무슬림 개종자들이 거주했던 사막 지역에 흔한 꽃이 아니었기 때문에 코란에도 거의 등장하지 않았다. 낙원을 자세히 설명한 부분에도 장미는 특별한 꽃으로 언급되

지 않았지만 시간이 지나면서 이슬람에서도 특별한 영적 의미를 지니는 꽃으로 변신했다. 장미가 천상의 꽃으로 탈바꿈한 이후부터 오늘날에 이르기까지 무슬림 메카에서 성지순례를 하는 하지 기간 동안 카바(메카 이슬람 신전 중앙의 입방체 성소-옮긴이)의 검은 천에는 장미수가 뿌려지고 오일 램프에는 장미 기름을 담아 태운다.

이슬람이 발흥하기 전에도 지금의 이란이나 터키, 시리아 등지에서 장미는 요리와 약용의 유용성은 물론이고 꽃이 가진 상징성과 미학적 이유로 깊은 사랑을 받았다. 장미수와 꽃잎은 수세기 동안 생활의 중요한 일부로 활용됐고 이런 관습은 이슬람 사회에서도 전적으로 받아들여졌다. 1167년 살라딘(십자군에 맞섰던 아랍의 지도자-옮긴이)은 예루살렘에 의기양양하게 입성했을 때 십자군이 남긴 악취를 정화해야 한다며 바위 돔의 바닥과 벽을 장미수로 씻으라고 명령했다. 전해지는 말에 의하면 이를 위해 낙타 500마리 적재 분량의 장미수가 필요했고 대부분 다마스쿠스에서 공급됐다고 한다. 술탄 마호메트 2세 또한 1453년 콘스탄티노플을 정복했을 때 아야 소피아 성당을 모스크로 개조하기 전에 장미수로 씻었다.[17] 또한 장미수는 아이스크림과 잼, 터키 과자, 라이스 푸딩, 요거트, 셔벗과 같은 음료와 디저트의 향미료로 이슬람 국가 전역에서 사용됐다. 14장에서 자세히 살펴보겠지만 장미 연고와 장미수는 특유의 약효 때문에 애용됐다. 또한 장미 문양은 페르시아 카펫을 장식했고 세밀화(양피지, 상아, 금속 등에 그리던 작은 그림-옮긴이) 소재로도 활용되다가 점차 건축 장식으로 통합됐다. 이슬람의 전통은 정복한 땅으로 확산되면서 토착 문화와도 융합됐으며 장미도 그 여정에 함께했다. 무굴왕조가 인도를 침략했을 때 페르시아 문화와 인도 토착 문화가 합쳐지면서 인도인들의 생활에도 장미가 중요한 역할을 하기 시작했다.[18]

기독교 내에서 그랬던 것처럼 근동에 피어났던 일신교 이전의 장미는 고유한 아름다움으로 신이 간택한 식물 표본이 됐고 신성한 아름다움과 육체적 아름다움을 동시에 가진 특징적인 이미

지로 찬양과 영광을 받으실 신의 물리적이고 후각적인 표현으로 받아들여졌다. 분홍빛을 띠는 다마스크 장미이자 마호메트 장미로도 불리는 **골-이-모하마디**Gol-e-Mohammadi는 붉은색과 흰색이 섞여 있는데 인간을 상징하는 붉은색과 신성한 빛을 상징하는 흰색이 종교적 의미로 뒤섞여 있다. 이는 인간과 신이 사랑을 매개로 하나 된 모습을 상징한다. 그 사랑 때문에 마호메트는 신이 아닌 죽음을 맞이하는 인간이기도 하지만 그와 동시에 인간의 육체적 한계를 넘어서는 초월적인 존재다. 이슬람 세계에서 장미는 신도들이 살고 있는 감각의 물질세계에서 마호메트가 존재하는 보이지 않는 영적 차원으로 이동시켜 주는 차원 중계기 역할을 하게 됐다. 그래서 마호메트의 모습은 흔히 장미에 비유되곤 했다. 달콤한 향기는 그의 아름다움을, 낙원의 정원에 만발한 장미 봉오리는 그의 모습을 환기하는 것으로 받아들여졌다. 마호메트는 "내 몸의 향기를 맡고 싶은 사람이 있다면 그에게 붉은 장미의 향기를 맡게 하라."라고 선언한 것으로 기록돼 있으며 구체적으로 장미를 꺾어 그 사람의 눈에 얹으라고 이야기한 것으로 알려졌다.[19] 어느 전해오는 이야기에는 마호메트가 하늘을 여행하는 동안 땅에 떨어진 땀 한 방울에서 어떻게 장미가 피어났는지 설명한다. 특히 장미는 강렬한 향기를 가졌기 때문에 시각적인 요소와 언어적인 요소를 초월하여 우리의 감각 중 가장 실체가 없는 것을 이끌어내 깊은 기억과 강렬한 경험으로 그것을 활성화한다. 12세기 페르시아 시인 니자미는 마호메트에게 단도직입적으로 다음과 같이 호소했다고 한다. "당신이 만일 장미라면 당신의 정원에서 나온 향수를 우리에게 보내주십시오."[20]

　페르시아어로 '장미'를 뜻하던 단어 굴gul은 아랍-페르시아 문자 표기로 '모든 것'이나 '우주'를 뜻하는 쿨kull과 같은 용법으로 쓰였다. 그래서 장미는 무한한 우주의 신비에 대한 은유로 받아들여지기도 했다. 13세기 페르시아 시인이자 수피 신비주의자 잘랄 우딘 루미는 시에서 장미의 은유를 뽑아내는 데 능숙했다. 이를 통해 "장미 내면의 장미 같은 그대"와 같은 표현처럼 그가 '사랑하는 그대'로

부르는 존재를 위해 영적 깨달음을 추구하는 그들의 여정에 영감을 주고자 했기 때문이었다. 14세기의 또 다른 페르시아 수피교도 하피즈도 다음과 같이 기록했다. "장미는 붉게 물들고 꽃봉오리는 만발했네. 기쁨에 취해있는 것은 저 나이팅게일. 환영합니다, 수피교도들이여! 와인을 사랑하는 여러분도 모두 환영합니다!"[21] 페르시아에서 장미와 나이팅게일은 전통적으로 연인이나 사랑하는 사람을 상징하며 세속적인 의미와 신성한 의미를, 즉 다른 사람들과의 사랑과 신에 대한 사랑을 함께 나타내는 것으로 이해될 수 있다. 루미와 마찬가지로 하피즈도 장미를 고통이나 상실이 아름다움이나 기쁨과 같은 삶에 존재하는 총체적인 순환의 일부로 여기게 하는 매개로 생각했다.

> 가나안에서 요셉이 돌아온다네, 그의 얼굴에는
> 시간의 흔적이 묻어있어. 더 이상 울지 마시오
> 오, 더 이상 울지 마시오! 슬픔이 맺힌 거처에서
> 장미는 가장 밑바닥에서 다시 피어오를 것이라네!
> 마음은 은밀한 고통 아래 무릎을 꿇지만
> 오, 찢어지는 아픔이여! 기쁨의 나날이 다시 돌아올
> 것이라네,
> 사랑으로 충만한 머릿속에 평화를, 오, 더 이상
> 울지 마시오![22]

13장에서 더 자세히 살펴보겠지만 수피교의 시가 묘사한 장미 정원은 단지 상징적인 것만은 아니었다. 그것은 물질세계에서 물러나 기거할 수 있는 실재하는 은둔처인데 즉시 만질 수 있는 실체이자 동시에 실체 없이 울려 퍼지는 영혼의 상징이기 때문이다. 다시 말해 형이상학적인 정원일 뿐 아니라 이슬람 문화의 특징인 실제 장미 정원의 물질적 경험에 확고하게 뿌리를 둔 정원이기도 하다. 낙원에 대한 이슬람의 형상화는 에덴동산으로 차용될 만큼 실

제 정원의 물리적 형태를 그대로 취한다. 사실 낙원을 의미하는 아랍어 단어는 '정원'을 뜻하는 알 잔나al-janna다. 결국 신실한 사람들에게 다가올 삶은 진정한 기쁨의 정원에서 이루어지며 그곳에서는 지상에서 인고하는 동안 거부됐던 쾌락과 안식이 영원토록 향유된다. 따라서 지상의 정원은 장차 다가올 낙원에 대한 상징적 표현일 뿐 아니라 실제로 낙원이 어떤 모습일지에 대한 물리적인 실마리를 제공했다.

장미는 이슬람 문화와 만나면서 중세 기독교 유럽에서의 새로운 '꽃 문화' 형성에 기여했지만 엄숙한 경건함의 기풍을 강조한 16세기 개신교의 종교개혁은 다시 한번 장미를 종교의 바람직하지 못한 영역에 묶어두었다. 개신교 신앙은 인류가 살아가면서 하느님의 창조 목적을 구현하는 데 '유용하지 않은 것'으로 판명된 것은 무엇이든 악하다고 판단했다. 때문에 신도들은 명확한 감정적 범위를 규정하고 금욕과 검소함의 사회적 예의를 강조했던 로마 가톨릭보다 오히려 기독교 교리로부터 훨씬 더 엄격한 신앙의 자세를 요구받았다. 개신교는 진리에 대한 금욕적이고 소박한 태도를 가르쳤고 구두 언어를 단순하고 검소하게 사용할 것을 장려했으며 신성한 형상을 금지했다. 게다가 매우 급진적인 형태의 우상파괴 정책을 실시했으며 꽃을 바라보는 관점도 이슬람보다 훨씬 적대적이었다. 「십계명」의 두 번째 계명인 "우상을 섬기지 말라"는 조항을 강요하면서 종교 내에서 '타락한' 이교의 잔재로 간주되거나 그것을 조장할 수 있는 모든 행위를 금지했다.

개신교는 성모 마리아를 경배하는 일이 성경적인 근거가 없는 것으로 판단했기 때문에 마리아의 장미에 전혀 호의적이지 않았다. 성모와 장미는 신실한 성도들과 하느님의 아들 그리스도가 직접 소통하는 진정한 신앙의 가르침을 위험에 빠뜨리는 매개이고 그

에 대한 신앙은 이교도로 회귀하는 것이나 다름없다고 생각했다. 또한 장미가 가진 아름다움이 다른 모든 꽃과 마찬가지로 신도들을 시각적으로 유혹하여 눈에 보이지 않는 하느님의 말씀에서 멀어지도록 하므로 이를 회피해야 한다고 주장했다. 종교개혁 이후에도 영국 교회는 교회에서 꽃을 사용하는 것을 엄격히 금지했다. 개신교의 이런 방침은 19세기 이후가 돼서야 완화됐고 교회는 점점 꽃 장식품들을 실내에 들여 예배당을 꾸미는 데 사용하기 시작했다. 19세기 후반이 되자 장례식에 사용되는 화환은 유리 안쪽에 장식하는 도자기 꽃이 새로운 표준으로 자리 잡았다. 하지만 좀 더 보수적인 비타협주의자들은 그런 장식마저 관능적이라는 이유로 거부했으며 이런 갈등은 오늘날에도 간혹 나타난다. 이들에게 꽃은 삶의 참된 영적 목표를 벗어난 불필요한 사치이며 경박한 산만함으로 여겨질 뿐이었다.

개신교 세력이 확장되고 이에 위협을 느낀 가톨릭 반개혁 세력 지도자들은 16세기와 17세기에 종교전쟁을 일으키는가 하면, 개신교가 거부하고자 했던 종교의 요소들을 취해 그것을 강화하는 쪽으로 교리의 목표를 삼았다. 가톨릭교회는 오히려 시, 강론, 성인들의 전기, 그림, 조각, 건축 등을 통해 신실한 신도들의 공감을 불러일으키고자 했고 그들의 영적인 감정을 극대화하고자 했다. 즉 종교개혁 세력의 도전에 맞서 싸우는 최선의 방법은 양식화되고 과장된 영적 감정을 더욱 과장되게 표현하는 것이라고 판단했다. 신실한 성도들의 감성은 영적인 변화를 이끌어내는 예배를 통해 더욱 고양돼야 하고, 심지어 압도돼야 한다고 생각했다. 개신교인들은 이런 가톨릭의 신앙을 안타깝게 바라보았는데 신도들을 지나치게 강렬한 '열정'으로 무장시켜 통제할 수 없는 감정의 바다로 뛰어들도록 하는 위험한 행보로 생각했기 때문이었다.

즉 종교개혁 이후 가톨릭교회는 꽃을 종교적, 의식적으로 다양하게 활용했으며 예배 보조 수단으로 종교적 형상을 사용하는 것도 허용했다. 이후 장미 그림과 조각이 급증했다. 특히 성모 마리

아의 봉헌 장미는 여러 갈래로 갈라져 발전했으며 교회는 특히 성모 발현(성모 마리아가 사람들 앞에 나타나는 사건-옮긴이)과 그와 관련된 기적을 통해 하느님과 인간을 직접 중재할 수 있는 성모 마리아의 능력을 다시금 강조했다. 마리아의 장미는 성모 마리아의 메시지가 가지는 정통성을 드러내는 표시일 뿐 아니라 성모 발현이라는 중요한 표식으로서 역사의 적극적인 참여자가 됐다. 예를 들어 다른 곳에서 찾아볼 수 없는 장미의 향기는 성모 마리아의 놀라운 현현을 상징하는 특별한 표징이 됐다.

　　　장미와 밀접한 관련이 있는 것으로 알려진 최초의 성모 발현은 1531년 무렵 최초의 스페인 정착민과 그들의 종교가 이 지역을 식민지로 삼기 시작한 직후 멕시코의 과달루페에서 있었다.[23] 후안 디에고라는 스페인 이름을 가진 원주민 농부는 집 근처 언덕에서 성모 마리아의 환상을 보았다고 전했다. 마리아는 그의 언어인 아즈텍어로 계시를 내렸는데 후안 디에고에게 이를 지역 주교에게 보고하고 해당 장소에 예배당을 짓도록 요청했다. 후안 디에고가 이를 실행하려 했지만 스페인 주교는 그를 신뢰하지 않았고 증거를 요구했다. 성모 마리아는 후안 디에고에게 꽃을 찾아 꺾어서 망토 속에 숨기고 있다가 주교에게 보여주라고 했다. 그가 마침내 발견한 꽃은 성모 마리아의 꽃인 장미였고, 때는 겨울이었기 때문에 꽃이 발견된 사실은 기적에 가까웠다. 후안 디에고가 주교 앞에서 망토를 열었을 때 장미가 바닥에 떨어졌는데 그 자리에 천에 수놓인 마리아(이후 과달루페의 성모로 알려짐)가 나타났다고 한다.[24]

　　　1858년 프랑스 남서부의 루르드와 1917년 포르투갈의 파티마에서도 각각 장미와 관련된 또 다른 성모 발현이 일어났다. 장미가 성모 마리아와 맺는 도상학(어떤 의미를 가지는 도상을 비교, 분류하는 미술사 연구-옮긴이)적인 의미를 생각해 볼 때 성모 마리아를 묵상하는 데 묵주가 가지는 중요성은 물론, 과달루페에서 일어난 성모 발현도 전혀 놀라운 일이 아니었다.

　　　루르드에 사는 농부 소녀 베르나데트 수비루는 어느 날 돌

풍과도 같은 소리를 들었다고 한다. 나중에 회상한 내용에 따르면 그녀가 동굴 쪽으로 시선을 돌렸을 때 "온통 흰 옷을 입은 여성이 보였는데 흰색 드레스에 흰색 베일을 썼고 파란색 벨트를 맸으며 양쪽 발에 노란색 장미를 달았다."[25] 또한 그녀는 겨울이라서 꽃이 피지 않는 들장미 덤불 위에 서 있었다고 했다. 지역 교구 신부는 이 신비한 여인의 이름을 묻고 증거를 요구했다. 한겨울에 동굴에 핀 들장미 덤불을 보여달라는 말이었다. 신부는 분명 과달루페의 기적적인 장미의 경우와 같은 반응을 보였다. 전해진 말에 따르면 그날 현현한 여인은 땅을 향해 팔을 쭉 뻗었고 기도하는 것처럼 두 손을 모든 뒤 현지 방언으로 이렇게 말했다고 한다. **"케 소이 에라 이마쿨라다 콘셉시오**Que soy era Immaculada Concepciou."(나는 원죄 없는 잉태입니다.) 야생장미 덤불은 피어나지 않았지만 그렇다고 해서 루르드 성모 현현 소문이 확산되는 것을 막을 수는 없었다.[26]

파티마 성모 발현의 경우 목격자들은 사건의 전후로 장미 꽃잎이 소나기처럼 쏟아져 내렸다고 주장했다.[27] 1965년과 2010년 그리고 2017년에 파티마 성지는 프란체스코 교황으로부터 골든 로즈를 선사받았는데, 그가 전한 마지막 골든 로즈였다. 골든 로즈는 교황이 교회나 사회에 큰 선행을 베푼 사람이나 교회, 성지, 도시 등에 부여하는 상징물이다. 프란체스코 교황은 2017년 파티마 성지순례에서 다음과 같이 발언했다. "찬양합니다, 여왕이시여, 파티마의 복되신 동정녀시여. 저는 모든 민족들 사이의 화합을 온 세상에 간청합니다. 저는 우리가 하나가 되도록 하는 이 만찬에 모인 모든 이들의 발을 씻기 위해 예언자이자 메신저의 자격으로 이 자리에 왔습니다. 파티마 묵주의 동정녀 마리아시여, 당신들을 위해 형제들과 함께 저를 하느님께 봉헌합니다."[28]

신도들이 그리스도나 성모 마리아 혹은 다른 성인들에게 헌신하는

데 가장 중요하게 작용하는 요소는 믿음의 힘이며 합리적이고 세속적인 사고에 근거한 분석은 큰 의미를 갖지 못한다. 장미에 부여된 다양한 상징적 의미들은 장미를 보고 관련 자료를 읽고 장미를 사용하는 사람들에게 어떤 특별하고 기적적인 것을 목격하게 되리라는 기대감이 고조되는 상황에서 큰 의미를 가지는 경우가 많다. 삶의 고통과 불확실성에 직면한 독실한 신도들은 자애롭고도 무소불위의 힘을 가진 존재를 믿으며 그래야 삶의 불안과 실망에서 벗어날 수 있다. 합리적으로 설명하는 것이 불가능한 일에 대해 믿음을 투사하여 영적 자양분과 자기 위안도 추구한다. 마법 숭배 관습의 잔존물인 미신은 신성한 유물에 대해 신도들이 가지는 경외감과 관련된 이야기 및 그 결과로 생겨나는 헌신적인 관습 등으로 스며든다. 그리고 사람들은 삶에 등장하는 피치 못할 공포로부터 자신들을 보호해 줄 신성한 보호처와 안식처를 찾는다. 그들에게 믿음은 언약이기 때문에 사실관계를 적시하는 일과 전혀 다르다.[29] 그런 경우 경건함은 장미를 특별한 현실의 상징으로 받아들이도록 한다. 실제로 신성한 것을 그토록 매력적인 대상으로 만드는 힘은 삶의 비합리적이고도 신비로운 측면과 관계된다. 신도들은 성인이나 성모님께서 주시는 응답의 선물을 실제로 장미의 향기, 심지어 진짜 장미라고 생각한다.[30]

기독교 이전 고대 이교 신앙의 잠재의식적 자기암시가 천주교에 스며들었다고 주장했던 기독교의 판단은 정확했다. 고대부터 지속돼 온 인간의 본성은 신성한 것에 대한 원초적인 의미와 부합했다. 로마 가톨릭 교계도 처음에는 회의적이었지만 '성모님'의 다양한 기적적 현현과 이를 숭배하는 여러 종파를 조심스럽게 포용하는 것이 정치적으로 옳다고 느꼈다. 그들은 매우 상반되는 세계관을 묵인하고 포용함으로써 개신교에 대해서 뿐 아니라 현대의 과학정신에도 반대하는 입장을 유지하고자 했다. 성모 발현은 종종 문맹이거나 가난한 아이들에게 나타났으며, 특히 여성 신도들을 품어주었다. 그리고 교회는 지위가 낮은 사람들의 강렬한 종교적 열망과

현대의 삶에도 존재하는 자연에 대한 고대적 세계관을 복원했고 인간의 삶을 번식이나 출생, 다산, 양육의 순환 과정으로 보는 가치관을 강화하는 방식으로 나아갔다. 따라서 성모 마리아의 '신비로운' 발현은 자연 전체와 조화를 이루고자 하는 깊은 열망을 반영하지만, 그것은 교회의 가부장적 위계와 맞지 않고 합리주의적이고 세속적인 현대 문화에는 더욱 부합하지 않는다.

그런데 기독교와 이슬람 양측의 신학적 관점에서 볼 때 장미가 가진 특징적인 식물 형태는 잠재적으로 가장 기본적인 신학의 문제를 제기하고 있는 것으로 볼 수 있다. 사랑의 하느님은 왜 우리에게 고통을 주시는가? 교회는 성모 마리아가 '가시 없는 장미'인 것처럼 에덴동산의 장미에도 가시가 없었다고 말한다. 가시를 낳은 것은 타락이었으며 두 번째 이브인 성모 마리아는 인간을 죄에서 구원하시기 위해 신과 인간을 중재하신다고 한다. 그런데 역사학자 앤 베어링Anne Baring과 줄스 캐시포드Jules Cashford는 다음과 같은 의견을 개진했다. "마리아는 명료한 세계와 불명료한 신비를 두루 포괄하는 대자연의 상징이기 때문이 아니라 오직 인간성을 드러내는 자연의 법칙에서 분리돼 있기 때문에 신성을 유지할 수 있다."[31] 우리가 가시 없는 장미를 상상할 때 그것은 더 이상 실제 장미와 현실적으로 연결되지 않는다. 어떤 의미에서 이것이야말로 신성의 핵심이다.

1854년 가톨릭교회는 마리아의 '원죄 없는 잉태'를 선언했으며 4년 뒤 베르나데트 수비루는 성모 마리아 자신이 이 사실을 스스로 진술했다고 발표했다. 1954년에 교회는 마리아를 '하늘의 여왕'으로 선포했다. 그러나 이 말은 마리아가 '지상의 여왕'이 아니란 뜻이다. 마리아는 중재자로서 하늘과 땅의 소통을 돕는 역할을 하지만 신성하고도 세속적이며 자애롭고도 무자비한 모든 자연의 여왕인 이교도 여신들과는 다르다. 교회는 성모 마리아를 통해 자연계의 총체적인 순환 원리를 구현하는 이교도 여신들이 장미에 부여한 모호한 다양성을 폐기하고 모성성의 원형으로부터 자애로운 측면만

을 분리해서 찬양한다. 마리아의 장미는 순전히 우화적이며 이를 믿는 신실한 신도들처럼 유기적인 현실의 가변성으로부터 안전하게 격리돼 있다.

그래서 나는 나의 밝고 붉은 장미를 얻었네

•

# 사랑과 장미

내가 이 장을 집필하기 시작한 것은 2019년, 미국에서 207억 달러의 경제적 가치를 가진다는 밸런타인데이를 며칠 앞두고였다. 평균적인 미국인은 이날에 선물과 식사 및 접대에 161.96달러, 우리나라 돈으로 20만 원 가량을 지출했으며 지출 금액은 남성이 여성의 두 배에 달했다. 미국 플로리스트협회Society of American Florists의 자료에 따르면 2018년 특별한 날을 기념하기 위해 미국에서만 약 2억 5천만 송이의 장미가 생산됐다. 그 밖에도 사람들은 붉은 장미가 수놓인 카드나 초콜릿, 속옷 등 엄청난 양의 선물을 주고받는다.[1]

그 양상은 14세기 영국의 시인 제프리 초서가 기념일에 대해 구상한 이야기와 매우 유사하다. 그는 『새들의 의회』라는 작품을 통해 밸런타인데이에 짝을 선택하는 새들이 사랑에 대해 논하는 이야기를 그렸으며 이것은 사랑에 관한 연례 축제에 대해 알려진 최초의 언급이었다. 그는 축제의 성격을 의도적으로 변형시켜 가톨릭 전통에서 간간이 이어지던 축제를 특별하고 품격 있는 기념일로 영국 궁정에 소개했다.[2] 역사적인 기록을 살피면, 5세기 교황 젤라시우스가 순교한 주교 테르니의 성 밸런타인의 이름을 따서 2월 14일을 성 밸런타인데이로 만들었다는 사실이 발견된다. 이 성인과 남녀의 교제 사이의 연관성을 뒷받침하는 몇 가지 기록상의 증거가 있기는 하지만, 밸런타인데이를 연인들의 날로 정착시킨 구체적인 증거가 될 만큼 충분히 설득력이 있지는 않다. 하지만 초서 덕분에 유럽의 연인과 친구들은 18세기 중반까지 2월 14일이 되면 애정의 표시를 나누고 손으로 쓴 쪽지를 교환했다.

안부를 나누는 카드를 대량으로 생산할 수 있는 인쇄기술이 발전하고 광고 산업도 성장하고 우편요금마저 저렴해지자 특정 기념일에 사랑의 징표를 나누는 풍습은 더욱 장려됐다. 장미는 전통적인 의미에서도 이미 사랑의 감정과 관련이 있었으며 19세기에 꽃들이 고유한 의미를 전하는 '꽃의 언어'를 가졌다고 상정한 꽃말이 유행한 사실로도 알 수 있다. 붉은 장미는 깊은 사랑을 연상시켰기 때문에 누군가에 대한 사랑의 마음을 전하는 꽃으로 선택됐다. 이런

이유로 2월은 장미꽃이 개화하는 달이 아니었지만 사랑을 축하하는 기념일에 장미를 선택하는 것은 불가피한 일이 돼버렸다. (꽃의 언어인 '꽃말'에 대해서는 뒤에서 살펴보고자 한다.)

역사적으로 초서가 축제의 성격을 변형시킨 것은 중세 시대 성스러운 책무로서의 사랑과 세속적 욕망으로서의 사랑 사이에서 고조된 사회적 긴장에서 그 배경을 찾을 수 있으며, 특히 중세 궁정 연애(중세 유럽에서 서정시와 기사도 로맨스에 표현된 연애 철학-옮긴이) 전통에서 두 가지를 결합하고자 하는 시도에도 나타난다. 1074년 교황 그레고리오 7세는 성행위는 죄이며 여성은 본질적으로 유혹하는 존재이기 때문에 사제는 금욕을 지켜야 한다고 선언했다. 성욕은 동물의 범주에 속하는 천한 본능에서 비롯된 것으로 이해했으며 교부들은 특히 취약한 존재인 여성을 주의 깊게 통제해야 한다고 주장했다. 그러나 시간이 지나면서 교회는 점차 현실적인 입장을 반영하기 시작했는데 1123년 제1차 라테란 공의회에서는 신의 은총이 처녀에게만 임하는 것이 아니라 기혼 여성에게도 내려진다고 선언했다. 그리고 1204년 교황 인노첸시오 2세는 남녀의 결혼이 칠성례(구원에 이르는 일곱 가지 단계-옮긴이) 중 하나라고 선포했다.

한편 십자군 기사들은 원정지에서 아랍 문화를 접했고 프랑스 남부 옥시탄 지역의 카타르(이단시되던 기독교 일파-옮긴이) 종파들 사이에서 확산되던 음유시인 전통의 영향을 받아 귀국했다. 그래서 '사랑하는 사람'을 숭배받아 마땅한 순결한 존재이자 이상적인 사랑Platonic love의 주인공으로 간주하는 관습이 고도로 구조화되는 데 이바지했으며 귀족적인 사랑의 미학을 탄생시키는 중요한 초석을 놓았다. 신체적인 흥분과 성적 욕망은 궁정연애 의식에 직접적인 역할을 하지는 않았지만 언제나 잠재적인 형태로 내재돼 있었다. 하지만 이 정치적 수사와도 같은 욕망을 통해 귀공자 같은 사랑을 하던 남성들은 도덕성과 목적의식을 숭상했으며 이를 통해 자신이 가진 세속적인 지위를 고상한 존재인 것으로 정당화했다.

당시 부상하던 궁정연애의 전통에서는 모든 동물과 식물이

고귀한 연인의 깊은 생각과 마음을 비유하는 데 활용되는 경우가 많았다. 예를 들면 매falcon는 매우 고귀한 열정을 의미했다.[3] 하지만 장미는 사랑하는 사람의 얻을 수 없는 육체이자 순수하고 보이지 않는 불멸의 영혼이라는 거창한 욕망의 대상이 되면서 특히 중요한 상징성을 가지게 됐다. 장미는 '기쁨'과 '온화함'의 대명사로 바람에 하늘하늘 흔들리며 누군가를 향해 손짓하는, 형언할 수 없는 아름다움 그 자체였다.

중세의 사랑의 미학을 표현한 가장 유명한 장르는 『장미설화』(장미 로맨스)였다. 이 문학이 처음 출판된 것은 1230년이었고 이후 1275년에 다른 저자가 긴 보충 자료를 추가해서 다시 출간했는데 당대의 연인들이 꿈을 좇는 내용의 정교한 풍속 우화였다. 사랑하는 연인이 장미 덤불에서 장미 한 송이를 꺾고 싶어 한다. 그 덤불은 정원 중앙에 있는 울타리 둘린 사랑의 샘에 반사돼 어른거리는 환영이다. 하지만 남자는 처음에는 가시덤불이 감싸고 있는 장미에 손을 뻗칠 수 없다. 억센 가시가 장미를 보호하고 있기 때문이다. 이 로망Roman의 첫 부분을 쓴 사람은 사랑 공식이 적용된 소설에 매료됐던 귀족 기욤 드 로리스였다. 소설 초반부에서 기욤은 이렇게 기술한다. "공의롭고도 새로운 이야기입니다. 하느님께서는 제가 서술하게 될 그녀가 이 사실을 기쁘게 받아들이도록 허락하셨습니다. 그녀는 너무도 소중하고 사랑받을 가치가 있는 사람이기 때문에 장미라고 불려야 마땅합니다."[4] 하지만 대부분의 학자들이 미완성으로 끝났다고 결론지은 기욤의 이야기는 남자가 장미를 꺾기 전에, 즉 욕망의 대상을 취하기 전에 끝이 난다. 로망은 장 드 묑Jean de Meun라는 전혀 다른 논조를 전한 저자에 의해 계승된다. 드 묑가 서술한 것처럼 장미를 처음 본 순간과 장미가 사그라지는 마지막 장면 사이에 작가들은 공통적으로 수많은 시련을 이야기하면서 이성理性과 순결, 질투, 감동적인 만남, 사랑의 신, 거짓된 모습, 절제된 금욕, 사악한 혀, 예의, 관대함 그리고 당연히도 미의 여신을 등장시킨다. 드 묑는 귀족이 아니라 대학생이었고 여러 면에서 기욤을

비롯한 궁정연애 문학의 전통적으로 섬세하고 고고한 서사를 조롱하는, 길면서도 종종 교훈적인 부가적인 이야기를 이어갔고 다음과 같은 자신의 이야기로 마무리했다.

> 나는 어떤 버드나무보다도 고귀한 장미나무 가지를
> 움켜쥐었습니다. 두 손이 그것에 닿게 됐을 때
> 나는 아주 부드럽게, 그리고 가시에 찔리지 않게 싹을
> 흔들기 시작했는데 그렇게 귀찮게 하지 않고는 그것을
> 취할 수 없었기 때문입니다. 나는 가지가 흔들리도록
> 휘저었지만 다치게 하고 싶지는 않았기 때문에 가지
> 하나도 부러뜨리지 않았습니다. 하지만 그럼에도 원하는
> 것을 얻을 다른 방법을 알지 못했기 때문에 나는 껍질을
> 조금 벗겨내지 않을 수 없었습니다.
> 내가 새싹을 쥐고 흔들었을 때 작은 씨앗 하나를 뿌린 것
> 같은 느낌이 들었습니다. 장미 봉오리의 안쪽을 만졌을
> 때였습니다. 그 작은 잎들을 자세히 살폈는데 그것은 내가
> 언제나 열망하던 일이었습니다. 그 깊은 곳을 살피는 일이
> 나에게 행복한 느낌을 주었습니다. 그래서 나는 수습하기
> 어려울 정도로 씨앗을 휘저었고, 그러자 장미 꽃봉오리
> 전체가 부풀어 올랐습니다.
> 나는 그보다 더 나쁜 짓은 하지 않았습니다.

몇 소절 아랫부분에서 연인은 이렇게 선언한다. "나는 아름답고 잎이 무성한 장미 덤불에서 기쁜 마음으로 꽃을 꺾었습니다. 그래서 나는 환하고 붉은 장미를 얻었습니다. 그러자 낮이 찾아왔고 나는 잠에서 깨었습니다."[5]

"특정 시대의 삶을 형상화한 책 가운데 『장미설화』보다 더 심오하고 지속적인 영향을 미친 책은 거의 없다. "이 책의 명성은 적어도 2세기 동안 이어졌다. "이로써 막을 내리던 중세 시대에 귀족

적 사랑의 관념이 불어넣어졌다."라고 기록한 이는 역사가 호이징 가였다.[6] 그리고 로망은 대체로 화려한 분위기를 형상화했기 때문에 서사와 시각예술 모두에 영향을 미쳤다. 회화의 경우에도 꽃 이미지들은 정원과 장미 덤불이 뜻하는 우화적인 서사로서의 중요성뿐 아니라 매우 추상적인 장식 디자인으로도 널리 확산됐다. 이런 분위기를 반영한 작품들 가운데는 연인들이 장미를 꺾기 직전의 순간까지 묘사한 판본도 나타났다. 진한 분홍색 장미는 분명 로망을 읽어본 이들에게 매우 친숙한 프로뱅 로즈 혹은 갈리카 장미다. 하지만 일반적인 크기의 몇 배로 확대돼 표현되는 경우도 많았다.

로망이 성공한 이유 중 하나는 그것이 일으킨 스캔들이었다. 중세에 유행했던 예술이 정복 활동이나 성공적인 육체적 만족보다는 성적으로 완결되지 않은 정신적인 욕망에 관한 것이었다면, 드 뫼의 결말은 의도적으로 궁정연애의 관습에 도전하는 것처럼 보였다. 그의 서사에서 연인들의 욕망은 분명하게 충족된다. 프랑스 왕 샤를 6세의 궁정에서 글을 썼던 여성 시인이자 작가였던 크리스틴 드 피상은 1399년에 집필한 「사랑의 하느님이 보내신 서한Epistre au Dieu d'Amours」에서 로망을 가르켜 고자질하는 여성이며 호색가를 위한 음란서적이라고 비난했다. 그럼에도 드 뫼의 작품들은 약탈적인 성적 쾌락에 탐닉하고 출산의 특권을 휘두르던 남성 중심의 공격적인 성 행태에 사랑을 회복했다고 평가할 측면이 존재한다. **장미설화**의 열렬한 추종자이자 영향력 있는 거물이었던 사람 중 한 명은 초서였다. 젊어서 그는 중세 영어를 번역하는 일을 시작했지만 알 수 없는 이유로 기욤의 텍스트 일부를 완성한 인물이 됐다. 현대 영어 번역에서 내가 앞서 인용한 로망의 기욤 번역분 도입부를 초서는 다음과 같이 재형상화 했다.

그러니까 그녀가 확실해
너무도 훌륭한 그녀는 그럴 수 있다네
그토록 사랑받는 가치 있는 사람이니까

131

그녀는 그래야 하고 자격이 충분해

모든 영혼의 장미가 돼야 해.[7]

로망이 대성공을 거둔 것은 '사랑의 예술'이 상상력과 지성, 도덕성, 실행력의 차원에서 귀족들의 삶에 중요한 역할을 했다는 사실을 반영한다. 중세는 매우 폭력적인 시대였기 때문에 이것은 놀라운 사실처럼 보일 수 있다. 왕이나 교황이 인가한 대규모 전쟁이나 국지적인 적대 행위의 결과로 무차별하게 발발한 전쟁은 풍토병이었다. 그런데 사랑이라는 관념이 그토록 높은 지위에 올려졌다는 사실은 갈등과 대립이 난무하는 현실을 방증할 뿐이었다. 중세의 문화에서는 자존심이나 육체적인 능력보다 사랑이 아름다움의 원천으로 인식됐고 호이징가가 지적했듯 "그 아름다움은 의례의 높이까지 끌어올려져야 했다. 넘쳐나는 열정의 폭력이 그것을 요구했기 때문이었다. 인간의 야만성을 극복하기 위해서는 거세게 끓어오르는 감정의 형식과 규칙의 체계를 구축해야만 했다."[8]

초서의 시대에는 장미를 아름다움이라는 관념과 연결시켰고 이를 다시 사랑하는 사람과 동일시하는 관습으로 매우 확고하게 자리 잡았다. 예를 들어 단테의 『신곡』에서 낙원으로 가는 순례자를 안내해 주는 이는 신비로운 여인 베아트리체다. 앞에서 살펴본 것처럼 그녀는 영적인 사랑을 상징하는 거대하고 신비로운 흰색 장미로 그를 안내한다. 단테도 분명히 『장미설화』의 영향을 받았으며, 베아트리체가 그에게 보여주는 사랑은 순수하고 신성한 사랑이며, 성적인 영역을 추방한 플라토닉한 사랑이다.

유럽에서 점차 고개를 들게 된 문학의 경향은 순수하면서도 육체적으로 정화된 사랑을 보여주는 추상적이고 영성화된 장미였다. 귀족 연인들이 쓴 르네상스 시에서 여인의 눈은 태양에, 입술은 산호에, 뺨은 장미에 비유하는 것은 거의 일상이 됐다. 엘리자베스 시대의 가곡집 작곡가 토머스 캠피언Thomas Campion은 다음과 같이 노래했다. "장밋빛 뺨을 가진 로라, 이리로 오시오. 당신의

아름다움으로 부드러운 노래를 불러주오. 조용한 음악으로." 정말로 이 시기에는 장미와 아름다운 여인은 남성들의 상상 속에서 완전히 동일시돼 있었기 때문에 당시에는 장미와 여인이 뒤섞인 이미지들이 만연해 있었다. 캠피언이 이 시를 쓸 때도 이런 이미지는 정확히 묘사됐다. "그녀의 얼굴에 정원이 있네, 장미와 흰 백합이 자라는 곳."[9] 예를 들어 캠피언과 동시대 작가인 저 유명한 셰익스피어의 작품에서도 이 여성-장미의 합성 이미지는 자주 활용됐다. 「사랑의 헛수고」에서 셰익스피어는 다음과 같이 썼다. "가면을 쓴 아름다운 숙녀들은 꽃봉오리 안에 숨은 장미와도 같군요. 가면을 벗고 다마스크의 달콤한 향기를 발해주시기를. 천사들이 구름을 덮고 있나요, 그렇지 않으면 날아갈 장미를."[10] 『십이야』에서 셰익스피어는 다시 시적인 자만심을 문장으로 남긴다. 오르시노가 비올라에게 이렇게 말한다. "여자는 장미와 같으니 그 아름다운 꽃은 한번 장식되면 그것으로 즉시 낙화한다네." 이에 대해 비올라는 이렇게 응수한다. "정말 그렇습니다. 아, 여자들은 정말 그렇죠. 심지어 아무리 완벽하게 자란다고 해도 말이죠!"[11]

때문에 18세기 말 영국의 성직자이자 묘목원 소유주였던 윌리엄 한버리William Hanbury가 그레이트 메이든스 블러시Great Maiden's Blush로 불리던 알바 장미에 대한 다음과 같은 글을 썼을 때 그는 매우 잘 확립된 사실들을 기록하고 있던 셈이 된다. "그 색에 대해 말한다면 외모와 내면이 전반적으로 완벽하고 심성이 단정하여 간혹 특별한 이유도 없이 뺨이 붉게 물드는 젊은 아가씨의 완성된 아름다움에 대한 생각을 절묘하게 묘사할 수 있을까? 당시 상황에 맞는 그런 빛깔에 대한 당신의 생각을 정리해 보십시오. 그것이 우리가 취급하는 장미의 색상이며 이를 우리는 적절하게도 아가씨 얼굴의 홍조를 뜻하는 '메이든스 블러시Maiden's Blush'라고 부릅니다."[12] 마찬가지로 비슷한 시기의 스코틀랜드 시인이자 작곡가였던 로버트 번스가 숙녀를 예찬할 때 "붉고 붉은 장미와도 같네"라고 노래한 것은 매우 친숙한 당대 수사법을 사용한 것이 분명하다.[13]

사실상 19세기에 이르면 한 여성에 대한 남성의 사랑은 아마도 다른 무엇보다 꽃의 은유로 표현됐을 것이다. 사랑은 '씨앗'이고 '새싹'이고 '꽃'이고 '향기'다. 하지만 사랑은 또한 '짧아서' '시들고' '소멸한다.' 사랑은 또한 장미 가시처럼 우리를 '찔러' 질투와 고뇌와 슬픔을 가져온다. 사실 장미 가시는 꽃의 풍부한 성적인 은유의 원천을 더해주며 사랑의 기쁨과 사랑의 고통 모두의 상징이 되는 장미의 탁월한 상징성에 기여했다. 장미를 두고 여성의 악독함을 말할 수도 있지만 억제되지 않은 육욕을 불태우는 육체의 위험성을 일깨우기도 한다. 빅토리아 시대의 시인 앨저넌 찰스 스윈번은 이런 표현을 썼다. "장미보다 깊은 가시는 없고 사랑보다 잔인한 정욕은 없다."[14] 8장에서 살펴보겠지만 스윈번의 시는 꽃의 은유가 때때로 결정적인 순간에 가시가 돼 성애화된 '장미-여성'이라는 위험한 존재를 탄생시킬 수도 있다는 사실을 보여준다.

사랑은 인간 삶의 중심에 놓여있지만 그것은 전혀 가시적인 형태를 가지지 않기 때문에 이를 수정하고 보충하여 실질적으로 소통 가능하게 만드는 것은 이와 같은 비유를 통해서다. 가장 기본적인 방법은 사랑의 특징적인 속성을 개별적인 대상에 투영하는 것인데 이런 점에서 장미는 매우 유효적절한 수단이었다. 장미는 아름답고 섬세하고 연약하고 덧없이 지는 데다 높은 가치를 지닌 살아있는 유기체지만 역설적이게도 가시가 있기 때문에 거칠고 잠재적으로 위험하므로 조심해서 다루어야 한다. 장미는 육체적 욕망의 승화와 열정을 의미하는 은유지만 비물질에 대한 고양된 열정에 지나치게 경도되는 경우 육체를 상실할 수도 있다는, 영원하면서도 미묘한 사랑의 영역을 점하고 있기도 하다. 사랑은 계층 구조 내에 존재하는 것으로 개념화되고 장미는 사랑의 모든 계층에 위치한 사람들, 즉 밑바닥에서 음란한 행위를 하거나 음란물을 제작하는 이들부터 중간층

에서 낭만적인 사랑을 하는 연인들과 최상층에서 영적인 교류를 하는 사람들에 이르기까지 자신이 있어야 할 곳을 선택한다.

이를테면 현대 심리학의 개념에 따르면『장미설화』에 풍부하게 나타나는 알레고리적 의인화는 연인이라는 프시케psyche를 나타낸다. 프시케는 자아를 통제하기 위해 투쟁하는 이드와 초자아의 프로이트적 상징이며, 융의 개념으로는 아니마와 아니무스의 양상이자 여성성과 남성성의 원리, 정신에서의 빛과 그림자의 측면으로 설명된다. 미인을 차지하고자 하는 강한 욕망이 만들어내는 감정적이면서도 윤리적인 양면성과 자신의 뜻대로 연인의 생각과 행동을 통제하고 싶어 하는 모순적인 '내면의 목소리'는 미투운동의 의미를 고민하는 21세기의 현대인에게도 놀라울 만큼 친숙하다. 드 뫼의 결말 부분은 물론『장미설화』에 이르기까지, 오늘날 우리는 이런 인용구들이 여성의 감정이나 임신 가능성은 거의 염두에 두지 않는 남성의 처녀성에 대한 폭력적인 구애 행위에 불과한, 여성에 대한 성적 지배욕의 얄팍하게 위장된 환상이라는 사실을 인식하기 위해 프로이트의 이론을 필요로 하지 않는다. 그리고 스스로의 마음을 부정적으로 몰아갈 필요도 없다.

인간의 가장 고귀한 욕망인 사랑은 인간의 천박함에 의해 너무도 자주 훼손되고 타협의 대상이 되는데 이와 관련해서도 장미는 매우 유용한 은유로 작용해 왔다. 브론치노의 익살맞은 그림 〈비너스와 큐피드가 있는 알레고리〉는 자세히 살펴보면 단순히 유쾌하고 에로틱한 유머 이상의 매우 복잡한 요소들이 담겨있다는 사실을 알 수 있다. 장미 꽃잎을 들고 있는 아이를 유심히 살펴보면 오른발이 장미 가시에 찔린 모습을 볼 수 있다. 상징주의는 모호한 측면이 있지만, 가시는 무모하고 어리석은 사랑에 불가피하게 수반되는 감정적 고통을 암시하는 것일 수 있다. 하지만 아이의 얼굴에는 가시에 찔려 고통스러워하는 표정은 나타나지 않는 것이 이상하다. 처음 접했을 때 동의하기 힘든 한 가지 가설은, 아이가 척수매독으로 알려진 매독성 척수장애와 그로 인한 신경 손상을 입었다는 주장이

다. 일견 믿기지 않는 이야기지만 사실을 알고 보면 그렇지만도 않다. 브론치노가 이 그림을 그리기 불과 50년 전에 성병인 매독이 유럽에 상륙했는데 남아메리카에서 유입된 것으로 추정된 이 병은 '여신과의 성관계'가 불러오는 치명적인 부작용으로 인식됐다. 이 때문에 성병이라는 단어가 '비니리얼venereal'이 됐다. 브론치노 그림의 구도에서 왼쪽 중앙에서 고통받고 있는 인물을 주목해 보자. 분명히 그는 매독을 앓고 있는 모든 징후를 나타내고 있다. 어떤 일이 벌어지고 있었을까? 브론치노는 유혹의 몸짓과 경고의 신호를 동시에 형상화한 것으로 보인다. 즉 그의 장미 역시 순수한 이상향과는 거리가 먼 위험한 성의 세계를 보여주고 있다.[15]

할 수 있을 때 장미꽃 봉오리를 모으세요

·

# 죽음과 장미

많은 영국인들은 1997년 9월에 명을 달리 한 다이애나 왕세자비를 애도하기 위해 조문객들이 헌화한 꽃이 높이 쌓였던 모습을 기억할 것이다. 미국인들 역시 9·11 테러 사건 이후 그라운드 제로에 놓였던 꽃 더미를 기억할 것이다. 2015년 11월 파리 테러 공격이 있은 지 얼마 되지 않았을 때, 나는 100명이 넘는 시민들이 팝 콘서트를 즐기다가 이슬람 테러리스트들의 손에 사망한 바타클란 클럽 인근을 지나가 보았다. 도로 맞은편 난간을 따라 다양한 모양의 조의품과 함께 형형색색의 장미꽃이 놓여있었다. 꽃으로 추모 행위를 한 사례는 지금으로부터 1만 3700년 전에서 1만 1700년 전 사이에 이스라엘의 갈멜산 근처에서 최근 발굴된 한 무덤을 통해 직접적인 실마리가 드러났다. 무덤에서는 매장하기 전에 의도적으로 시체 아래에 꽃과 여러 식물을 놓아둔 것으로 보이는 흔적들이 발견됐다.[1] 하지만 오늘날 장미를 통해 죽음을 추모하는 방식은 1880년 이집트 하와라의 한 무덤에서 발견된 화환과 훨씬 더 밀접하게 관련돼 있다. 이 화환은 오늘날 런던의 큐왕립식물원에 보관돼 있다. 매장 날짜는 서기 170년으로 추산된다. 고고학자들이 화환으로 건조된 꽃을 다시 수화水和해서 원상을 회복했을 때 그것이 로사 리카르디Rosa richardii라는 이름의 장미종이라는 사실을 발견했다. 또한 이 장미는 로사 아비시니카Rosa abyssinica나 로사 상크타Rosa sancta로도 알려져 있으며 보통명으로는 성 요한의 장미St. John's Rose나 아비시니아의 거룩한 장미Holy Rose of Abyssinia로도 불린다.[2]

죽음을 둘러싼 의식을 행하는 데 꽃은 분명한 실용적 이점을 가지고 있다. 장미는 기분 좋은 향기를 발하여 부패하는 냄새를 희석하고, 시각적인 아름다움으로 애도하는 자들을 위로하며, 황홀한 향기를 통해 행복했던 기억을 상기시킨다. 또한 상실을 맞이한 이들에게 삶의 희망에 대한 원초적인 감각을 자극하기도 한다. 꽃은 정서적으로 긍정적인 관계를 돕는다. 순수한 아름다움은 상실의 아픔을 조금 덜어내는데, 이를 통해 의례적인 애도 공간은 산 자와 죽은 자가 함께 소소한 기쁨의 상징을 나누는 공간이 된다. 하지만 망

자를 기억하는 의미로 꽃을 건넬 때는 마치 인간이 삶에서 '꺾인' 것처럼 살아있는 식물일지라도 우선 꺾어야 한다. 또한 꽃을 바치는 관습은 자연을 통제하고 극복하고 싶은 욕구를 충족시키고, 공동체를 움직이는 힘을 재확인하고, 인간의 통제를 넘어서는 혼란스런 세력에 맞서 일정한 질서를 도모하려는 욕구를 충족시킨다. 사실 장미나 여러 꽃을 흩뿌리는 행위는 살아있는 사람들의 마음속에 아무도 죽지 않는 이상적인 세계를 축조하는 하나의 방법일 수도 있다. 꽃은 외형적으로는 자연에 속해 있지만, 자연이 온전히 관여하지 않는 내적인 상상으로 피어나는 현실의 일부를 암시하기도 한다.

　　장미는 사랑에 대한 은유임과 동시에 죽음에 대한 은유이기도 하다. 그 은유는 형언할 수 없는 것을 받아들일 수 있는 형태로 가시화한다. 거기에는 죽음이 포함돼 있다. 매우 짧은 시간 안에 싹이 나고 꽃이 피고 지고 죽고 사그라지면서 장미(혹은 어떤 꽃이든)는 실제로 삶과 죽음을 **시현**示現한다고 말할 수 있다. 특히 서양 장미는 개화 기간이 짧기 때문에 이 점이 특히 아픔을 공감하는 의미에 부합했을 것이다. 16세기 시인 에드먼드 스펜서는 장미에 대해 이렇게 노래했다. "하루가 지나고, 그렇게 시간이 흘러. 필멸의 생명, 이파리, 꽃봉오리, 그리고 꽃,"[3] 한 세기 후 인물인 리처드 팬쇼 경Sir Richard Fanshawe은 직접적으로 장미를 언급하면서 이 꽃이 가지는 에로틱한 이미지를 사용하여 더욱 명징한 메시지를 강렬한 방식으로 전달했다.

> 순결한 잎사귀 안에 숨은, 너 얼굴 붉힌 장미여
> 난봉꾼 바람이 다가가 상상한다네,
> 조용히 그녀가 허락한 옷장에 숨어들어
> 날개에는 보라색을, 숨결에는 향기를 더하기를.
> 아침에 피어, 정오가 되기 전에 시들어버릴 그대,
> 그토록 서둘러 자신을 버리는 삶은 어떤 의미를 갖는가.[4]

팬쇼가 탄식하듯, 인간의 삶은 너무도 취약하기 때문에 일시적인 쾌락과 방종에 너무 많은 가치를 두어서는 안 된다. 또한 죽음을 암시하는 이미지는 역으로 '오늘을 잡아라'는 욕망을 고조시킬 수 있다. 이 경우 장미가 가지는 피난처로서의 특성은 **죽음을 기억하라** memento mori가 아니라 **삶을 기억하라**memento vivere에 가깝다. 「페어리 여왕」이라는 작품에서 스펜서는 다음과 같이 기록했다.

> 그러므로 장미를 모으시오, 아직 젊을 때,
> 곧 나이가 들리니, 그때는 그녀의 자존심이 떨어질 것이오.
> 사랑의 장미를 모으시오, 아직 시간이 있을 때,
> 사랑하는 동안 당신은 공범이 될 것이오.[5]

한 세기가 지난 뒤 스펜서의 시어는 로버트 헤릭에 의해 같은 맥락에서 큰 반향을 불러왔다. 그는 자신이 '처녀들'이라고 부르는 젊은이들에게 현재의 관능적 쾌락을 즐기라고 조언한다. 오래지 않아 나이 들고 이내 죽음에 이르기 때문이다.

> 그대가 할 수 있을 때 장미 꽃봉오리를 모으십시오.
> 옛 시간은 여전히 흘러가고 있으니
> 오늘도 여전히 미소 짓는 이 한결같은 꽃
> 내일은 사라질 것입니다.[6]

서기 2세기 무렵에 화환이 하와라의 무덤에 놓였을 때, 로마제국 내에서 애도하고 기념하고 추모하는 행위에서 장미에 역할을 부여하는 관행은 매우 정교해져 있었다. 장례 담당 협의체가 구성돼 정기적으로 무덤을 방문해 장미를 뿌리고 장례식 초상을 장식했다. 봄이 되면 무덤을 장미로 장식하면서 삶의 순환성을 아름답게 표현했다.

장례 기록들을 살펴보면 많은 이들이 무덤에 장미와 양귀비, 제비꽃 등으로 조문하는 방법을 기록했으며 재력가들은 무덤 옆에 정원을 만들고 이를 꾸밀 지시문들을 기록해 두었다. 이를테면 어느 비문의 시구는 다음과 같았다.

> 화장한 가루에 순포도주와 스파이크 나드 향유를
> 뿌려주시오.
> 발삼도 가져오시고, 처음 오신 분들은 장미꽃도 좋소.
> 슬픔 없는 내 항아리는 영원한 봄을 즐기고 있소.
> 나는 죽지 않았고, 모양이 조금 바뀌었을 뿐.[7]

무덤의 벽과 아치형 지붕에는 흰 바탕에 붉은 장미나 장미 정원을 그린 경우가 많았고 이를 통해 로마인들이 자연의 질서에 더 굳건하게 의탁하도록 했다. 장미꽃이 덧없이 사라지는 일종의 제물인 반면, 그림 속 장미는 1년 내내 변함이 없고, 채색된 '끝나지 않는 봄' 또한 적어도 페인트가 남아있고 무덤이 무너지지 않는 한 지속됐다.

앞에서 살펴본 로마 비문은 사망한 사람이 사라진 것이 아니라 단순히 형태의 변화를 일으켰다는 이교도의 믿음을 반영한다. 그런데 이교도 로마인들은 간혹 죽은 사람이 유령의 원혼이나 어떤 존재로 살아있는 사람들 사이에 머물기 때문에 이를 달래는 일이 필요하다고 믿었다. 그래서 망자를 기쁘게 하고 달래기 위한 제물이 헌화라고 생각했다. 로마인들은 '어둠 속 지하의 세계에서 살아가는' **디 인페리di inferi**의 존재를 믿었다. 그래서 일부 잃어버린 영혼은 악마의 형태로 변하여 산 자들을 괴롭혔는데 산 자들 앞에 그들이 출몰하는 일을 줄이는 데 꽃이 도움이 된다고 생각했다. 그런데 기독교가 로마제국의 주류 종교가 되자 죽음과 죽음에 관한 의식을 바라보는 태도에도 근본적인 변화가 찾아왔다. 이제 신도가 된 시민들은 삶의 중심에 '죄의 삯'(「로마서」 6장 23절-옮긴이)과 아담의 저

주 혹은 구원의 절대적 필요성 등의 문제를 올려놓게 됐다. 사도 바울은 이렇게 기록했다. "사망아 너의 승리가 어디에 있느냐 사망아 네가 쏘는 것이 어디에 있느냐. 사망이 쏘는 것은 죄요 죄의 권능은 율법이라. 우리 주 예수 그리스도로 말미암아 우리에게 승리를 주시는 하나님께 감사하노니."[8] 고린도인들에게 보낸 바울의 편지에서 분명히 알 수 있듯이 새로운 종교를 믿는 신도들의 죽음은 더 이상 이교도들의 죽음과 같을 수 없었다. 그것은 낙원에서 맞이하는 영원한 삶의 시작이었다.

기독교인들은 오직 하느님의 뜻을 헤아려 인간사를 탐구해야 한다. 이런 맥락에서 죽은 자에게 물질적인 제물을 바치는 것은 금지돼야 했는데 이를 허용할 경우 죽은 자가 산 자의 삶에 영향을 미치도록 두는 것을 의미하며, 이를 위해서는 망자에게 제사를 지내야 하기 때문이었다. 그 결과 헌화는 물론 그 행위가 특정 의식에 삽입되는 것도 호의적으로 받아들여지지 않았으며, 기독교 내에서 꽃의 사용이 점차 용인됐을 때도 무덤과 묘지 등지에 놓아두는 추모 장미와 그 외 다른 꽃들을 망자와 소통하고 혼을 달래기 위해 바치는 제물이라기보다 산 사람들이 가지는 진실된 경건함의 표시로 받아들였다. 종교개혁과 종교전쟁의 시기에 꽃으로 무덤을 장식하는 전통조차 청교도 비국교회 신도들은 따르지 않았다. 이들의 묘지는 방치되는 경우가 많았고 일부는 공중 보건에 위협을 줄 정도로 폐허가 됐다.

꽃으로 추모하는 관습이 부활한 것은 19세기가 돼서였다. 이 시기의 장례 행사에는 전보다 훨씬 많은 비용이 지출됐고 죽음으로 인한 상실감의 표현은 무덤을 일정한 간격을 두고 꽃으로 장식하는 관습으로 행해졌는데, 이는 19세기 플로리스트들이 그리스와 로마의 선조들이 그랬던 것처럼 쉽게 돈을 버는 수단이 되기도 했다. 최초의 현대식 정원이자 시립 장례식장인 페르라세즈도 1804년 파리에서 문을 열어 산 자와 죽은 자가 교류하는 명소가 됐으며 인근에는 꽃을 파는 가판대와 상점이 들어서며 밀려드는 고객

들에게 편의를 제공했다. 그러던 1847년, 미국 개신교인이자 장미
애호가 파슨스S. B. Parsons는 이런 세태를 못마땅히 여기는 글을
발표했다.

> 여행자들의 동경과 찬사의 대상이 되며, 심지어 일부
> 방문객들을 황홀경에 빠뜨리는, 그러나 실제로는 어떤
> 우아함이나 고상한 감성도 찾아볼 수 없는 저 유명한
> 페르라세즈 공동묘지에서는 망자와의 사랑을 기억하려고
> 혹은 대중적인 관습에 따라 장미와 여러 꽃으로 만든
> 화환을 놓아둔 모습을 우리는 방문객들로 붐비는 무덤들
> 앞에서 흔히 볼 수 있다. 묘지로 이어지는 거리는 화환을
> 판매하는 상점들만 가득하다.[9]

오늘날 페르라세즈는 45만 제곱미터의 면적을 점유하고
있으며 그리스와 로마, 비잔틴, 로마네스크, 고딕, 바로크, 신고전주
의, 모더니스트 등 온갖 유명한 건축 양식으로 꾸민 가족무덤들로
가득 채워져 있다. 이 때문에 경내를 산책하면서 건축 역사 수업을
받아도 될 정도가 됐다. 건축물의 대부분은 놀라울 정도로 사실적
인 조각품들을 동반하고 있으며 그중에는 석재나 금속으로 만든 장
미도 있다. 새로 심거나 시든 생화 장미도 있고 조문객이 무덤에 놓
아둔 장미도 있고 공터에 심은 장미도 있다. 무덤의 주인공 가운데
는 유명인사도 많아서 수도사와 수녀의 사랑으로 유명한 아벨라르
와 엘로이즈, 몰리에르, 오스카 와일드, 마르셀 프루스트, 그리고 에
디트 피아프의 묘지가 있으며 밴드 도어즈의 리드 싱어 짐 모리슨
도 이곳에 묻혀있다. 내가 방문했을 때 그의 팬들이 무덤 앞에 놓아
둔 붉은 장미와 담배가 눈에 띄었다.[10] 1866년에 설립돼 25만 제곱
미터 넓이를 자랑하는 이탈리아 밀라노의 또 다른 기념비적인 공동
묘지에도 장미가 특히 눈에 들어온다. 많은 나무가 무덤가에 식재돼
있다. 나무들은 수십 년 동안 사람의 손길을 받은 맵시를 뽐내고 있

으며 수종도 확실히 지역 정원에서 구입하지 않으면 다른 곳에서는 찾아볼 수 없는 종류인 것 같았다.[11] 이 묘지에는 잘 관리된 경내 화단에도 장미가 많이 식재돼 있었다.

　　나는 상쾌하고 화창했던 봄날 이곳을 방문하여 돌 장미, 금속 장미, 플라스틱 장미는 물론 절화장미, 덩굴장미, 덤불 장미 등 여섯 가지 장미의 발현을 한꺼번에 마주할 수 있었고 꽃의 수명 주기의 각 단계를 지나던 모든 장미를 관찰할 수 있었다. 특별히 감동적이었던 무덤은 1889년에 24세 나이로 명을 달리한 이사벨라 카사티Isabella Casati의 무덤이었다. 가슴에 십자가를 얹은 채 침대에 누워 잠든 젊고 아름다운 그녀의 모습은 초현실주의적인 양식으로 조각돼 있었다. 그녀의 가슴이 노출돼 에로틱한 분위기를 풍기기도 한다. (에로스와 죽음을 의인화한 신 타나토스는 교차점이 많다.) 이사벨라의 팔은 옆으로 축 늘어져 있고 누군가 최근에 꽂았는지 붉은빛이 생생한 생화 장미가 그녀의 오른손 위에 놓여있었다. 상반된 두 요소가 병치된 조각은 마음을 더욱 아프게 했다. 무덤 조각에 구현된 극사실주의는 너무도 생생한 이미지를 만들어냈기 때문에 우리의 절반쯤은 그 인물이 정말로 잠자고 있다고 믿을 정도로 잠시 죽음을 잊게 만든다. 그러나 장미꽃은 믿고 싶은 진실을 배반하고 조각품을 속임수와 환상의 영역으로 되돌려 보낸다.

　　죽은 자들과 함께하는 장미를 목격할 수 있는 매우 감동적인 장소는 프랑스 북서부에 위치한 솜이다. 제1차 세계대전과 가장 흔히 연관되는 꽃은 또 다른 중요한 꽃 양귀비지만 장미의 역할도 간과할 수 없다. 전쟁은 실제로 적십자 간호사라는 새로운 장미의 상징을 탄생시켰다. 1916년에 즐겨 불리던 유명한 노래의 두 소절을 살펴보자.

　　　무인지대에 한 송이 장미가 자라고 있었네
　　　그리고 그것은 매우 멋진 꽃이었지
　　　한동안 많은 눈물을 흘렸지만

장미는 오랫동안 살아갈 거라네
내 기억 속 정원에서

이것이 그 병사가 아는 붉은 장미라네
주인님의 손길이 만들어낸 솜씨라지
전쟁의 끔찍한 비극 아래에 적십자 간호사가 있네
그녀는 무인지대에 핀 장미라네.[12]

솜 지역은 오늘날에도 여전히 지역 대부분이 시골이지만 많은 곳에서 전쟁 참호와 폭격의 흔적은 물론, 광산 갱도의 흔적도 볼 수 있다. 1916년 7월 1일 솜 전투로 알려진 첫 전투에서 영국군은 5만 7,470명의 사상자를 냈는데 그중 1만 9,240명이 사망했다. 병사들은 사망 시 가능한 한 전장과 가까운 곳에 매장된다는 조항에 동의했기 때문에 프랑스와 벨기에의 최전선이었던 그 주변에는 소규모로, 때로는 대규모 묘지들이 분산돼 만들어졌다. 영국과 프랑스와 독일은 각각 자신들의 방식으로 '영광스럽게' 전사한 이들을 매장했다. 묘비에 새겨진 전사자의 이름을 들여다보거나 신원 확인이 안 된 무명용사들의 영연방 묘지의 묘비에 새겨진 "신께서 알아주실 병사A Soldier Known Unto God"라는 짧은 문구를 확인하는 일은 사람을 숙연하게 만든다. 다른 곳도 마찬가지겠지만 깨끗하게 관리된 영국 병사 묘역의 늘어선 비석들 앞에는 유기물의 분해 단계를 보여주는 다양한 형태의 장미 다발이 놓여있으며, 무덤 위나 옆에 놓인 플라스틱 재질의 꽃송이들도 비슷한 양상을 보여주고 있다. 그런데 장미는 묘지에 조성된 화단에서도 자란다. 내가 방문했던 때는 겨울이어서 꽃도 없었을 뿐 아니라 가지치기를 심하게 한 나무들은 '무인지대'(교전국 사이에 형성된 출입 불가 지역-옮긴이)의 축소판과 같은 느낌을 주었다. 국적을 불문하고 우리는 전장에서 사망한 이들의 영전에 장미를 놓아주는 것을 관례로 삼아왔다. 솜에 있는 영국 병사 묘역에 있는 꽃은 프랑스 화훼농가에서 구입한 것이

146

거의 확실하지만(심지어 프랑스나 영국에서 재배되지 않는 꽃들도 있다. 네덜란드나 케냐에서 수입된 꽃임이 명백한 종들이기 때문이다.) 그럼에도 그 꽃은 본질적으로 **영국인들의** 장미다.

전쟁 중에는 물론이고 전쟁이 끝나고 병사들이 고국으로 돌아간 후에도 헌화 장미에 대한 수요는 상상을 초월했다. 영국과 프랑스, 독일 등 모든 도시와 마을에는 전쟁기념관이 세워졌다. 영국에는 전몰장병 기념비 세노타프(그리스어로 빈 무덤이라는 뜻-옮긴이)가 건립됐다. 간호사였던 샬롯 뮤Charlotte Mew가 1919년 9월에 쓴 「세노타프」라는 시에는 다음과 같은 비애 가득한 문장이 보인다.

> 그리고 계단 위, 그들의 발치에 오! 이곳에,
> 충성을 다한 외로웠던 이들이 피어난다네
> 제비꽃, 장미꽃, 그리고 희미하게 반짝이는
> 정겨운 시골 풍경 속 월계수들이여
> 아들과 연인이 태어나고 자란 작은 마을의
> 작은 정원에 앉아
> 다른 곳의 봄들을 그리며 애통해한다네[13]

최근 이루어진 두 가지 과학적 진전으로 장미가 죽음의 의미를 보여준다는 명분이 다소 약화됐다. 하나는 현대 육종가들이 장미의 개화 기간을 연장하는 데 성공하여 11월 말에도 런던에서 장미를 감상할 수 있게 되면서 유한한 식물이 가지는 메멘토 모리라는 통렬한 상징을 의도치 않게 퇴색시켰다. 우리는 더 이상 정원에 핀 장미를 바라보며 이렇게 생각하지 않는다. "아침에 피는 그대, 정오가 되기 전에 사라질 것이니." 그 대신 우리는 각각의 장미 송이가 피는 기간은 짧을 수 있지만 장미나무의 개화 기간은 2주가 아닌 몇 달 동안 지속된다는 확실한 지식을 가지고 있다. 물론 이런 원예학의 진전

과 상관없이 저온 유통 생산체계를 통해 저장 및 유통돼 먼 산지에서 수요지까지 운송되는 전형적인 상점 구매형 절화장미는 당연히도 우리가 직접 살아있는 식물 줄기에서 꺾은 어떤 꽃보다 빨리 시들 것이다.

하지만 오늘날 우리가 묘지에서 보는 장미와 여러 꽃은 대체로 플라스틱 조화일 가능성이 크다. 이 꽃들은 며칠 안에 시들거나 죽지 않는다. 개인적으로 조사한 바에 따르면 이런 조화들 가운데는 가짜 흙으로 채운 플라스틱 화분에 담긴 것도 있다. 앞에서 언급한, 자신의 무덤에 비문을 새겨 꽃을 놓아주도록 부탁한, '영원한 봄'을 즐기고 있다고 한 로마의 시민은 이 플라스틱 장미가 있었다면 만족스러워했을 것이다. 믿을 수 없을 정도로 가격이 상승하고 있는 유기 식물들에 대한 훌륭한 대체물이 될 수 있기 때문이다. 사람들은 헌화된 꽃을 유심히 살피지 않기 때문에 그런 대체물들도 사람들에게 위안을 주기에는 충분할 수 있다. 따라서 식물 원본 vegetal original이 반드시 필요하지 않을 수 있다. 상징물이 가지는 의미는 원형이 재현되고 복제되고, 심지어 저해상도 사본으로 변형되는 과정을 거친 뒤에도 사라지지 않고 필요에 따라 긍정적 관계성을 복원한다. 사랑했던 망자를 기리기 위해 꽃을 선물하는 정화의 행위를 실행하는 근거는 실재하는 유기농 꽃 자체가 아니라 그 사람에 대한 기억과 관습이다. 그러나 다시 말하지만 암묵적으로 전통과 연계된 미묘한 기저基底 가치의 대부분은 원본과의 관계가 한 번 훼손되면 더 이상 회복될 수 없다. 플라스틱 장미와 같은 헌물獻物은 우리 인간이 죽음을 달래고 지배하고 길들일 수 있다는 위험한 환상을 가지게 하고, 그로 인해 피할 수 없는 운명에 대한 행복한 무지 속에서 여전히 삶의 열매를 향유할 수 있다고 믿게 만들 수도 있다.

나의 경우 가장 가슴 아픈 기억을 떠올리는 장미는 프랑스 중부에 있는 우리 집 바깥 가로등 기둥 아래에 누군가 붙인 세 송이의 흰색 플라스틱 장미다. 한파가 몰아쳤던 어느 날 밤에 한 청년이 운전하던 차가 도로에서 미끄러져 통제 불능 상태로 우리 집 담을

부수고 들어와 정원에서 멈추었다. 청년이 사망한 지점에 누군가 장미를 가져와 붙여주었다. 사고 당시 우리 부부는 그 집에 머물지 않았고 현장을 지킨 이들은 사고를 수습하느라 끔찍한 고초를 겪었다. 여러 해 전에 벌어진 사건이었는데 3-4년 동안 플라스틱 장미는 가로등 기둥에 느슨하게 묶인 채 점점 먼지로 얼룩졌고, 그러면서도 반복적으로 바닥에 떨어졌다. 나는 이 장미를 계속해서 돌보았지만 공물을 처음 헌화한 사람은 그 사실을 잊은 채 한 번도 교체할 생각을 하지 못한 것 같았다. 그래서 2016년 여름에 깊은 고민 끝에 헌화의 시간이 충분했다고 판단하고 장미를 조용히 떼어버렸다. 먼지가 쌓이니 색도 바래고 플라스틱도 분해가 됐다. 사람들도 많은 것을 잊는다. 플라스틱 장미도 시간의 흔적을 피할 수는 없다.

장미라는 식물은 그 자체로 위험할 수 있는데, 심지어 사람을 사망에 이르게 할 수도 있다. 몇 년 전 일이었다. 어느 날 아침에 일어나 오른쪽 겨드랑이 부분을 만져보니 걱정스러운 덩어리가 만져졌다. 림프절이 부었다는 신호였는데 이런 증상이 때로는 암이 발생하여 진행 중이라는 뜻일 수 있기 때문에 나는 서둘러 병원을 찾았다. 짧은 검사를 마친 의사는 내게 최근 정원 가꾸는 일을 했는지 물었다. 내가 그렇다고 답하자 의사는 정원에 장미도 있는지 물었다. 당연한 일이었다. 그의 소견으로는 내가 장미를 가꾸다가 가시에 찔렸을 가능성이 있으며 이때 생긴 상처를 통해 흙이나 먼지의 박테리아가 신체 내부로 유입된 것 같다고 했다. 상처가 더 진행되면 파상풍이나 더 심한 질병으로 악화될 수 있다고 했다. 예를 들어 2002년 영국 검시관 보고서에 따르면, 어느 61세 여성이 패혈증과 괴사성 근막염으로 사망했는데 매우 높은 확률로 시런세스터에 있는 자신의 정원에서 장미 덤불 가시에 찔려 사망한 것으로 알려졌다.[14]

　　의사가 옳았다. 나는 종종 장갑을 끼지 않은 채 정원을 가꾸

는 나쁜 버릇이 있었다. 그래서 곰팡이나 기생충 유충이 내 팔의 상처를 통해 올라오는 경로를 막기 위해 림프절이 부었던 것이다. 의사는 항생제를 처방했고 나는 곧 건강을 회복했다. 그런데 당연한 일이지만, 나는 내 정원의 어떤 장미가 잠재적으로 치명적인 상처를 줄 수 있는지 궁금해지기 시작했다. 약간 고민한 끝에 다소간의 모순이 도출되는 분명한 결론을 얻었는데 내가 열심히 가지치기를 해주었던 문제의 장미는 바로 '피스'였다.

훗날 안 사실이지만 나는 내가 앓았던 증상 때문에 어느 고상한 그룹의 일원이 된 사실을 깨달았다. 오늘날까지도 가장 위대한 장미 시인으로 사랑받는 라이너 마리아 릴케가 1926년에 사망했는데 사인은 장미 가시 찔림이었다. 백혈병을 앓았던 릴케가 자신을 찾아온 아름다운 여인에게 장미를 선물하기 위해 정원을 방문했다가 가시에 손을 찔렸다는 이야기가 전해진다. 작은 상처는 아물지 않고 급속도로 악화돼 두 팔이 모두 감염됐다. 그가 작성한 묘비명은 수수께끼처럼 난해하기로 유명하다.

Rose, oh reiner Widerspruch, Lust,
niemandes Schlaf zu sein unter soviel Lidern.
(장미여, 오 순수한 모순이여,
그 누구의 잠도 아닌 잠을 열망하네 겹겹이 싸인
눈꺼풀 속에서.)

장미는 꿀벌에게 꿀을 선사한다네

·

# 신비로운 장미

오늘날 장미를 신비로운 체험과 관련지어 생각하는 사람은 많지 않을 것이다. 하지만 4장에서 보았듯이 성모 마리아를 의미하는 단어 중 하나는 '로사 미스티카'다. 뉴먼 추기경은 로사 미스티카를 호르투스 콘클루수스(울타리 두른 정원)의 주제와 연결하여 다음과 같은 문제를 제기한다. "마리아는 어떻게 아름답고 완벽한 하느님의 영적 창조물로 선택돼 로사 미스티카가 됐을까요? 이 장미는 신비로운 정원이자 주님의 낙원에서 태어나 그곳에서 양육되고 안식을 취합니다."[1] 우리는 또한 수피 신비주의자들이 장미와 영혼이 비물질적인 영역에서 맺는 관계를 얼마나 중요시하는지 살펴보았다. 신성함의 상징을 직접적이고 명료하게 설정하는 일을 중시하는 수피즘의 신비주의적 사고는 장미를 이 목표에 부합하는 물질적 표현으로 받아들였다.

그런데 수피즘의 영역인 영적 환상spiritual vision은 기독교 내에서도 지엽적인 방식으로 나타나기 시작했다. 17세기 가톨릭 신비주의 시인 안겔루스 질레지우스는 자신의 시집 『케루빔을 닮은 방랑자The Cherubinic Wanderer』에서 장미를 '이유 없이' 사는 삶에 대한 놀라운 은유로 표현했다. 질레지우스는 인류가 항상 어떤 일을 하고 있다고 지적했다. 우리는 스스로 해야 하는 일을 알고 있으며, 대체로 다른 이들이 우리의 행동을 어떻게 평가하는지를 염려한다. 질레지우스는 이것이 바로 우리 불행의 근원이라고 단언했다. 이와 대조적으로 장미에 대해서는 다음과 같이 표현했다. "장미는 장미이기 때문에 꽃을 피우며 그 이유를 묻지 않는다. 그녀는 자신을 바라보지도 신경 쓰지도 않는다. 자신이 누군가에 어떻게 보이는지를."[2] 질레지우스는 우리 인간이 너무 자주 스스로의 욕망에 집착하여 그 속에 구속되고, 과도한 자기애로 단절과 억압을 초래한다는 점을 장미의 이미지라는 구체적인 형태를 통해 설명했다. 하지만 우리가 하느님의 선물에 우리 자신을 '개방'할 때 비로소 주님과 함께하게 된다고 했다. 그리고 이를 위해 자아를 '버리고' 자신을 그분께 맡겨야만 한다고 말했다. 그래야만 햇빛을 흡수하기 위해 꽃잎을 개

153

방하는 장미처럼 하느님이 우리에게 임재臨在할 수 있다.

질레지우스는 또한 중세 가톨릭 신학자이자 신비주의자인 마이스터 에크하르트로부터 영감을 받았다. 그는 진실한 영적 삶은 하느님의 사랑과 무관하게 아무런 이유나 목적 없이 사는 것이라고 믿었다. 에크하르트는 특히 지복직관Beatific Vision(천국에서 천사나 성인을 만나는 영광스러운 일-옮긴이)이라는 신성한 은총을 위해 윤리적 행위를 이행해야 한다고 믿었던 당대의 가톨릭 도덕 교리에 반대했다. 그에 따르면 "(의로운 사람)은 아무것도 원하지 않고 아무것도 구하지 않는다. 왜냐하면 인생에는 이유가 없다는 사실을 알기 때문이다. 의로운 사람은 **하느님이 그러하신 것처럼** 아무런 이유 없이 행위한다. 삶이 그 자체를 위해 영위되며, 영위되는 이유를 찾지 않듯이 정의로운 사람도 자신이 어떤 일을 하는 데 있어서 무엇을 위해 그렇게 하는지 알지 못한다." 따라서 에크하르트는 우리가 홀로 존재하는 자아의 포만감에서 벗어나도록 노력해야 한다고 조언하며 "나는 살기 때문에 살아간다."라고 선언했다. 그리고 이렇게 말했다. "주님의 땅은 나의 땅이고 나의 땅은 주님의 땅이다…… 당신은 모든 일을 아무런 이유 없이 가장 깊은 바닥에서 시작해야 한다."[3]

장미를 영적인 은유로 사용하는 고상한 활용법은 한층 신비주의적인 경향을 추구했던 종파의 교리와 일맥상통했다. 깨달음을 추구하는 구도자들의 고양된 정신을 우화하는 수단이 됐던 그 교리들은 때때로 지나친 상상에 매몰됐고 때로는 기이한 결론으로 치닫기도 했다. 초기에는 장미에 관한 모든 것을 영적인 의미를 표출하는 것으로 받아들였다. 이를테면 장미는 자연스럽게 태양을 향해 꽃봉오리를 드리우기 때문에 신체를 초월하고자 하는 인간의 열망을 상징할 수 있다. 장미꽃이 원의 형태를 이루듯 신비주의 수행의 목표도 영적인 수행과 자아의 완성에 있다. 꽃잎은 대체로 서로 중첩되고

뿌리는 보이지 않기 때문에 장미는 신비로운 제의를 통해 드러나야 하는 영적 진리의 본질적인 은폐성을 상징한다. 장미의 형언하기 어렵고 접촉할 수도 없는 향기는 모든 존재가 가진 신성한 본성의 현실적 무력함을 암시한다. 장미는 꿀벌에 의해 수분되는데 이는 인간이 더욱 고차원적인 영적 진리라는 '황금'으로 영혼이 충만해지는 모습을 상징한다. 장미는 가시가 있기 때문에 비밀스러운 지혜의 귀중한 '꽃'을 얻기 위해서는 고통이 필요하다는 사실을 상기시키는데 상처는 신성한 사랑에 대한 타협하지 않는 열정의 결과이기 때문에 그 고통은 고귀하다. 열쇠를 찾아야만 들어갈 수 있는 울타리 두른 정원에 장미가 숨겨져 있을 때, 그것은 지혜에 대한 사랑을 통해 드러나고 마음의 순수함을 통해서만 얻을 수 있는 비밀스러운 지식에 대한 갈망을 상징한다.

이런 비유는 평범한 사람들이 접근할 수 있는 상징 수준의 상층부에는 잠재적인 의미보다 더욱 비밀스러운 차원이 존재한다는 메시지를 전해준다. 장미가 가지는 윤리적인 혹은 위상학적topological인 의미가 있고, 그때 장미는 누군가 깨달음을 향한 여정에 함께하면서 그에게 공감할 수 있는 목표를 알려준다. 그리고 그 상층부에서는 훨씬 더 고양된 의식, 즉 장미의 영적인anagogical 의미가 나타난다. 이때 장미는 상징이 아니라 증상이 된다. 인간은 깊은 명상을 통해 신성한 영성divine principal의 직접적이고 매개되지 않는 경험이라는 신비주의 영역에 도달하게 된다. 이 궁극의 단계에서 장미의 비현실적이고 상징적인 특성은 사라지고 경험 자체의 형태만이 순수 의식에 남게 된다. 깊이 몰입되는 이 경험은 '노에틱noetic'의 특징을 가지고 있다. 즉 특정 경험을 하고 있는 사람에게만 특별한 지식이 전해지며, 그 사람이 고양된 단계에 도달했을 때는 감각과 생각을 넘어선 영적인 현실에 존재하게 된다. 이때 발현된 것들은 일상적인 언어로는 표현되지 않는다.[4] 그것은 장미의 원형적 의미가 되며, 그 원형은 손에 닿을 수 없는 보편의 총체universal process나 동태적인 삶의 형태dynamic pattern에 스며들

어 고양된 지혜의 순수한 본질을 압축하게 된다. 이 고귀한 장미는 '전체성의 신비mystery of the whole'라는 비밀을 내포한 존재가 된다.

또한 장미가 가진 세속적이면서도 신성한 의미는 신성한 차원에 존재하는 가치가 세속의 것에 의해 필연이나 필요에 따라 언제나 오염될 위험에 처할 수 있다는 위계와 갈등을 동시에 형성해 왔다. 이 극명한 갈등은 영지주의나 오컬트(주술이나 설화 등 영적 영역을 탐구하는 신념이나 이론-옮긴이) 및 연금술의 전통 내에서 장미를 바라보는 관점의 차이가 발생하면서 더욱 심화됐다. 영지주의Gnosticism(그노시스gnosis는 그리스어로 '지식'을 의미한다)는 결속력이 강하지 않은 믿음 체계로 로마제국 시대에 기독교와 함께 성장하여 중세 가톨릭교회에 의해 이단으로 배척당할 때까지 이어졌다. 영지주의는 신성한 사물들에 대한 비밀 지식인 **테오Theo**(신)-**소피아Sophia**(지혜)를 언급하며 신비롭고도 우화적인 영적 용어들을 통해 그리스 로마신화를 재해석했다. 영지주의 우주론에 따르면 소피아는 **데미우르고스Demiurgos**나 '불완전한 창조자half-maker'로 불리는 결함 있는 의식을 발산한다. 이 의식은 물질적이고 정신적인 우주를 창조하지만 이 또한 결함이 있다. 이런 현실세계와 대조적으로 소피아의 내부에는 진실하고 영원한 우주를 창조한 참된 신적 요소가 존재한다. 하지만 이것은 데미우르고스에 의해 인식되지 않는다. 따라서 인류는 완전한 창조자와 불완전한 창조자 사이에서 흩어져 영원히 갈등하는 삶을 살아야 하며, 이를 벗어나기 위해서는 진정한 존재를 지향하는 투쟁의 삶을 살아야 한다. 서기 3세기 말에서 4세기 초를 살았던 이가 남긴 어느 파피루스 텍스트를 살펴보자.

> 그러나 최초의 프시케(영혼)는 그녀와 함께했던 에로스를
> 사랑했고 자신의 피를 에로스와 대지 위로 쏟아부었다.
> 그러자 가시덤불로 덮인 땅 위의 피로부터 첫 번째 장미가
> 피어났다. 가시나무 속에서는 빛의 환희가 만들어졌다.

그 뒤에 프로니아Pronia의 딸들이 가진 각각의 처녀성의
피에서 비롯된 일파들에 의해 아름다운 꽃들이 땅에서
피어났다. 그들이 에로스에게 매혹되자 자신들의 피를
에로스와 대지 위에 부었다.[5]

아프로디테와의 연관성에서 비롯된 장미의 에로틱한 상징
주의는 이 부분에서, 악한 데미우르고스가 선한 신과 맞서 싸우는
극명한 이원론적 우주론을 보이는 영지주의적 교리 내에서 한층 강
화된 영적 황홀경의 강력한 상징과 결합한다. '프로니아'는 선견先見
혹은 섭리攝理를 의미하며 앞의 우화에서처럼 에로스를 사랑을 통
합하는 힘으로 형상화한다. 그 힘은 태초의 혼돈 속에 놓여있던 투
쟁하는 물질들 가운데서 장미의 형상을 구현하며 질서와 조화를 만
들어간다.
　　장미는 또한 중세 시대에 횡행했던 오컬트 신비주의의 밀
교 전통에도 등장한다. 아랍의 철학자들은 그리스 문헌들 가운데서
헤르메스주의Hermetic('허메틱Hermetic'은 '숨겨진'을 의미하는 그
리스어에서 유래되었다)의 오컬트 교리로 알려진 지식들을 발굴하
고 전파하는 데 앞장섰고 이런 지식들은 점차 북쪽과 서쪽으로 전
해지며 유럽 전역으로 확산됐다. 서기 2세기가 되자 플라톤의 비물
질적 본질, 즉 이데아 개념은 신플라톤주의적 신비주의에서 실재의
본질, 다시 말해 유일한 절대적 타자성(초월 혹은 무한-옮긴이)을 강
조하는 교리로 발전했다. 그 뒤 초기 르네상스 시대에는 유대교의
일파인 카발라에 나타난 유대교 신비주의 이론들은 물론, 마법을 통
해 기초 물질의 변형을 연구한 연금술까지 뒤섞였다. 특히 피렌체의
메디치 가문 전성기와 이후 영국의 엘리자베스 시대에는 헤르메스
주의가 기독교와 인본주의 학문들과 함께 비밀리에 번성했으며, 마
법이나 오컬트, 연금술, 점성술 등에 대한 관심도 크게 확산됐다. 이
런 시류 속에서 장미도 우화와 상징의 매개체적인 역할을 하게 된
다. 그런 오컬트 전통은 대우주와 소우주라는 기본 개념을 상정했다.

가까이 있으면서도 손에 잡히지 않는 세상의 모든 조화는 '큰'(마크로) 우주와 '작은'(마이크로) 인간 세계 사이에 존재하는 것으로 생각됐다. 그리고 **테오-소피아**의 진정한 사랑에서 영감을 받은 초심자가 두 세계를 올바르게 조화시킬 경우 그의 영혼뿐 아니라 신체의 변형이 일어나는 '기적'도 벌어질 수도 있다고 믿었다. 따라서 대우주의 차원과 소우주의 차원이 상호 소통한다는 믿음은 단순한 상징적 관념 이상의 것이었다. 그들은 두 차원을 일치시키는 방법을 아는 사람들은 치유의 힘을 가지고 있다고 믿었다. 예를 들면 세상은 특정 동식물과 소통하고 인간은 영혼과 소통한다고 생각했으며, 때문에 세상의 조화를 가늠하는 일은 영혼과 신체의 행복에 중요했다.

연금술의 전통에서는 연금술사가 내면과 외면의 조화를 올바로 정렬한다면 일반적인 금속도 금으로 만들 수 있다고 생각했다. 연금술을 연구한 주요 논문의 제목도 「철학자들의 묵주The Rosary of the Philosophers」나 「장미 꽃밭Rosarium」 등이다. 이 논문들은 꽃 용어를 활용해 용어를 기술하고 있음은 물론, 연금술의 예술을 장미 정원으로 상정하며 마리아를 로사 미스티카로 묘사하는 등 풍부하게 축적된 전통을 반영하여 집필됐다. 이런 장미의 은유는 마리아를 장미 정원과 연계하는 기독교 전통에서 빌려온 것이다. 그리고 이 '열쇠'를 소유한 자만이 이 비밀의 영역에 진입할 수 있었다. 당시에 중요하게 여겨졌던 한 가지 상징을 예로 들자면, 벌의 장미 수분에 대한 은유였는데 진실을 탐구하기 위해 생의 현장에서 분투하는 테오-소피아의 추종자들을 우화적으로 보여준 이야기였다.

엘리자베스 시대의 조로아스터교 사제 로버트 플러드가 그린 권두 삽화 「최고선Summum Bonum」은 중세 문장 엠블럼처럼 디자인된 일곱 꽃잎의 장미 한 송이가 꿀벌에 의해 수분되는 장면이 형상화됐다. 그림 상단에는 라틴어로 "장미는 꿀벌에게 꿀을 선사한다네Dat Rosa Mel Apibus"라는 문구가 적혀있다. 장미의 줄기도 십자가 모양으로 그려졌다. 일곱 꽃잎을 가진 장미꽃은 로사 문디Rosa Mundi인데 태양의 둘레를 상징한다. 숫자 7은 연금술에서 신

성시하는 숫자로 영지주의의 지혜를 추구하는 이들이 택한 좁은 길을 의미한다. 이들의 여정에는 가시로 상징되는 위험 요소들이 놓여 있지만 최종적으로 도달하는 목표는 꿀벌이 얻는 꿀처럼 달콤하다.[6]

「로사리움」이라는 연금술 논문의 동판화 삽화는 '위대한 작품'을 탄생시키는 중요한 순간에 대한 시각적 알레고리이며 당연히 장미의 상징을 활용한다. 남성적인 영적 에너지는 태양 위에 우뚝 선 왕처럼 상징화됐고 신부의 여성적인 영혼 에너지는 달 위에 그려져 있다. 그들은 장미의 가지를 서로 엮고 성령을 상징하는 비둘기를 배치해서 소통을 꾀한다. 세 번째 장미 가지를 추가해서 성령이 상반된 두 요소를 조화시킨다는 점을 상기한다. 솔sol(태양)과 루나luna(달), 남성과 여성의 결합은 합일coniunctio 혹은 화학적 결혼Chymical Wedding이라고 불렀으며 물리적 세계를 초월한 영적 세계로의 진입을 나타냈다.[7]

몇몇 연금술 관련 논문에 나타난 붉은색과 흰색 장미는 남성과 여성의 양극성 혹은 동물과 식물 세계에 미치는 태양과 달의 영향을 상징한다. 붉은 장미와 나무 십자가가 결합된 모습은 연금술 용어로 '여성성'의 장미가 '남성성'의 십자가에 붙어있는 것으로 이해됐다. 다른 해석을 보여주는 연금술 우화에서 장미와 십자가는 초심자가 극복하고 초월하기를 바라는 타락과 고통의 세상에서 '십자가에 못 박힌' 지적이고 영적인 영원한 아름다움을 의미한다. 장미와 십자가와 관련된 연금술적 상징은 장미십자단으로 알려진 비밀 결사에 특히 중요했다. 이 단체는 헤르메스주의와 연금술, 카발라, 기독교 신비주의 등을 연구하기 위해 17세기에 설립됐으며 우주가 운행하는 더 깊은 지식을 탐구하고 사회의 급진적 정치 개혁을 도모하기 위해 원시과학과 인본주의적인 탐구도 가미했다. 그런데 오늘날까지도 장미십자단이 '장미'와 '십자가'를 제목으로 차용한 이유를 아는 사람은 아무도 없다. 하지만 아마도 17세기 후반에 발표된 소위 「장미십자단 선언문」의 중심에 있었던 전설적인 인물인 크리스티안 로젠크로이츠('로젠크로이츠'는 '장미 십자가'란 뜻이다)에

서 비롯된 것으로 알려졌다.[8]

　　18세기가 되자 신비주의적인 연금술 전통은 계몽주의 시대(이성의 시대)와 이후 현대 시대의 근본이 된 초기 과학적 사고로부터 극심한 공격을 받았다. 그러자 더 이상 헤르메스주의나 연금술, 장미십자단 등의 신비주의 이론이 설 자리가 없었다. 과학적 연구 방법은 대우주와 소우주의 원리를 거부하고 오늘날의 화학과 물리학, 생물학의 기반이 되는 학문 연구 방법론을 정착시켰다. 이 새로운 세계관은 자연의 비밀이 메커니즘의 모델에 따라 이해되고 그 작용이 수학으로 환원되는 매우 상이한 유추에 기초하고 있었다. 17세기 철학자 르네 데카르트는 유일하고 자명한 진리란 논리적인 추론의 과정에서 '명료하고 뚜렷한 사고'를 통해 드러날 것이라고 주장했다. 이런 사고는 인간의 이성이 적절히 발현된다면 영적이고 초자연적인 깨달음을 얻고 이를 통해 현실을 변화시키는 신비로운 힘을 얻을 수 있다는 전근대적인 믿음을 폐기했다. '마술사'가 자신의 주관이라는 그늘 속으로 세상을 끌어들여 힘을 규합하고자 했다면 과학자는 밝게 드러난 세상에서 자신의 주관성을 외면으로 표출하여 거리두기와 비인격화를 통해 세상을 규정하고자 했다. 특히 대우주와 소우주와 관련된 신비주의적 오컬트의 통찰력은 의학이나 기술 혁신과 분야에서 탁월한 성과를 먼저 거둔 현대 과학자들의 이론 논리 체계로 대체됐다.

　　하지만 기계적 사유의 기호들을 거느린 과학적 세계관이 우세해지면서 영혼이 제거된 듯 보였던 기존 사회는 재빨리 반격을 시작했다. 19세기가 진행되면서 서양 언어로 번역된 불교와 힌두교 문서들을 통해 확산되던 동양의 철학과 종교 전통을 흡수하여 서양 신비주의와 영성의 유구한 흐름을 더욱 강화하고자 했던 공상가와 사상가, 예술가들이 등장한 것이다. 그리고 신비로운 장미는 다시 한번 자신의 역할을 수행할 시기를 맞이했다. 프랑스에서는 장미십자단이 일시적으로나마 재차 세를 확산했고 세기말의 시기에 수십 년에 걸쳐 카발라 장미십자회Ordre Kabbalistique de la Rose Cross

가 조세핀 펠라댕Joséphin Péladin과 그의 동료 주창자들에 의해 설립됐다. 펠라댕은 잘 알려진 문인이자 멋쟁이로 수도사 복장을 하고 몽마르트르 주변을 산책하곤 했다. 또한 그는 독실한 로마 가톨릭 신자였으며 이후 동료들과 결별하고 사원과 성배의 가톨릭 장미십자회l'Ordre de la Rose Croix Catholique, du Temple et du Graal를 설립해서 오컬트 신앙을 교회와 예술 전반에 확산시키려 했다. 펠라댕은 장미십자회 살롱이라는 미술 전시회를 여러 차례 개최하면서 다음과 같이 선언했다. "예술가는 성배를 위한 상징을 열정적으로 탐구하는 갑옷 입은 기사이자 부르주아들과 영원한 전쟁을 벌이는 십자군이어야 합니다!"[9]

영국에서는 황금여명회라는 단체가 그와 거의 같은 시기에 설립됐다. 이 역시 오컬트 철학에 유별난 관심을 가진 소집단의 범위를 넘어 한동안 이름을 떨치기도 했으며 시인 스윈번과 작가 오스카 와일드도 회원이었다. 영국계 아일랜드인 예이츠도 황금여명회의 열심당 회원이었다. 그는 지적이고 영적이며 영원한 아름다움을 뜻하는 '여성'의 장미와 세속적 고통을 뜻하는 '남성'의 장미를 상징화하기 위해 예수상이나 십자가에 장미를 펜던트처럼 걸었다. 이 상징은 영적인 초월을 추구하고 물질세계를 극복하고자 분투하는 신도들을 격려하는 부적과도 같은 역할을 하도록 만들어졌다. 「시간의 십자가 위의 장미The Rose upon the Rood of Time」라는 시에서 그는 이렇게 노래했다. "붉은 장미, 자랑스러운 장미, 내 모든 나날의 슬픈 장미! 나에게 오라, 내가 옛날 옛적 그 오솔길들을 노래하는 동안."[10]

20세기의 독일 철학자 루돌프 슈타이너는 신지학협회(신비주의 종교철학을 추종하는 국제 종교 단체-옮긴이)와 결별했다. 이 단체의 추종자들이 현대 세계의 물질주의에 불만을 품고 동서양의 신비주의와 오컬트 전통을 모두 포용했으며 보편적인 종교를 섭렵했다고 믿었기 때문이다. 슈타이너는 이후 인지학을 창시했다. 이 은밀한 신비주의 지식에 입문하는 이들은 그가 설명한 것처럼 과학

실험만큼이나 엄격한 태도를 견지해야 했다. 그는 또한 여러 가르침을 통해 '장미십자가 명상'을 소개했는데, 이를 통해 헤르메스적이고 연금술적인 전통을 이끌어 내려 했다. 초심자들은 장미의 붉은 꽃잎이 인간의 정화된 상태라고 배웠다. 즉 그것은 인간이 가진 열정의 파괴적인 측면이 사라진 뒤 갖게 되는 인간의 정화된 피다. 또한 그들은 열정이 사라진 이후 남겨진 것을 상징하는 나무 십자가에 관해 명상했다. 그다음으로는 나무 십자가 주변에 화환을 만드는 정화되고 깨달음을 얻은 일곱 송이의 붉은 장미를 시각적으로 떠올렸다. 이것이 저급한 동물 차원에 머물렀던 자아가 더 고양되고 순수한 승리를 거둔 뒤 도달하게 된 장미 십자가의 완성된 형상이었다.[11]

　　　슈타이너가 인지학을 창시하려 했던 시기와 거의 같은 때에 심리학자 칼 융은 종종 매우 기이해 보였던 밀교 신비주의 전통의 은유 장치를 당대 사람들이 이해할 수 있는 언어로 설명하는 작업을 이어갔다. 융에게 연금술은 무엇보다도 신체적 현상이자, 정서적이고 인지적인 자아가 그런 양상을 보이게 되는 과정(개성화)을 시각화하는 방법이었다. 융은 그 모든 기이한 상징이 단순한 환상이나 환영이 아니라 현대 무의식 심리학에서 말하는 정신적인 투사projection라고 설명했다. 그는 연금술사들도 꿈의 세계를 통해 스스로의 삶의 궤적을 명료하게 보여주는 환자들을 화학적으로 변화시키려는 연구를 수행했다고 생각했다. 그래서 그들의 우화를 융 자신이 '개성화'라고 불렀던 자기 존재의 무의식적 배경의 통합을 위해 끊임없는 정신적 투쟁으로 일관한 전근대적인 노력으로 보았다.[12] 특히 융은 분석심리학의 관점에서 연금술 논문 「로사리움」을 면밀히 연구했고 이 작품이 '관계relationship'의 원형을 형상화했다고 주장했다. 그는 대립물 사이에도 애착affinity이 내재돼 있으며, 그것이 통합될 수 있다면 두 개체의 결합 이상의 존재가 된다고 설명했다. 앞에서 장미 가지가 얽혀있는 솔과 **루나**의 합일을 인간 정신의 남성성과 여성성인 아니무스와 아니마의 통합을 보여준다고 해석한 융의 이론을 소개했다. 만일 그것이 실현된다면 인간은 정신

의 더 깊고도 더욱 총체적인 수준의 경험을 할 수 있다.

융이 연금술의 불가사의한 장미 상징주의와 씨름하는 동안 독일 철학자 마르틴 하이데거는 삶에는 '이유'가 없다고 말한 안겔루스 질레지우스의 장미에 매료됐다. 그래서 형이상학의 옷을 입은 기독교 이론의 한계를 심오한 실존적 통찰로 해소하고 그것을 자아실현을 지상과제로 삼는 현대의 세속적 세계관 안으로 끌어들이려 했다. 하이데거는 현대 문명을 살아가는 사람들은 무엇보다도 정신적 자립을 중시하고 명료한 소통을 열망한다고 보았는데 이것은 분명하고 정확하고 계측 가능한, 객관적이고 구체적인 정보를 통해 가능하다고 주장했다. 여기에 특별한 이유나 근거는 존재하지 않는다. 다시 말해 인간은 마음의 감성보다는 두뇌의 이성을 훨씬 가치 있게 여긴다.

하이데거는 질레지우스가 상정한 영혼의 은유로서의 장미가 갖는 동시대적인 중요성은 인간에게 특정 목적을 위해서가 아니라 생명을 지키기 위해 사는 데 진력하라는 메시지를 주는 데 있다고 주장했다. 하이데거는 다음과 같은 기록을 남겼다. "개화를 촉구하는 여러 원인과 요소가 작용하지만 장미는 그 무엇에도 주의를 기울이지 않고 오로지 개화에 몰두하여 스스로 꽃을 피워낸다. 꽃을 피우는 땅이 먼저 명시적으로 형상화될 필요는 없다. 물론 인간의 경우는 이와 다르다."[13] 하이데거는 **초연한 내맡김**gelassenheit 혹은 '해방releasement'이라는 단어를 사용하여 비이기적인 투항unselfish surrender, 그대로 두기letting be, 의지 없음의 존재will-less existence 등의 개념을 설명하기도 했다. 하이데거는 그런 '해방'이 '이유 없이' 사는 법, 즉 장미처럼 사는 법을 의미한다고 단언했다.

오, 장미여!
누가 섣불리 그대의 이름을 입에 올리는가?

•

# 19세기와 시상詩想의 장미

하이데거가 질레지우스의 장미를 두고 고민하기 약 100년 전, 미국의 수필가 랠프 왈도 에머슨은 1840년의 어느 봄날 매사추세츠 콩코드에서 창밖을 바라보며 아침을 맞이하고 있었다. 만개한 장미 꽃송이들을 본 그는 사람들이 장미라는 행복한 존재를 향유하는 대신 장미의 상징을 떠올리는 이유가 궁금해졌다. 그는 구성원을 소외시키는 인간사회의 특성이 문제의 시발점이라고 생각했다.

> 인간은 소심하고 변명을 일삼는다. 올바른 모습으로
> 살아가지도 않는다. 인간은 언제나 '내 생각에는'이나
> '나는'이라는 말로 의견을 표하는 대신 성인이나 현자의
> 말을 인용한다. 그러고는 풀잎이나 흩날리는 장미꽃잎을
> 보고 부끄러움을 느낀다. 내 창문 밖에 핀 이 장미들은
> 이전에 피었던 장미나 더 나은 장미를 둘러대지 않는다.
> 그들은 있는 그대로이며 오늘도 하느님과 함께 존재한다.
> 장미는 남들을 위해 자신을 할애할 시간이 없다. 그저
> 장미가 피어있고 그것은 존재하는 모든 순간이 완벽하다.
> 잎눈이 싹을 틔우기 전에 그의 전 생애가 작용한다. 활짝
> 피어난 꽃송이에 더 이상 필요한 것은 없다. 잎이 없는
> 뿌리에도 부족한 것은 없다. 장미는 본능적으로 스스로를
> 충족시키는데 그와 동시에 온 자연을 만족시킨다. 하지만
> 인간은 지금 일을 뒤로 미루거나 앞의 일을 기억한다.
> 그래서 현재에 살지 않고 지금의 눈을 과거로 돌려 과거를
> 한탄하고, 지금 가진 재산에 만족하지 못하고 까치발을
> 세워 미래를 염탐한다. 인간은 자연 속에서시간에 올라탄
> 채 현재를 살지 않고서는 결코 행복해질 수도 건강해질
> 수도 없다.[1]

에머슨은 자연과 맺는 새로운 양태의 관계를 찾고 있었다. 그는 인간과 비인간이 현재의 순간에 합일을 이루는 신체의 감각

경험을 강조했으며 이를 위해 이전 장에서 논의한 신비주의 전통을 받아들였다. 인간이 단순한 삶을 추구하듯 자연 또한 그 자체가 가진 단순함이 의미를 가져야 하고 그것이 향유돼야 했다. 이런 태도는 자연을 유용성의 대상으로 환원시키는 관점에서 벗어났을 뿐 아니라 전통적인 상징주의에서도 해방된 사유 체계였다. 우리가 지금 낭만주의 세계관이라고 부르는 이 새로운 범신론적 감성의 중심에는 인간이 자연과 조화를 이루는 것으로 인정될 때만 인간을 칭송하는 욕망이 자리 잡고 있다. 인류는 자연의 장엄함 앞에 대부분의 순간 침묵해야 하며 동식물과 지질학과 기후는 인류의 멘토나 교사가 돼야 한다. 윌리엄 워즈워스도 다음과 같이 이야기했다. "왜냐하면 자연은 그때…… 내게 모든 것이었네. 나는 그릴 수 없네 그때 내가 본 것들을."[2] 전통이 부과한 무게를 떨쳐낸 사람들은 '사물들의 생을 들여다보는 법'을 배우게 될 것이며, 심지어 다음과 같은 생각도 하게 된다. "피어나는 가장 비천한 꽃도 때로는 선사한다네 눈물을 흘리기에는 너무도 깊은 생각들을."[3] 따라서 언어는 지나치게 익숙한 상징에 의존하는 습성에서 벗어나야 한다. 워즈워스의 친구 새뮤얼 테일러 콜리지는 사랑에 빠진 경험으로 시적 실체를 구성하기 위해서 더 이상 장미가, 혹은 백합이라도 필요하지 않다고 선언했다. "이것은 내가 소중히 여기는 백합의 자태가 아니야. 장밋빛 뺨도 아니고, 맑은 눈도 아니지. 백합과 장미는 이제 그만! 내게는 천 배는 더 소중한 사랑이 드러나는 정겨운 그 모습, 사랑만이 볼 수 있는 그 모습."[4] 시인이 일상에서 사랑하는 사람을 장미에 비유하는 상투적인 전통이 거부됐기 때문에 콜리지는 다시 한번 "사랑만이 볼 수 있는 모습"을 직접적이면서도 진심을 담아 표현할 수 있었다.

낭만주의자들은 18세기 프랑스 철학자 장 자크 루소에게서 많은 영감을 받았다. 루소는 계몽주의가 불러온 소위 '이성의 시대'가 진보와 자유가 아닌 지배와 획책과 착취로 특징지어진다고 주장하며 반문화counter-culture를 주창한 최초의 영향력 있는 인사였다. 장차 존재할 사회는 본질적으로 이기적이고 폭력적인 모습을 드

166

러낼 것이었다. 그래서 루소는 다음과 같이 주장했다. "하느님은 모든 좋은 것들을 만드신다. 인간이 자신의 힘으로 간섭하면 그 섭리는 악이 된다. 인간은 한 영혼이 다른 열매를 맺도록 강요하고 한 나무가 다른 영혼의 열매를 맺도록 강요한다. 인간은 시간과 장소와 자연 조건들을 혼동한다. 인간은 개와 말과 노예를 학대한다. 인간은 모든 것을 파괴하고 훼손한다. 인간은 변형되고 기이한 모든 것을 사랑한다. 인간은 자연이 만든 것과 같은 것은 아무것도 가지지 못할 것이다."[5] 인간은 선천적으로 선하게 태어날 수 있지만 일단 사회에 얽매이기 시작하면 더 이상 행복하지도 않고 능동적인 참 시민도 아니다. 루소는 자신의 저서 『에밀』에서 "문명화된 인간은 노예로 태어나 노예로 죽는다."라고 했고 인간사회는 세계와의 모든 가능한 관계를 전쟁과 재산이라는 두 가지로 축소했다고 비판했다.[6]

　　낭만주의자들은 과학이 제기하는 거짓되고 위험해 보이는 여러 가정에 반대하며 인간 세계와 자연 세계를 통합하는 긴밀한 연결고리가 있다는 인식이 공유돼야 한다고 주장했다. 뒤로 한 발짝 물러서서 '객관'의 이름을 빌어 외부인의 시선으로 사물을 관찰하는 것은 필연적으로 상호연결성이 가진 근원적이고 긍정하는 삶의 진실을 잃어버리도록 한다. 그리고 영혼과 직관과 상상이 머무는 인간의 마음은 어울림의 고귀함과 변화의 불가피성을 본능적으로 인식하는 그 진실 속 개인의 일부다. 자연계에 나타나는 어떤 질서 정연한 양상은 존재의 중요한 측면에 해당하지만 이런 친밀감은 너무도 자주 사회적 관습에 의해 감춰지곤 한다. 따라서 낭만주의자들은 자연의 일체성을 진지하게 자각하고 존재의 의미를 헤아리는 데 필요한 진정한 통찰력의 기본은 머리가 아니라 가슴이라고 말해왔다. 결과적으로 낭만주의의 장미는 이전의 장미와는 확연히 다른 상징을 내포하게 됐다.

　　예를 들어 에밀리 브론테는 네 가지 감각을 통해 대중의 주목을 끄는 장미를 탄생시켰는데 장미를 매우 친밀한 방식으로 의인화하기도 했다.

그것은 매우 작게 싹을 틔우는 장미였고,

요정의 지구본처럼 둥글었고,

그리고 수줍게 잎사귀를 펼친 채

이끼 낀 가운 속에 숨어있었지만,

하지만 달콤한 것은 은은하고 새콤한 향기

보이지 않는 마음으로부터 숨을 내쉬네[7]

브론테는 시각("요정의 지구본처럼 둥글었고")과 후각("달콤한 것은 은은하고 새콤한 향기")과 촉각("이끼 낀 가운"은 만질 수 있다)에 미각까지 형상화했다. 장미를 약용이나 요리용으로 사용할 때는 미각이 동원돼야 하는데, 여기서 맛의 어휘를 사용하여 향기를 은유적으로 표현했다. 또한 브론테의 이 시는 청각도 매력적으로 형상화했다. "보이지 않는 마음으로부터 숨을 내쉬네"라는 표현은 숨을 내쉬는 움직임뿐 아니라 가청호흡(성대가 울리지 않는 색색거리는 등의 소리-옮긴이)도 예시한다. 실제로 살아있는 장미는 예를 들어 바람에 흔들릴 때 청각적인 표현을 발산하기도 한다. 브론테는 장미를 감상한 자신의 경험을 형상화하면서 오감을 모두 활용했는데 독자들은 아마도 '여섯 번째' 감각도 추가해야 한다고 느낄 것이다. 우리가 경험하는 정서적인 매혹의 보이지 않는 차원인 '영혼'이 그것이다. 브론테는 종종 어떤 감각을 더 잘 이해시키기 위해 다른 감각 중 하나를 사용하는 방법을 이용했으며 은유적인 공감각 표현에서 이를 자주 활용했다.

낭만주의 내에서는 자연을 인식하는 근본적으로 다른 두 관점이 형성되기 시작했다. 객관성과 주관성이 그것인데 이것은 머리의 관점과 가슴의 관점이라고 할 수 있다. 인간은 계측을 중시하는 경험주의 도구들을 통해 무애착의 눈과 무관심의 눈과 객관적 이성의 눈

으로 장미를 관찰했다. 하지만 주관적인 관점에서 보면 과학의 전문화되고 추상화된 언어는 장미를 온전히 드러내기보다 감추고 있으며, 자연의 일부로서 장미가 가지는 본질은 호혜적 공존이며 인간성과 비인간성의 통합에 있다는 사실을 숨기고 있다. 즉 낭만주의가 향유하는 장미는 내면 지향적이고 정열적이지만 근본적으로 불가사의하고 어둡고 음습하다. 그리고 정확히 분석되지 않는다. 낭만주의를 특징짓는 마음의 상태는 현실에 존재하지 않는 우월한 존재 질서인 더 완전한 현실을 꿈꾸는 동경이다. 독일의 시인 노발리스는 자신의 시집 『밤의 찬가』에서 대낮의 경이로움에 대해 노래했지만 "거룩하고 말로 표현할 수 없이 신비로운 밤"을 명상하기 위해 세계관을 전환했다. 그 밤은 오직 낮의 안전함에서 멀리 떨어져 존재하고 죽음의 어두운 그림자 속에서 진정한 깨달음을 발산한다. 노발리스에게 '푸른 꽃'이라는 상징은 진실한 시인이 파멸의 위험을 무릅쓰고 추구해야 하는 도달할 수 없고 불가능해 보이는 지향점의 은유가 됐다.[8]

　　이 열렬한 주관주의적 관점에서 자연은 '아름다움'과 '숭고함' 두 가지로 정의된다. 아름다움은 사회적으로도 유익한 긍정적이고 즐거운 사랑의 감정을 불러일으키는 반면, 숭고함은 공포와 관련되는 감정이어서 두렵고 압도적인 대상에 직면하여 자기 보존의 본능을 불러일으킨다. 이런 관점에서 우리가 아름답다고 인식하는 것은 대체로 작고 매끄럽고 섬세하고 맑고 밝은 경향이 있다. 이에 비해 숭고함은 크기가 큰 것, 단일하여 깨지지 않는 것, 강력하고 무서운 것, 모호하고 우울한 것 등을 대면하여 경험할 때 느끼는 일종의 쾌감이다.[9] 숭고함을 탐구한다는 것은 자연의 혼돈스럽고 폭력적인 측면을 헤아리고 그 속박에서 완전히 벗어날 수 없다는 사실을 받아들이는 것을 의미하는데 이런 원리는 섹스와 죽음을 체험하는 우리의 강력한 감정 반응인 에로스와 타나토스에서 온전히 드러난다. 아름다움은 편안할 뿐 아니라 쉬운 만족감을 선사하고 숭고함보다 훨씬 덜 도전적이기 때문에 우리를 활기차게 만든다. 따라서 아름다

움의 완벽한 본보기는 장미꽃 봉오리나 꽃일 수 있다. 이와 달리 숭고함은 '안티로즈' 역할을 하기 때문에(정반합의 '반'에 해당함-옮긴이) 숭고함의 미학을 추구하는 시인과 예술가들이 장미의 숭고함을 드러내지 못한다면 매력적인 이미지를 창출할 수 없다. 예를 들어 프란츠 슈베르트가 곡을 붙이기도 했던 요한 볼프강 괴테의 시 「들장미」에서 포식동물의 접근을 막는 방어막인 들장미의 가시는 젊은 남자의 달갑지 않은 접근으로부터 자신의 '장미 봉오리', 즉 처녀성을 보호받지 못한 젊은 소녀의 투쟁과 실패에 대한 은유가 된다. "예쁘고 연약한 야생장미! 이제 잔인한 소년은 꺾어야 하네 예쁘고 연약한 야생장미를."[10]

숭고함의 어둠이 드리운 그림자는 윌리엄 블레이크의 유명한 시 「병든 장미」에도 드리워져 있다.

오 장미여, 너는 병들었구나
거센 폭풍우 속을
날아다니던
저 보이지 않는 밤의 벌레가

진홍빛 쾌락의
너의 침대를 찾아냈구나
이제 어둡고 은밀한 사랑으로
너의 생명을 끊는구나.[11]

블레이크는 '아름다움'을 묘사하는 데 일상적이고 위안을 주는 내용보다는 성적 욕망의 어두운 면을 주시하며, 장미가 에로틱한 욕정을 갈구하는 자연의 폭력적인 모습을 부각시키는 모양을 "보이지 않는 밤의 벌레" "거센 폭풍우 속을"로 형상화했다. 실제로 이 시는 물론 그가 그려서 시에 첨부했던 그림에는 자가성애나 자위적인 쾌락에 대한 불안한 암시가 엿보인다. "진홍빛 쾌락의 너의

침대"는 학자들에 의해 여성의 성기가 스스로 자극받은 모습을 나타낸다고 해석돼 왔는데 행위의 주체가 다르지만 마찬가지로 성적 행위의 측면에서 해석하자면, 이 문구는 남성 혹은 남근이라는 '벌레'의 공격적인 삽입 행위를 나타낸다.[12] 그런데 어쩌면 장미는 유혹하는 여인의 불온하고도 위험한 유혹을 상징하고 "보이지 않는 밤의 벌레"는 실제로 선천적이거나 관계를 통해 전염되는 성병 매독일 수도 있다. 블레이크 시대의 의사들은 성관계를 통해 감염되는 "밤의 벌레" 매독 박테리아를 볼 수는 없었다.[13] 그런데 같은 문장에 대한 또 다른 해석에 따르면 블레이크는 앞의 이야기들과 전혀 다른 함의를 나타냈는데, 자신의 성을 탐구하기 시작할 때를 맞이한 젊은이들에게 종교적 가르침이 부과하는 억압이 그 핵심이었다.

이 경우는 단 여덟 줄의 시에 꽤 무거운 해석의 무게를 부과한 것으로 볼 수 있는데 블레이크의 시는 당시에 은유로서의 장미가 얼마나 유연하고 다양한 의미를 내포했는지 보여준다. 또한 우리가 때때로 복잡하고 모순적인 성 심리적 차원을 드러내는 저 깊은 심연까지 탐구하지 않는다면 장미를 온전히 규정할 수 없다는 사실을 상기시킨다.

사랑의 상징인 장미와 관련된 모호성은 인간의 감정이 가지는 모호성과 남녀관계가 가지는 복잡한 특성을 반영한다. 전통적으로 남성은 스스로를 이성의 구현자로 정의하고 육체적 영역에 대한 관심을 외면하는 것으로 표현되는데 감정과 비이성, 생식 기능 등을 아우르는 육체적 영역 일반에 대한 주도권은 여성에게 이전된다. 결과적으로 가부장적인 문화 속에는 성스러운 것과 속된 것이라는 상반된 두 가지 사랑이 각 사람의 마음속에서 패권을 차지하기 위해 투쟁한다는 생각이 자리 잡았다. 진실한 꿈과 욕망, 아름다움에 대한 사랑, 진정한 행복 등은 다른 누군가가 아니라 그들 자신의 영원성에 대한 욕구를 위한 것이었다. 다시 말해 사랑하는 사람은 끊임없이 변화하는 감각의 세계 너머에 있는 영원불변의 관념 영역에 자신의 유한한 존재를 던져넣는 경우에만 사랑을 돌려받는다. 그

런데 이와 같은 이상화 양상이 극심해지자 성적 매력을 발산하는 것으로 생물학적 우월함을 느끼고 종족 번식과 사회적 관계성의 필요성 충족시키며, 이를 통해 자신들의 지배적 위치를 공고히 유지하려는 남성성의 본능이 억압되는 상황에 대한 적잖은 우려의 목소리가 들려왔다.

그러던 중 18세기에 칼 폰 린네의 식물학이 등장하면서 장미를 이상화된 여성이나 성적 대상화된 여성으로 비유하던 관습이 커다란 전환점을 맞이했다. 그리고 인간을 식물에 상응시키는 전통적인 성적 비유를 효과적인 방법으로 전복시켰다. 린네는 수술과 암술이 관계하는 장소를 신부의 침대라는 은유로 식물군을 해석했다. 영국의 의사이자 찰스 다윈의 할아버지 이래즈머스 다윈은 이런 성적 비유를 시를 통해 대중화했다. "비단 침대에서 깨어난 꽃밥이 애원하는 암술머리 위로 밀랍 머리를 숙이네."[14] 식물이 인간의 성관계가 가지는 일련의 형식으로 형상화되면서 인간화되거나, 혹은 의인화됐고 린네 식물학의 영향을 통해 '장미-여성-성관계'의 상징성은 다시 강화됐다. 사회적이고 성적인 성숙을 이룬 바람직한 여성이 등장하는 문학작품에서 하나의 지배적인 은유가 등장했다. 그녀는 피어나는 꽃송이 같다는 표현이 그것이다. 대부분 피어나는 그 꽃은 장미꽃이었다.[15]

그런데 어두운 자연 세계나 인간의 경험과 관련된 음울한 시어들은 19세기 중반부터 진화론과 한데 어우러져서 초기 낭만주의의 범신론(세계와 자연과 인간이 모두 신이라는 관념-옮긴이)적 낙관주의에 대해 반격을 가하기 시작했다. 특히 다윈의 이론은 생존을 위한 모든 투쟁에서 강자는 약자를 지배하며 자연 상태는 인류가 극복해야 할 원시 발전의 단계라는 사실을 입증한 과학으로 이해됐다. 따라서 소모적이고 예측 불가한 자연 질서의 굴레에서 벗어나기 위해서는 자연을 최대한 활용해야 했다. 사회학자 윌리엄 섬너가 1881년에 다윈의 이론을 인간사회에 직접 적용하면서 선언한 언명처럼 사람들은 "지구상의 모든 생명은 자연에 맞서는 투쟁을 통해

생존해야 한다."라고 생각했다.[16]

　　19세기가 시작될 무렵, 루소와 낭만주의가 낳은 긍정론자들은 자연을 순수하고 자애로운 것으로 여겼고 인간사회가 타락의 길을 걸어 잠시 그로부터 멀어졌지만 이내 회복할 것으로 굳게 믿었다. 하지만 그런 긍정 서사는 극단과 폭력과 위험과 도덕적 타락에 진하게 물든 어둡고 성애화된 비전을 품는 장미의 도전에 더욱 큰 위협을 받아야 했다. 성욕과 성욕의 표출이 나타내 보이는 복잡하고 모호하고 부정적인 모습들은 아름답고 불안하고 추악하지만 그럼에도 이상하게 매혹적인 현실로 다가오는 유쾌한 삶 속에서 더 이상 매끄럽게 표현될 수만은 없었다. 그 '퇴폐적인' 세계관 속에서 장미는 가시를 숨긴 위험한 꽃을 피우는 식물로 혹은 꽃을 숨긴 위험한 가시를 가진 식물로 그려지는 경우가 많았다.

　　1857년에 출간된 프랑스 시인 샤를 보들레르의 시집 『악의 꽃』은 시집을 하나의 꽃송이로 묘사하는 관습을 기꺼이 따랐다. 하지만 그는 명백히 반대되는 두 이미지를 병치시키는 의도된 역설을 보여주었는데 꽃과 관련된 아름다움을 악의 추함으로 묘사했다. 프랑스어에서 **말**mal이라는 단어는 '악'과 '질병' 혹은 '메스꺼움'을 모두 의미할 수 있기 때문에 매우 풍부하지만 일정한 의미로 유형화되는 물리적 개념을 형성한다. 보들레르도 순수함과 젊음, 성, 생명력, 선함은 불순함과 늙음, 어둠, 밤, 죽음, 악과 공존한다고 주장했다. 그는 시집 서문에서 다음과 같이 적었다. "오래전부터 최고의 시인들은 시의 영역에서도 가장 아름다운flowered 영역을 공유했습니다. 나에게는 악의 아름다움을 추출하는 일이 즐거웠고 어렵다기보다 유쾌한 일이었습니다."[17]

　　보들레르가 싫어했던 것 중 하나는 깊이 없이 시대를 휩쓸던 꽃말 열풍이었다. 1819년 샤를로트 드 라 투르Charlotte de la Tour 부인은 『꽃의 언어Le Langage des Fleurs』라는 제목으로 책 한 권을 출판했다. 그녀는 각각의 꽃에 숨겨진 의미를 부여하여 20세기까지 이어진 유행을 만들어 냈으며, 관련 책들이 여전히 쏟아져

173

나오는 현실에서도 알 수 있듯 이 현상은 오늘날에도 지속되고 있는 듯하다.[18] 꽃말은 의도적으로 꽃에 구체화되고 상징화된 비언어적 의미를 부여하여 언어가 부과하는 형식적이고 윤리적 제약 없이 의사소통을 할 수 있도록 해주었다. 그래서 사람들은 식물을 매개로 종종 고의적으로 비밀스럽고 불경한 새로운 언어를 말할 수 있게 됐다. 예를 들면 어느 여성이 향기 그윽한 백합을 남성에게 선사하면 그것은 '식물의 언어'로 '당신은 제가 사랑하는 사람입니다.'라는 의미가 된다. 양귀비는 평화와 수면을 의미한다. 장미는 전혀 놀라운 일이 아니지만 사랑을 상징한다. 그런데 꽃 언어에도 미묘한 차이가 존재한다. 빨간 장미는 열정적인 사랑과 존경을 나타내지만 활짝 핀 장미 한 송이는 노골적인 사랑을 선언함을 의미한다. 분홍 장미는 존경과 감사와 기쁨이다. 연한 분홍색은 달콤함과 순수함을 의미하고 짙은 분홍색은 감사와 공감을 의미하며 노란색은 기쁨과 우정이다. 흰색은 순수함과 비밀을 뜻하며 진한 진홍색은 애도를 의미하는 식이다.

　　　　점점 많은 사람들이 도시로 이주해 살던 시기에 꽃은 도시민들을 즐겁고 무해한 방식으로 자연 세계와 연결시키는 매개로 홍보됐다. "정말로 잘 만들어진 단춧구멍이 있다면 그것은 예술과 자연의 유일한 연결고리다."(당시 남성들은 단춧구멍에 장미를 꽂았다-옮긴이)라고  말한 사람은 오스카 와일드였다. 그런데 다소 부정적인 관점에서 바라본다면 '꽃의 언어'는 더 어두운 의미를 가질 수 있다. 빅토리아 시대의 하층민들에게 양귀비는 그 씨앗으로 만들어 애용되던 마약인 아편과 관련이 있었다. 보들레르가 보여주었던 것처럼 일견 순수하고 사랑스러워 보이는 꽃도 어두운 목적으로 사용될 수 있는 것이다. 꽃 중에서도 장미는 여성과 성행위에 대한 불온한 메시지를 암호화하는 데 사용되는 익숙한 표현의 하나로 꽃이 얼마나 유용할 수 있는지 알고 있는 포르노 작가들에게 흔히 사용되던 상징적인 소품이었다. 다음은 저자 미상의 빅토리아 시대 포르노 시의 일부다. "이제 나의 음탕한 손가락이 난무하네 아름다운 사랑의

둔덕 위로! 드디어 나의 목마른 입술이 닿으니 꽃송이들은 붉은 장미가 되네!"[19] 19세기 남성들이 가지고 있던 정형화된 상상력에서 장미는 대체로 여성의 성기에 대한 은유였으며 때때로 상처나 유혹을 의미하기도 했다. 장미의 꽃이 가시와 가깝다는 사실에 사람들은 민담 속의 이빨 달린 여성 성기(바기나 덴타타vagina dentata)나 거세 공포 혹은 성병을 떠올렸다. 또한 가시는 남성의 공격적인 접근이나 처녀에 대한 겁탈 혹은 반대로 괴테의 시에 표현된 것처럼 남성의 접근에 대한 처녀의 방어 행위를 뜻할 수도 있다.

악의 굴레로서의 장미는 19세기 후반에 문학과 회화의 경향으로 나타나며 여성의 섹슈얼리티에 대한 남성의 일반화된 두려움을 표현했다. 그런데 현실에서도 성병 감염에 대한 공포가 지대했던 시기여서 당시에 런던에만 8만 명의 매춘 여성이 활동하며 사회적인 문제를 일으켰다. 빅토리아 시대의 고딕적인(고딕의 시대는 12-15세기지만 빅토리아 시대의 고딕은 산업혁명 이후다-옮긴이) 상상 속에서 이런 혼돈은 성적으로 문란하고 병적으로 퇴폐한 장미를 개화시켰다. 시인과 예술가의 상상 속에서 순결한 장미는 치명적으로 매혹적이며 몸과 마음이 흥분된 상태로 그려졌다. 매춘과 성병, 불륜, 폭력과 죽음이 사랑과 아름다움과 공존하는 이야기에서 장미는 자신에게 맡겨진 역할을 수행했다.

프랑스 작가 위스망스가 1884년에 발표한 소설 『반항Rebours』에 등장하는 안티히어로(영웅과 대비되는 자질을 가진 주인공-옮긴이) 데제생트는 생화를 싫어하는 조화 수집가다. 그는 생화가 조화를 모방할 수 있기를 바라며 온실 표본을 관찰하면서 꽃을 전쟁 무기나 썩고 병든 존재로 적나라하게 묘사한다. 그에게 꽃은 즐겁고 아름다운 것과 정반대의 모습이다. 어떤 꽃은 그에게 "매독이나 문둥병에 걸린 것"처럼 보였는데, 그래서 데제생트는 "결국 모든 것은 성병으로 귀결된다."라고 결론지었다.[20] 위스망스는 미국의 페미니스트 학자 카밀 파글리아가 표현한 것처럼 식물을 '여성의 본성으로서의 늪'으로 생각하는 남성들의 뿌리 깊은 공포를 다음과 같

이 이야기했다. "어둡고 축축한 내면을 가진 여성은 시각적으로 이해할 수 없는 존재다. 메두사의 머리 같은 음모는 수풀 속에서 몸을 틀고 있는 줄기와 덩굴이다. 여성은 예술적인 무질서이자 형식의 붕괴다."[21]

여성은 전통적으로 순수하고 순응하는 아름다움으로 상징화되면서 에로티시즘을 억압받아 왔지만 이제는 위험할 정도로 매혹적인 자연의 힘을 발산하게 됐다. 순수함과 성적인 포식이 결합되자 장미는 포식의 현장에 단단히 꽃을 피웠다. 위험하지만 동시에 한없이 매혹적인 '장미-여인'은 수많은 작가와 예술가들이 그렸던 애착의 대상이었고, 종종 그녀의 배우자를 의미하는 경우도 있었다. 에밀 졸라는『무레 신부의 과오』에서 아름다운 알빈의 황홀한 매력을 표현하기 위해 정원을, 특히 장미를 활용했다.

> 만개한 꽃송이들이 그녀의 머리 위로 드리워지며
> 머리카락을 매만지다가, 땋은 머리 위에 얹히더니 그녀의
> 귀와 목에 걸려 마치 향기로운 꽃 망토를 걸친 것 같은
> 모양새가 됐다. 그녀가 높이 든 손가락 아래로 크고
> 부드러운 꽃잎들이 절묘한 모양을 만들어 꽃비가 쏟아지는
> 것 같았다. 그 색조는 희미하게 홍조를 띠는 처녀 젖가슴의
> 순수한 빛깔과도 같았다. 눈송이가 하늘에서 내리는
> 것처럼 장미들은 풀밭에 발을 숨기듯 흘러내리고 있었다.
> 그리고 다시금 그녀의 무릎으로 기어올라 스커트를 덮고
> 허리를 휘어 감았는데, 가슴 바로 위로 늘어져 온몸을
> 문질러대는 세 개의 길 잃은 꽃잎은 그녀의 부드러운
> 피부를 세 번 힐긋 엿보는 것 같았다.[22]

여성이 **팜므파탈**의 거칠고 무도한 유혹자로 그려지기도 했다. 영국의 시인 앨저넌 스윈번은 시「돌로레스Dolores」에서 성모 마리아의 상징성을 '고통의 성모 마리아'로 변형시키고 백합과 장미

를 함께 등장시켰는데 상호 대립구도를 설정해서 장미가 이상적인 아름다움과 거리가 멀어지도록 만들었다. "나를 유혹할 수 있니, 달콤한 입술이여, 내가 너를 아프게 해도? 남자들이 그걸 만지면 순식간에 변하지 백합과 지고한 나른함을 황홀함과 악을 품은 장미들에게."[23] 스윈번에게 쾌락의 순간은 공포와 폭력과 고통의 순간이기도 하다. 그래서 신체적, 정신적 경계는 의도적으로 위협받고 부서지고 해체된다. 「장미의 해The Year of the Rose」라는 시의 마지막 구절은 다음과 같다. "비와 장미의 파멸 붉은 장미의 그 땅 위에서."[24]

영국의 시인 알프레드 로드 테니슨도 악으로 뒤덮인 장미 정원으로 유인됐다. 그래서 장미 정원을 성적 욕망이 불러오는 쾌락과 고통의 혼재된 상징으로, 그리고 이상주의와 존재의 쓰라린 현실 사이의 갈등으로 형상화했다. 그의 시 「모드Maud」에서 장미는 생명의 상징에서 부패와 악, 폭력, 죽음의 상징으로 변모한다. 테니슨은 특유의 낭만적인 어조로 장미를 부르는 것으로 시를 시작한다. "장미 송이들은 그녀의 두 뺨이고, 장미 한 송이는 그녀의 입이라네."[25] 하지만 점진적으로 기이한 분위기가 조성된다.

> 모드여, 정원으로 오시오,
> 검은 박쥐를 위해, 밤은, 날아갔소,
> 모드여, 정원으로 오시오,
> 나는 여기 문 앞에 홀로 있소;
> 그리고 우드바인 향료는 바다 너머로 퍼져갔소,
> 그리고 장미의 사향도 날아갔소.[26]

마지막에는 분열의 화신이 된 장미를 만날 때까지 처음에 보였던 것 가운데 어느 것도 이전과 같지 않게 됐다. "그리고 나는 그것이 장미가 아니고 선혈鮮血이 아닐까 두렵소." 그리고 '모드'는 작중 화자가 사랑하는 연인에서 "불의 심장을 가진 피처럼 붉은 전쟁의 꽃"을 일깨우는 원한에 찬 허무주의자로 변모하는 모습을 생

생하게 보여준다. 여기에서의 "피처럼 붉은 전쟁의 꽃"이라는 표현은 1914년에 유럽을 전쟁으로 몰아간 성애화된 죽음의 열망이라는 도발적인 심상을 불러일으키려는 의도로 서론에서 언급한 에른스트 윙거의 '피와 장미'의 이미지를 의도적으로 난무하도록 만든 장치다.

그래서 19세기 후반의 시에는 여성의 성적 상징으로서의 장미가 종종 그 아름다운 모습 이면에 기만과 악덕, 잔인함 등의 모습을 드러낸다. 12장에서 살펴보겠지만 성적인 타락이나 기만欺罔을 경험한 이에게 찾아오는 혐오감은 때때로 인간의 삶 전체로 전이되는데 이때 장미는 삶 전체로 확산된 기만과 실망의 상징이면서 동시에 삶의 저열함과 폭력에 의해 무력하게 배신당하거나 위기에 처하게 된 순수함의 상징이 된다.

이 장에서 우리는 장미의 상징성이 다소 과열된 양상을 살펴보았다. 따라서 이제 이와는 매우 다른 두 명의 영국 여성 작가가 19세기적 상상으로 묘사한 장미의 사례 몇 가지로 장을 마무리하고자 한다.

에머슨이 창문 밖에 핀 장미를 보고 우울한 상념에 휩싸여 있을 무렵, 시인 엘리자베스 배릿 브라우닝은 서랍에서 아마도 도그로즈였을 말린 산울타리 장미꽃을 발견하고는 역시 낙담했다. 그녀는 인간의 질서가 아닌 자연의 질서를 향한 죄책감 가득한 시를 쓰기 시작했다. 그녀는 인간의 질서가 무지에 빠진 채 자연을 무시하여 치명적인 결과를 초래할 것이라고 생각했기 때문이었다. "오 장미여! 누가 섣불리 그대 이름을 입에 올리는가? 그대는 더 이상 장밋빛도 아니고, 부드럽지도 않고, 달콤하지도 않네. 그저 잘린 밀대처럼 창백하고 거칠고 메말라······ 서랍 안에서 보낸 7년의 세월······ 그대의 이름이 그대를 부끄럽게 하네."[27] 브라우닝이 바라보았던 것은 바로 초라한 산울타리 장미의 야생성이었고 인간 중심적인 이기심에 대한 저항의 마음이었다. 루퍼트 브룩이 50년 후에 표현했듯 그것은 '공인되지 않은' 지위였고, 그 지위는 스스로를 가치 있게 만

드는 자연의 놀라운 아름다움이었다.

크리스티나 로제티Christina Rossetti에게 장미는 무엇보다도 손에 닿는 자연 세계였으며 이상과 모진 현실의 괴리를 헤매는 남성의 시선에 일방적으로 닿는 것이 아닌, 더 개인적인 존재 이유를 가져야 하는 존재였다. 로제티는 한 시에서 장미의 오랜 상징적 동료인 백합과 비교하며 백합은 "줄기가 매끄럽고" 장미는 가시가 달린 "관목"이지만, "세상을 불로 뒤덮는 것은 장미"라고 했다. 로제티는 장미나 사랑의 전통적인 비유보다는 내재된 위기가 필연적으로 대두되는 이미지를 사용했고 다른 시에서 묘사했듯 희망찬 야생화harebell와 신의의 백합에 비해 사랑의 장미는 "무수히 많은 가시를 가지고 있음에도 그들 모두보다 낫다."라고 생각했다. 결국 로제티는 "오 장미여, 꽃 중의 꽃이여, 그대 향기 가득한 경이로움이여"로 시작하는 또 다른 시에서 장미가 "대지를 기쁘게 하고 그 위를 살아가는 모든 인간들을 즐겁게" 해줄 것이라고 한 자비로운 신God으로 인해 인류의 "비애의 무게"가 매우 가벼워졌다고 고백했다.[28]

장미 바구니

·

# 회화 속의 장미

시각예술의 관점에서 장미의 위상을 이해하기 위해서는 도시의 미술관이나 박물관을 방문하는 것이 가장 좋다. 물론 이 책에 수록된 정물화에서도 장미를 볼 수 있지만 직접 현장을 찾아 눈으로 확인하기 전까지는 얼마나 많은 그림에 이 '꽃의 여왕'이 등장하는지 모를 수도 있다. 내 경우에도 마음먹고 런던 내셔널갤러리를 찾은 적이 있었다. 그림 소장 목록을 잘 알고 있었지만 관람이 끝날 무렵에 장미가 포함된 그림이 총 50점이나 됐다는 사실에 놀라고 말았다!

　　대체로 시대순으로 그림을 감상했는데 신관에 들어서자마자 놀랍고도 분명한 장미 그림을 마주했다. 조반니 디 파올로가 그린 제단화 〈성 세례 요한의 생애 장면들Scenes from the Life of Saint John the Baptist〉(1454) 가운데 네 개의 프레델라predella(제단 최상단-옮긴이) 패널 중 첫 번째 그림에는 성인이 사막으로 나아가는 모습이 그려졌는데 양 측면에는 장미의 단일 줄기가 꽃봉오리와 피어나는 꽃과 활짝 핀 꽃 그리고 잎사귀들을 달고 직립해 있다. 묘사된 정도로만 판단한다면 오른쪽 장미가 (아마도) 로사 갈리카 오피키날리스인 듯하고, 왼쪽 장미는 로사 알바인 것 같다. 그곳의 작품들은 기독교화이기 때문에 장미는 모두 어떤 대상을 상징하거나 우화화하기 위해 그렸다. 앞의 경우 각각 순교(짙은 분홍색이나 붉은색)와 순결(흰색)을 의미한다.

　　당연한 일이지만 내셔널갤러리에는 특히 성모 마리아와 관련하여 기독교의 장미가 형상화된 그림이 많다. 조반니 디 파올로의 작품에서 멀지 않은 곳에 있는 특별 전시실에 걸린 그림 가운데 장미와 관련하여 흔히 언급되는 〈윌튼 성상Wilton Diptych〉(1395-1399)(책처럼 접히는 두 폭 제단화-옮긴이)이 있다. 이 그림에는 도상 연구의 관점에서 두 가지 다른 종류의 장미가 그려져 있다. 알바 장미로 추정되는 방사형 무늬의 장미 화관이 성모 마리아와 아기를 모시는 천사들의 머리 장식으로 씌워져 있고, 초록색 풀밭에는 제비꽃과 데이지꽃 사이에 갈리카로 추정되는 절화장미가 뿌려져 있다. 〈윌튼 성상〉에서 멀지 않은 곳에 또 다른 마리아의 장미가 보인다.

카를로 크리벨리의 〈원죄 없는 잉태Immaculate Conception〉(1492)
가 그것이다. 성모 마리아의 오른쪽 테이블에 놓인 도자기 재질의
디캔터에 매우 사실적으로 갈리카와 알바가 정물화 양식으로 그려
져 있는데, 이는 맥락상 자애와 순결의 상징으로 보인다. 왼쪽에는
크리스털 화병에 꽂힌 백합이 사랑스러운 자태를 뽐내고 있다.

   시대순으로 관람하다 보니 장미는 다른 주제의 그림에도
그려져 있었다. 파올로 우첼로의 유명한 〈산 로마노 전투〉(1440년
경)에서 병사들 너머에서 분홍색과 흰색 장미 울타리를 발견한 나
는 놀라지 않을 수 없었다. 전에는 전혀 알아채지 못했기 때문이다.
특히 브론치노의 〈비너스와 큐피드가 있는 알레고리〉에서와 같이
비너스와 관련된 이교 신화를 연상시키는 장미 송이들은 매우 두드
러져 보였다. 전시실을 몇 곳 더 살펴보니 지리적으로 북쪽인 저지
대(북해 연안의 네덜란드, 벨기에 등의 지역-옮긴이) 출신 화가들의
작품들이 눈에 띄었다. 페테르 파울  루벤스가 그린 〈파리스의 심
판〉(1632-1635)이 특히 그랬는데 그림 속에서 비너스는 일종의 미
인대회 우승자로 머리에 분홍색 장미 한 송이를 꽂고 있기 때문에
식별이 가능하지만 루벤스의 대담한 붓놀림 기법으로 인해 정확한
장미종을 파악할 수는 없다. 다마스크의 일종이 아닐까?

   내셔널갤러리에는 장미가 그려진 수많은 꽃 정물화가 전시
돼 있었다. 이런 화풍은 특히 17세기 무렵 네덜란드에서 전해졌으며
센티폴리아나 캐비지 장미가 많이 그려졌다. 특히 흥미로웠던 그림
은 암브로시우스 보스샤르트 1세가 그린 〈명나라 화병에 담긴 꽃들
의 정물〉(1609-1610)이었다. 내셔널갤러리가 마련한 작품의 역사
가 끝날 무렵에는 프랑스의 인상파 화가 앙리 팡탱 라투르의 정물
화 〈장미 바구니〉(1890)도 보였다. 팡탱 라투르 시대에 장미는 상징
주의의 전형에서 크게 벗어났으며 이제 장미는 그 자체의 아름다움
으로 색상과 조화와 질감을 향유하는 수단으로 사용되기 시작했다.

   내셔널갤러리에서 발견한 또 다른 회화적 연결 고리는 장
미가 초상화에서도 장식적이고 상징적인 주제와 결부돼 그려졌다

는 사실이다. 이런 경향의 작품들 가운데 네덜란드어권Flemish 화가 퀸텐 마시스의 작품 〈노파Quinten Massys〉(1513년경)는 〈못생긴 공작부인〉이라는 제목으로도 알려져 있는데 예상치 못했지만 가장 기억에 남는 작품이었다. 기괴한 인상을 주는 노파 유혹자는 주름진 손으로 여성미와 성적 성숙의 상징인 작은 분홍색 장미 꽃봉오리를 들고 봉긋하지만 생기 잃은 젖무덤에 밀착하고 있다. 이와는 전혀 다른 작품으로는 프랑스의 화가 장 마르크 나티에의 로코코 시대 초상화 〈마농 발레티〉(1757)가 있다.

이를 통해 우리는 18세기 프랑스에서 절화장미, 이 경우 센티폴리아 장미(혹은 프로방스 장미)가 목 부위가 깊게 파인 의상의 세련된 꽃 장신구로 어떻게 사용됐는지 알 수 있다. '부점 플라워스bosom flowers'나 '부점 보틀bosom bottles'로 불리는 한 송이나 두 송이의 향기로운 장미 장식은 종종 코사지나 보디스(끈으로 조여 입는 여성 상의-옮긴이)의 장식으로 상의 중앙에 부착했다. 반면 남성들은 장미를 단춧구멍에 즐겨 꽂았다. 윌리엄 호가스의 〈그레이엄가의 아이들〉(1742)에서 그레이엄의 소녀들은 다마스크와 알바 장미가 섞인 화환을 가지고 있는데 이는 당시에 흔한 풍경이었다.

노즈게이(작은 꽃다발)나 화관은 물론 모자 등에 부착하는 생화와 조화도 당시 유행하던 복식의 재료였다. 의류 디자인과 주얼리 제조가들은 꽃이 가진 다양한 형상을 모방하여 제품에 응용했다. 19세기 동안 산업화가 진행되면서 직물 생산이 증가하고 날염 기술이 향상되면서 실크 브로케이드(턱시도 등에 활용하는 무늬 있는 비단-옮긴이) 영역에서도 장미와 데이지, 튤립, 카네이션 등의 형상을 모방하여 인기 있는 제품을 만들었다. 예를 들어 장 오귀스트 도미니크 앵그르가 그린 〈무아테시에 부인〉(1856)에서 도도한 자세로 앉아 있는 인물은 장미를 비롯한 꽃무늬가 아름답게 수놓인 드레스를 입고 있다.[1]

로마 가톨릭 회화에 장미가 등장할 때 무엇보다 중요한 것은 그 꽃이 가지는 상징적 가치이며 미학적인 완성도는 다음 문제가 된다. 그런데 후자의 경우 건축 연결 부위 장식으로 곡선형 잎사귀 디자인과 함께 흔히 표현되는 장미 문양은 중세 이후 교회 건축과 벽화에 나타난 공통된 특징이었다. 채색필사본(장식용으로 비치하는 필사본 책-옮긴이)의 경우에도 장미에서 파생된 다양한 꽃문양을 그려 넣어 경건한 예배용 책자로 활용한다. 성경이나 성무일도서(기독교 전례서-옮긴이), 성무일과기도서 등에 식물이나 꽃 장식으로 화려하게 장식한 문두 첫 글자는 특유의 다채로운 문양으로 신도들의 제의에 활기를 불어넣었고 문서를 통한 훈계라는 삭막한 전달 형식에 신선한 미적 요소를 가미했다. 이런 작업에서는 때때로 식물학적 특성이 자세히 묘사돼 구체적인 장미종을 식별할 수도 있다.[2]

장미는 신의 창조물 가운데 특히 기쁨을 주기 때문에, 이를테면 천사들이 머리에 화환을 두르고 있는 〈윌튼 성상〉에서처럼 그림 속에서 천국의 기쁨을 상징할 수 있다. 그런데 앞에서 살펴본 것처럼 장미는 우화적인 역할을 수행하여 추상적이고 모호하고 말로 표현할 수 없는 기독교의 특정 가르침을 유쾌한 시각 자료를 통해 전달할 수 있다. 그리고 예수의 부활이나 마리아의 원죄 없는 잉태, 저주, 구원, 영생 등은 그 소재가 된다. 따라서 시각적으로 호소력 있고 친숙한 자연 세계의 장식물로 하느님의 말씀을 보완하는 일은 교회가 신비하고 추상적인 교리를 유쾌한 물질적 형태를 통해 통합하여 신도들을 교화시키고 감동시키려 했던 매우 유용한 방법이었다. 신도들의 마음을 경건하게 하고 제의적으로도 유용한 종교적 상징의 힘은 감각을 통해 만들어진 영적인 측면에 대한 호소를 통해 더욱 강화된다. 그런데 당시에는 대다수의 신도가 문맹이었기 때문에 자연계의 형상을 차용하는 일은 경건한 믿음 함양에 특히 유용했다.

당연한 일이었지만 장미가 가톨릭을 시각적으로 구현한 사례 가운데서 가장 광범위하게 사용된 것은 성모 마리아와 관련된 상징이었다. 1320년경에 라티스본(독일 남부 도시 레겐스부르크의 옛 지명-옮긴이)의 한 무명 예술가가 만든 채색 석조 조각에서 마리아는 장미나무에 앉은 아기 예수를 붙들고 있다. 붉은 장미는 십자가의 희생을, 흰 장미는 마리아의 순결을 각각 상징적으로 연결하고 있다. 위대한 성녀 루치아의 주님Master of the Legend of St. Lucy(신원이 불분명한 네덜란드 화가 이름-옮긴이)이 그린 〈장미 정원의 성모Virgin of the Rose Garden〉(1475-1480)에서 마리아는 장미 덩굴에 둘러싸인 채 갓난아기 예수를 무릎 위에 올려놓고 앉아있다. 장미 덩굴은 깔끔히 손질된 갈리카 장미로 어머니와 그녀의 아들을 외부세계로부터 감추는 역할을 하고 있다. 또한 화가들은 마리아가 가시 없는 장미를 배경으로 천사나 성인들과 함께 어느 정도 공식적으로 꾸며진 장미 정원에 앉아있는 모습을 자주 그렸다. 슈테판 로흐너가 그린 〈장미 울타리의 성모Madonna in a Rose Arbor〉(1448년경)나 마르틴 숀가우어가 그린 〈장미 울타리 안의 성모The Madonna of the Rose Garden〉(1473)가 그 예다. 하지만 산드로 보티첼리의 아름다운 작품 〈잠자는 아기 예수를 경배하는 성모 The Virgin Adoring the Sleeping Christ Child〉(1485)에서 마리아를 '둘러싼 정원'은 가시 없는 갈리카 장미가 엄마와 아기를 감추고 있는 다소 사적인 공간을 형성하고 있다.

바로크 시대가 시작되면 장미는 성모 마리아뿐 아니라 성인 여성들을 상징하는 도상학적인 특징이 된다. 예를 들어 스페인 예술가 바르톨로메 에스테반 무리요의 그림 〈리마의 성녀 로즈(로사)Saint Rose(Rosa) of Lima〉(1670)에서는 새로 공표된 성인의 이름이 장미를 직접적으로 지시하는 연관성 때문에 특히 주목받았다. 로즈는 1586년 페루의 스페인 식민지에서 이사벨 플로레스Isabel Flores라는 이름으로 태어나 1617년에 그곳에서 사망했다.[3] 타고난 미모 때문에 '로사'로 불렸지만 수녀가 된 이후 그녀는 예수 그리스

185

도에 대한 열렬한 헌신으로 명성이 자자했고 잔인한 신체적 고행 행위를 하여 더욱 알려졌다. 한번은 어머니와 함께 사교 모임에 참석했던 그녀가 자제심을 읽고 향유 장갑(향을 입힌 화려하게 장식된 장갑-옮긴이)을 낀 이후 모녀는 회개의 의미로 눈에 보이지 않는 불꽃으로 그녀의 손을 그을렸다고 한다. 또한 가시 면류관을 모방하여 안쪽에 작은 가시가 달린 은 면류관을 만들어 착용했다고 한다.[4] 무리요의 그림에서 성 로즈는 벌거벗은 아기 예수 앞에 무릎을 꿇고 있으며 도미니크 수도회 복장을 한 모습이다. 그녀는 사랑이 가득한 눈으로 아기 예수를 내려다보며 두 손으로 안아 올리려 하는 것 같다. 왼손에는 분홍색 카스티야(다마스크 장미)를 들고 있는데 아기 예수가 이를 향해 손을 뻗고 있다. 다른 장미들은 땅에 흩뿌려져 있기도 하고 뒤편 어둠 속에는 다마스크 장미 덤불이 있다.

이슬람 문화에서 장미는 앞에서 살펴본 것처럼 자연적인 모습으로 그려져 신의 신성함을 나타냈다. 예를 들어 예언자 마호메트에 대한 구두 시「힐야hilya」문집 표지는 분홍색 다마스크 장미를 통해 선지자의 현현을 나타냈다. 이 문집은 4장에서 살펴본 것처럼 마호메트를 장미에 비유하는 오랜 전통을 바탕으로 만들어졌다. 한 그림을 살펴보면 힘찬 모습으로 피어난 다마스크 장미가 작고 파란 화병에 곧게 꽂혀 있다. 이 장미는「힐야」의 기하학적 도식 구조 내에 배치됐는데 이는 경우에 따라 그림 너머로 상정되는 시각적 등가물이다. 잎사귀와 장미 꽃잎에 쓰인 금빛 염료의 문자들은 인류를 감화시키는 마호메트의 인격을 묘사하고 있다. 상단의 아랍어 문구는 다음과 같은 내용을 선언한다. "(이것은) 나이팅게일이 장미 위에서 부르는 노래입니다."[5] 이렇게 표현되는 이미지들은 신도들이 예언자의 감동을 기억하는 데 도움이 되는 동시에 그의 드높은 지위를 재고하는 데 기여했다.

다마스크 장미와 유사한 다섯 장 반겹꽃잎 혹은 겹꽃잎의 장미 이미지는 페르시아나 무굴의 세밀화에도 나타난다. 자연의 풍경은 대체로 기분을 유쾌하게 하는 정원으로 형상화되지만 그 이면

에는 낙원을 시각화하는 의도도 내재돼 있다. 그래서 전형적인 채색 세밀화들은 대개 선명하고 장식적인 색상과 평평하고 기하학적인 공간 구성으로 현실 세계와 다른 세상을 묘사한다. 장미가 가을 나무나 봄 식물들과 함께 그려진 경우도 드물지 않다. 이런 작품들은 텍스트의 이해를 돕기 위해 그려지는 경우가 많았는데 사디가 그린 '장미 정원'이라는 뜻의 〈굴리스탄〉이 큰 인기를 끌었다.

산드로 보티첼리는 종교화를 그리면서 기독교 장미도 여럿 그렸는데 그중 1480년대 중반에 제작된 〈비너스의 탄생〉에서 우리가 보는 장미는 전혀 다른 상징적 의미를 가지고 있다. 이 장미들은 호메로스와 오비디우스가 형상화했던 서사시 소재들이 시각화돼 축적된 이교도 전통의 상징들과 깊은 관련이 있다. 비너스는 서풍의 신 제피로스와 꽃의 여신 클로리스가 날린 조개 껍데기를 타고 봄의 여신 호라이에게로 나아간다. 그녀는 비너스에게 꽃 망토를 입히려 한다. 이 유명한 그림에는 갈리카 장미 송이들이 흩날리고 있다. 50년 후 베네치아의 화가 티치아노는 역시 유명한 그림 〈우르비노의 비너스〉(1538)를 그렸다. 이 시기에 사랑의 여신이라는 주제는 서양 미술에서 확고한 풍습을 형성했고 당국의 적법성도 인정받았다. 이 작품에서 비너스로 선택된 여성은 우르비노 공작의 아내였고 아내에게 선물하기 위해 공작이 의뢰했다고 한다. 이 작품은 비너스의 고결한 측면을 나타내는 우라니아 비너스를 상징하여 결혼의 우화를 전하기 위해 제작됐다. 우르비노 공작부인은 남편이 '처녀성을 빼앗았다deflowering'는 표시로 떨어진 분홍 장미 한 송이를 움켜쥐고 있다.

　　이와 대조적으로 꽃 정물화에서는 상징주의가 미적 가치에 의해 압도되는 경우가 많다. 장미를 형상화한 것으로 알려진 최초의 사례는 약 3500년 전 미노아 혹은 크레타 문명이 번성했던 청

동기 시대에 그려진 프레스코화(소석회消石灰에 모래 섞은 모르타르를 벽면에 바르고 마르기 전에 채색하는 그림-옮긴이)로 크노소스 지역의 목가적인 전원 풍경을 담은 벽화 일부에서 장미 그림이 발견됐다. 그런데 프레스코화를 발견한 고고학자 아서 에반스 경이 고용한 식물학에 무지한 열정 넘치는 복원가들 때문에 페인트 작업을 한 장미 일부의 꽃잎이 여섯 개로 둔갑하고 색깔도 노란빛이 감도는 분홍색으로 탈바꿈했다. 그 결과 이 장미들은 로사 페르시카Rosa persica, 로사 리카르디Rosa ricardii 혹은 로사 카니나 등으로 불리기도 했다. 그런데 다행스럽게도 복원가들이 좌측 하단의 일부를 건너뛰는 바람에 담장의 빛바랜 부분에는 옅은 분홍색의 다섯 장 겹꽃잎 형태가 희미하게 남았다. 이런 이유로 로사 풀베루렌타Rosa pulverulenta로 불리는 이 꽃은 오늘날에도 크레타의 중앙과 서부 지역에서 여전히 자생하고 있다. 앞에서 언급한 것처럼 로마 시대에는 별장 벽에 이상화된 자연을 표현하기 위해 장미를 그렸는데 폼페이의 황금팔찌의 집(이 집에서 발견된 여성의 유해에서 황금 팔찌가 발견됨-옮긴이)에 그려진 장미처럼 그 장미가 어떤 종이었는지 식별 가능한 경우가 많았다. 장미는 무덤 그림에도 흔히 나타났으며 채색된 장미는 망자에 제물로 바쳐진 유기 장미보다 오래 살아남아 영원한 봄날을 꿈꾸고 있다.

정물화의 최전성기는 17세기 네덜란드와 네덜란드어권 회화의 황금기와 일치한다. 암브로시우스 보스샤르트 1세의 〈정물A Still Life〉에는 노란색과 빨간색 무늬가 있는 튤립 네 송이가 강렬한 이미지를 드러내고 있다. 이 그림은 튤립 한 송이만으로도 거액이 교환되던 튤립 광풍의 시대에 그려졌다. 그런데 그림 속 화병에는 센티폴리아와 다마스크 장미들도 포함돼 있고, 테이블 위에는 더 소박한 모양을 한 도그 로즈도 놓여있다. 그런데 알고 보면 이런 종류의 그림들은 단순히 미적인 표현만을 위한 작품은 아니었다. 꽃 그림을 통해 네덜란드 공화국이 가진 부를 과시하는 의도된 선전이라는 실용적 목적을 가졌기 때문이다. 특히 네덜란드 동인도회사는 명

나라의 청화백자 화병과 여러 종류의 이국적인 꽃들도 수입했다.

　　　　그러므로 모든 정물화를 상징적 의미가 결여된 작품으로 쉽게 귀결시키는 것은 옳지 않다. 실제로 여러 개신교 국가가 성상 금지운동을 벌였기 때문에 예술가와 대중들은 논란의 여지없는 도덕론만을 다루는 다른 장르를 개발해야 했다. 그 경우 장미의 아름다움은 대체로 신도들에게 현생의 즐거움은 일시적이고 덧없다는 메시지를 전달하기 위한 수단이 됐다. 그래서 많은 작품들이 전도서 1장 2절의 말씀처럼 "헛되고 헛되며 모든 것이 헛되도다."라는 주장을 드러내곤 했다. **바니타스**(공허) 테마는 일반적으로 시들어가는 장미를 죽음의 상징으로 설정한다. 예를 들어 두개골이나 나비(변태變態를 상징) 혹은 망가진 난간도 마찬가지의 의미를 가진다. 얀 다비드 데 햄이 그린 〈해골과 책과 장미가 있는 바니타스 정물화〉(1630)에는 센티폴리아 장미 두 송이가 책과 해골과 물 잔 옆에 배치돼 병적인 소재 구성에 따뜻하고 매혹적인 느낌을 가미하지만 전하고자 하는 핵심은 냉정한 교훈이다. 바니타스 그림은 그것을 구입하는 부유한 후원자들에게 그들이 지상에서 향유하는 쾌락과 돈과 여성과 권력은 영원하지 않으며 지상 세계의 본질은 덧없음이기 때문에 근본적으로 영속적인 가치를 갖지 못한다는 깨달음을 전하기 위해서 그려졌다. 그러나 이런 메시지는 희망을 지향했는데, 지상에 머무는 동안에는 그림 자체를 즐길 수 있고, 죽음의 저편에는 신실한 이들을 위한 영원한 삶이 마련돼 있었다.

정물화에서 장미는 매우 세밀한 그림부터 극단적으로 모호한 그림까지 다양하게 표현된다. 하지만 세밀한 정교함을 이해하기 위해서 우리는 작품의 주목적이 미학적이거나 상징적이기보다는 본질적으로 실용적인 회화 장르라는 사실을 이해해야 한다. 예를 들면 보태니컬 드로잉이 그것이다. 이 특별한 시각 이미지 장르가 지향하는

것은 유용하고 정확한 기술적 정보를 전달하여 시각적으로 활용할 수 있도록 하며, 아울러 객관적이고 정확한 자료를 축적하는 의미도 가진다. 어떤 의미에서 보태니컬 드로잉은 식물이 주인공인 정밀 초상화이며 사진이 발명되기 전에는 관련 시각 자료를 만드는 유일한 방법이었다. 때문에 보태니컬 드로잉에는 언제나 해당 자료를 이해하는 데 필요한 해설문이 첨부된다. 이런 작업을 하는 화가들은 대체로 펜이나 연필 혹은 물감으로 종이에 그렸지만, 간혹 에칭(동판 부식과 착색을 이용해 인쇄함-옮긴이) 기법으로 책자를 편찬하기도 했다. 이렇게 하면 윤곽이 선명해지면서도 명암 대비를 조절할 수 있었다. 식물 몸체를 표현하는 것 이외에는 그림자도 완전히 억제하면서 모호성을 줄이고 명확한 관찰이 가능하도록 빈 배경과 유리시켰다. 때로는 서로 다른 성장 단계를 표시해서 각 식물의 수명 주기를 종합적으로 보여주기도 했다. 그런데 식물은 매우 세밀하게 표현한 반면, 거시적인 생태 환경에 대한 자세한 정보는 없는 경우가 많으며 식물은 페이지의 순백으로부터 화려하게 고립돼 있다.

보태니컬 드로잉은 대체로 예술작품을 목적으로 제작되지 않기 때문에 상징화 작업이 중시되지 않았으며 작품의 미적 가치보다는 학습을 위한 시각 보조 도구로서의 유용성이 더욱 중시됐다. 하지만 이 장르는 때때로 제한적인 기술적 영역을 넘어서기도 한다. 식물 묘사의 세밀함과 높은 미적 가치를 결합한 꽃의 화가로 오늘날까지 타의 추종을 불허하며 '꽃의 라파엘'이라고 불리는 피에르 조셉 르두테의 경우가 그렇다. 르두테는 프랑스혁명 이전에 마리 앙투아네트 궁정의 도안가(그림과 도안을 그리는 사람-옮긴이)였으며 다행히도 비정치적인 기질을 가졌던 것으로 보인다. 이후 나폴레옹 보나파르트의 아내 조세핀 왕후에게도 발탁됐으니 말이다. 13장에서 자세히 살펴보겠지만 장미를 사랑했던 그의 취향은 19세기 장미의 대유행을 촉발하는 데 적지 않게 기여했다. 1815년 나폴레옹이 패배하여 왕정복고가 이루어졌지만 그는 루이 필리프 왕의 여왕이자 사교계의 꽃 크렘 드 라 크렘crème de la crème(최고 중의 최고

라는 뜻-옮긴이)이라고 불리던 마리 아멜리 드 부르봉으로부터 다시 한번 재빨리 일자리를 얻었다. 르두테는 1817년에서 1824년 사이에 조세핀의 예전 저택 말메종의 정원에 있던 장미를 모델로 삼아 『장미Les Roses』 편찬 작업에 착수했다. 이 책은 마침내 여섯 개의 판으로 구성된 30권의 분책으로 출판됐으며 각 판에는 박물학자인 클로드 앙투안 토리Claude-Antoine Thory의 논평도 실렸다. 원본은 안타깝게도 1837년 루브르박물관의 도서관 화재로 소실됐지만 초판 인쇄본은 여럿 남아있다.

　　　르두테의 수고가 이룬 유용한 결과 중 하나는 19세기 초 번성하던 장미 세계의 스냅사진을 후손들에게 남겼다는 점이다. 현재에도 익숙한 종들과 변종들이 다수 수록돼 있지만 특징이 모호하여 정확한 식별이 어렵거나 이미 멸종된 종들도 보인다. 로사 갈리카 오피키날리스에 대해 토리는 다음과 같이 언급했다. "어떤 장미종도 프렌치 로즈나 프로뱅 로즈보다 많은 후손을 보지 못했다. 이 장미만이 전체 주요 장미의 거의 절반을 구성한다."[6] 이는 1820년까지 의심의 여지없는 사실이었지만 50년 뒤에 갈리카는 특히 중국에서 들여온 새로운 종들에 의해 지배종의 자리를 내주어야 했다. 사실 르두테도 이런 변혁의 전조 현상의 주인공이었던 중국 장미의 여러 표본을 남겼지만 그 종들은 모두 '인도'를 뜻하는 라틴어인 로사 인디카Rosa indica 계열로 분류된다. 당시 이런 동양의 장미는 인도, 특히 벵갈 지역과 관계가 깊었다. 새로운 장미가 유럽으로 전해질 때마다 인도를 경유했기 때문이다.[7]

보태니컬 패인팅 예술가들이 경험적인 정확성에 집중하여 성과를 올리는 데 전념하는 동안 순수예술에 집중하던 일부 예술가들은 그 반대편에서 세를 형성했는데, 분명한 윤곽선을 그려 대상을 정교하게 묘사하는 방식에서 벗어나 '전반적인 인상을 보여주는' 효과

를 추구했다. 18세기에 꽃 정물화를 그린 유일한 프랑스 화가였던 장 바티스트 시메옹 샤르댕이 남긴 작품 〈꽃병A Vase of Flowers〉(1760년경)을 살펴보면 델프트(네덜란드의 도시-옮긴이)의 도자기 꽃병이 보인다. 이것은 암브로시우스 보스샤르트 1세의 그림에 등장한 중국 화병에서 영감을 받은 종류로 빈 배경의 탁자 위에 유리돼 있다. 꽃다발 가운데는 분홍색과 흰색 장미가 보인다. 하지만 샤르댕은 빠른 손놀림으로 붓을 움직여 채색했기 때문에 식물의 세밀한 요소들을 식별하기가 어렵다. 아마도 다마스크 장미 한 송이와 알바 두 송이 정도가 포함돼 있는 듯하다. 샤르댕의 정물화 그림에 나타나는 꽃들은 단선적인 선명도보다는 당시까지만 해도 인물화에만 나타났던 감정적 존재감과 우아한 개성이 한껏 표현된 것으로 보인다. 다시 말해 샤르댕은 꽃을 그렸고 꽃을 노래한 시처럼 대상을 의인화하여 형상화하고자 했다. 하지만 회화 영역에서 그 기법은 충분히 성숙하지는 않았던 것 같다. 그 결과 꽃의 형상을 기록하는 과정에서 작업자가 가졌던 감정의 움직임이 기록되기도 했다. 생동하지 않고 '생명이 없는' 꽃에 전적으로 몰두한 그는 꽃에 생생한 역동성을 불어넣었다.

꽃의 생동감 넘치는 존재감을 전달하려는 욕구는 19세기만 해도 예술가들의 망상에 불과한 것으로 여겨졌다. 예를 들어 앙리 팡탱 라투르의 꽃 정물화의 경우에도 네덜란드 황금시대 예술가들의 선형적 세밀함에 훨씬 못 미쳤으며 샤르댕과 마찬가지로 팡탱 라투르도 자신의 장미 정물화에 생명을 불어넣어 실제처럼 보이게 하는 기법을 추구했다. 하지만 그 결과 화가가 묘사한 장미의 종류를 추측할 수는 있겠지만 정확히 식별하는 일은 실질적으로 불가능해졌다. 예를 들어 나는 라투르의 〈장미 바구니〉를 보면 센티폴리아, 티, 누아제트 혹은 하이브리드 퍼페추얼Hybrid Perpetual이나 하이브리드 티 등을 어느 정도 자신 있게 식별할 수 있다.[8]

인상파 화가 오귀스트 르누아르의 장미는 그의 후기 작품에서 특히 두드러진 경향이 있으며 미적인 쾌감을 자극하는 힘을

가졌다. 그의 장미는 예술가의 욕망이나 주제를 의인화하려는 의도보다는 캔버스 위의 색상 표현이나 그 표현을 구사한 예술가의 몸과 마음 사이의 역동적인 관계를 드러내는 미적 충동을 더욱 자극한다. 전통적인 상징주의는 부드러운 물감 표현의 한 층 아래로 가라앉게 된 셈이다. 1888년 5월에 아를에 도착한 빈센트 반 고흐는 동생 테오에게 보낸 편지에서 르누아르에 대해 이렇게 말했다. "우리가 함께 르누아르의 장엄한 장미 정원을 본 때를 너도 기억할 거야. 이곳에서 내가 찾으려 했던 풍경이 바로 그런 곳이었어. 르누아르의 정원을 다시 찾으려면 아마 니스로 가야겠지. 이곳에서는 장미를 본 적이 별로 없어. 조금씩 피기는 하는데 그중에는 로즈 드 프로방스Rose de Provence라는 크고 붉은 장미가 있어."[9] 반 고흐가 언급한 장미는 로사 센티폴리아였고, 그중에서도 센티폴리아 혹은 캐비지 장미였을 것으로 추정되는데 이 장미종은 특히 프랑스 남부 도시 그라스 주변의 프로방스 인근에서 환금작물로 재배됐다. 네덜란드인이었던 반 고흐가 프로방스의 장미가 실제로 유럽 최초로 네덜란드 육종가들에 의해 재배된 변종이라는 사실을 알았다면 크게 기뻐했을 것이다.

　　이 편지를 쓴 지 일 년 뒤, 생 레미의 정신병원에 자발적으로 머물고 있던 반 고흐는 화폭에 담을 장미를 찾는 데 성공했다. 그는 1890년 테오에게 〈장미Roses〉라는 제목의 자신의 그림에 대해 이렇게 언급했다. "황녹색 배경을 뒤로 하고 초록색 화병에 담긴 분홍색 장미 그림을 방금 끝마쳤어." 고흐는 다음과 같은 이야기로 편지를 마무리 지었다. "마음이 정말 편안해졌지. 그런데 붓놀림들이 나를 향해 다가오는 것 같아. 차례차례 앞서거니 뒤서거니 하면서 말이야."[10] 안타깝게도 오늘날 반 고흐가 그려 넣은 대담한 색상이 크게 바래서, 예를 들면 다마스크 장미 꽃봉오리의 밝은 붉은색이 흐린 분홍색으로 바뀌었고 초록색 배경에 대비되는 붉은색의 '보색'이 주는 전체적인 시각 효과가 상당 부분 사라졌다.

반 고흐가 생 레미의 정신병원 정원에서 장미를 그리던 시기에 런던에서는 왕립미술원 회원 로런스 앨마 태디마가 자신의 그림 〈헬리오가발루스 황제의 장미〉(1888)에 고흐가 그렸던 프로방스 장미를 엄청나게 많은 송이들로 채워 넣었다. 그는 시리아 출신 로마 황제이자 사이코패스였던 헬리오가발루스가 연회장 위에서 장미 꽃잎을 바다처럼 쏟아부어 손님들을 질식시켜 죽였다는 전설을 묘사하기 위해 르누아르가 살았던 프랑스 리비에라 인근에서 장미를 특별히 조달했다고 한다. 그런데 다소 지엽적인 이야기를 하자면 로사 센티폴리아는 로마제국 당시에 존재하지 않은 변종이었기 때문에 갈리카 혹은 다마스크 장미를 활용했더라면 더 정확한 고증이 됐을 것이다.[11]

앨마 태디마 작품의 주제는 표면적으로는 고전 세계의 타락이었지만 화사하고 고전적인 양식과 주제를 드러내려는 삽화적인 목적성을 고려할 때 이 그림은 유혹적이고 손쉬운 현실 도피에 안주하고자 하는 빅토리아 시대의 대중을 만족시키기 위한 의도로 제작됐다고 볼 수 있다.

현실 생활의 구현이라는 측면에서 에두아르 마네의 〈올랭피아〉(1863)보다 더 잘 형상화된 작품도 찾기 힘들다. 필연적으로 장미일 수밖에 없는 꽃이 포함된 커다란 꽃다발을 흑인 하녀가 비스듬히 누운 매춘부에게 전해주고 있다. 고객이 보낸 꽃다발이었을 것이다. 마네는 비스듬히 누운 비너스를 고전주의 전체 역사를 반영하여 그렸고, 특히 16세기 이탈리아 화가 조르조네와 티치아노의 그림풍을 무의식적으로 반영했다. 또한 꽃과 비너스로 대표되는 여성의 아름다움을 적당한 가격에 교환되는 성적인 합의로서의 아름다움에 연결시키는 친숙한 대비를 활용한다. 당대 프랑스에서 **장미** une rose를 매춘부를 가리키는 속어로 사용한 사실도 주목할 만하다. 언제나 같은 자리를 지켰던 이교도들의 신이자 사랑의 여신은

이제 새롭고도 현대적이며 투박하면서도 의도적으로 도발하는 리얼리즘의 표상 아래 자리를 마련하게 됐다.

이전 장에서 장미를 통해 노골적인 관능성을 표현한 19세기 후반의 예술 경향을 살펴보았는데 이런 흐름은 라파엘전파(라파엘로 이전의 겸허한 예술을 지향한 19세기 영국 유파-옮긴이)의 화가이자 시인이었던 단테이 게이브리얼 로세티의 작품 〈베누스 베르티코르디아Venus Verticordia〉(1864-1868)에서 두드러졌다. 베르티코르디아는 '마음을 바꾸는 사람'이라는 뜻인데 로세티는 이 작품으로 성적인 사랑을 통한 구원이라는 주제를 직설적인 회화 기법으로 표현했다. 광택이 흐르는 빨간 머리의 여성이 꽃다발에 둘러싸인 채 가슴을 드러내고 있다. 뒤편의 장미는 센티폴리아 장미이고 앞쪽의 꽃은 인동덩굴이다. 오른손으로는 큐피드의 화살을 쥐고 있고 왼손에는 유혹의 상징이자 파리스의 심판을 뜻하는 사과를 들고 있다. 희망과 권고와 영혼을 상징하는 노란 나비가 사과와 화살 위에 앉아있으며 그녀의 후광에도 내려앉아 장식미를 더하고 있다. 하지만 가장 인상적인 요소는 장미의 강렬한 붉은색이다. 인동덩굴은 당시 유행했던 '꽃말'로 '헌신적인 사랑'을 의미한다. 로세티는 분명히 센티폴리아 장미를 구입하기 위해 거액을 지출했을 테고 주기적으로 새로운 꽃을 사모아 인고의 노력으로 자신의 작품 목록을 완성해나갔을 것이다. 센티폴리아와 인동덩굴은 모두 강력한 향기로 특히 유명했으며 이를 통해 그림에는 나타나지 않는 관능적인 매력을 한층 끌어올렸다. 비너스는 상당히 위협적인 힘을 가진 여성이다.

로세티의 그림 〈레이디 릴리스〉(1864)에서는 아담의 첫 번째 아내이자 고대 다산의 여신 그리고 대지모신의 현현인 이 바빌로니아 여신이 더욱 위태로운 모습으로 묘사됐다. 유대교에서 릴리스는 원하는 것을 얻기 위해 힘을 남용하여 신의 진노를 불러일으키는 강하고 매혹적이며 거친 여성으로 묘사된다. 따라서 끔찍하고 파괴적인 여성 캐릭터의 화신으로 등장하지만 간혹 남성의 지배에 도전하는 긍정적인 여성성으로 받아들여지기도 한다. 로세티는 릴

리스를 '부정함'을 꽃말로 가진 꽃 디기탈리스foxglove 다발과 거울이 놓인 화장대 옆에서 머리를 빗고 있는, 흐트러져 하늘거리는 복장을 한 빨간 머리 여성으로 그렸다. 릴리스 뒤에는 붉은색과 분홍색이 섞인 장미 덤불이 있는데 웃자라서 그녀의 방을 침범해 들어온 듯하고, 종류는 향기가 진한 '마담 아르디Mme Hardy'로 보인다. 이 장미는 1832년부터 상업화된 다마스크 장미로 빅토리아 시대에 매우 인기 있었다. 로세티는 이 그림에 대한 논평으로 「신체의 아름다움Body's Beauty」이라는 제목의 시를 썼다. "장미와 양귀비는 그녀의 꽃이라네. 어느 곳인들 그대를 찾아볼 수 없을까, 오 릴리스여, 향기를 발하는 부드럽게 스치는 입맞춤과 부드럽게 빠져드는 잠이 덫이란 말인가?"[12] 시인이자 화가였던 로세티는 육신의 욕망과 정신의 사랑 사이의 갈등을 탐구하는 데 장미를 활용하여 19세기의 선입견을 언어와 이미지로 유희했다.

빅토리아 시대에 매혹적이고 위태로운 장미를 표현했던 가장 위대한 그림은 아마도 또 다른 라파엘전파 화가인 에드워드 번존스의 〈들장미의 전설〉(1885-1890) 연작에서 탄생했던 것 같다. 이 작품은 프레임을 확장시키고 프레임 사이에 보조 패널을 넣어 장미의 주제가 연결되도록 하여 옥스퍼드셔의 버스콧 하우스에 있는 살롱 장식에 자연스럽게 녹아들도록 했다. 각각의 그림 아래에는 윌리엄 모리스(중세를 동경했던 영국의 시인, 사상가, 공예가-옮긴이)의 시가 한 구절씩 쓰여있다. 「들장미 덤불The Briar Wood」이라는 연작의 첫 작품에는 가장 좌측에 왕자가 서 있고 덤불 사이에 호위병들이 누워 잠을 자고 있다. 아래 쓰인 모리스의 시구는 다음과 같다. "운명의 잠은 부유하며 흐른다 장미의 엉킨 굴레여 하지만 보라! 하늘의 부름을 받은 손과 마음을 잠들어 있는 저주를 부숴버리리!"

들장미 덤불 이야기는 『잠자는 숲속의 미녀』로 더욱 잘 알려져 있다. 여기서의 저주는 공주가 장미에 손가락을 찔리면 왕자가 나타나 키스를 할 때까지 백 년 동안 그녀와 그녀 주변의 모든 사람들이 깊은 잠에 빠지게 되는 것이다. 원래의 잠자는 숲속 공주 이야

기는 샤를 페로가 쓴 것으로 장미에 대한 언급은 없고 단지 "덩굴과 가시"라는 표현만 있었다. 그런데『들장미』라는 제목을 단 그림 형제의 수정판에서 공주는 '아름다운 들장미' 혹은 '가시덤불 위의 장미'라고 명명했다. 그림 형제는 5장에서 논의한 장미설화 류의 중세 우화 방향으로 주제를 전개하기로 마음먹은 것 같다. 그런데 잠자는 숲속의 미녀 이야기의 근원은『천일야화』로까지 거슬러 올라간다. 성적 욕망과 폭력과 죽음의 관계에 대해 더 명확한 설명을 해주기 때문인데 이 모티브에 관해서는 왕자가 자신을 에워싸는 덤불을 '관통'하는 페로의 원작에 주목해야 한다. 그의 이야기에서 '깨어난' 공주는 두 아이를 낳고 화내는 시어머니에게 괴롭힘을 당한다. 그림 형제의 서사에서도 관통의 필요성을 강조하지만 왕자가 '아름다운 들장미'와 결혼하면서 이야기는 끝을 맺는다.[13]

　　사실 번 존스의 그림에는 매우 개인적인 이야기가 개입된다. 아름다운 잠자는 공주의 모델은 자신의 18세 딸 마가렛이었다. 아버지는 각성하는 딸의 성욕에 양가감정을 느끼고 어떤 구애자가 그녀의 '순수함(그녀의 '장미 봉오리rosebud')'을 훔치거나 빼앗으려 deflower 접근하는 것을 막기 위해 뚫을 수 없을 정도로 두터운 가시덤불을 만들었다. 번 존스는 왕자가 목표를 달성하여 들장미를 깨우는 순간을 그리는 대신 '투항'의 순간을 무기한 연기했다. 그의 딸 혹은 잠자는 숲속의 미녀가 야생 들장미의 보호를 받으며 잠들어 있는 한, 그녀는 결코 온전한 삶을 살아갈 수 없을 것이다. 하지만 그녀가 온전히 살아간다면 필연적으로 '관통'의 고통을 느끼게 될 것이다. 여기에서 장미는 상처를 동반하는 성욕의 위험성, 특히 젊은 여성의 성욕을 의미하고, 그와 동시에 잠자는 숲속 미녀의 성을 둘러싼 야생 들장미처럼 그것을 가두는 사회적 금지를 상징한다. 이런 의미에서 이 그림 속 장미는 일종의 정조대 역할을 하고 있다고 볼 수 있다.[14] 번 존스의 그림에는 '관통'을 하고자 하는 실마리가 보이지 않고 그럴 가능성도 없으며 졸음이나 죽음과도 같은 압도적으로 무거운 공기가 온 작품에 퍼져있다. 왕자를 제외한 모든 이들이

197

깊은 잠에 빠져있고 왕자는 매우 예의 바르게 생겼다.

번 존스는 또한 병사들의 방패에 그려진 장미 꽃잎과 잠자는 미녀가 누운 침대에 걸린 태피스트리 속 네 개의 튜더 로즈Tudor rose 장미 문장에 대해서도 언급한다. 여러 품종 가운데 가장 돋보이는 것은 단연 진정한 덩굴장미인 주인공 들장미다. 그런데 이 들장미의 종류는 무엇인가? 확언컨대 로사 카니나다. 번 존스는 분홍색 새싹을 보여주고 흰색으로 변해가는 연분홍의 장미들을 보여준다. 이 종은 줄기의 굴곡이 매우 심하고 공격적으로 보이는 가시를 가졌다. 분명히 실재하는 장미를 보고 그렸겠지만 현실에서 볼 수 있는 장미와 일치하지는 않는다. 로사 카니나는 다섯 개의 꽃잎을 가진 작고 섬세한 분홍색 장미지만 모사된 장미는 거대하고 날카로운 뱀처럼 온 세상을 감싸고 있는 공룡 시대의 태곳적 장미로 보인다. 누군가는 그것을 2장에서 언급한 힐데스하임 대성당을 덮은 도그 로즈의 사악한 쌍둥이로 묘사할지도 모르겠다.

파크스 옐로 티센티드 차이나

•

# 동양의 장미가 서양으로 전해지다

우리는 앞에서 브론치노의 그림 〈비너스와 큐피드가 있는 알레고리〉를 살펴보았는데, 이 장에서는 인간의 어리석음을 상징하는 그림 속 장난꾸러기 소년이 손에 쥔 장미가 로사 키넨시스Rosa chinensis로도 불리는 중국 장미China Rose 종류와 흡사하다는 점에 주목하고자 한다. 그렇게 추론하는 이유는 꽃의 형태가 홑꽃형이나 겹꽃형이 아닌 반겹꽃형이 분명해 보이기 때문이다. 간단히 말해 꽃잎의 개수가 갈리카보다는 많지만 다마스크 장미나 캐비지 장미보다는 적다. 게다가 꽃의 생김새도 중심부가 솟아있는 모양이어서 중앙의 꽃잎들이 뒤집힌 그릇처럼 바깥쪽을 향해있다. 다시 말해 꽃잎의 개수와 모양새가 당대에 알려졌던 여타 서양 장미들과 다르고 중심부 꽃받침도 바깥으로 노출돼 봉오리가 활짝 젖힌 모양이다. 하지만 현대인들은 그림에 나타난 장미꽃을 보고 생김새에 크게 놀라지는 않을 것이다. 그런 모양의 장미야말로 장미의 표본처럼 친숙하게 느낄 테니 말이다. 왜 그럴까? 우리가 하이브리드 티 장미와 플로리분다 로즈 등으로 알려진 화종의 꽃 모양을 익숙하도록 보아왔기 때문이다. 즉 우리는 서양 장미와 중국 장미를 인위적으로 교배한 후손 장미들과 함께 살아가는 것에 익숙해 있으며 그 꽃들의 생김새는 대체로 중국 계통에 가깝다. 왜냐하면 앞에서 설명한 것처럼 장미의 모양과 특성은 19세기 서양에서 큰 변화가 있었고, 이로 인해 오늘날 재배되는 장미의 주종이 된 화종은 물론 현대인이 절화 장미로 사용하는 대부분의 화종도 이전 시기에 존재했던 모든 유럽 장미와 생김새가 현격히 다르기 때문이다.

그런데 브론치노의 그림에 묘사된 꽃이 중국 장미가 맞다면 이는 매우 놀라운 일이다. 이유는 단순한데 이 장미가 18세기 이전에 유럽에 전해진 기록이 존재하지 않기 때문이다. 만일 그 꽃이 정말 중국 장미라면 이 그림은 서양 예술에서 동아시아의 장미를 형상화한 첫 번째 사례로 인정될 수 있으며, 이 '외계' 화종이 적어도 이탈리아에서는 이미 재배되고 있었다는 증거가 된다.

하지만 네덜란드와 영국은 17세기가 돼서야 동인도회사를

설립하고 인도 연안을 따라 교역 사무소를 개설하며 본격적인 동서양 교역에 나섰다. 그리고 그들의 무역품 가운데는 식물 관련 물품도 포함돼 있었다. 칼 린네의 저서 『식물의 종Species Plantarum』에도 동아시아에서 들여온 장미 로사 인디카가 명시돼 있다. 이 꽃은 현지에서 진홍 빛깔로 인해 루즈 버터플라이Rouge Butterfly로 불리는 티 장미다. 이 장미의 린네식 학명은 앞에서 표기한 그대로 '인도의 장미'를 뜻하며, 이를 통해 당시 이 꽃이 중국이 아닌 인도와 연관돼 있고 직접적인 기원도 인도였다는 사실을 알 수 있다. 특히 영국인들에게 중요했던 곳은 서벵골의 콜카타였다. 이곳은 영국의 통치 시기 동안 인도의 수도였으며 케이프타운을 돌아 유럽으로 향하는 긴 항해에 나서는 식물 표본에 배양지를 제공하는 중간 기착지 역할을 했다. 18세기 중반의 과학자 니콜라우스 조셉 폰 자퀸도 자신의 저서 중 한 책에서 여러 종류의 로사 키넨시스를 묘사했고 이를 삽화로도 남겼다. 그리고 20년이 채 지나지 않아 이 꽃은 슬레이터스 크림슨Slater's Crimson이란 이름으로 불리게 된 것으로 보인다.

하지만 중국 장미들이 서양에 본격적으로 유입된 것은 18세기 말에서 19세기 초였다. 맥카트니 장미Macartney Rose로도 알려진 흰 홑꽃잎 장미 로사 브랙테아타Rosa bracteata는 외교 사절단으로 중국에 파견됐던 맥카트니 경이 1793년에 귀국하면서 영국으로 들여왔다(꽃싸개苞葉가 눈에 띄도록 풍성하면서도 잎의 끝은 뭉툭하게 짧은 모양 때문에 이런 학명이 붙여졌다). 그런데 이 장미는 변화된 기후 환경에 쉽게 적응하지 못했다.[1] 이후 자연사 탐사를 다수 수행했던 귀족이자 당대 최고의 수집가이며 식물학자였던 조지프 뱅크스 경을 기려 그의 이름을 딴 로사 뱅크시에 알바 플레나의 씨앗이 1807년 영국에 전해졌다. 실제로 큐왕립식물원이 최고의 식물원으로 성장한 것도 뱅크스 덕분이었다.[2] '레이디 뱅크스Lady Banks'(로사 뱅크시에의 보통명-옮긴이) 두 그루가 런던 외곽 조지프 뱅크스 경의 정원에 식재돼 벽에 붙이는 장식용 과일나무처럼 가지

치기와 길들이기로 모양이 만들어져 갔다. 1819년이 되자 장미의 덩굴은 높이가 4.3미터, 길이가 5.2미터까지 자라며 4월부터 6월까지 담장을 꽃으로 뒤덮기에 이르렀다.[3]

　　1792년과 1824년 사이에는 서양 토종 종들과 교배하려는 구체적인 목적에 따라 소위 중국 장미 '종묘種苗' 네 그루가 선정됐다. 그렇게 만들어진 돌연변이들은 예외 없이 장미의 유전자풀의 범위와 특성에 엄청난 변화를 가져왔다. 선택됐던 종묘들은 '파슨스 핑크 로즈Parsons' Pink Rose', '슬레이터스 크림슨', '흄스 블러시 티센티드 차이나Hume's Blush Tea-scented China' 그리고 '파크스 옐로 티센티드 차이나Parks' Yellow Tea-Scented China'였다. 이 중국 장미와 차 장미들은 그 밖의 몇몇 토종 장미와 교배 과정을 거치며 오늘날 우리가 알고 있는 장미 식물의 특징을 두루 갖춘 형태로 조금씩 탈바꿈했다. 이를테면 큰 반겹 꽃잎들이 중앙이 솟은 형태로 5월부터 늦가을까지 다양한 색깔로 피어나는 덤불 모양의 건강한 정원 식물의 모습이 그것이다.

　　'올드 블러시Old Blush'라고도 불리는 '파슨스 핑크 로즈'는 1752년 무역선을 통해 화물에 실려 유럽으로 옮겨졌고 1793년까지 영국에서 자란 것으로 기록됐다. 중간 크기에 반겹꽃형이며 연한 은빛 분홍색을 띠며 꽃이 필수록 분홍색이 진해진다. 지금 우리는 이 장미의 특징인 개화반복성이 로사 키넨시스와 로사 기간테아 사이의 교잡종이라는 사실 때문이라는 것을 알고 있다. 오래지 않아 '파슨스' 핑크 로즈는 이미 존재하던 유일한 개화반복성 장미인 어텀 다마스크를 대중이 선호하는 장미로 대체했다. 1823년경에는 영국의 모든 전원주택 정원에 이 장미가 한 송이씩 심어졌다는 이야기도 생겼다. 결국 '파슨스 핑크 로즈'가 머스크와 도그 로즈와 교배된 이후 수많은 인기종이 탄생했는데 누아제트, 하이브리드 퍼페추얼, 하이브리드 티 등이 그것이다.

　　무역선 선주를 기리기 위해 이름 지어진 '슬레이터스 크림슨'은 '올드 크림슨 차이나Old Crimson China'라고도 알려졌으며 이

것은 엄밀히 말하면 상록수인 로사 키넨시스 셈페르플로렌스Rosa chinensis semperflorens다. 개화반복성을 가졌기 때문에 중국인들에게 월계화Monthly Rose로도 알려졌다. '슬레이터스 크림슨'은 안쪽 꽃잎을 따라 흰색 줄무늬가 있는 진한 붉은색을 나타낸다. 겹꽃잎 화종들은 단독으로 피는 경우도 있고 세 송이씩 무리 지어 피는 경우도 있다. 중국에서 두 번째로 중요한 이 종묘 장미는 특별히 개화반복성을 배양하기 위해 1792년에 영국으로 수입됐다. 첫 번째 표본은 중국이 아닌 인도 콜카타의 한 식물원에서 자라고 있었으며 프랑스에서 장미가 '라 벵갈르La Bengale'라는 이름으로도 불리는 이유도 이 때문이다. 사실 '슬레이터스 크림슨'은 알려진 것 가운데 가장 오래된 정원장미다. 다시 말해 가장 오래된 길들인 장미다.

세 번째인 '흄스 블러시 티센티드 차이나'는 흄의 아내를 기리기 위해 지어진 이름이며 개화반복성을 지닌 균형 잘 잡힌 연분홍 큰 꽃이다. 그런데 처음에 중요한 역할을 했던 이 장미가 20세기 초가 됐을 때는 원종이 멸종된 것으로 알려졌다. 그러다가 이후에 머나먼 버뮤다에서 발견돼 '스파이스Spice'라는 가명으로 불렸다. 오늘날에도 장미 전문 종묘장을 방문하면 구입할 수 있다.

네 번째 종묘 로사 오도라타 변종 수딘디카Rosa odorata var. pseudindica인 파크스 옐로 티센티드 차이나는 1824년에 존 댐퍼 파크스John Damper Parks에 의해 중국에서 발견됐다. 개화반복성을 가진 것은 물론 강인한 생장 특성을 보이며 밝은 녹색의 잎과 평균 직경 10센티미터의 매우 큰 겹꽃이나 반겹꽃을 피운다. 밀짚이나 노란 유황과 흡사한 특이한 빛깔을 가졌다. 꽃잎은 두꺼우며 은은한 '차 향'이 난다. 그런데 이 장미는 공식적으로 상업 유통 중이지만 실제로는 원종이 100년 전에 사라졌다는 데 전문가들의 의견이 일치한다.

19세기와 20세기 초에 식물학 전문가나 아마추어 애호가들은 군인과 선교사, 상인, 식민지 관료 등을 따라 전 세계에 흩어져 있었다. 제3세계를 식민지화하고 착취하려는 이들의 전염성 굶주림에 버금가는 식물에 대한 허기로 몸살을 앓았기 때문이다. 그들은 서구 바깥 세계로부터 다양한 식물 표본을 도입하려 했을 뿐 아니라 고국의 식물학계 표본을 충만히 채울 열망에 가득 차 있었다. 중국 등지에서 들여오는 표본이 바람직한 돌연변이, 즉 새로운 교잡종을 개발하는 데 있어서 크나큰 잠재력을 가지고 있다는 사실을 알았기 때문이다. 이런 사업은 차나 아편 무역과 같이 중국이 타국과 협업으로 진행했던 범유럽적 고위험, 고수익 사업이었다. 19세기 후반에 중국이 서구 세력의 침입에 저항하는 고군분투의 상황에서도 양측 모두에 큰 수익을 안긴 좋은 사업이었다.

원예학의 측면에서 중국은 역사적으로 유럽보다 훨씬 발전했지만 자연 속에서 '유유자적'하며 인위人爲를 배격하고 무위無爲를 추구하는 것을 이상으로 한 도교 사상이 유교 문화 저변에 강한 흐름을 이루고 있었다. 인간은 만물에 내재된 생명력인 기氣 에너지를 통해 땅과 하늘과 세상 전체와 혼연일체된 통합 속에 존재한다고 믿었다. 그래서 자연에 관한 한 인간은 자신의 역할에 엄격한 제한을 두어야 한다고 생각했다. 이런 이념으로 자연의 많은 부분을 인위적으로 변화시키고자 한 시도들을 상당 부분 무력화했지만 막을 수는 없었다.

영국의 외교관이자 지리학자이자 언어학자 존 배로John Barrow는 1804년에 발간한 『중국 여행Travels in China』이라는 책에서 자신이 할 수 있었던 일을 다음과 같이 설명했다. "이 마을(광동성 내의 광저우) 근처에는 도시에 야채를 공급하는 넓은 밭이 있었다. 우리는 중국인들이 그 밭의 일부에서 희귀하고 아름답고 신기하고 유용한 중국 작물들을 번식시키는 종묘장을 살펴보았다. 광저

우 시내로 운송할 작물들이라고 했다."⁴ 배로가 목격한 장미는 화분에 담긴 채 일렬로 늘어서 있던 식물들 가운데 하나였다.

이들이 중국을 여행할 당시 서양 상인들이나 식물학자, 원예가 등은 대체로 중국 정원사들의 안내를 받아야만 했다. 광저우 일대가 외국인 여행 제한구역이었기 때문이다. 이들은 18세기 후반 당시 광동성 일대의 밭이 새로운 기술을 도입하여 실험하고 개발하던 원예의 중심지라는 사실을 알게 됐다. 하지만 유럽인들이 중국을 여행하려면 현실적인 제약이 많았다. 중국 관료들이 설정한 여행 제한으로 일정을 통제받았고 접근할 수 있는 지역적인 범위가 협소하다는 사실에 수집가들도 실망하는 일이 많았다.⁵

중국 식물에 대한 과학적 지식이 축적된 중요한 배경에는 이전 장에서 논의한 보태니컬 드로잉이 자리 잡고 있었다. 식물 그림은 식물학자들이 상인, 군인, 선교사들과 함께 중국을 여행하며 서양에 알려지지 않은 매우 진귀하고 아름다운 식물을 찾아 헤매게 만든 과학 제국주의의 충동을 만족시키는 필수 자료가 됐다. 실제 표본을 구입하거나 구경하기 전에 손쉽게 열람할 수 있도록 영국 왕립원예협회 같은 서양의 여러 기관에서 발행하는 시각 자료에 대한 수요가 넘쳐났기 때문이다.

가장 흥미로운 중국 관련 보태니컬 아트 문집 중 하나를 꼽는다면 19세기 초에 동인도회사의 차 검시관이자 아마추어 식물학자인 영국인 존 리브스John Reeves가 수집한 책을 들 수 있다. 리브스는 제1차 아편전쟁(1839-1842) 이전에 부대원으로 중국에 주둔했으며 여가 시간에 광동과 그 주변에서 식물을 수집했다.⁶ 그도 외국인에게 가해진 이동 제한조치 때문에 중국의 정원사를 조력자로 고용했지만 종종 좌절감을 느꼈고 때로는 원하는 식물을 그리기 위해 중국 예술가를 고용하는 자본주의적인 전략을 활용하기도 했다. 마침내 리브스는 800장 이상의 그림을 수집할 수 있었다. 그중에 장미는 열여섯 송이뿐이었지만 앞에서 언급한 종묘 중 하나인 '파크스 옐로 티센티드 차이나'를 탁월하게 묘사한 그림은 이 책 영국 원

서의 표지를 장식하고 있다. 흥미롭게도 이 그림은 가시가 전혀 없는 특징을 보여준다. 보기 좋은 3차원의 입체적 표현을 억제하며 종이와 수성 물감으로 정확한 선형 윤곽을 표현하는 데 오래전부터 익숙했던 중국의 무명 예술가 혹은 장인들에게 보태니컬 아트가 요구하는 세밀함은 상당히 매력적이었을 것이다. 서양에서 발전한 보태니컬 패인팅의 특징은 중국에서 이미 전통적으로 발전해 온 꽃 그림 장르의 고유한 부분이었다. 이들이 리브스에게 납품한 그림이 가진 흥미로운 특징은 생생하고 농익은 식물의 모습뿐 아니라 썩은 잎이나 부서진 잎 등 해체된 모습도 보여준다는 점이다. 이런 작업은 피에르 조셉 르두테가 하지 않은 방식이었다. 중국 예술가들은 아마도 경험적인 정확성에 대한 리브스의 요구 사항을 염두에 두고 식물 수명 주기의 더 많은 부분을 보여주는 것이 필요하다고 생각했던 것 같다.[7] 어쨌든 영국 왕립원예협회가 존 댄버 파크스John Danvers Parks를 중국으로 보내 장미와 여러 식물 표본을 총괄하여 서양으로 이송하도록 한 것은 그림이 가진 힘 때문이었다.

중국에서 가장 다채로운 경력을 쌓았던 런던의 식물학자이자 제국주의자는 로버트 포천일 것이다. 그는 1842년 영국 왕립원예협회로부터 중국의 흥미로운 식물을 본국으로 반입하라는 특별 임무를 부여받았다. 스코틀랜드 출신의 포천은 순전히 열정 하나로 경력의 사다리를 오른 다이아몬드 원석과도 같은 인물이었다. 중국에서 식물을 사냥하는 일을 수락하면서 그는 영국 왕립원예협회가 총기를 제공해야 한다고 주장했다. 당시 중국은 외국과의 제반 교역을 엄격하게 제한하고 있었는데 서구 열강들에 의해 국가의 법과 질서가 광범위하게 붕괴되고 있었다는 사실을 감안하면 무리한 요청은 아니었던 것으로 보인다. 다시 말해 당시 중국의 사회 분위기는 평온의 시대를 구가하던 영국과 사뭇 달랐고, 그가 탐험을 수행하는 데 있어서도 발열과 폭도, 구타, 강도 등은 물론, 그에게 어떤 표본도 보여주기를 원하지 않던 중국인 농장 노동자들에 의해 적잖은 고초를 겪어야 했다.

포천에게 내려진 영국 왕립원예협회의 지침은 "영국에서 아직 재배되지 않은 관상식물이나 약용식물의 종자 및 식물"[8]을 조사하는 일이었다. 하지만 영국 왕립원예협회는 "중국 정원에서 재배된다고 알려진 두 종류의 더블 옐로 로즈Double Yellow Rose를 포함한 구체적인 목록의 식물들을 구해올 것을 요구했다." 포천은 여러 해에 걸쳐 주어진 임무를 완수했다. 그는 1842년 닝보에서 원하던 꽃을 발견하던 순간을 다음과 같이 기록했다.

> 5월의 어느 화창한 아침, 정원의 한 구역에 이르자 먼 곳의 벽을 완전히 덮고 있는 노란색 꽃 무리를 보았다. 일반적인 노란색이 아니었고 안쪽에서 베이지색을 발산하는 눈에 띄게 특별한 종류였다. 나는 즉시 그곳으로 달려갔는데 놀랍고 기쁘게도 그것은 세상에서 가장 아름다운 노란 덩굴장미였다.[9]

1846년에 영국 왕립원예협회는 포천이 발견한 더블 옐로 로즈가 영국에 도착했다는 소식을 알렸다. 아, 이 장미는 그러나 영국의 기후에 맞지 않았고 1851년 공개된 《왕립 저널Society's Journal》의 보고서에서는 "영국의 주목을 거의 받지 못하는 약한 식물"로 묘사됐다.[10] 그런데 '포천의 더블 옐로 로즈'는 도입 즉시 영국인들을 만족시키지는 못했지만 앞으로 장미가 나아갈 길을 보여준 훌륭한 지표가 됐다. 동양 장미가 서양에 등장한 그 자체로서뿐 아니라 서양 장미와 교배하게 될 역할 때문이었다.

1880년대 또 다른 스코틀랜드인 어거스틴 헨리Augustine Henry 박사도 원종장미 사냥에 나서기 시작했다. 공식적으로 그는 중국 해관 소속이었지만 여가 시간에는 큐왕립식물원에 중국의 다양한 식물 압출 표본 수만 개를 공급하는 데 전념했다. 이를테면 헨리는 1884년 말과 1889년 초 사이에 서양인들이 알지 못했던 식물 500종과 스물다섯 개의 새로운 속屬을 발견했다. 그러나 전형적인

빅토리아 시대 사람이었던 그는 친구에게 다음과 같은 편지를 보내 장미에 대한 애착을 보이기도 했다. "나는 멋진 이파리에 깔끔하게 작은 꽃을 가진 식물을 좋아한다네. 색깔은 크게 개의치 않아. 국화는 잎이 앙상하기 때문에 진심으로 못생겼다고 생각해. 장미는 예외야. 장미는 모든 면에서 놀라울 정도로 아름답지. 제라늄에 대해 말한다면, 나는 그 꽃을 좋아하는 사람을 정말 이해할 수 없다네."[11]

1883년에 헨리는 양쯔강에서 배를 타고 상류로 향하다가 후베이성 서부 이창협곡에 있는 삼불사三佛寺와 동굴 근처의 좁은 계곡에서 자라는 중요한 식물을 발견했다. 그것은 중국 장미의 순수한 조상 로사 키넨시스 스폰타네아Rosa chinensis spontanea였다. 이 원종장미는 18세기 초부터 인도를 통해 유럽에 전해지기 시작한 여러 중국 장미의 부모종이기 때문에 식물학적 관점에서 매우 중요하다. 로사 키넨시스 스폰타네아는 일부의 경우 분홍색을 띠지만 대체로 진한 붉은색의 단송이 꽃을 피우는 클라이머 종으로 헨리는 자신이 발견한 것을 충실히 상부에 보고했으며 마침내 1902년에 『가드너스 크로니클Gardener's Chronicle』이 책자로 출간됐다. 그런데 헨리는 삽화로 그려진 장미만을 보고했고 식물 자체는 1916년까지 또 다른 저명한 아마추어 식물학자이자 큐왕립식물원과 기타 기관의 중요한 수집가였던 윌슨E. H. Wilson이 등장하기 전까지 공식적으로 채집되지 않았다.[12]

그런데 윌슨의 표본은 서양에서 결코 볼 수 없었고 중국의 위기와 1948년 공산주의 정권의 승리로 외국의 어떤 식물학자도 그 장미를 연구하는 데 전념할 수 없었다. 시간이 지난 뒤 1980년대가 되자 정치적 긴장이 해소되기 시작했고 1983년에는 일본의 식물학자가 쓰촨성 남서부에서 다량의 표본을 발견하기도 했다. 그는 이를 수집하고 총괄적인 보고서를 작성했다. 그가 목격한 것은 아치형으로 가지를 뻗는 큰 관목형 장미와 7.5미터 높이까지 타고 오르는 덩굴장미였다. 그런데 그 장미들은 헨리의 표본보다 꽃잎이 더 많았고 개화 초기에는 연한 분홍색이 우세하지만 시간이 지나면서 진한

분홍색으로 변했는데 이는 장미 중에서 매우 예외적인 생장 특성이었다. 그런데 그 식물학자는 이 장미가 다른 지역에서 자라는 경우 다소 상이한 특성을 나타내고 꽃 색깔도 변하지 않는다는 사실을 알게 됐다.[13]

중국 장미를 논한 이 장을 끝맺는 데 개명改名이라는 행위가 가지는 본질적인 의미를 되새겨볼 필요가 있다. 비록 그것이 제국주의 의제 중 하나로 인식되지 않는 경우가 많다고 해도 그러하며 식물 분야에 있어서도 그것은 예외가 아니다. 수입된 모든 장미는 원래의 중국 이름이 대체로 무시되고 마치 이전에 존재하지 않았던 것처럼 서양의 것으로 '재세례화'됐다. 존 리브스를 위해 '파크스 옐로 티센티드 차이나'를 그린 중국인에게 이 특별한 장미는 '**단황시엔슈이淡黃仙水**'(담황선수), 즉 '연한 노란색의 신선수 장미'로 인식됐을 것이다. 로사 키넨시스는 '**유에지月季**'(월계) 혹은 포 시즌스 로즈Four Seasons Rose로 알려져 있으며 티 장미Tea Rose는 '**샹슈유에지香水月季**'(향수월계) 혹은 센티드 먼슬리 로즈Scented Monthly Rose로, 로사 뱅크시에는 '**무샹木香**'(목향) 혹은 '그로브 오브 프래그런스Grove of Fragrance'로, '올드 블러시Old Blush'는 '**유에유에펜悦悦粉**'(기쁜 색깔-옮긴이) 혹은 '올드 핑크 데일리 로즈Old Pink Daily Rose'로 불렸다. 다른 변종들도 존재하는데 꽃의 자태를 연상시키는 이름이 인상적이다. '이슬을 흩뿌리는 황금 새'라는 뜻의 '진위펑루金玉風露'(금옥풍로), '곱게 단장한 곽국 여왕의 기억'이라는 뜻의 '궈궈단좡郭國丹粧'(곽국단장), '도교 승려의 화려한 예복'을 뜻하는 '유시좡諭示裝'(유시장), '불꽃 구슬을 문 붉은 용'을 뜻하는 '치룽항주赤龍紅珠'(적룡홍주), '고궁의 아름다운 소녀처럼 부드럽고 섬세한' 분홍색 장미를 뜻하는 '루이자오진펜呂照金粉'(여조금분) 그리고 '봄비와 바람에 부드럽게 흔들리는 물'에서 이름을 따온 연한 초록색 장미 '천슈이루보春水淥波'(춘수녹파) 등이 그 예다.[14]

식물학자들이 중국 장미를 서양으로 들여오고 유럽의 육종가들이 서양 장미와 인공 교배를 시도하는 동안 자연적으로 발생한 몇몇 변종도 서양에 알려지게 됐는데, 이 종들도 현대적인 장미가 본격적으로 출현하는 데 결정적으로 기여했다. 이들은 그 자체로도 매력적이면서 동시에 각자의 종에 내재된 새로운 가능성을 드러내고 있었다. 이런 잡종들은 예를 들면 포틀랜드, 누아제트, 부르봉 로즈 등이 대표적이다.

자연 교배를 할 때 자주 나타나는 일이지만 포틀랜드 로즈 같은 종의 기원을 추적해 보면 많은 불확실성이 나타난다. 예전에는 어텀 다마스크와 '슬레이터스 크림슨' 사이의 교배종으로 판단했기 때문에 동서양 장미의 자연스러운 교잡종으로 여겨졌다. 이 가정은 포틀랜드 로즈의 개화반복성이라는 특성에 근거해 내려진 것이었다. 하지만 최근의 DNA 분석에 따르면 원종 포틀랜드 장미는 중국 직계 조상이 전혀 없으며 어텀 다마스크와 로사 갈리카 오피키날리스 사이의 교잡종이라는 사실이 밝혀졌다.

포틀랜드 강綱으로 분류된 첫 번째 식물은 18세기 말 이탈리아에서 전해졌으며 당시에는 라틴어로 로사 페스타나Rosa paestana 혹은 '스칼렛 포 시즌스 로즈Scarlet Four Seasons' Rose'로 알려졌는데 매우 특별한 매력을 가지고 있었다. 꽃의 형태는 촘촘히 모여 있거나 방사형이며 봉오리는 짧은 줄기에 달린다. 향기는 다마스크처럼 달콤하다. 유럽에 알려진 장미 가운데 개화반복성을 보이는 초기 장미여서 유럽 전역에서 큰 성공을 거두기도 했다. 이 그룹의 장미는 대체로 흰색에서부터 연한 색상을 보이다가 짙은 후크시아 핑크까지 다양하게 형성되는데 꽃의 형태는 겹꽃이나 반겹꽃의 송이로 피워 올린다. 1848년까지 큐왕립식물원에서는 84가지 품종이 자라고 있었다.

누아제트는 19세기에 출현한 북미 고유의 천연 교잡종으

로 다양한 문화권으로 전파됐다. 그것이 어떻게 가능했을까? 이 장미를 천연 교잡종이라고 규정할 것인지, 인공 잡종이라고 부를 것인지에 대해서는 약간의 논란이 있다. 19세기 초 사우스캐롤라이나주 찰스턴의 쌀 농장 소유주인 존 챔프니John Champney는 로사 모스카타를 '파슨스 핑크 차이나Parsons' Pink China'와 교배했다고 알려져 있는데 그러지 않았다는 설도 있다. 사실이 어찌 됐든 그가 가지고 있던 장미는 분홍빛 송이가 무리 지어 피는 장미였고 또한 힘차게 기어오르는 클라이머였다. 그런데 단발성 개화 개체와 반복성 개화 개체가 교배되는 경우 흔히 그렇듯, 이 꽃의 개화반복성은 다음 세대로 이어지지 않았다. 그러던 중 성공적인 2세대 개체를 탄생시킨 이는 챔프니의 이웃인 필립 누아제트Philippe Noisette였다. 그는 1816년 혹은 1817년에 크기가 작고 밀집형이면서 진한 분홍색 반겹꽃잎에 개화반복성까지 가진 블러시 누아제트The Blush Noisette를 탄생시켰다. 이 꽃은 중국 장미들과 더 많은 교차점을 만들면서 더 많은 품종으로 확산됐다.

부르봉 로즈 과는 원래 인도양의 작은 섬에 있는 몇몇 울타리 장미종들 가운데서 발생한 사사로운 정분情分에 기원을 둔다. 1793년 혁명 정부에 의해 레위니옹으로 개명되기 전 이 식민지 섬의 이름은 부르봉이었다. 부르봉 로즈의 꽃은 매우 큰 편이고 꽃잎은 대체로 완벽한 구체를 만들며 향기가 강하다. 꽃의 씨앗은 레위니옹에서 파리로 가는 방법을 찾았고 그곳에서 1820년대에 상품화가 진행돼 이후 큰 성공을 거두었다. 19세기 중반까지 이 장미는 수십 가지 종류로 분화됐다. 하지만 언제나 그렇듯 누가 누구와 '은밀한' 관계였는지 정확히 아는 사람은 아무도 없다. 지금까지는 '파슨스 핑크 차이나'가 울타리 안에서 자라면서 다마스크와 교배했다는 가정이 정설로 통한다. 이 사례야말로 동양 장미와 서양 장미 사이의 첫 번째 자연교잡으로 볼 수 있다. 하지만 사건이 벌어진 것은 두 장미 모두 원산지에서 멀리 떨어진 '중립' 지대에서였다.

중국의 장미를 서양으로 옮기고 부지런히 연구한 이들은

영국인들이었지만 19세기에 자신들의 노하우와 상업적 통찰력을 발휘하여 탁월한 장미 육종가와 판매업자로 성장한 이들은 프랑스인들이었다. 그 프랑스인들 가운데 가장 중요한 역할을 한 사람이 조세핀 황후였다. 파리 근처 말메종에 있는 정원을 장식하기 위해 그녀는 남편의 제국주의 야망이 가져온 결과에 편승해 전 세계 곳곳의 식민지로부터 수많은 희귀식물을 수집했다. 전쟁은 사업의 장애물이 전혀 아니었고 그녀의 정원사 중 한 명인 아일랜드인 존 케네디John Kennedy는 프랑스와 영국이 통제하는 모든 영토를 자유롭게 드나들 수 있는 여권을 가지고 있었다. 1803년에서 1804년 사이에 말메종에는 이전까지 유럽에 알려지지 않았던 200여 종의 식물이 식재돼 있었다는 기록도 있다. 그런데 장미는 조세핀이 가장 좋아하는 꽃이었는데 아마도 그녀의 중간 이름이 로즈Rose였기 때문일 것이다. 그녀는 알려진 모든 품종의 장미를 수집하려 했고 말메종 내부에 장미 전용 정원을 조성했다.[15]

영국과 프랑스 사이의 전쟁은 1798년에도 계속됐지만 프랑스인들은 영국으로부터 첫 번째 장미 원종 표본을 반입할 수 있었다. 그리고 그들은 장차 장미 재배의 일선에 포진될 체계적인 교잡 실험을 시작했다. 티 장미와 중국 장미는 프랑스인들에게서 더 좋은 생장을 보였으며, 특히 '파크스 옐로 티센티드 차이나'는 프랑스 육종가들의 온실에서 전 세계로 빠르게 퍼져나가기 시작한 노란색 하이브리드 티 장미와 누아제트 로즈의 부모종이 됐다. 1838년에 출판된 루동J. C. Loudon의 『수목원Arboretum』이라는 책에는 하이브리드 차이나 89종, 차이나 60종, 티센티드 차이나 51종, 미니어처 차이나 16종, 누아제트 66종, 부르봉 38종 등 300종 이상의 다양한 장미에 대한 정보가 기록돼 있으며 대부분 프랑스 육종가들의 원종이 됐다.[16] 영국인 리버스는 자신의 책 『장미 입문자를 위한 안내서』에서 당시 대유행이었던 '차 향이 나는 중국 장미'에 대해 다음과 같이 기록했다.

프랑스에서 이 묘목은 매우 인기 있었으며 여름과 가을이
되면 파리의 꽃시장에서 수백 종의 장미나무가 작은
줄기나 중간 크기의 줄기로 판매된다. 상인들은 꽃송이
부분을 색종이를 이용해 실용적이면서도 맵시 있게
포장해 항아리에 담아 전시한다. 이렇게 매혹적인 물건을
2-3프랑을 주고 구입하고 싶은 마음을 억누르기란 매우
힘들다.[17]

새롭게 태어난 하이브리드 티 장미

•

# 현대의 장미

1867년 여름 프랑스 리옹에서는 **기요 피스**Guillot fils(아들 기요라는 뜻-옮긴이)로 알려진 장 밥티스트 앙드레 기요Jean-Baptiste André Guillot가 지난 50년 동안 수많은 유럽의 식물학자와 육종가가 거둔 노력의 영광스러운 결정체로, 동양 최고 품종과 서양 최고 품종을 결합하여 일찍이 존재하지 않았던 새로운 장미를 세상에 선보였다. 기요 피스는 이 새로운 장미에 '라 프랑스La France'라는 자랑스러운 이름을 지었다. 이 꽃은 연한 은빛 분홍색을 띠고 구형 모양에 겹꽃잎을 가졌으며 1.2-1.5미터 높이까지 촘촘한 관목 형태로 자란다. 현대인에게는 기요 피스의 '라 프랑스' 꽃송이가 그의 동시대인들과 달리 전혀 특별한 장미로 보이지 않고 매우 친숙한 느낌으로 다가올 것이다. 왜냐하면 '라 프랑스'가 오늘날 우리가 알고 있는 전형적인 정원장미의 특징을 모두 가지고 있기 때문이다. 하지만 당시에 이 장미는 엄청난 관심을 불러일으켰다. 전 세계에 현대 장미로 통칭되는 하이브리드 티 장미종이 탄생하는 현대 장미 혁명의 선봉에 위치해 있었기 때문이다.

기요 피스는 성실한 노력 끝에 하이브리드 퍼페추얼이라고 하는 최근 장미 변종 과를 성공적으로 생산했다. 이 꽃은 포틀랜드, 차이나, 부르봉 로즈 등과 교배됐으며 키가 1.8미터나 되는 직립형으로 향이 매우 좋고 대체로 분홍색이나 붉은색을 띤다. 이 장미는 1850년대에서 1900년 사이에 고유한 특성을 가진 현대 장미 혹은 모던 로즈로 통용되기 시작했다. 이름에서 알 수 있듯이 하이브리드 퍼페추얼은 중국인 부모종으로부터 개화반복성의 특성을 물려받았다. 개화 기간이 길다는 특성은 유럽 장미 재배자들에게 대단히 매력적으로 느껴지는 새로운 특성이었다. 그런데 하이브리드 퍼페추얼은 머지않아 하이브리드 티 장미에 의해 명성이 가려질 운명이었다. 하이브리드 티 장미도 하이브리드 퍼페추얼의 일반적인 특성을 가지고 있었지만 한층 우아한 형태의 꽃봉오리를 피워 올렸고 자신들의 부모종인 중국의 티 장미가 가진 비교적 자유로이 꽃을 피우는 특성을 가지고 있었다.

하지만 기요 피스는 업계 분위기를 바꾸고 그 효과를 스스로 인식할 만큼 '라 프랑스'를 많이 번식시키지 않았다. 그는 티 장미 가운데 우연히 선택한 묘목 중 하나에서 새로운 품종을 만들었으며 부모종이 어떤 것인지 정확히 알지 못한다고 고백한 적이 있다.[1] 그리고 당시에 이런 정보 부족 상황은 전혀 이상한 것이 아니었다. 그러나 19세기에 서양의 식물학자들과 원예학자들은 식물과 동물의 활발한 교배를 가로막는 두 가지 장애물을 극복하고야 만다. 그것은 종교와 무지였다. 자연의 법칙을 인위적으로 거스르는 일은 신의 뜻을 거부하는 죄악이라는 전통적인 믿음에 대해 계몽주의 철학자들이 반론을 제기하기 전까지 그런 모반 행위를 시도한 사람들은 신이 내리는 처벌을 감수해야 했으며 지상에 있는 신의 대리인들로부터 가해지는 징벌마저 받아들여야 했다. 자연적으로 발생하는 변이인 돌연변이까지는 허용할 수 있지만 그런 변이를 설계하고 이를 구현하기 위해 적극적으로 노력하는 일은 도덕적 검열이 필요한 대상이라고 이해했다. 바람이나 벌의 작용은 인간의 인위가 아니라 하느님의 섭리라고 생각했기 때문이다. 게다가 17세기 이후에 서양의 과학 탐구 정신이 발흥하기 전까지 인류는 자신들이 알아야 할 모든 지식은 이미 알려졌고 그 지식의 보고寶庫를 과거의 선조들로부터 물려받았는데 지상에 있는 모든 신성한 메신저들을 통해 그 지식을 찾아낼 수 있다고 믿었다. 그러나 18세기에 들어서면서 무지의 굴레에서 최대한 벗어나고자 하는 인간의 억누를 수 없는 욕망이 폭발하기에 이르렀다. 그동안 인류가 얼마나 많은 것을 모르고 있었는지에 대한 자각이 이루어졌고 그로 인한 신념의 변화가 가속화되면서 과거의 뿌리 깊은 신념은 점진적으로 도전받았다. 그러는 동안 과학은 건전한 경험적 증거를 바탕으로 신의 '창조'가 화학과 물리학으로도 환원될 수 있으며 인간은 신의 의지와 섭리를 통하지 않고도 충분히 세상을 이해할 수 있다는 사실을 밝히기 시작했다. 결과적으로 서구를 나머지 세계와 점점 더 차별화시킨 것은 현대 정신의 중심이 된 새 세상을 위한 열렬한 탐구 정신이었다. 시대를

초월하는 자연 질서를 향한 이상은 과학의 도약을 이뤄냈고 이를 통해 문화와 자연의 모든 영역에서 더욱 올바른 방향을 개척했으며 그 가운데서도 지속적인 개선을 도모할 수 있는 진보의 길을 열어 주었다. 종교의 통제력이 약화되고 새롭고도 확신에 찬 탐구 정신이 융성하면서 도덕론이 지배하던 문화도 도전받기 시작했다. 경험적이고 이론적인 지식으로 무장하여 더 이상 신이나 신의 대리인들에게 위협을 느끼지 않게 된 알렉산더 폰 훔볼트나 찰스 다윈과 같은 과학자이자 탐험가인 이들은 거대하고 불가사의해 보이지만 결국에는 스스로의 비밀을 드러낼 것으로 확신했던 자연 세계의 법칙들을 조금씩 찾아가고 있었다.

유럽의 모든 나라 수도에 거주하던 식물학자들은 점점 늘어나는 수없이 많은 새로운 식물 종들을 분류하고 기술하는 작업을 진행했다. 그것이 처음에는 탐험 무역의 큰 도움을 받았고 그다음에는 아메리카와 아프리카, 아시아 등지에 진출한 유럽 열강의 식민지화에 의해 탄력을 받았다. 그런데 식물의 번식과 관련하여 여전히 중요한 현실적인 문제가 해결되지 않고 있었는데 교잡交雜을 성공적으로 해결하고 통제하는 방법을 아는 사람이 아무도 없었다. 식물학자들과 원예학자들은 장미 인공교배를 위해 할 수 있는 노력은 이론 구상이 전부였고 이를 통해 수없이 실험하고 세심히 기록하며 식물들을 관찰하는 것으로 사업의 승패를 가름하고자 했다. 기술적인 부분에서 육종가들은 성공적인 교배가 이루어졌을 때에도 사실상 식물에 어떤 일이 일어나고 있는지 정확히 알지 못했다.

19세기 후반까지 장미는 열매에서 씨앗을 추출하거나 늦가을의 단단한 가지를 꺾어 재배했다. 하지만 처음에는 재배한 잡종 가운데 많은 수가 생존 가능한 종자로 살아남을 수 없었다. 유전의 법칙은 '라 프랑스'가 소개되기 2년 전에 그레고르 멘델에 의해 발견됐지만 멘델의 유전학 연구는 1900년 이후까지 널리 알려지지 않았다. 기요 피스가 활동하던 시절에는 서로 다른 종류의 장미를 나란히 심어놓고 그들끼리 열렬히 사랑하기를 바라는 것이 일반적이

었다. 이는 매우 정교하지 못한 과학이었지만 장미 육종가들도 경험에 의존하여 수분이 일어나기를 기다리는 수밖에 없었다. 앞에서 살펴본 것처럼, 예를 들면 부르봉 로즈나 아마도 누아제트가 그랬던 것처럼 돌연변이가 간간이 발생했기 때문에 당시 육종가들이 하던 작업도 새롭고 멋진 돌연변이를 탄생시킬 가능성을 높였다. 그들은 장미 열매가 익으면 씨앗을 수확해서 노지에서 파종하고 정식으로 옮겨심기 전까지 2년 동안 모판에 담아두었다. 이후 튼튼하고 아름다운 새 장미가 탄생하리라는 기대와 함께 가능한 모든 돌연변이들을 한데 모았다.

　　기요 피스가 '라 프랑스'의 성공을 통해, 그리고 여러 다른 장미를 통해 제시한 육종가의 지향점은 반겹꽃잎이나 겹꽃잎을 가진 강건하고 개화반복성을 지닌 큰 꽃이었지만 반드시 화려한 향기를 발산할 필요가 없는 장미의 생산법에도 관심이 많았다. 처음에는 강건한 관목으로서의 가치보다 꽃의 완성도에 중점을 두었다. 하지만 점진적으로 전자도 중요한 고려 사항이 됐는데 교외와 시골 주택의 정원에서 짧은 줄기에 촘촘히 심어도 많은 송이와 깔끔한 덤불을 형성하며 건강하게 자라는 장미 특성에 대한 요구에 육종가들이 부응해야 했기 때문이다.

　　그러나 변종 조상과 동류의 특성을 가진 장미의 개체 수는 1880년대가 돼서야 충분히 많아졌고 그제야 비로소 새로운 항목으로 분류돼 새로운 이름을 부여받았다. 그런데 '라 프랑스' 같은 장미가 가진 진정한 잠재력을 알아본 사람은 영국인이었다. 헨리 베넷 Henry Bennett은 1870년대에 스스로 '혈통 있는 하이브리드 티 장미'로 명명한 품종을 육종하기 시작했고 1879년에는 동시에 10종을 상업화했다. 장미는 이제 예전 모습을 버리고 완전히 탈바꿈했다. 『장미 백과사전Encyclopedia of Roses』의 저자는 다음과 같이 명료하게 기술하고 있다. "헨리 베넷은 섬세한 온실 보물이 아니라 반복해서 꽃을 피우는 강건한 정원 식물인 현대의 장미 하이브리드 티 장미를 만들어냈다. 오늘날 우리 정원에 윌트셔(헨리 베넷의 본가

가 있는 도시-옮긴이)의 '마법사'가 만든 하이브리드 티 장미에서 유래하지 않은 장미는 거의 없다."[2]

전형적인 하이브리드 티 장미는 길고 가늘며 중앙이 높이 솟은 꽃봉오리를 만드는데 곧게 뻗는 줄기 역시 길고 가늘며 꽃은 한 송이만 피운다. 꽃송이는 큰 편이지만 너무 꽉 차지 않으며 컵 모양을 잃지 않고 펼쳐지는 큰 외부 꽃잎 안쪽에는 다소 작은 내부 꽃잎이 있다. 꽃은 매우 다양하면서도 활기 넘치는 색상으로 피어나며 개화 기간도 길다. 매우 익숙한 모습이 아닌가? 당연히 그렇다. 오늘날 우리가 정원과 공원과 꽃다발에서 보는 장미의 주요 특징이기 때문이다.

현대 장미 혁명에서 다음으로 중요한 단계는 60년이 지난 1945년에 발생한다. 그 시발점은 또다시 프랑스였지만 중요한 결실은 미국에서 거둔 셈이다. 1936년과 1939년 사이에 프랑스 남부에 거주하던 묘목업자 프랑시스 메이앙Francis Meilland은 노란빛이 감도는 연한 붉은색의 멋진 하이브리드 티 장미를 생산하여 분류번호 3-35-40을 부여했다. 당시에 장미꽃에 노란색이 감도는 경우는 매우 드물었다. 앞에서 살펴본 것처럼 노란색은 일부 중국 장미의 특징이었고 19세기 이전 서양에서는 페르시아를 거쳐 유럽으로 전해진 조지아 코카서스산맥이 원산지인 페르시안 옐로Persian Yellow나 오스트리안 브라이어Austrian Briar가 된 다섯 꽃잎의 로사 포에티다뿐이었다. '리옹의 마법사'로 불리던 조셉 페르네 뒤셰르는 로사 포에티다를 부모종으로 사용하여 노란색 장미 번식에 능했다. 페르네 뒤셰르는 장 클로드 페르네Jean Claude Pernet의 뒤를 이은 3대째 장미 육종업에 종사했으며 또한 유명한 장미 육종가이기도 했던 장인 클로드 뒤셰르Claude Ducher에게 장미 사업을 물려받았다. 페르네 뒤셰르는 새로운 장미를 육종하는 데 성공하여 페르네티아

나Pernetiana로 알려진 종으로 계열 편입을 공식 인정받아 1920년 대까지 지속적으로 사용했다. 하지만 이후 이 장미는 하이브리드 티 장미 제품군에 흡수됐다. 1900년에 페르네 뒤셰르는 최초의 노란색 하이브리드 티 장미인 솔레이 도르Soleil d'Or를 선보였는데 차이나 티로즈가 아닌 로사 포에티다와 교배한 종으로 로사 포에티다는 1866년에 이미 하이브리드 퍼페추얼 '앙투안 뒤셰르Antoine Ducher'를 탄생시키기도 했다.

나는 개인적으로 페르네 뒤셰르를 특히 좋아하는데 프랑스에 있는 나의 정원 정자를 풍성하게 뒤덮고 있는 장미가 그의 작품 중 하나이기 때문이다. 그것은 세실 브뤼너Cécile Brünner라는 분홍색 누아제트로 클로드 뒤셰르의 딸 마리와 그녀의 약혼남 조제프가 1881년 선보인 꽃이다. 이 남다른 클라이머 장미는 세실 브뤼너 외에도 마드모아젤 세실 브뤼너, 말테세르 로즈Malteser Rose, 미뇽 Mignon 혹은 스위트하트 로즈Sweetheart Rose라고도 불린다(완벽한 단춧구멍 장미를 만든다는 사실 때문이다). 또 다른 기쁜 사실은 지금 페르네 뒤셰르의 후손이 리옹에서 그리 멀지 않은 곳에서 장미화원을 운영하고 있다는 사실이다. 이를 알고 그곳을 방문하여 고전 장미 몇 그루를 구입했다. 이에 대해서는 뒷장에서 자세히 기술할 것이다.

페르네 뒤셰르의 노란색 장미로부터 비롯된 또 다른 장미가 있으니, 이 책의 서두에서 언급한 것처럼 제1차 세계대전에서 사망한 조제프의 이름을 따서 명명된 수베니어 드 클라우디우스 페르네Souvenir de Claudius Pernet다. 메이앙의 장미 3-35-40에 노란색 색소를 물려준 조부모종이 바로 이 장미다.[3] 정확히 말해 이 장미는 다음 네 종류의 장미 사이에서 교잡이 이루어진 이름이 불확실한 부모종 묘목들을 교잡한 결과였다. 즉 '수베니어 드 클라우디우스 페르네', '조지 딕슨George Dickson', '조안나 힐Joanna Hill', '찰스 킬햄Charles P. Kilham' 등 네 종의 자손이 다른 부모종인 '마가렛 맥그리디Margaret McGreedy'와 교배됐다. 그 가능성을 간파한

메이앙은 어린 시절 돌아가신 어머니의 이름을 따서 새 장미 이름을 '마담 앙투안 메이앙Madame Antoine Meilland'으로 지었다. 제2차 세계대전이 발발하기 직전에 메이앙은 이탈리아에 있는 종묘장으로 꺾꽂이 순을 보냈는데, 그에게는 알려지지 않았지만 이탈리아에서 '조이아Gioia'라는 이름이 붙여졌고 독일에서는 '글로리아 데이Gloria Dei'라는 이름으로 통용됐다. 또 다른 꺾꽂이 순이 미국으로 공수됐는데 그곳에 안전하게 도착한 후에는 펜실베이니아의 잘 조성된 묘목장 콘래드 파일사에 입고됐다. 회사는 이 장미에 '피스'라는 이름을 붙였다. 그러던 중 1945년 샌프란시스코에서 열린 국제연합 창립회의가 개최되자 천재적인 홍보 전략을 마련하여 회의장 각국 대표들 앞에 절화 장식을 배치했다.

'피스'는 즉각적이고 거대한 돌풍을 일으켰다. 이를 통해 메이앙은 큰 부를 얻었다. 대중적인 인기로 엄청난 판매고를 기록했을 뿐 아니라 1950년대와 1960년대에 다른 하이브리드 티 장미를 육종하는 데 가장 널리 사용된 장미 중 하나로 자리매김했으며, 아울러 이 시기에 상업적으로 유통되던 장미의 절대다수를 차지하는 입지를 구축하기에 이르렀다.[4] 나 역시 프랑스 집 정원에 '피스'를 키우고 있는데, 물론 엄밀히 말해 이 장미는 '마담 앙투안 메이앙'이라고 불러야 할 것이다. 내가 가지고 있는 종은 덤불이 단정하게 퍼지는 관목형인데 꽃송이를 피웠을 때 매우 인상적이다. 이 꽃은 현대 장미의 원형에 가깝다. 너무 작지 않은 조금 큰 꽃송이에 꽃잎이 과하게 많지 않으며 분홍색 테두리에 연노랑 색조를 자랑한다. 반면에 향기가 거의 없으며 광택이 강한 진녹색 잎은 보기 흉한 흠집을 만들어 문제를 일으키곤 한다. (적어도 내가 가꾸는 장미는 그렇다.)

현대 장미 혁명의 다음 단계는 미국에서 본격적으로 시작된다. 1952년 여왕으로 취임한 엘리자베스 2세를 기념하기 위해 1954년

에 분홍색 장미 '퀸 엘리자베스'를 출시하는 시의적절함을 보여준 사람은 캘리포니아의 육종가 월터 래머츠Walter E. Lammerts였다. 이 장미는 최대 2.5미터로 매우 높이 자라는 직립 관목이며 꽃송이를 많이 피워낸다. 이 장미는 곧 '플로리분다'라는 이름을 얻게 됐고 이는 곧 새로운 장미의 탄생을 의미했다. '퀸 엘리자베스'는 오늘날 가장 인기 있는 현대 장미 중 하나다. 1979년에는 '세계에서 가장 인기 있는 장미'로 선정됐고, 40년 후인 2019년에는 '최고의 장미상 Award for Excellence for Best Established Rose'을 수상하기도 했다. '퀸 엘리자베스'의 혈통을 거슬러 올라가면 1940년에 래머츠가 탄생시킨 하이브리드 티 장미 '샬롯 암스트롱Charlotte Armstrong'이 등장한다. 이 장미는 현대 장미의 주요 선구자인 마티아스 탄타우 Matthias Tantau가 1944년 독일에서 육종한 '플로라도라Floradora'와 교잡에 성공한 결과다. 내가 기르는 '퀸 엘리자베스'는 매우 호리호리하면서도 직립하여 자라고 '피스'처럼 광택이 나는 잎을 가지고 있다. 이 장미는 매우 화려하지만 향기가 없다. 나는 또한 색상만 제외하고 모든 면에서 똑같은 '퀸 엘리자베스' 흰색 품종도 있다. 영국 여왕의 이름을 따서 만들어진 이 상징적인 장미가 실제로는 미국 육종가 출신의 작품이고 사실 절반은 독일산이라는 사실은 다소 아이러니하다. (하지만 따지고 보면 윈저 로즈Windsor Rose도 마찬가지다.)

19세기 말과 20세기 초 유럽과 미국의 육종가들이 성공을 거둘 수 있었던 가장 큰 요인은 유전학 연구를 통해 밝혀진 성과를 흡수해서 수익 창출로 연결한 능력을 가졌기 때문이었고 현대 유전학도 이들의 실험을 통해 발전을 가속화한다. 멘델의 선구적인 연구가 널리 알려지자 새로운 품종에 담으려는 특성은 1세대 이후에 나타난다는 사실을 이해했고, 따라서 더욱 합리적인 육종 계획을 수립

할 수 있었다. 추론에 의해 교배를 계획하는 과거의 방식은 매우 복잡한 것이었지만 유전 법칙이 알려지면서 엄격한 과학 원리에 의해 작업을 수행할 수 있게 됐다.

교배 작업의 출발점은 종자와 부모종 개체를 선택하는 일이며 유전학은 한 송이 장미가 부모종 모두로부터 각각의 특성을 물려받게 될 것이라는 사실도 알게 해주었다. 한 종자의 부모종은 경험적으로 특정 종자를 많이 수확한 것으로 밝혀진 장미가 된다. 이 지점에서 게르트 크뤼스만Gerd Krüssmann이 아래와 같이 기록한 것처럼 두 가지 교배 전략을 사용할 수 있다.

① 육종가는 원하는 특성 가운데 일부를 가진 두 야생종을 교배할 수 있다. 후손은 1세대에서 특징을 보여줄 것이다. 그는 이들을 인위적으로 교배해야 하며(자가수분) F2 세대나 F3 세대에서는 목표에 더 가까워질 것이다. 일부 씨앗이 불임씨앗일 경우 시간이 더 오래 걸릴 수 있다. 이 단계에서 모든 작업이 순조롭게 진행된다면 그는 최종 목표를 이룰 때까지 많은 인내와 관대한 투자와 한없는 시간을 쏟아부어야 할 것이다.

② 그렇지 않다면 그는 자신이 선호하는 두 변종을 교배하여 그 결과를 막연히 기다려도 된다. 이 경우 새로운 가능성에 대한 무한한 잠재력을 기대할 수 있지만 묘목이 부모종보다 더 나은지의 여부는 누구도 알 수 없다. 그리고 대체로 그렇지 않은 경향을 보인다. 지난 세기에는 이런 식으로 실질적인 계획 없이 많은 장미를 만들어냈고 현대 장미도 이런 방식으로 탄생했다.[5]

동일한 부모종에서는 수백만 개의 서로 다른 묘목이 탄생하기 때문에 육종가가 원하는 특성을 취할 수 있는 가능성은 매우 희박하다. 그리고 이런 방식은 경험에 기반을 둔 관찰 기술이 '최

선'일 때, 즉 그것이 가장 대중적이고 다양성 확보에도 도움이 되던 시대에 적합한 기술이다. 저명한 영국 묘목가 잭 하크니스Jack Harkness는 이에 대해 다음과 같이 설명했다.

> 장미 육종가는 씨앗을 숙성시킬 수 있는 환경에서 식물을 재배하며 작업을 수행한다.…… 방법은 간단하다. 종자로 선택된 식물이 꽃을 피우면 꽃가루를 흘리기 전에 수술을 제거한다. 꽃가루를 받는 암술머리는 수분을 하는 즉시 선택된 아버지종에서 가져온 꽃가루로 덮인다. 따라서 계획된 수분이
> 그대로 이루어지며 장미 육종가의 기술 중 상당 부분은 어떤 종을 수분할 것인지 선택하는 그의 계획에 담긴다.…… 묘목은 빠르게 자라며 성장 조건이 좋다면 봄철에 발아한 이후 3개월이 지날 무렵 꽃을 피운다. 꽃은 저마다 다른 형태로 피어나는데 일란성 쌍둥이가 태어날 가능성은 사람의 경우처럼 매우 드물다.[6]

결국에는 새로운 하이브리드 장미를 대량으로 번식시키는 표준 재배법도 정립됐다. 이 장미들은 번식의 용이성이나 강건성, 활력 등의 강점을 지녔기 때문에 선택된 다른 식물의 뿌리에도 접목이 된다. 로사 카니나 등의 일부 장미는 대목臺木(뿌리를 가진 바탕나무-옮긴이) 장미로 가장 적합하다는 것이 밝혀졌으며 이후 동아시아 토종으로 매우 튼튼한 야생장미인 로사 멀티플로라와 로사 루고사가 이런 방식으로 널리 재배됐다(앞에서 살펴본 것처럼 러그드 루고사Rugged Rugosa는 이 종이 가진 별명 가운데 하나다). 새로운 품종의 각 새싹을 기존 식물의 대목에 접붙이는 방법을 통해 더 많은 새로운 식물을 생산할 수 있었다. 접목된 장미는 종종 더 큰 꽃을 피운다. 오늘날 로사 락사Rosa laxa는 영국에서 흔히 재배되는데 시베리아 중부의 건조한 대초원에 자생하는 종이기도 하다. 미국에

서는 '닥터 휴이Dr Huey'나 '포추니아나Fortuniana'가 선호된다. 로사 멀티플로라 역시 추운 지방에서 대목으로 자주 쓰인다. 전통적으로 개방된 노지에서 접붙이기가 이루어졌지만 묘목 전문가들은 양접楊接(대목을 옮겨 심은 뒤 접목-옮긴이)이나 화분에 직접 접목하는 더욱 빠른 방법을 찾아냈다. 그런데 최근에는 접붙이기 방식에 반대하면서 식물은 개체 스스로의 뿌리로 성장해야 한다는 주장이 확산되고 있다. 하지만 '굳가지꽂이'(숙지삽熟枝揷. 묵은 가지 혹은 굳은 가지로 삽목하는 방법-옮긴이) 방식은 판매 가능한 식물 개체로 만들기까지 더 오랜 시간이 걸리기 때문에 상업적으로 선호되는 방식은 접붙이기가 우세하다.

육종가들은 새로운 장미를 만들면서 무엇을 찾고 있는 것일까? 그들은 대중에게 친숙한 기존 장미의 모양에 변화를 주려고 각자에게 주어진 자연적이고 문화적인 환경 속에서 다양한 가능성과 변화를 모색한다. 그래서 많이 '성공한' 장미가 적게 '성공한' 장미를 제치고 변이를 이루는 지속적인 과정을 통해 종국적으로 큰 변화를 취하게 된다. 새로운 '개량' 장미를 탄생시키려는 이런 노력은 서양 문화에 나타난 큰 도약의 원동력이 무엇이었는지 보여준다. 18세기까지는 진보의 동력을 찾을 때 과거의 전범을 찾아보는 것이 관례였다. 황금시대가 현재의 타락으로 쇠락하고 있다는 순환적 시간관에 매몰돼 있었기 때문이다. 따라서 진리를 탐구하는 일은 역사의 시원이자 고대의 순수하고 원형적인 삶을 탐구하는 일이고, 그 시대로부터 줄곧 타락해 온 인간은 가까운 과거를 거쳐 오늘의 난맥상에 이르렀다고 믿었다. 과거는 언제나 현재보다 우월했다는 믿음은 근대 이후에 와서 변하기 시작했다. 과거는 미래로 나아가는 데 걸림돌이 됐고 올바른 길을 제시받는다면 현재보다 훨씬 나은 미래를 열 수 있다고 믿게 됐다. 과거, 현재, 미래의 상호관계를 바라보는 이런 변화된 관점은 무의식적으로 19세기 장미 재배자들의 고뇌에 방향성을 제시했다. 과거로부터 물려받은 장미는 개량되거나 개선될 필요가 있었고 오늘날의 진보적인 기준을 반영하는 재조정

이 필요했다. 새로운 장미는 혁신을 지상과제로 여기는 사회경제적 시스템 내부에 존재했다.

예를 들어 사람들이 선호하는 장미 색깔의 농도와 범위가 변하는 양상은 현대 문명에 나타나는 색상 문화의 훨씬 더 광범위한 변화를 그대로 반영한다. 선진국들은 20세기 들어 전반적으로 더욱 화려한 색을 선호하게 됐고 사람들을 둘러싼 사물들의 표면도 과거 사람들이 마주하던 표면에 비해 훨씬 생생한 색채를 띠게 됐다. 19세기에 화학적으로 합성된 색소가 광범위하게 개발된 결과, 건물과 벽과 상점 유리가 화려해졌고 제품 포장과 의류, 그림, 사진, 필름 등은 점점 더 다채로운 무지개 색깔로 채워졌다. 이런 변화는 흑백 방송이 총천연색 생방송으로 변모한 세상의 거대한 전환을 그대로 보여준다. 그리고 인간의 보호 감독 아래 장미도 이 대열에 동참했다. 장미는 현대에 익숙한 더 밝고 고상한 색상을 수용하도록 길들여졌다.

또 다른 중요한 요소는 20세기 전반에 도입된 저작권과 특허법이다. 실제로 식물에 등록된 최초의 특허는 하이브리드 장미와 관련이 있다. 1931년 8월 18일 미국 특허청에서는 뉴저지주 뉴브런즈윅의 헨리 보센버그Henry F. Bosenberg에게 그의 '덩굴장미 혹은 트레일링 로즈'인 '뉴던New Dawn'에 대한 특허를 발급했다. 이후 장미 이름에 대한 특허권은 철저히 지켜졌고 장미 이름은 장미 사업의 또 다른 수익원이 됐다. 2016년의 경우 미국 특허청은 새롭고 독특한 장미종에 대해 80개의 식물 특허를 발행했다. 특허권은 이름에 엄격한 법적 제약을 부과하여 일정한 지역 범위 내에서 장미에 단일하고 통일된 이름을 부여하지만, 앞에서 설명한 것처럼 묘목 전문가는 자신의 특허를 스스로 취득해야 하며 그 절차와 효력은 국가마다 달라질 수 있다. 이 때문에 '피스'의 경우에서 보듯 특허와 관련한 매우 혼란스러운 상황이 초래되기도 한다. 요즘에는 개량종 장미를 등록할 때 특허를 취득하는 절차 외에도 국제식물명명규약의 규칙을 관리하는 국제품종등록기구International Cultivar

Registration Authority, ICRA 각국 출장소에 등록해야 한다. 각 ICRA 기구는 해당 이름이 사용 가능한지 확인하고 관련 내용 설명과 등록 날짜가 명시된 인쇄본을 출판하여 새 이름이 공식적으로 결정됐음을 알린다. 새 이름은 향후 모든 법적 우선권을 갖는다. '피스'의 경우에서 보듯 적절한 시간과 장소에서 적절한 이름을 짓는 것이 매우 중요하다는 사실을 알 수 있다.

　　사실 우리는 장미의 이름이 변화를 거듭한 노정의 이면에 존재하는 변화하는 사회 관습을 살펴봄으로써 지난 150년 동안 서구사회에 있었던 사회적 변화의 이면을 들여다볼 수 있다. 19세기 중반과 20세기 전후에 재배된 여러 품종의 이름을 살펴보자. '코망당 보르페르Commandant Beaurepaire', '크래무아지 피코티Cramoisie Picotée', '퀴스 드 님페 뮤Cuisse de Nymphe Emue', '뒤크 도를레앙Duc d'Orleans', '뒤셰스 드 베르누이Duchesse de Verneuil', '프라우 칼 드루스키Frau Karl Druschki', '쾨니겐 폰 데네마르크Königin von Dänemark', '라 렌 빅토리아La Reine Victoria', '레이디 펜젠스Lady Penzance', '마담 캐롤린 테스투Madame Caroline Testout', '마드모아젤 세실 브뤼너Mademoiselle Cécile Brünner', '마담 이삭 페리에르Madame Isaac Periere', '마담 피에르 오제Madame Pierre Oger', '마네트Manette', '프린세스 애들레이드Princess Adelaide', '렝 당주Reine d'Anjou', '로즈 오브 콩테 드 샹보르Rose of Comte de Chambord', '제피린 드루앙Zéphirine Drouhin' 등이다. 지금부터는 1945년 이후에 새로 나온 장미의 이름이다. '앱솔루틀리 패뷸러스Absolutely Fabulous', '올 마이 러브All My Love', '베스트 프랜드Best Friend', '블루 문Blue Moon', '디어 원Dear One', '다이아몬즈 포에버Diamonds Forever', '도리스 데이Doris Day', '프레디 머큐리Freddie Mercury', '프레그런트 클라우드Fragrant Cloud', '핫 초콜릿Hot Chocolate', '아이스버그Iceberg', '러브 미 두Love Me Do', '매스커레이드Masquerade', '무디 블루Moody Blue', '문라이트Moonlight', '오렌지에이드Orangeade', '피스Peace',

'섹시 렉시Sexy Rexy', '슈퍼히어로Superhero', '슈퍼스타Super Star', '티나 터너Tina Turner', '화이트 로맨스White Romance'.

　　19세기 중반 이전 서양에서 유통되는 장미의 고객은 대체로 귀족과 고급 부르주아지였으며 새로 탄생한 상업용 장미의 이름도 그들의 취향을 반영하거나 그들의 성을 직접 차용했다. 시간이 지나면서 서구사회의 흐름이 그러했듯 장미 상거래도 점차 민주화됐다. 하지만 처음에는 장미의 이름이 귀족들의 영역에 머물렀는데 모든 이가 자신의 위치를 인지하고 있는 계급사회에 더욱 어울리는 존재였기 때문이다. 20세기 중반까지 이어진 흐름도 새로 만들어진 장미의 이름을 사람의 이름을 따서 지었으며 항상 그랬던 것은 아니지만 많은 경우 여성의 이름을 부여했다. 작명의 행위가 남성 귀족이나 정치가 혹은 장군처럼 유명하거나 사회적 영향력이 있는 사람에게 그의 아내를 추앙해줌으로써 환심을 사고자 한 경우가 많았기 때문이다. 묘목 업자들도 자신이나 아내의 이름을 따 장미 이름을 지으며 자부심을 느끼기도 했으나 더욱 많은 경우 그 이름의 영예는 후원자나 후원자의 아내에게 돌아갔다. 그들이 최종적으로 원했던 것은 제대로 된 협회를 만드는 것이었다. 그래서 공동의 노력을 통해 장미 이름을 붙이는 사람이나 이름으로 명명되는 사람을 돋보이게 하고 잠재적인 구매자에게도 깊은 인상을 주는 기분 좋은 무언가를 떠올리게 해야 한다고 생각했다. 그 이름은 기분 좋은 비교우위를 가지면서도 그 이름으로 존재하는 장미도 존재감을 가질 수 있어야 했다. 그 이름은 장미에 황홀한 매력을 더해야 했고 마법과도 같은 매혹을 발산해야 했다. 여성의 아름다움과 장미 사이에 있어왔던 견고한 예술적 유대는 장미에 여성의 이름을 부여한 전략을 분명한 성공으로 만들었다.

　　이런 매력을 만들어내는 것은 대체로 문화적인 자양분 속에서 결정되는데 양육과 교육, 계급과 개인의 열망 등을 통해 습득한 취향에 영향을 받는다. 한때 '매력적'이었던 것이 시간이 지난 후에는 가식적이거나 따분한 것으로 보일 수도 있다. 오늘날 우리는

오래된 장미의 이름을 통해 특별한 향수를 떠올리곤 하지만, 그 이름도 당시에는 특정 사회의 구체적인 맥락 속에서 계산된 것이었다. 이것은 새로운 장미의 경우도 마찬가지다. 이후 장미 이름이 더욱 대중 영합적인 방향으로 전화한 것은 제2차 세계대전 이후의 일이다. 전술한 것처럼 20세기 초에 서유럽과 미국의 중산층과 서민층은 장미와 사랑에 빠졌고 장미의 이름은 이런 변화를 반영했다. 두 차례의 세계대전으로 장미 수요가 폭발했는데 전사자들을 추모하는 장미 정원이 지어졌고 수많은 무덤과 전쟁기념관 등에도 장미를 공급해야 했다. 특히 우리는 장미라는 꽃이 어떤 주요 형태학적 변화를 겪었는지 살펴보았는데 작은 교외주택이나 전원주택에서 키우고 싶어 했기 때문에 벽을 타고 오르거나 땅을 뒤덮지 않고 유지 관리에도 큰 어려움이 없는 깔끔한 관목 덤불을 원하는 새로운 고객층의 취향과 관리 능력에도 장미는 부응해 갔다.

19세기 후반이 되자 장미의 명명은 한층 노골적으로 상업화의 길로 나아갔다. 1890년 조셉 페르네 뒤셰르가 탄생시킨 분홍색 페르네티아나Pernetiana인 '마담 캐롤린 테스투'는 파리의 최신 패션을 판매하는 쇼룸에서 일했던 실존 여성 캐롤린 테스투 Caroline Testout가 홍보를 목적으로 적정 비용을 지출하고는 새로 만들어진 장미에 자신의 이름을 붙인 것이다. 테스투 부인은 "그녀의 세대에 비해 현명했을 뿐 아니라 상당히 앞서 있었다." 잭 하크니스는 다음과 같이 언급했다.

> 페르네 뒤셰르가 그 도도한 여성에게 매료돼 누구도
> 예상치 못한 인물이었던 그녀에게 자신의 장미를 팔았다는
> 전언 혹은 소문이 떠돌았다…… 사실 장미가 시장에
> 출시돼도 이후 3-4년 만에 장미의 가치를 총평하기는
> 어렵고 대부분의 육종가들도 여러 이름으로 장미를
> 구입하고자 하는 이들과 리스크를 공유할 뿐이다. '캐롤린
> 테스투'가 몇 그루나 재배됐는지는 아무도 모른다.

231

오리건주 포틀랜드에 천문학적인 숫자로 심어졌는데 관할 지방자치단체가 도로를 따라 장미를 가꾸어 막대한 수익을 얻었다는 소문도 돌았다.[7]

장미 명명 작업은 점진적으로 부르주아의 확고한 상징이 됐다. 예를 들어 1924년 영국 《장미 연보》에 영국장미회가 발표한 새로운 장미의 이름은 다음과 같았다. '필리스 바이드Phyllis Bide', '베티 헐튼Betty Hulton', '해리슨F. J. Harrison', '앨런 챈들러 Allen Chandler', '미세스 벡위드Mrs Beckwith'. 마지막 장미는 자신의 이름을 딴 회사(G. Beckwith & Son)를 운영하는 육종가가 아내의 이름을 붙여서 만들었는데 전형적인 하이브리드 티 장미의 특성을 가진 노란색 장미다. 그러나 당시에는 페르네티아나로 분류됐다. '미세스 벡위드'는 1923년도 스프링쇼에서 금메달을 수상했다. 《장미 연보》에 등장한 또 다른 장미는 '레이디 라운드웨이Lady Roundway'라고 불렸는데 군 준장 에드워드 머레이 콜스턴Edward Murray Colston의 아내를 기렸다. 이 장미도 페르네티아나로 분류되며 당대 영국에서 가장 중요한 장미 육종 회사 캔트앤드선즈 Benjamin R Cant & Sons가 만들었다.

예를 들자면 프랑스 중부에 있는 내 정원에는 '마담 이삭 페리에르', '마담 알프레드 케리에르Madame Alfred Carrière', '제피린 드루앙', '마담 캐롤린 테스투', '세실 브뤼너'와 같은 빅토리아 시대 여성들을 위한 꽃 기념물도 있다. 좀 더 최근 여성인 '마담 메이앙'('피스'라고도 불리는)과 에나 하크니스Ena Harkness를 위한 기념물도 있으며 이전 시대의 기억과 추억을 불어오기 위해 현대 장미에 복고풍 이름을 붙인 '거트루드 제킬'도 있었다. 1946년에 탄생한 '에나 하크니스'는 하크니스 종묘장에 명성을 안겨줬지만 실무를 담당했던 이는 아마추어 육종가 알버트 노먼Albert Norman으로 이후 그는 영국장미회 회장직에 올랐다.

에나 하크니스는 크고 아름다운 진홍색 꽃을 피우는데 나

도 2006년에 누아제트 클라이머인 '세실 브뤼너'에서 약 3미터가
량 떨어진 곳에 이 장미의 클라이머 종을 심었다. 애초의 계획은 프
랑스 장미와 영국 장미가 영불협정(제1차 세계대전을 앞두고 개최된
양국의 협정-옮긴이)을 통한 장밋빛 미래 설계를 위해 양쪽에서 퍼
걸러(덩굴식물을 위해 설치한 시설로 '파고라'라고도 함-옮긴이)를 타
고 오르도록 하는 것이었으나 지금 '세실 브뤼너'는 진정 괴물처럼
성장해 있다. 우락부락한 몸체는 정말 고대의 괴물처럼 뒤틀리고 꿈
틀거리며 아름다움의 결정체처럼 행세하지 않는다. 반면에 '에나 하
크니스'는 이 글을 쓰는 현재 키가 1미터도 채 되지 않으며 줄기에는
얄팍하고 빈약한 잎사귀 두 장이 달려있을 뿐이다. 몇 번이나 포기
할 생각을 했지만 그럴 수 없었다. 장미는 언제나 가만히 매달려 있
지 않고 고개를 끄덕이며 하늘거리곤 했는데, 특히 여름이 되면 고
급 벨벳 같은 진홍색 빛깔과 향기로운 꽃잎을 뿜어내어 우리를 감동
시켰다.

　　　　이 두 표본이 보여주는 성장 특성의 극단적인 모습은 나에
게 잠시 생각할 거리를 제공한다. 두 장미의 차이는 그것을 돌보는
이 아마추어 정원사의 미숙함 탓일 뿐, 거인이 된 프랑스 장미 '세실
브뤼너'와 생사의 갈림길에서 끊임없이 고군분투하는 영국 장미를
각 출신 국가에 대한 문화적인 은유로 받아들여서는 안 된다. 이 장
미를 만든 윌리엄 어니스트 하크니스William Ernest Harkness(그
는 알버트 노먼과 이 장미의 배포에 관한 사항을 계약했다)의 아들인
잭 하크니스는 다음과 같은 기록을 남겼다. "우리 회사는 이 장미에
감사할 이유가 있습니다. 이 장미 덕분에 우리 회사 이름이 널리 알
려졌기 때문입니다. 적어도 장미 재배자들에게는 말입니다." 장미에
광택이 부족하다고 느낀 나는 상처에 소금을 문지르는 작업을 준비
하며 1960년대부터 장미를 재배하는 데 필수 실용 정보서로 인정
받아 온 로이 젠더스Roy Genders의 『장미: 완벽한 지침서The Rose:
A Complete Handbook』를 읽었고 다음과 같은 구절을 발견했다.
"'에나 하크니스'의 영광이 충만할 날이 가까워졌다. 이 얼마나 훌륭

한 장미란 말인가. 내 정원에서 이 꽃은 1962년의 삭막하고 싸늘했던 6월과 7월 내내, 심지어 11월 말까지 한 송이도 시들지 않고 풍성히 피어있었다."[8]

자신의 이름을 가진 장미를 갖는 것은 불멸에 다가가는 일처럼 매력적이기 때문에 장미 이름을 하나 구입하는 것도 나쁘지 않을 것이다. 그 장미가 상업적으로 계속 거래되어 당신의 아바타를 사서 심는 고객이 있는 한, 당신의 이름을 가진 장미는 심지어 죽음 이후에도 상징적인 삶을 이생에 남길 수 있다. 하지만 끔찍한 진실을 말하자면 장미의 이름을 짓고 특허를 내는 모든 사업은 복권 당첨과도 같다. 당신이 구입해서 이름을 갖게 된 장미가 전문 육종가에 의해 상품화 단계로 넘겨진다고 해도 5년 안에 시장에 출시된다는 보장은 전혀 없다. 당신이나 사랑하는 사람의 이름을 딴 장미는 당신이나 가족들의 정원에서, 혹은 사랑하는 사람의 무덤에서만 사용하게 될지도 모른다. 나는 《장미 연보》의 자료를 통해 그해에 판매된 장미가 얼마나 많았는지, 그리고 우리가 알지 못하는 사이에 얼마나 많은 장미가 더 이상 우리와 함께하지 않는지를 알고 매우 놀랐다. '레이디 라운드웨이'나 '미세스 벡위드' 같은 장미는 오늘날 판매되지 않는데 이와 관련하여 《장미 연보》에 써 있던 '미세스 벡위드'에 대한 논평을 읽어보면 마음이 씁쓸하다.

> 그것은 좋은 생장 습관을 가진 좋은 장미죠. 잘 자란
> 꽃잎은 흰색 음영이 있는 밝은 레몬색을 띱니다. 향기도
> 그윽합니다. 잎은 진한 녹색이고 광택이 있으며 곰팡이도
> 없습니다. 침실에 두기에도 좋습니다. 그런데 우리는 지금
> 매우 많은 노란색 장미를 가지고자 합니다. 사실상 너무
> 많은 수준이지요. 물론 이 모두를 받아줄 넉넉한 공간은
> 있습니다. 바로 상거래 공간입니다.[9]

《장미 연보》에 기재됐고 지금도 '상거래' 공간을 누비는 장

미 중 하나가 내가 언급한 노란 장미 '수베니어 드 클라우디우스 페르네'다. 자신의 기억 속에 남겨진 장미를 통해 클라우디우스는 삶을 지속했다. 하지만 페르네 뒤셰르는 전장에서 사망한 다른 아들의 이름을 따서 분홍색 장미를 '수베니어 드 조르주 페르네Souvenir de Georges Pernet'라고 명명했다. 아, 그러나 내가 아는 한, 이 장미는 더 이상 우리 곁에 없다.

오늘날 장미 육종가들은 새 장미를 출시할 때 기본 테스트(판매 촉진) 과정을 거친다. 그런데 이 과정이 끝난 후에도 사람들의 관심이 유지될까? 습관화 현상은 양면성을 가지고 있다. 사람들의 관심을 확보하는 데 소요되는 비용을 절감할 수 있지만 결국은 지나치게 집요하고 반복적인 습관화는 관심 철회로 이어질 수 있다. 따라서 습관화에 대응하기 위해 육종가는 혁신이 필요하다는 사실을 주지하고 있다. 그러므로 새로움에 대한 끊임없는 압력을 받지만 때로는 그 새로움의 가치가 장미의 가치를 압도한다. 또한 당연한 의문이지만 새로 탄생한 장미가 대중의 관심을 끌고 수익을 창출하는 고정된 가치를 유지할지의 여부는 어떻게 알 수 있을까?

1906년에 시몬L. Simon과 쿠슈P. Cochot는 해당 일자까지 소개된 모든 장미를 기록했고 1810년에서 1904년 사이에 1만 1,016개의 품종이 시장에 등장했다고 밝혔다. 1899년에만 150그루의 새로운 장미가 출시됐고 같은 시기 장미 가운데 프랑스 제품이 가장 많았다. 예를 들어 19세기 전반의 가장 중요한 장미 육종가인 장 피에르 비베르Jean-Pierre Vibert는 혼자 600그루의 새로운 장미를 출시했다. 그가 내세운 주종은 줄무늬와 반점이 있는 품종이었다. 영국에 있는 윌리엄 폴William Paul의 회사는 19세기 후반에 이미 대륙을 넘나들던 가장 큰 회사였지만 겨우 107종만을 출시했다. 신품종 장미의 대부분은 몇 년 동안만 인기를 끌다가 빠르게 사라지곤 했다. 엄선된 소수의 장미만이 오랜 사랑을 받지만 경쟁이 치열해지면서 실패 가능성은 더욱 높아졌다.

완벽한 장미는 타오르는 불꽃이니

•

# 모더니스트의 장미

하이브리드 티 장미가 유럽과 미국은 물론 전 세계 식민지령 사람들을 사로잡던 시기에 영국계 아일랜드 작가 오스카 와일드는『나이팅게일과 장미』라는 단편소설을 출간했다. 하지만 이 책은 앞에서 논의한 현대 장미들을 염두에 두고 쓴 것 같지는 않다. 와일드는 최초의 붉은 장미가 어떻게 생겨났는지에 대한 오래된 페르시아 설화를 언급하는데, 작중 불쌍한 나이팅게일은 유쾌하고 단순한 교수의 딸에게 집착하는 사랑스럽고 매우 지적인 남학생을 위해 스스로를 희생한다. 자신이 행복해지는 데 필요한 것은 붉은 장미 한 송이뿐이라는 그녀의 말을 남학생이 엿듣는다. 그런데 구할 수 있는 것은 흰색 장미뿐이어서 그는 자신의 마음을 전할 수 없다고 생각한다. 나이팅게일은 그가 우는 소리를 듣고 깊은 연민을 느낀 나머지 흰 장미의 가시로 자신의 심장을 찌른다. 흰 장미를 붉게 물들이는 희생을 통해 그를 돕고자 한 것이다. 붉은 장미는 그렇게 탄생했다. 남학생은 붉은 장미를 손에 넣은 뒤 서둘러 그녀에게 간다. 하지만 그녀는 코웃음을 치고 장관님의 조카가 이미 자신이 원하던 물건을 주었다고 밝힌다. 진품 보석이 그녀가 원하던 것이었다. "왜냐하면 당신은 장관님 조카처럼 신발에 은장식이라도 달 수 있을 것 같지 않거든요." 그녀는 조롱을 할 뿐이었다. 이 말을 듣고 남학생은 다음과 같이 한탄한다.

> 사랑이란 것은 얼마나 바보 같은지…… 그건 논리학의
> 절반만큼도 쓸모가 없어. 아무것도 증명하지 못하지.
> 언제나 일어나지 않을 일들만 말하고 사실이 아닌 것들을
> 믿도록 한다니까. 사실 그건 너무도 실용적이지 못해.
> 지금은 실용적인 것이 전부인 세상이고, 나는 철학으로
> 돌아가서 형이상학을 파고들겠어.[1]

와일드는 나이팅게일의 무용한 희생을 통해 젊은이들의 정서적 좌절을 승화시킨 예를 보여주기 위해 이 글을 썼다. 와일드

는 그것을 저급한 물질주의와 예술적 가치에 담긴 고귀한 힘 사이의 투쟁을 상징하는 우화로 묘사하며, 아름다움의 가치를 덧없는 꿈과 이기적인 악으로 훼손된 물질세계의 상단에 놓이는 고차원적인 보편 진리로 등치했다. 하지만 더 넓게 보면 와일드의 이야기는 19세기 후반과 20세기 당대에 이르기까지 진보적인 예술가들이 예술의 지향점과 관련하여 위기를 겪고 있었음을 보여준다. 산업사회를 살아가는 대중을 위해 과도한 향락 문화가 확산되는 환경에서 일부 예술가들의 상상력은 점점 더 정제되고 고양된 방식으로 묵묵히 나아갔으며, 와일드는 그 행보에 장미와 동행했다.

실제로 와일드가 이 이야기를 썼을 때 장미는 시적인 꽃 이미지를 함양한 탁월한 지위를 획득하고 있었다. 장미는 자연에서 추출돼 인류의 다양한 전통과 만나 그들의 상징으로 화하면서 상당 부분 시대를 초월한 가치를 지닌 모범으로서의 상징이 됐다. 그것은 어쩌면 느낌, 생각, 사랑, 아름다움 등이 교차하는 어딘가에서 혹은 유혹과 상실, 열정과 이상, 물질과 추상, 성과 속 사이의 어디쯤에서 부유하는 가치를 어루만지는 가장 유명한 은유일지도 모른다. 그러나 문제는 이런 상징으로서의 장미가 대중에게 너무나 익숙해지고 그들의 향유를 위해 무분별하게 채택되면서 변혁의 동력으로서의 본래적인 힘을 잃을 위험에 처했다는 점이다.

또 다른 영국계 아일랜드인 W. B. 예이츠는 이상ideal-ism과 현대 대중사회의 타락한 현실 사이의 관계를 상징하는 데 장미에 지대한 관심을 보였다. 그의 시에서 비극적인 역사의 수렁에 빠진 인간 세상의 추함은 시대를 초월한 이상의 상징으로 등장하는 장미와 병치된다. 「비밀의 장미The Secret Rose」에서 예이츠는 『신곡』에서 묘사된 단테의 환상적인 장미를 언급하며 다음과 같이 쓴다. "머나먼 곳에 있는, 가장 비밀스러운, 그리고 존중받아 마땅한 장미 시간 속의 내 시간으로 나를 감싸기를."[2] 1899년에 쓴 한 사랑의 시에서 예이츠는 장미와 인간의 마음 사이의 익숙한 비유를 나타냈는데 거기에 초월적인 함의를 추가했다.

좋지 아니한 것들의 잘못은 말로 표현하기에
너무도 큰 잘못이니;
나는 그것들을 새로 만들고 멀리 떨어진
초록 언덕 위에 앉아 있으리,
대지와 하늘과 물과 함께, 내 마음 깊은 곳에서 장미꽃으로
피어나는
당신의 모습이 깃든 내 꿈의 황금 상자로
다시 태어나리.[3]

　　예이츠는 감정의 두 은유적 '매개'인 마음과 장미를 절묘하
게 결합하고 또한 확장하여 장미가 인간으로 하여금 육욕에서 멀어
져 마음으로 연결된 고귀한 감정으로 귀의하도록 한다. 따라서 예이
츠에게 장미는 선의, 신실, 애정뿐 아니라 슬픔, 염려, 나약함, 연민
의 감정과도 연결돼 있다. 특히 장미와 마음이 혼연일체가 된 상징
체는 불멸의 정신적 용기를 의미한다. 하지만 마음속의 이 연약한
장미는 또한 시간의 폭력과 공적인 일상으로부터 보호돼야 한다. 즉
예이츠에게 장미는 인간의 영혼을 진리가 거하는 고귀한 곳으로 인
도하는 정화된 마음을 상징한다. 그는 암묵적으로 마음과 머리의 근
원적인 이중성을 인정하고 지나치게 '머리'에 헌신하는 사회적 합
의에 반대하며 마음의 중요성을 강조했다. 그런데 이런 그의 사상
은 머리와 마음이 엄격히 구분된다는 가정을 전제한다. 머리는 공적
인 생활을 지배하는 이성과 논리에 관여하고 마음은 종교적 신앙이
나 예술과 같은 사적인 영역의 느낌, 감정, 개인적인 헌신 등을 이야
기한다. 하지만 사유가 더욱 무르익은 후 예이츠는 이상적인 '마음-
속-장미'에 대한 상상을 감각과 더 긴밀하게 일치시키는 작업에 매
진했다. 예를 들어 설명하자면 와인과 장미라는 이미지를 융합하여
일정한 집합점convergence을 발생시키는 작업이 그것이다. "누군가
보았네 와인의 붉은빛 속에서 불멸의 장미를."[4] 하지만 장미를 감
각적인 '포도주 통'과 결합하려 한 그의 노력에도 우리가 가진 강렬

한 인상 속에서 예이츠의 장미는 완전히 추상적이고 이상적인 형태로 남아있다. 살아있는 장미는 그의 시에 나타나지 않는다. 예를 들면 우리는 예이츠가 어떤 구체적인 장미종에 영감을 받았는지 전혀 알 수 없다. 장미는 오직 시 속에만 존재하는 듯하다. 바바라 수어드 Barbara Seward가 『상징의 장미The Symbolic Rose』라는 책에서 절묘하게 표현한 것처럼 그것은 "마침내 도달할 수 없게 된 인간의 애통함을 함께 슬퍼해 주는 장미"다.[5]

이와 흡사한 독특하면서도 보편성을 띠는 상징주의가 영미 시인 T. S. 엘리엇의 작품에서 장미로 한껏 피어난다. 그에게 있어서 장미는 이상ideal의 핵심적인 상징이며 타락한 세상 한가운데 존재하는 영원한 환상vision이다. 「공허한 인간The Hollow Men」이라는 시에서 엘리엇은 단테의 장미를 다시 언급하며 현대인을 다음과 같이 묘사한다. "그 눈들이 다시 나타나지 않으면 아무것도 보이지 않는다. 결코 스러지지 않는 별처럼 죽음의 반짝이는 왕국의 꽃잎 무성한 장미와도 같은 공허한 이들의 유일한 희망."[6] 엘리엇은 더 이상 희망이 없다고 단언한다. "꽃잎 무성한 장미"가 전하는 영원한 구원의 영적 환상을 붙들어둘 수 있는 사람들을 제외하고 말이다. 말년에 지은 시 「네 개의 사중주Four Quartets」에서 그는 장미를 가슴 아픈 대상이지만 전적으로 추상적인 구원의 상징으로, 한층 응축된 이미지로 형상화한다. '불타버린 노턴Burnt Norton' 장에서 그는 '장미-정원'에 대해 다음과 같이 쓴다. "발자국 소리가 기억 속에서 메아리치네 우리가 가보지 않은 통로를 따라서 우리가 열지 않은 문을 향해 저 '장미-정원'을 향하여."[7] 엘리엇에게 정원은 오랜 전통 속에서 형성된 깊은 울림을 주는 은유로 완전함과 무한함의 경험 앞에 언어가 무력화되는 때를 상징하며, 또한 역사의 버거운 무게로부터 영원으로의 도피를 상징한다. 그는 역사로부터 영원으로의 도피를 상정하기 위해서 역사에 축적돼 온 물질적 상징물인 장미와 장미 정원이 필요하다는 데 근원적인 역설이 존재한다고 주장했다. "그러나 시간 안에서만 장미 정원의 시간이 가능하니, …… 기

억하라."[8] 다시 말해 완전함은 존재의 물질적 세계를 통해서만 엿볼 수 있으며 이 때문에 영원의 '장미 정원'으로 들어가는 것은 결코 불가능하다. 유한한 존재에게 그 문은 영원히 닫혀있다.

1942년 출간된 『네 개의 사중주』의 「리틀 기딩Little Gidding」장 마지막 구절에서 엘리엇은 다음과 같이 말한다. "그렇다면 모든 것이 선을 이루리라 세상의 모든 일이 만사형통하리라 불의 혀가 내면으로 접힌다면 왕관을 쓴 불의 매듭이 된다면 그렇다면 불과 장미는 하나가 되리."[9] 그는 중세 신비주의자 노리치의 줄리안("모든 것이 선을 이룰 것이며 모든 일이 만사형통하리라")을 인용하고 있으며 다시 단테의 『신곡』을 차용했다. "그렇다면 불과 장미는 하나다."라는 문구는 엘리엇이 비관론에서 벗어나 종교적 초월성을 향해 고양된 마음을 추구하려 했던 알프레드 테니슨의 「모드Maud」를 떠올리게 한다. 그러나 다시 묻는다면 불과 '하나'가 될 수 있는 장미는 어떤 품종의 장미인가? 예이츠의 장미처럼 엘리엇의 장미도 신비주의 예술가의 고귀한 공기 속에만 존재하는 것 같다. 때문에 우리는 『네 개의 사중주』가 출간된 같은 해인 1943년에 엘리엇의 고향에서 고소득 작물로 채택돼 '피스'라는 이름으로 처음 소개되기 시작한 하이브리드 티 장미 '마담 앙투안 메이앙'에 관심을 갖고 잠시 지상으로 눈을 돌리는 것도 괜찮을 것이다.

오스트리아의 시인 라이너 마리아 릴케도 이상ideal이라고 말할 수 있는 은유로서의 장미에 매료됐다. 사후에 출간된 프랑스어 시집 『장미Les Roses』에서 릴케는 장미가 인간 내면의 말할 수 없는 진실을 말하기 위해 역사적으로 어떻게 사용됐는지에 대해 아름다운 문장을 써내려 갔다. 데이비드 니드David Need가 번역한 문장으로 그 예를 살펴보자.

한 송이 장미, 그것은 모든 송이의 장미
그리고 이 장미-대체할 수 없는 장미,
완전한 장미-부드럽게 발화된 그 단어

사물의 텍스트로 둘러싸여 있어.

그녀 없이 우리가 어떻게 말할 수 있을까
우리의 희망이 무엇이었는지,
그리고 그 부드러운 순간들
계속되는 그 출발 속에서[10]

「장미 화병A Bowl of Roses」에서 릴케는 색다르면서도 더 나은 존재 방식으로서의 장미를 상정하며 인간의 삶을 변화시키는 장미의 잠재력을 언급한다. "당신은 분노의 화염을 목격했네; 두 소년이었지 서로 부둥켜안은 그들, …… 그러나 지금 당신은 알고 있어 이런 일들이 어떻게 잊히는지를: 당신 앞에 장미 가득한 화병이 있기 때문이야."[11] 그런데 형이상학적 열망을 물질세계로 통합시키는 데 릴케는 엘리엇보다 더욱 적극적이었다. 또한 장미를 종종 갈등하지만 분리할 수 없는 관계인 몸과 마음을 탐구하는 매개로 사용하고자 했다. 우리는 그의 시를 읽으며 실제 정원에서 자라는 진짜 장미나 진짜 꽃다발과 큰 거리감을 느끼지 않는다.

릴케는 장미라는 식물 개체가 가진 신비롭고 미묘한 특성에 섬세하고 민감하게 반응했는데 그에게 장미는 정확히 고정된 상징이 아니라 자연이 가진 특별한 측면이었다. 그 자연은 인간에게 미지의 것과 인간 너머의 것을 향한 통로를 열어젖히도록 인간을 일깨우는 능력을 가진 존재다. 릴케는 꽃잎이 안과 밖의 변화하는 양극성에 대한 강력한 공간적, 동적動的 은유라고 말했다. 장미를 바라볼 때 우리는 인간적으로 인식된 세계에 존재하는 물체와 마주하지만 동시에 인간에게 의미 있는 세계와 단절되거나 혹은 독립적으로 존재하는 것과도 직면할 수 있다. 그래서 릴케는 장미의 꽃잎이 피어나는 것을 필연적으로 끊임없는 변화를 수반하는 존재의 개방성에 대한 은유로 여겼다. 꽃잎의 반투명한 성질이 빛을 여과하듯 장미도 외부에 대해 닫혀있지도 완전히 열려있지도 않은 인간 내면

에 대한 은유로 본 것이다. 인간의 가장 미묘한 생각과 구체화되지 않은 욕망이 범람하는 세계에서, 다시 말해 인간 지성의 제한적인 기표(원문은 매개변수parameter로 돼 있음-옮긴이)들이 구성한 추론과 정량화의 세계에서 적확한 기표를 찾지 못한 욕망이 떠돌아다니는 세계에서 릴케는 욕망들이 소통하는 잠재적인 통로로 장미를 상정했다. 그 은유는 정확히 인간의 사고에 대해 장미가 상징하는 반半투명성이다. 릴케에게 장미는 우리의 내면에서 무엇인가를 불러내고 우리는 장미의 내면에서 무엇인가를 불러낸다.

그런데 릴케는 와일드와 예이츠, 엘리엇과 함께 장미에 대한 헌신을 예술가의 창조적 행위 자체에 대한 은유로 보는 입장을 견지했다. 그리고 이 현대 시인들은 '시-장미'라는 가상의 물질을 상상하며 조형예술을 창조하는 과정의 경이로움을 드러내는 것으로 그 본질적인 속성을 가정했다. 외적인 모습 혹은 외적인 해석이 내적인 함의와 대비되는 특성은 좋은 시에 필요한 이원성과 유사하다. 특히 릴케에게 장미는 시라는 예술 영역에서 본질적 가치를 구현하는 매개이기도 하지만 더 나아가 충만한 삶을 위한 매개이기도 하다. 미국의 소설가 윌리엄 개스는 릴케의 장미에 대해 이렇게 말했다. "그의 장미는 증류蒸溜의 눈이다. 수술雄蕊이 몸을 일으킬 때까지 빛을 모으고 여과하여 농축물을 진하고 순수하게 만든다. 만일 장미가 시가 아니라면 시는 분명 장미일 것이다."[12]

영국의 소설가 D. H. 로런스는 예술뿐 아니라 삶 전체를 통해 장미를 창조적 행위에 대한 은유로 명료하게 사용했다. 그는 문학이 그 자신의 표현으로 "가까운 데 있는 즉각적인 현재"로부터 발현된다며 다음과 같이 설명했다.

완벽한 장미는 타오르는 불꽃이니, 그것은 합쳐지고
흩어지기를 반복하기 때문에 어떤 경우에도 멈춰 있지
않습니다. 나에게 무한함도 영원함도 허락하지 마십시오:
어떤 것도 무한하지 않고 어떤 것도 영원하지 않으니.

고요하고 하얗게 끓어오르는 것을 내게 주십시오. 인간의
시간에 허락되는 뜨거움과 차가움을; 그 순간을, 빠르게
변하고 증오하고 반대하는: 그 순간을, 즉각적인 현재를,
바로 지금을.[13]

로런스의 소설에서 꽃은 강렬한 존재감을 가진다. 열정적
인 사랑이란 죽음과 생명이 운명의 승부를 벌이는 불과 같다. 그는
타인과 자기 존재의 중심을 공유하는 순간에 명멸하는 신기하고 놀
라운 경험이면서 동시에 감정적으로 불가해하면서도 불타는 욕망
에 몸서리치는 모습을 하나의 세계관으로 표현하기 위해 종종 꽃을
등장시킨다. 소설『채털리 부인의 연인』에서 사냥터 관리인 멜러즈
는 이렇게 말한다. "우리는 섹스로 하나의 불꽃을 피워낸 거죠. 심지
어 저 꽃들도 태양과 대지 사이의 섹스로 생겨났지요. 물론 그건 미
묘한 문제니 인내와 오랜 휴식의 시간이 필요해요."[14] 그런데 로런
스가 장미와 가장 밀접하게 소통한 것은 시를 통해서였다. 그는 장
미를 우리가 감각적이면서도 영적인 충만함을 맛보는 일에 방해되
는 사회적 관습에서 벗어나도록 진심으로 우리를 이끄는 자극제로
생각했다.
　　로런스는 누구든 영성spirituality을 진정으로 이해한다면
육신의 역할을 포용하게 된다는 것을 장미가 보여준다고 생각했
다. 그래서 상징주의에서 말하는 이상 세계로서의 장미나 예이츠
와 엘리엇이 이야기하는 '무한'하고 '영원'한 장미를 거부하고 '인간
성이 구현되는 순간incarnate moment'에 대한 은유로 장미를 상정
한다. 그래서 그의 시들도 장미를 마음과 감각을 통합시키는 매개
로 설정하고, 장미의 특별한 아름다움과 신비로움을 끊임없는 변신
metamorphosis이라는 황홀경을 추구하는 인간 욕망의 투영체로 묘
사한다. 「모든 세상의 장미Rose of all the World」라는 시에서는 안
겔루스 질레지우스의 주장을 되풀이라도 하듯 충족된 성욕이라는
주제를 심화하는 데 장미를 활용한다. "내 사랑, 장미로 피어나세요

불평도 없고 희망도 없는 장미꽃이 되세요; 한 송이 장미로 장밋빛만을 위해, 다른 속셈 없이 말이죠."[15] 그런데 이렇게 '다른 생각'을 품지 않는 장미의 모습은 억압받지 말아야 하는 인간 행위의 훌륭한 역할 모델이 된다. 다른 시에서도 로런스의 같은 생각이 표현된다. "나는 장미와 같은 사람, 이곳에서 나는 온전히 나 자신이어라. 어떤 장미 덤불도 멀리 벗어나지 않고 그 맑은 수액은 절정에 이르렀으니 초록으로 더욱 순수하고 벌거벗었네."

로런스는 자신의 가장 위대한 장미 시 「디종의 영광Gloire de Dijon」에서 아름다운 여성을 장미에 비유하는 무르익은 시적 관습을 직접적으로 받아들이지만, 그러면서도 이상주의와 같은 대중 취향의 진부한 감성은 배격한다.

아침에 그녀가 일어나면
나는 그녀를 바라보며 서성인다
창문 아래서 그녀는 목욕 수건을 펼친다
그녀를 비추는 햇빛이
어깨 위에서 하얗게 부서진다.
그녀의 윤곽이 아래로 흐르고
농익은 황금빛 그림자가 반짝인다
스폰지를 잡으려고 허리를 굽히자, 가슴이 출렁인다.
한껏 피어난 노란색으로 흔들린다.
노란 장미 디종의 영광처럼.

그녀가 몸에 물을 끼었으니, 어깨가
은빛으로 빛난다. 은빛이 후두둑 떨어진다
젖은 낙화 장미처럼, 그리고 나는 듣는다
비에 헝클어진 장미 꽃잎에 물방울 긋는 소리를
햇빛이 가득 비치는 창문에는
그녀의 금빛 그림자가 농축된다.

한 겹 위에 또 한 겹, 그림자가 빛날 때까지
영광의 장미처럼 농익는다.[16]

　　금빛 색상과 목욕하는 여인을 탐하는 행위를 함께 묘사하면서 로런스는 사랑의 여신 '황금 아프로디테'와 야생동물과 사냥의 여신 아르테미스를 불러내서 연인의 아름다움에 대한 감정을 역사 속으로 통합시킨다.[17] 그러나 특정 장미 이름을 제시하는 간단한 방법으로 로런스는 자신의 환상을 실제와 맞닿도록 하여 현실에서 만질 수 있는 것으로 만드는 데 성공했다. '디종의 영광'이라는 이름의 장미는 '글로리 로즈Glory Rose'라는 이름의 티 장미로 분류되지만 누아제트와 비슷하다는 주장도 많다. 로런스가 이 시를 쓰던 시기에 '디종의 영광'은 아름다운 생김새와 은은한 향기로 많은 사랑을 받았다. 로런스는 이 장미가 담홍색 무늬를 띠는 클라이머라는 사실은 언급하지 않았지만 황금빛 노란색이라고 언급한 부분을 보면 정확하다.[18]
　　아일랜드 작가 제임스 조이스의 소설『젊은 예술가의 초상』은 오늘날의 사유 맥락에 있어서도 매우 유용한 작품이다. 이 작품은 당대에 이르기까지 장미가 구현했던 모든 축적된 상징적 의미를 재확인하고 있으며 또한 현대 작가들에게 이전의 풍부한 문화유산과 절연하기보다는 비판적이고 창의적인 방식으로 통합해야 함을 설파하고 있기 때문이다. 상징적 장미의 조금 다른 모습을 형상화한 작가는 조이스의 또 다른 자아라고 불렸던 스티븐 데달루스Stephen Dedalus였다. 젊고 유망한 작가였던 그는 인간이 진정한 자기 인식으로 가는 노정에서 제시해야 하는 징표가 장미라고 생각했다. 젊고 순수했던 청년 스티븐은 장미와 이상화된 여성의 아름다움을 긴밀히 연관시키는 오랜 전통을 따르는 글을 쓰기 시작했다. 그가 초기에 열정을 쏟았던 대상은 존재하지 않는 '녹색 장미'와 관련되는데, 이는 예술과 예술의 역할에 관한 한 신기루와도 같은 대상에 집착한 불가능한 이상이었다. "당신은 녹색 장미를 가질 수 없다. 하지만

세상 어딘가에서 그것을 찾을 수 있다고 생각하는 것은 당신의 자유다.”라고 스티븐은 생각했다.[19] 나중에 스티븐이 독실한 가톨릭 신자가 됐을 때 조이스는 “그의 기도는 흰 장미의 심장으로부터 위로 흘러 향수처럼 하늘로 올라갔다.”라고 썼다. 순결한 아름다움과 순수함을 상징하는 ‘가시 없는 장미’는 성모 마리아의 흰 장미다.

이후에 스티븐은 미적 승화의 신비 속으로 깊이 빠져들면서 단테의 신비로운 ‘꽃잎 무성한 장미’와 예이츠의 ‘존중받아 마땅한 장미’를 차용한다. “단어 하나, 빛 한 줄기 혹은 한 송이 꽃일까? …… 완전한 진홍색으로 부서지고 펼쳐지고 가장 희미한 장미로 흩어지네.” 그런데 스티븐의 성장 환경은 그를 ‘예술의 운명을 예술 자체에서’ 찾는 와일드의 미학이나 상징성을 강조한 예이츠의 시처럼 언제나 고귀함을 추구하고 손에 닿지 않는 초월적인 것에 정진하도록 이끌었지만, 조이스가 강조한 발언에 따르면 스티븐도 지상의 것을 향한 본능이 스스로를 아래쪽으로 이끌고 가는 현상을 경험했다고 했다. 상상 속의 초록색 장미와 마리아의 흰 장미, 단테의 신비로운 장미라는 섬세하고 정제된 향수는 오늘날 찌든 소변 냄새와도 같은 비릿한 냄새에 대한 강박적인 매혹에 의해 점점 더 도전받고 있는지도 모른다.[20]

『젊은 예술가의 초상』 이후 조이스는 『율리시스』를 통해 향수와 악취, 이상과 현실 사이의 싸움을 이어갔다. 몰리 블룸의 독백과 책의 마지막 구절은 결정적으로 기쁨을 위한 장미를 회복할 뿐 아니라 지상의 존재를 이상화하려는 모든 세력으로부터 장미를 되찾는 모습을 보여준다.

> 내가 야생의 꽃이었던 때의 지브롤터 그래 안달루시아
> 소녀들처럼 내가 머리에 장미를 꽂았을 때 그보다는 **빨간**
> **것을 꽂을까** 그래 그는 내가 무어인의 성벽 아래에서
> 나에게 강렬한 키스를 했지 그리고 나는 그가 누구에
> 견주어도 훌륭한 사람이라고 생각했어 그런 다음 나는

눈으로 그에게 키스해 달라고 졸랐어 그래 그리고 그는
내가 승낙한다면 그래 하고 말해달라고 했어 그래서 나는
처음으로 나의 팔로 그의 몸을 휘감았던 거야 그래 그리고
그를 내 쪽으로 끌어당겼지 그가 내 향기로운 가슴에
닿도록 그래 그의 심장이 미칠 것처럼 뛰었어 그리고 나는
그래 라고 말했어 좋으니까.[21]

그런데 제임스의 작품에 나타난 낙관주의는 때때로 시인과
예술가들도 직접적으로 경험해야 했던 제1차 세계대전의 공포에 의
해 심각한 도전을 받았다. 영국의 시인 윌프레드 오언이 1918년 초
에 쓴 「의식Conscious」이라는 시에서, 한 병사가 전투에서 낙오되
어 버려진 뒤 병원으로 후송돼 반의식 상태로 누워있다. 트라우마로
인해 생사를 오가던 그의 눈에 비친 장미는 더 이상 영감을 주는 생
명의 원천이 아니었다. "그리고 도처에서 음악과 장미는 진홍빛 살
육으로 불타올랐다." 옛날 옛적 상상 속에 안전하게 모셔두었던 영
적이고 정제된 아름다움이 폭력으로 훼손되면서 가깝고도 불편한
현실 속으로 추락해 버렸다. 노 맨스 랜드(교전 지역 중앙의 출입 불
가 지역-옮긴이)에서 벌어진 기계화된 대학살의 타오르는 빛 속에
서 낭만적 감성이나 상징주의적 초월은 물론 타락한 이들의 악마
숭배나 충만한 관능을 지향하는 장미의 꿈 따위는 더 이상 의지할
수 없는 존재였다. 영국의 시인 샬럿 뮤Charlotte Mew는 자신의 시
「1915년 6월」에서 장미를 아름다움과 희망의 순진한 상징으로 비
유하는 시에서 시대적 환멸을 느꼈음을 고백했다. "오늘 누가 6월의
첫 장미를 생각할까? 몇몇 아이들뿐일 거야, 아마도," 전쟁의 공포
는 성인들의 순수한 마음을 앗아가 버렸다. "완전히 부서져 버린 눈
먼 세상에 고작 6월이 무슨 의미를 가질까?" 이런 비극의 시대에 관
능이나 이상화된 사랑으로 혹은 희망과 기쁨으로 피어나던 장미의
이미지는 폐기되거나 어떻게든 다시 구상돼야 했다. 쾌락은 사회적
위기가 만연한 고통의 시대에 그 자체로 방종처럼 보였고 아이러니

는 서구 세계의 상상력을 사로잡으며 세계대전의 가장 중요한 문화 유산이 됐다.[22]

예술이 앞으로 나아가는 한 가지 방법은 작가들이 은유와 상징의 기존 개념을 완전히 버리고 세상의 완고한 물질성, 즉 사물 자체의 경이로움으로 돌아가는 일 같았다. 미국의 시인 윌리엄 카를로스 윌리엄스는 예술가와 작가들이 직면했던 근본적인 문제가 '조악한 상징주의'의 남용 때문이라고 주장했다. 그리고 이런 맥락에서 장미는 당연히 유력한 용의자들 가운데 우두머리였다. "장미는 사랑의 무게를 짊어졌다네 하지만 사랑은 종말을 고했네-장미의 종말을" 윌리엄스는 선서문과도 같은 선언으로 시작하는 시에 다음과 같이 적었다. "장미는 시대에 뒤떨어졌어."[23] 윌리엄스는 상징이 실재에 대한 장벽이 되기 때문에 '조악한 상징주의'는 '접촉'이나 '감각'의 생생한 경험으로 대체돼야 한다고 주장했다.

미국의 작가 거트루드 스타인의 수수께끼와도 같은 유명한 선언이 있다. "Rose is a rose is a rose is a rose." 이 문장 또한 장미에 가해진 일련의 상징적 학대에 대한 반감에서 쓰인 것으로 해석된다. 훗날 스타인은 이 문장을 이렇게 해명한다.

> 그렇게 말했었지.
> A rose is a rose is a rose is a rose.
> 그리고 나중에 그것으로 반지를 만들었고 시를 만들었고
> 그리고 무엇을 했던가 나는 그것을 애무하고 온전히
> 애무하고 그리고 명사 하나를 만들어냈지.
> 이제 시와 시와 모든 시를 생각합시다 그리고 그것이
> 그렇지 않은지 두고봅시다.[24]

윌리엄스가 자신의 시 「장미The Rose」를 시대에 뒤떨어진 것으로 비판했지만 그렇다고 해서 장미를 완전히 버려야 한다고 주장한 것은 아니었다. 오히려 장미 그 자체로 돌아가야 하며 오랜 시

간 동안 엉겨 붙어 스스로의 숨통을 조이는 관계성을 가지치기해야 한다고 했다. 장미는 언제나 시적인 가치를 지닌 존재지만 과거로부터 물려받은 것과는 매우 다른 형태여야 했다. 윌리엄스는 수수께끼 같은 시를 남겼다. "그것은 가장자리에 있네 사랑이 기다리는 꽃잎은…… 꽃의 나약함이여 상처 입지 않는 그대 공간을 가로지르네."

또 다른 미국 시인 H. D.(힐다 둘리틀)는 1916년 출간한 시 「바다 장미The Sea Rose」에서 그녀 자신의 눈에 사실상 새로운 반이상주의적인 꽃의 상징인 겸손한 장미 '러그드 루고사'의 손으로 만질 수 있는 자연미에 경의를 표한다. 그녀는 종교든 예술이든 이상적이고 완벽한 아름다움을 상징하기 위해 상상 속에서 길러진 우아한 정원장미를 거부하고 그냥 존재하는 야생 장미에 애정을 쏟았다. 장미를 노래한 시에서 대체로 이상화된 가치를 의도적으로 부정하는 형용사들('거친', '빈약한', '얇은', '위축된')을 사용한 H. D. 또한 암시적으로 여성의 완벽함이라는 오래된 이상을 거부하고자 했다. 이를 통해 그녀는 사랑이라는 상호관계에서 예쁜 꽃에 비유되며 상품 취급받는 것에 지친 모든 여성들의 공감대를 형성했다. 이런 관점에서 '장미-여성'이라는 혼성체는 여성을 동물적 본성이 아닌 식물적 본성에 가두고 여성의 지위를 남성 욕망의 대상으로 제한하여 여성 스스로 열등하고 무력한 사회적 테두리에 머물도록 고안된 상징물이었다. 그 상징물 속에서 여성은 열등한 이성 능력을 가진 생식기관일 뿐이다. 로버트 번스가 "오 내 사랑은 붉고 붉은 장미와도 같네."라고 썼을 때 그것은 칭송의 의미를 담은 표현이지만, 여성이 남성의 욕망을 위협하지 않고 순응하도록 만들기 위해 남성의 무의식 속에서 잠자던 상징주의 양식을 암묵적으로 사용한 것이라는 의혹은 더욱 분명해졌다. 1926년에 출간된 미국 작가 도로시 파커의 시는 현대 여성의 관점에서 사랑을 노래한 장미의 진부한 상징성과, 상업과 한통속이 된 장미의 위선적인 모습을 통렬하게 비판한다. 그녀는 자신이 왜 '완벽한 장미'는 받으면서도 '완벽한 리무진'은 받지 못하는지 물었다.[25] 그녀의 시는 기술 발전에 따른 소비 사회의 출

현으로 남녀관계에 찾아온 급격한 변화에 주목했고, 이를 통해 남성 우월주의의 관점에서 형성된 모든 사랑의 역사에 대한 단호한 거부 의지를 담았다.

　　이처럼 현대의 모든 작가들은 상업화된 대중문화 속에서 벌어진 언어의 타락을 깊이 인식하고 있었다. 은유라는 것은 마치 살아 있는 생물과도 같아서 새로 창조된 은유는 기존의 정신적 관습을 뒤흔들어 예상치 못했던 방향으로 분출시키는 능력이 있다. 하지만 그 은유는 곧 사라져 또 다른 관습이 되며 이때 그것은 더 이상 은유가 될 수 없다. 그런데 새로운 언어와 사멸하는 언어 사이에는 영국 작가 조지 오웰이 1940년대에 쓴 글에서 "닳아빠진 은유의 방대한 쓰레기 더미"라고 표현한 것이 존재한다. 즉 그것은 "모든 창조적 사고를 상실했지만 단지 사람들이 스스로 만들어내는 수고를 덜기 때문에 사용하는 언어"를 말한다. 은유가 완전히 익숙해져 있음에도 계속해서 사용한다면 그것은 사실상 무의식적인 언어 표현일 수 있으며, 그런 경우 오웰은 사람들이 '감소된 의식 상태'에 있을 뿐이라고 경고했다. 이런 상태는 정치 영역에서 반드시 필요한 것은 아니라고 할지라도 민중의 순응화에 다분히 유리한 수단이 된다.[26]

　　따라서 감상주의와 그것이 권력에 미치는 영향에 관한 문제는 매우 중요한 사안으로 떠올랐다. 서구사회는 관습과 신앙은 물론 정서와 애정에도 늘 새로운 가치를 부여했고, 그런 삶의 요건들을 조직화하고 체계화하여 사회적 단합과 통제의 주 원천으로 삼는 문화를 만들어온 것은 누구도 부인할 수 없는 사실이다. 그런 의미에서 권력은 아름다움으로 치장돼 왔다. 인간의 감정은 상업화에 복속됐고 권력자들의 공허한 외침 아래 식민화됐으며 언어로 표현되는 감정은 점점 더 피상적이고 나태하고 자기기만적이고 독선적이됐다. 그래서 많은 지식인과 예술인들은 현대 문화가 사유와 감정을 남용하는 사악하고 새로운 취향의 예술에 집착해 왔다고 생각했다.

　　권력이 행사하는 또 다른 아방가르드한 전략은 대중으로 하여금 사회적 통념이 감추고자 하는 숨겨지고 억압되고 음란하고

부당하고 부끄러운 것에 주목하게 하는 것이다. 프랑스의 초현실주의자 조르주 바타이유는 『꽃의 언어The Language of Flowers』라는 역설적인 제목의 에세이에서 아름답고 고귀하고 고상하고 신성한 존재들의 '비굴하게 얼버무리는 성향'에 반발하며 그의 표현대로 '하찮고' '과잉이고' '허무맹랑한' 꽃의 특성을 이야기했다. 그가 보여주고자 한 것은 우리의 문화가 잘못 형성된 이원론에 의존하는 모습이었다. 이를테면 한편에 '꽃'(이상적인 아름다움, 진실, 영원성)이 있고 다른 편에는 '퇴비堆肥'(추함과 욕망과 덧없는 것)가 있다. 바타이유는 여성의 아름다움과 에로틱한 사랑의 장미가 관계 맺는 보편화된 공식을 부정하지 않지만, 장미가 **이상적인** 아름다움의 상징이 되면서 퇴비가 더욱 필요해졌다고 주장했다. 바타이유가 조언한 것처럼 우리가 그토록 열렬히 찬양하는 이 영광스러운 꽃이 "천사의 모습을 하고 서정적인 순결함을 설파하며 잠시 현실을 모면한 것처럼 보이지만 실제로는 퇴비의 악취 속에서 피어난다"는 사실을 우리는 기억해야 한다. 그는 장미에서 꽃잎을 제거해 버리면 그것은 더 이상 우리가 마음속에 새긴 장미의 이미지가 아니라고 지적했다. 꽃잎은 "지저분한 꽃가루 흔적"과 "악마처럼 우아한" 수술을 감춘다. 장미의 아름다움에 대한 묵상은 "털이 많은 성기"를 침묵하는 행위일 뿐이다. 마지막으로 바타이유는 우리에게 "가장 아름다운 장미를 가져다가 꽃잎을 뗀 뒤 퇴비 가득한 도랑에 던져버린 인물로, 광인들과 함께 수감되기도 했던 사드 후작(사디즘이란 용어를 탄생시킨 인물-옮긴이)의 당혹스러웠던 행보"를 숙고해 보도록 권했다.[27]

20세기 초의 시각예술 또한 전통적인 상징과 스타일을 거부하는 특징을 보여주었다. 하지만 세기의 전환기가 되자 대다수의 예술가와 디자이너들은 꽃 모티브와 꽃 패턴이 어떤 식으로든 시각예술 언어의 근본적인 부분으로 오랫동안 남아있을 것이라고 생각했다. 영국

의 디자이너이자 작가이자 사회주의 개혁가였던 윌리엄 모리스는 1878년 급진적인 예술 개혁의 필요성에 대해 언급한 글에서 이렇게 썼다. "사람이 손으로 만든 모든 것은 형태를 가지기 때문에 아름답거나 추하다. 그 형태가 자연과 조화롭고 자연을 이롭게 한다면 아름답고, 자연의 원리에 어긋나고 그 순리를 거스른다면 추하다."[28] 모리스에게는 자연의 형태를 바탕으로 한 꾸밈장식은 시각예술의 가장 본질적이고 필수적인 부분이었기 때문에 자신의 회사 모리스상회에서 제작하는 월페이퍼나 태피스트리(그림을 짜 넣은 직물 작품-옮긴이) 디자인에 식물의 모양을 조화로운 패턴으로 조직화한 문양을 자주 만들었다. 예를 들면 1917년의 디자인 '스위트 브라이어Sweet Briar'에서는 장미 특유의 꽃잎 형태와 가시 돋은 생생한 줄기가 형상화됐다. 모리스에게 '현대적'인 것을 구현하는 일은 '복잡한 문양이 생동하는 경이로움'을 복원하여 그의 시대에 이미 대량생산의 위협을 받던 전통으로 회귀하는 것을 의미했다. 그렇다고 해서 자연의 형태를 맹목적으로 모방하는 데 전념했던 것은 아니었으나, 그럼에도 자연으로부터 영감을 얻고자 했으며 다음과 같은 지향점을 두었다. "장인은 자신의 방식을 밀어붙여 작업하도록 충동받는 데 거미줄이나 컵 혹은 나이프가 자연스럽고, 심지어 사랑스러워 보일 때까지, 나아가 신록의 들판이나 강둑처럼 혹은 산 부싯돌처럼 보일 때까지 그렇게 했다."[29]

하지만 좀 더 젊은 세대는 모리스가 충분히 급진적이지 않다고 판단했는데 그가 자연의 유기적 형태의 문양에 무비판적인 가치를 부여하는 낡은 미적 이상에 몰두해 있다고 생각했기 때문이다. 1910년 오스트리아 건축가 알프레드 루스Alfred Loos는 〈장식과 죄악Ornament and Crime〉이라는 영향력 있는 선언문을 발표하여 모리스를 비롯한 전체 영국 예술 및 공예운동은 물론 아르누보와 유트겐슈틸(19-20세기 초에 서구에서 유행한 장식 양식-옮긴이)과 같은 유럽의 유사한 움직임을 넌지시 비판했다. 루스는 다음과 같은 문장을 이택릭체로 표기하며 자신의 주장을 강조했다. "**문화적 진**

화는 일상의 사물들에서 장식 요소를 제거하는 것을 의미한다." 이런 반감이 확산되면서 장미의 위상은 장식의 모범에서 기피의 대상으로 전락했고 다음과 같은 의미의 재정립이 필요했다. 즉 중립적이면서도 합리적인 기하학을 모색하여 조형미술이 단순성, '재료적인 충실성', 합리주의, 혁신, 사회적 변혁, 현대성, 미래성 등에 바탕을 둔 가치를 따르도록 했다. 이런 새로운 '기계적 미학'이 주도한 건축에서 장미의 유기적인 문양을 위한 자리는 거의 존재할 수 없었다.

　　한편에서 '장식'을 거부하고 기술과학의 합리주의를 받아들이면서도, 다른 한편으로는 추상적 '정신적 예술'을 탐구하고자 했던 노력은 억압적이고 시대에 뒤떨어져 개인과 사회의 발전에 걸림돌이 되는 과거와 전통을 전적으로 반대했던 모더니스트들의 매우 광범위한 저항 방편이자 일종의 전진기지였다. 이들에게 미래는 과거와 많이 달라야 했다. '황금시대'는 더 이상 지나간 과거가 아니라 미래에 있으며 그것도 가까운 미래에 있다고 생각했다. 따라서 과거로부터 물려받은 상징은 불평등, 무지, 편견, 억압, 순응과 소멸의 다른 이름이었으며, 그 모두는 '구태의연함'일 뿐이었다.

　　언어와 문자의 경우도 그렇지만 전통적인 시각적 상징도 무자비한 권력자들에 의해 매우 쉽게 조작되는 사례가 벌어지곤 한다. 예를 들어 아돌프 히틀러는 장미가 가지고 있는 전통적으로 따뜻한 메시지를 조직적으로 남용한 인물이다. 우리는 수많은 선전 사진을 통해 여성들과 어린이들이 히틀러에게 장미와 다른 꽃들을 안겨주는 모습을 볼 수 있다. 이를테면 1936년 베를린올림픽 개막식 사진에는 히틀러가 행사 주최자의 다섯 살 딸에게서 장미 꽃다발을 받는 모습이 보인다. "우리에게 행복한 어린 시절을 선사해 준 사랑하는 스탈린에게 감사드립니다."라는 문구는 1950년에 한 소녀가 이오시프 스탈린에게 빨간 장미 꽃다발을 선사하는 포스터 아래 쓰인 문구였다. 소련이 첫 핵실험을 실시한 1949년에 예술가 보리스 블라디미르스키Boris Vladimirski는〈스탈린을 위한 장미Roses for Stalin〉라는 작품을 그렸다. 이 그림에는 '스탈린 아저씨'에게 커다

란 흰색과 빨간색 장미 다발을 건네며 웃고 있는 여섯 명의 소련 어린이가 그려져 있다. 화가는 소년들의 공산당 두건과 정확히 같은 색조로 장미의 붉은색을 그렸다. 이 그림 또한 1930년대에 시작된 스탈린주의자들의 '어린이 숭배'의 일부로 스탈린을 소비에트 어린이들의 미래를 생각하는 마음 따뜻한 지도자로 형상화하기 위한 노력이었다.[30]

하지만 모더니스트 작가들의 작품에서 장미가 완전히 사라지지 않은 것처럼 일부 모더니스트 화가의 캔버스에서도 장미는 여전히 발견된다. 물론 종류가 다른 장미일 것이다. 앞에서 인용한 윌리엄 카를로스 윌리엄스가 "장미는 시대에 뒤떨어졌다."고 선언한 시는 사실 스페인 예술가 후안 그리스의 장미 사진을 붙인 입체파 콜라주에서 직접적인 영감을 얻었다. 윌리엄스는 이 작품에서 현대 예술 작업의 전형적인 모습을 보았는데, 그 이유는 큐비즘이 일반적으로 그러하듯 이 작품도 기하학적인 구조를 단순화하고 형태를 분해하여 재배열이 가능한 조각들을 배치하는 기법을 통해 전통적인 양식을 뛰어넘었기 때문이다. "출발은 시작됐다 장미에 닿을 수 있는 그것은 기하학이 된다……"라고 윌리엄스는 썼다. 자연주의와 사실주의에 대한 급진적인 거부로 회화는 스스로를 새롭게 변혁했고 진정한 현대예술이 됐다.[31] 미국의 화가 조지아 오키프는 〈하얀 장미 추상화Abstraction White Rose〉(1927)와 같은 수많은 꽃과 장미 그림을 그렸다. 그런데 이런 작품에서 오키프는 구체적인 형체와 추상의 영역 사이의 경계선을 모색했고 이를 통해 장미를 순수한 모양과 색상 자체의 영역으로 나아가게 하려고 했다. 특히 그녀는 자신의 그림이 그 어떤 종류의 친숙한 상징과도 연결되기를 원하지 않았다.[32]

모더니즘 미술에서 추상화와 경쟁을 벌이던 유파는 초현실주의였으며 오키프의 작품도 때때로 그런 경향을 보였다. 그리고 이 지점에서 장미는 벨기에의 예술가 르네 마그리트에 의해 새롭고 파괴적인 상징적 삶의 거소居所를 발견했다. 마그리트는 경력 후반기

255

에 장미가 가지는 강렬한 문화적 의미에 특히 관심을 가졌고 1951년 말에는 한 편지에서 다음과 같이 썼다. "겨울의 초입인 지금, 내가 몰두하고 있는 생각은 장미에 관한 것이네. 그것에 대해 말할 수 있는 가치 있고 귀중한 무언가를 찾아야만 해."[33] 〈마음으로 부는 바람The Blow to the Heart〉(1952)에서 그는 자신이 발견한 것을 그린 것 같았다. 하이브리드 티 장미의 붉은 현대 장미 한 송이가 바닷가의 맨땅에서 자라고 있다. 그리고 가시 대신 황금 단검을 장착하고 있다. 이에 대해 그는 시인 폴 엘뤼아르에게 보낸 편지에서 다음과 같이 썼다.

> 거의 두 달째 나는 '장미의 문제'라고 부르는 것에 대한
> 해결책을 찾고 있었어. 내 고민은 이미 끝난 상태지만
> 나는 깨달았어. 나는 내 질문에 대한 답을 오래전부터
> 알고 있었다는 사실을. 비록 그것이 모호한 형태였다고는
> 하지만 나 자신뿐 아니라 다른 사람들도 알고 있었다는
> 것이지. 유기적인 형태에서 의식 수준으로 발전하지 않는
> 이런 종류의 지식은 내가 하는 모든 고민의 초입에 언제나
> 존재했어…… 고민이 끝나면 장미는 '손쉽게' 향기로운
> 선율로 규정되지만, 그것은 폭력이야.[34]

마그리트의 통찰은 온전히 독창적이지는 않지만 대체로 그의 그림은 확실히 잠재적으로 존재하는 것을 가시적으로 드러낸다. 그 이미지는 은유와 상징으로서의 장미가 가지는 힘이 장미의 양가성과 이중성에서 비롯된다는 것을 상기시켜 주지만, 그로 인해 우리 인간은 기쁨과 고통이나 삶과 죽음이 한곳에 섞인 하나의 현실에 존재하고, 그럼에도 그 실재에 대해서는 아는 동시에 알지 못하는 상태로 살아간다는 진리를 보여주는 적절한 은유가 된다. 말하자면 우리는 눈을 질끈 감고 살아가는 경향이 있다. 마그리트가 자신의 그림에 매우 눈에 띄는 단검을 삽입한 것은 우리가 의식적으로

256

보지 않으려는 것을 보여주기 위한 목적이었을 것이다. 그 이유는 매우 간단하다. 우리는 사물의 당혹스러운 의미들을 인정하고 싶어 하지 않기 때문이다.

정원 풍경을 바라볼 때 마음이 원하는 것은 무엇일까?

·

# 장미 정원과 가드닝

내가 이 장을 쓰기 시작한 것은 2020년 5월 5일 한국에 있는 우리 집 정원에 로사 루고사가 처음으로 피어난 날이었다. 2년 전에 뿌리가 없는 로사 루고사 여러 그루를 심었는데 놀라울 정도로 큰 열린 컵 모양의 꽃송이를 피워내는 보상을 베푼 것은 그때가 처음이었다. 꽃은 선홍색 꽃잎 다섯 개를 가졌고 안쪽에는 굵고 노란 수술이 달렸으며 풍부한 가시는 강력한 지지력을 확보했다. 루고사의 '향기로운 선율'을 즐기면서 마그리트가 말했던 예의 '폭력'을 무시하기란 매우 어렵다. 이 장미종은 한국에서 자생하기 때문에 때때로 영하 15도까지 하강하는 겨울 날씨와 장마가 찾아오는 7월의 더위도 이겨낸다. 루고사는 일찍 개화하는 다른 꽃들과 함께 프랑스의 내 정원에서도 꽃을 피우고 있다.

정원을 가꾸는 것은 사치스러운 일인데 인류가 땅과 정착지를 가꾸고 유목 생활을 포기한 이래 애정을 갖게 된 취미다. 장식이나 미적 취향을 위해 식재하던 관습은 시간이 지나면서 더욱더 조직적이고 계획적으로 실행됐고, 나아가 정원과 공원으로 발전했다. 이런 장소는 자연을 안전하게 감상할 수 있는 장소로 조성되면서 인간의 취향에 맞게 다변화됐다. 로버트 포그 해리슨이 『정원을 말하다: 인간의 조건에 대한 탐구Gardens: An Essay on the Human Condition』에서 밝힌 것처럼 "정원은 현재를 다시 황홀하게 하기 위해 존재한다."[1] 그런데 그것은 파릇파릇한 사색의 영역으로 후퇴하고 싶은 욕망만큼이나 적극적으로 식물을 돌보고 양육하고 싶은 뿌리 깊은 충동과 연관된다. 정원은 즐거움을 주고 고단한 현실에서 잠시 퇴거하는 안식처지만 그만큼의 일거리를 제공하기도 한다.

정원이 언급된 가장 오래된 기록은 기원전 1800년경 수메르인들이 쓴 〈길가메시 서사시〉다. 많이 알려져 있듯 성경의 「창세기」에 등장하는 최초의 인간 부부는 목가적인 동산에서 살았다. "여호와 하나님이 동방의 에덴에 동산을 창설하시고 그 지으신 사람을 거기 두시니라. 여호와 하나님이 그 땅에서 보기에 아름답고 먹기에 좋은 나무가 나게 하시니, 동산 가운데에는 생명나무와 선악을 알게

하는 나무도 있더라."[2] 그런 신화적인 정원에서 자연은 사실상 인간의 행복에 대한 지배 집단의 이상을 나타내기 위해 가공된다. 앞에서 언급한 것처럼 중세 가톨릭교회의 설명에 따르면 에덴동산에는 장미가 자라고 있었지만 줄기에는 가시가 없었다. 인간이 타락한 후에야 가시가 생겼고 아담과 이브는 광야로 쫓겨났다.

오늘날 우리는 정원의 장미를 보면서 탁월한 아름다움과 다채로운 꽃송이를 당연히 여기지만 서양에서는 항상 그렇지는 않았다. 그리스 문화 양식의 영향으로 시골을 고스란히 도시로 이식하려던 생각은 고대 로마에서 점차 정원을 조성하는 관습으로 정착됐다. 이것은 그들에게 정원이 장식의 요소일 뿐 아니라 생활에도 유용했다는 것을 의미했으며 지금 우리가 생각하는 농장과 정원의 중간 정도의 모습이었다. 그런데 시간이 흐르면서 이 별도로 구획된 공간은 점차 집의 물리적이고 정서적인 중심으로 변해갔다. 장미나 올리앤더, 개양귀비, 스톡 등의 꽃은 주로 관상용으로 심었다. 장미만을 위해 조성된 정원은 일반적으로 울타리 장미를 심은 구역과 개별적인 장미 덤불을 심은 화단으로 구분되곤 했다. 가시가 있다는 사실 때문에 장미는 원하지 않는 동물의 침입을 막는 실용적인 기능을 수행하는 울타리 역할도 해왔다.

로마인들이 장미를 향유했던 분위기는 폼페이의 정원 그림 유적에서 엿볼 수 있는데 황금팔찌의 집이나 비너스 마리나의 집 House of Venus Marina과 같은 곳에는 붉은 갈리카 장미가 그려져 있고 과수원의 집House of the Fruit Orchard의 낮은 울타리 뒤에도 장미가 자라는 모습이 보인다.[3] 이런 정원들은 분명히 즐거움과 휴식의 장소였으며 온전히 쾌락을 추구한 흔적이었다. 서기 2세기경의 그리스 작가 롱구스Longus는 다음과 같은 글을 남겼다.

그는 모든 사람이 쾌적하고 상쾌하고 안온한 느낌을
가지도록 세심한 주의를 기울이며 부지런히 정원을
가꾸었다…… 장미, 히아신스, 백합은 직접 손으로 심었고

260

제비꽃, 수선화, 핌퍼넬은 대지가 자신의 선의로 양육을
포기했다. 여름에는 그늘이 있고 봄에는 꽃의 아름다움과
향기가 있으며 가을에는 과실의 즐거움이 있다.[4]

도시의 생활에 점점 더 익숙해진 사람들에게 소박하고 단
순한 삶의 이상은 더욱 의미를 가졌다. 정원을 가꾸는 것은 도시의
번잡함과 갈등으로부터의 탈출을 의미하기도 했다. 「게오르기카」에
서 베르길리우스는 늙은 양봉가의 소박한 정원을 묘사한다.

나는 몇 에이커의 버려진 땅을 가지고 있던 코리시언
노인을 기억한다. 그의 땅은 쟁기질에도 적합하지 않고
목초지로 사용할 수도 없으며 포도나무를 심기에도
적합하지 않았다. 그런데 덤불 사이로 채소 몇 단을 심고
주위에는 흰 백합을 심고 마편초와 꽃이 만개한 양귀비를
심더니 그의 마음은 재물을 가진 왕과도 같은 모양이었다.
밤늦게 집에 들더니 돈 주고 사지 않은 진미로 식탁을 가득
채웠다. 그는 봄에 장미를 심고 가을에 열매를 수확하는
첫 번째 사람이었다. 그리고 야속한 겨울이 추위로 바위를
쪼개고 얼음이 강의 흐름을 멈추었을 때, 바로 그때가
되면 그는 느림보 여름과 배회하는 산들바람을 꾸짖으며
부드러운 아칸서스를 자르곤 했다.[5]

정원사는 보호자로서의 임무를 부여받는데 문제가 통제돼
야만 하는 조직화된 세계의 관리인으로서 잠재적인 침입자를 차단
하는 임무도 부여받는다. 원예를 하는 데 심미적인 고려사항은 흔히
이론적 요소와 결합되며 식물의 선택과 배열은 당대의 식물 이론에
의해 결정된다. 그 이론은 세계가 차례대로 질서에 따라 움직인다는
원리를 반영한다. 정원은 일정 정도의 소우주microcosm였으나 그
경계 내에서 정치 권역을 가진 로마의 대우주macrocosm를 반영했

261

다. 식물들은 어떤 지역에 사는 사람의 지리적 공간이나 사회 조직 및 경제 시스템 내의 특정 위치에 부여된 특정 세계관에 물리적인 형태를 부여하는 데도 사용됐다.[6]

　그런데 우리가 살펴본 것처럼 로마제국이 몰락한 이후 19세기 초에 이르기까지 유럽의 정원에서 꽃은 고대 로마 시대보다 덜 중요시됐으며 어떤 의미에서 그것은 오늘날에도 마찬가지다. 중세의 경우 수도원 정원에서 자라던 식물은 특히나 즐겁게 관찰하기 위해서가 아닌 식품이나 약초로 사용하기 위해 재배됐다. 서유럽과 중부 유럽 대부분을 통합하여 신성로마제국의 황제가 된 프랑크족의 왕 샤를마뉴는 서기 794년경에 정원을 장려하는 법규를 마련했으며, 그 정원에는 특히 백합과 장미를 재배해야 한다는 구문까지 명시했다. 그 장미는 아마도 로마제국의 꽃 유산인 갈리카와 알바였을 것이다. 원종장미인 로사 카니나는 대체로 가시가 돋아나는 특성 때문에 울타리에 심어 가축을 보호했으며 열매의 약용 가치로도 활용됐을 것이다. 장미도 심미적 이유보다는 유용성 때문에 장려된 것이다.

　18세기 유럽의 정원은 실제로 채소와 과일은 물론 질병을 치유하는 허브 등의 식용 식물을 재배하는 곳이었다. 해충을 방지하기 위해 심은 꽃들도 일부 있었을 것이다. 유용성이 주 관심사였을지 모르지만 그렇다고 해서 미적 차원의 효용을 무시한 것은 아니었고 재배 식물의 상징적인 의미 관계도 배제하지 않았다. 베네딕트회 수도원에서 정원을 관리하던 수도사는 약용 가치가 있는 진분홍 갈리카 장미를 따면서 그리스도의 고통을 묵상할 수 있었고 도그 로즈의 울타리를 손질하면서 성모 마리아의 순결함을 되새기곤 했다. 물론 그는 주님이 허락하신 아름다운 자연에 감탄하는 소소한 행복을 누리기도 했을 것이다. 사실 베네딕트 수도회는 이탈리아 북부 정원 양식에 있어서 놀랍도록 현대적인 노하우를 가지고 있었고, 8세기에 이르렀을 때 장미는 유럽 전역의 수도원 정원에서 울타리용으로 확실히 자리매김하고 있었다.[7]

페르시아의 경우 장식용 정원 식물이었던 장미는 의약, 화장품, 요리, 음용 등으로 사용됐음은 물론, 심미적인 이유로도 오랫동안 특별한 사랑을 받은 꽃이었다. 전형적인 페르시아 정원은 세심한 관계 시스템을 갖춘 일종의 정교한 건축 양식이었다. 정원은 수변에 건설됐고 수로를 경계로 네 구역이 조성됐다. 수많은 화단은 기하학적인 문양을 형성하며 구역을 세분화했으며 구역마다 작은 수로와 분수와 정자가 배치됐다.

　　장미 정원 **굴리스탄**은 실존했던 장소지만 페르시아의 시와 예술에 인용된 강렬한 상징이기도 했다. 수피교도 하피즈는 자신의 사랑을 굴리스탄에 비유했다. "정원 풍경을 바라볼 때 마음이 원하는 것은 무엇일까? 눈동자의 두 손으로 그대 뺨의 장미를 꺾는 것!"[8] 오마르 하이얌은 『루바이야트』에서 정원장미가 인류와 아름답게 어울리는 아름다움을 표현했다. "우리 주위에 흩날리는 장미를 봐. '오, 웃으며' 그녀가 말했지, '세상 속으로 나도 흩날리고 있어: 즉시 내 지갑의 비단 장식을 찢어, 그리고 정원의 보물을 던져버려.'"[9] 4장에서 살펴본 것처럼 이슬람 문화는 종교적인 맥락에서 천국을 실재하는 정원으로 상정했고 이슬람 세계를 구현한 모든 땅에서 페르시아 정원의 확장을 추구했다. 결과적으로 그들의 정원은 북아프리카에서 스페인 남부는 물론, 동쪽으로는 인도까지 전해졌다. 16세기 초 무굴제국의 통치자 바부르Babur는 자신의 고향인 우즈베키스탄에서 장미를 애정하는 풍속을 동쪽으로 전하며 인도 곳곳에 장미를 심었다.[10]

　　17세기에 페르시아를 여행한 프랑스의 화가 장 바티스트 시메옹 샤르댕은 수많은 꽃과 정원을 목격한 뒤 그것이 얼마나 매혹적이었는지, 특히 장미를 보고 얼마나 큰 감동을 받았는지 기록했다.

　　그 꽃들 가운데 흔히 볼 수 있었던 장미는 각각의

색깔을 가진 다섯 종류의 장미였다. 자연적인 색깔의 장미(그것은 아마도 '장미'색이었을 텐데 갈리카 장미처럼 짙은 분홍색이었을 것이다.) 외에도, **흰색, 노란색** 그리고 우리가 스페인 장미(다마스크 장미)라고 부르는 **붉은색** 장미도 피어있었다. 두 가지 색깔이 섞인 장미도 있었는데 한쪽이 붉은색이고 반대쪽이 흰색이나 노란색이었다. 페르시아인들은 이 장미를 **두 루예**Dou Rouye 혹은 투 플레이시스Two Places라고 부른다. 나는 하나의 같은 가지에 세 가지 색의 장미가 핀 것을 보았는데 한 색은 노란색이고 다른 색은 노란색과 흰색이고 마지막 색깔은 노란색과 붉은색이었다.[11]

스코틀랜드의 예술가이자 작가, 외교관, 여행가였던 로버트 커 포터Robert Ker Porter는 19세기 전반에 페르시아에서 다음과 같은 보고문을 작성했다.

나는 높이가 4미터가 넘는 장미나무 두 그루에 수천 송이의 꽃이 만발한 풍경에 놀랐고, 온 대기를 신비로운 기운으로 가득 채운 꽃송이와 꽃들의 절묘한 향기에 경탄했다. 진심으로 나는 세상 어느 나라를 가더라도 페르시아처럼 장미가 완벽한 모습으로 자라는 곳은 없다고 생각한다. 다른 나라 주민들은 장미를 그렇게 소중히 여기지 않는다. 페르시아의 정원과 안뜰은 장미나무로 가득하고 그들의 방은 장미로 장식돼 있으며 모아둔 장미 나뭇가지들이 쌓여있다. 새롭게 가져다 둔 가지에서 뗀 만개한 장미꽃 송이들이 욕실마다 뿌려져 있다.[12]

중세 후기의 서유럽에서 장미와 장미 정원이 새로운 생명력을 얻게 된 것은 이슬람 문화 내에서 장미가 가지는 높은 지위 덕

분이었다. 십자군전쟁과 근동 및 그 너머 지역과의 교역 증가로 유럽 귀족들은 벽으로 둘러싼 정원이나 분수대, 파빌리온 등에 대한 정보를 접하고 이를 서유럽으로 수입했다. 무어인들이 15세기 후반에 스페인 남부 지방에서 패배하고 17세기 초에 완전히 축출되면서 기독교인들은 사용 가능한 수많은 이슬람 정원을 가질 수 있었다. 그리고 그 정원에 다마스크 장미가 영광스러운 자리를 차지하고 있는 것을 발견했다. 말 그대로 지상의 정원으로 현시된 낙원에 대한 개념은 기독교 세계관과 거리가 멀었다. 기독교 세계에서는 죽음 이후의 삶이 이슬람에서처럼 명료하지 않았지만, 그럼에도 장미 정원은 **장미설화**가 분명히 보여주듯 기독교 문화에 흡수될 수순이었다. 마찬가지로 앞에서 살펴보았듯 **호르투스 콘클루수스** 혹은 울타리를 두른 정원의 개념은 서유럽에서 12세기부터 두드러지게 나타난 건축 유형이자 상징적 특징이 됐으며 성모 마리아의 수많은 그림에 묘사됐다.

'정원의 모태'로 알려진 중국에서는 오래전 낙원과도 같은 꿈의 정원이 실제 정원으로 만들어진 적이 있다. 중국의 어느 신화에는 여덟 명의 신선이 사는 신비로운 땅인 전설의 봉래산에 대한 이야기가 나온다. 이곳에는 괴로움도 없고 아픔도 없으며 추운 겨울도 오지 않는다. 밥그릇과 술잔은 결코 비지 않고 모든 질병이 치유되는데 영원한 젊음을 가져다주며, 심지어 죽은 자도 살린다는 마법의 열매도 열렸다고 한다. 중국 최초의 통일 황제였던 진시황은 봉래산이 동쪽 바다 어딘가에 실제로 존재한다고 믿고 원정대를 파견했지만 발견하지 못했다. 그리고 그는 그 신령한 산의 축소판을 자신의 정원에 짓는 것으로 만족해야 했다. 이 사건을 계기로 학자와 시인과 예술가와 귀족들이 혼란스러운 외부세계에서 벗어나 정원을 만들어 그 속에서 시를 짓고 그림을 그리며 평화와 안락을 누리는 목

가적인 소규모 '낙원'인 정원의 전통이 만들어졌다. 정원을 방문하는 이들은 다리와 개울을 건너고 이국적인 식물과 꽃이 자라는 화단을 통과한다. 전망대와 정자에 앉아 보름달을 보며 자연의 아름다움을 생각하고 잠시나마 마음의 이상적인 상태에 대해 회상하기도 한다.

중국이 육조시대(서기 220-589)에 들어서면 한적한 곳에 조성하는 정원의 이상이 확립돼 갔다. 평화와 조화와 아름다움이 깃든 장소인 정원은 그러나 황제의 궁정으로서 혹은 고위 관리들과 귀족들의 향락이 벌어지는 장소로서 공공연한 비판의 대상이 됐다. 정치 관료들에게 정원은 공무의 세계에서 벗어나는 은밀한 피난처가 됐다. 이 공간은 자연경관을 이상화하고 바위와 나무와 수역을 조성하여 산과 호수와 강의 기본 요소를 안뜰로 들이는 것을 목표로 했다. 정원은 시와 그림을 모방하고자 했고 동시에 그림과 시는 실제 정원을 모방하려 했다.

하지만 이 정원에서 가장 중요한 것은 꽃이 아니었다. 중국의 이상은 '산수山水'라고 하는 자연의 본질이면서 동시에 상호작용하는 두 양극 개념을 담고 있다. 산수는 바위와 물 흐름의 절묘한 조화에 초점이 맞춰진다. 그럼에도 꽃은 탁 트인 들판에서 부지런히 재배됐고 묘목장과 항아리와 화분에서도 성장했는데, 장미도 분명 전형적인 중국 정원의 한 요소로 자리했다. 5세기의 시인 셰링윈謝靈運(사영운)은 다음과 같이 노래했다. "나는 내 정원에서 모든 세상사를 지워버렸네. 개울을 만들고 연못을 만들어…… 창가에 장미를 심으니 그 너머로 언덕이 보이네."[13] 그런데 앞에서 언급한 것처럼 장미는 유럽인들에게 그랬던 것처럼 동아시아인들의 상상력을 사로잡지는 못했다. 오히려 복숭아와 매화, 목련, 동백, 모란 등의 꽃나무가 더욱 관심을 받았다. 국화와 치자나무와 진달래도 많은 사랑을 받았다. 선비들에게 겨울의 세 친구인 '세한삼우歲寒三友'는 대나무와 소나무 그리고 늦겨울에 피는 매화였으며, 모두 시와 그림의 소재였다.

17세기 유럽에서 지상 정원인 '낙원'을 조성하는 데 대중의 사랑을 받았던 또 다른 꽃은 튤립이었다. 이 꽃은 관상용으로도 사용됐지만 짧은 기간 동안 '튤립 광기'라고 불린 투자 열풍의 주인공으로 네덜란드를 강타했다.[14] 하지만 19세기 초까지 장미는 나폴레옹 보나파르트의 아내 조세핀의 영향력 덕분에 모든 라이벌을 제압하고 '정원의 여왕'으로 확고히 자리 잡았다. 1814년 황후가 사망할 무렵에 그녀의 시골 영지 말메종에는 250여 종의 장미가 자라고 있었다고 기록돼 있다. 로사 갈리카 167종, 로사 센티폴리아 27종, 차이나 22종, 로사 다마스케나 9종, 로사 알바 8종, 로사 핌피넬리폴리아 4종, 모스 로즈 3종, 로사 포에티다 3종, 그리고 원종장미인 로사 모스카타, 알피나, 뱅크시에, 레비가타, 루브리플로라rubriflora, 루고사, 셈페르비렌스, 세티제라 등이 있었다.[15] 나폴레옹 이후 왕조들은 장미와 완전히 사랑에 빠졌고, 1829년 당시 가장 중요한 조경사 가운데 한 사람인 데포르트Desportes는 자신의 관리 목록에 2,562그루의 장미를 기록했다. 그중 1,212그루는 로사 갈리카였고, 120그루는 로사 센티폴리아였고, 112그루는 로사 알바였으며, 18그루는 모스 로즈였다. 이런 명칭은 정확하지 않은 경우가 많았는데 때문에 프랑스인들의 세심한 성격도 비판을 피할 수 없었다. 나는 앞에서 중국을 사랑한 프랑스인에 대한 영국 조경사 토머스 리버스의 말을 인용했지만 그는 다음과 같은 조언을 한 적이 있다. "장미 목록을 만들 때 식물 이름이 잘못 표기돼 큰 어려움을 겪는 경우가 많았다. 더 상위 품종으로 잘못 표기하는 이런 실수는 오랫동안 상업 가드닝의 골칫거리였다. 이제 이 나라의 거의 모든 조경사들은 표기를 수정하는 데 따르는 막중한 책임을 인지하고 있다."[16] 영국의 또 다른 주요 종묘업자이자 장미 분야의 베스트셀러 작가인 윌리엄 폴은 1848년 집필한 자신의 책에서 다음처럼 강경한 발언을 했다. "영국의 농부들은 프랑스 농부들보다 훨씬 더 나은 작물을 생산한다. 나는 전자에

속하겠지만 그럼에도 확신을 갖고 말하고자 한다. 편견이나 취향이 아닌 진리에 대한 철저한 확신에서."[17]

　　　장미를 화장품과 식품, 의약품 등의 실용적인 목적으로 재배하는 것이 오랫동안 중요한 동기였으나, 다음 장에서 다시 다루겠지만, 19세기 이후 장미를 재배한 가장 강력한 목적은 미적이고 장식적인 동기 때문이었다. 서양인들은 장미의 아름다움에 빠져있기를 원했다. 그들은 장미를 본떠 구두 장신구로 사용하고 집을 장식하고 그림을 그리면서 점점 더 정원 가꾸기에 매혹됐다. 유럽의 크고 작은 정원들은 장미로 가득 차기 시작했다. 윌리엄 폴은 자신의 고향을 우려하며 다음과 같은 글을 남겼다. "아무리 초라한 정원이라도 장미나무 한 그루 없는 곳은 들어가지 않았다. 그리고 영국의 많은 주요 시설은 고대 로마처럼 경작을 위해 별도의 장소를 마련해 놓는다. 그리고 이것은 단순히 유행을 따르는 일이 아니다. 장미는 귀족이나 소작농 가릴 것 없이 소중히 여기지만 장미의 인기는 더 확실한 이유를 가지고 있다. 장미의 본질적인 장점 때문이다.[18]

　　　수십 년이 지난 뒤 또 다른 영국인 새뮤얼 레이놀즈 홀Samuel Reynolds Hole은 1868년에 출간된 자신의 영향력 있는 저서 『장미에 관한 책A Book About Roses』에서 다음과 같이 썼다. "20년 전에 장미가 열두 그루 자라던 곳에 지금은 1에이커당 1,000그루가 자란다고 말하는 것으로 충분한 답이 될 것이다."[19] 1877년에 홀은 영국장미회 초대회장이 됐는데 그는 자신의 고향과 그 외 다른 지역에서 대중과 로맨스를 피워가던 장미의 확산에 중요한 촉매제 역할을 했다. 홀은 자신의 베스트셀러 책에서 다음과 같은 확신에 찬 문구로 시작했다. "정원에 장미를 들이고자 하는 사람은 자신의 마음에도 아름다운 장미를 피워야 합니다. 그리고 그 장미를 언제나 **마음을 다해** 사랑해야 합니다."[20] 홀은 로체스터의 성공회 주임사제였는데 장미를 재배하고 이를 사랑하는 것이 진정으로 프로테스탄트 기독교 신앙으로 사회를 따뜻하게 통합하는 길이라고 믿었다. 그는 다음의 세 가지 특성이 자신과 빅토리아 동시대인들이 장미에

대해 갖는 깊은 애정을 설명한다고 주장했다. **"언제나, 어디서나, 누구에게나**semper, ubique, ab omnibus." 장미는 언제나, 어디서나, 그리고 누구에게나 장미다.[21] 자신이 책을 쓴 이유를 홀은 확신에 찬 어조로 다음과 같이 고백했다.

> 그러므로 나는 장미의 특별한 매력을 열거하고 칭송하면서 모든 플로리스트가 꽃의 여왕을 어떻게 대우하고 존경해야 하는지 설명하기에 앞서 그렇게 하는 이유에 대한 확신을 심어주고자 한다.
> 무엇보다도 그녀는 여왕이기 때문이다. 그녀의 영토에는 단 한 명의 페니언Fenian(아일랜드 독립투사-옮긴이)도 없지만, 그녀의 군주제는 가장 절대적이며 그녀의 왕좌는 가장 유구하고 어느 곳보다 안전하다. 백성의 마음속에서 왕좌가 세워져 있기 때문이다.[22]

홀은 경쟁을 통해 장미를 육성하고자 했고 플라워쇼 참여도 장려했다. 그리고 이를 기독교 민주주의 운동으로 여겼다. "장미를 정말 사랑하는 아주 가난한 사람이 자신의 작은 정원에서 무엇을 할 수 있는지 말씀드리겠습니다." 홀은 한 노동자가 자신이 장미를 갖게 된 자초지종에 대해 이야기한 것을 다음과 같이 설명했다. "그는 말했습니다. '제가 어떻게 장미를 갖게 됐는지 말씀드리죠. 맥줏집을 멀리했습니다.'"[23]

홀 사제는 영국 국민과 거대한 대영제국을 위해 장미의 모든 문화사를 통합했는데 사랑의 여신들이 남긴 다양한 유산은 물론이고 장미설화, 가톨릭 신도들의 마리아론, 온화한 자연의 낭만주의 생태학 등을 실용적인 성공회 신앙과 융합했다. 홀은 원예에 관한 한, 특히 '꽃의 여왕'의 보필에 관한 한 지극히 경건한 입장을 견지했고 프로테스탄트 윤리의 확고하게 정제된 향유가 되고자 했으며 감각적인 쾌락을 중화하고자 했다. 프로이트주의자라면 홀 사제의 대

체되거나 승화된 욕망에 지대한 우려를 표명할 테지만, 그러나 아마도 모든 장미 애호가는 어느 정도 그의 말에 동의할 것이므로 그의 신념을 너무 성급하게 무시할 필요는 없을 것이다.

　　장미가 원예용 식물로 대성한 이유 중 하나는 중국 장미 유전자가 섞이면서 개화 기간이 몇 주에서 몇 달로 파격적으로 늘었기 때문이다. 또 다른 이유는 실용적인 측면이었다. 다른 수많은 꽃과 달리 장미는 '방치하면 번성'하는 매우 강건한 정원 식물로 알려졌다. "다른 어떤 식물 속屬이 그토록 다양한 특성을 가졌거나 그토록 오랜 기간 동안 달콤한 꽃을 피운단 말인가?"라고 쓴 사람은 윌리엄 폴이었다. "게다가 재배하기 쉽다. 매우 다양한 토양에 잘 적응하고 방치돼도 살아남아 꽃을 피운다. 그러나 제공받은 모든 수고에 대해서도 풍부한 보상을 내놓는다."[24] 50년 후 거트루드 제킬은 자신의 저서 『영국 정원의 장미들』에서 이런 의견을 밝혔다. "장미는 비교적 온순하고 수용적이며 까다롭지 않기 때문에 따뜻하게 격려해 주는 마음의 준비가 돼 있으면 재배에 성공할 수 있다."[25] 그녀는 자신의 많은 독자들에게 실질적인 조언을 하기도 했는데, 장미 정원에서 장미의 성장을 파악하고 꽃잎의 섬세한 색깔을 드러내기 위해서는 나무숲 같은 어두운 배경이 있어야 한다고 했다.

1950년대와 1960년대를 빠르게 살펴본다면 전 세계가 하이브리드 티 장미와 플로리분다에 점점 빠져들고 있는 동안 일부 로자리안들은 급격히 현대화된 장미의 특성과 그것이 촉발한 정원 미학에 반대하는 입장을 취하고 있었다. 세계대전의 시기 동안 영국의 장미 육종가 에드워드 버냐드Edward Bunyard는 블룸즈버리 그룹(영국의 예술가와 지식인 집단-옮긴이)의 영향력 있는 구성원이자 열정적인 정원사 비타 색빌웨스트Vita Sackville-West에게 영감을 주어 켄트의 시싱허스트 캐슬에 있는 그녀의 정원에 고전 장미들을 들였

다.[26] 이들 초기 장미 지지자들은 곧 그레이엄 스튜어트 토머스와도 회합했다. 1955년에 『고전 관목 장미The Old Shrub Roses』라는 책을 펴낸 토머스는 '클래식' 장미 혹은 정원장미, 즉 최초의 하이브리드 티 장미 이전에 존재했던 장미들에 헌신하며 전후 장미 문화 내에서 소수 문화를 형성해 갔다. 토머스는 자신의 책에서 감각적이지만 확고한 신념에 바탕을 둔 글을 썼다. "우리 모두는 우리가 가꾸는 식물을 통해 가능한 한 많은 아름다움과 색깔, 향기, 오랜 동행 그리고 연례적인 개화를 원한다. 그리고 이 책을 쓰는 목적도 방치된 수많은 장미를 일반 정원에서 기르고 그것을 장미 재배 목록에 올리는 방법을 보여주고자 한 것이다."[27] 토머스는 계속해서 '고전 관목 장미'의 장점에 대한 많은 글을 썼고 모티스폰트 수도원 정원처럼 고전 장미를 위한 정원을 만들고 가꾸면서 자신을 말을 행동으로 보여주었다. 이후 다른 두 명의 영국 장미 애호가가 토머스와 같은 도전에 나섰는데, 장미 전문가이자 재배자이자 작가인 피터 빌스와 장미 육종가인 데이비드 오스틴이 세계 정원에서 '방치된 장미들'을 복원하는 데 헌신했다.[28] 오스틴은 1988년에 출간된 책 『장미의 유산The Heritage of the Rose』에서 그가 생각하기에 그레이엄 토머스는 "장미를 단순히 보존하는 일 이상의 업적을 이뤘고 대중이 장미를 바라보는 방식을 바꾸었다. 그는 현대 품종의 좋은 점과 그렇지 않은 점을 정확히 지적했다. 꽃의 가장 이상적인 부위는 중앙에 있는 뾰족한 새싹이지만 성숙한 꽃은 그렇지 않고 형태가 사라지는 경향이 있다."[29]라고 썼다.

'고전 장미의 특별한 매력은 무엇인가?'라는 질문에 오스틴은 이렇게 답한다. "꽃봉오리가 작은 컵처럼 열리고 내부에서도 작은 꽃잎이 자라는 모습도 정말 매력적이지만 진정한 아름다움은 꽃이 점차 확장돼 만개할 때 드러난다."[30] 또한 고전 정원장미는 현대 장미보다 개화 양상이 더 다양하며 색상도 흰색과 분홍색 혹은 적갈색과 진홍색으로 제한적이지만 현대 장미의 보다 강렬한 '화학적' 색깔과 비교할 때 섬세한 색을 보이는 식물성 염료가 된다. 게다가

향기는 훨씬 강렬하고 풍부하며 또한 다양하다. 그들은 때때로 현대 장미보다 정원에 더 잘 적응하고 강건하며 장수한다.

고전 장미의 유행은 빠르게 미국으로 건너가 수많은 애호가를 확보했다. 멸종 위기에 처한 고전 장미를 구하고자 하는 헌신적인 노력은 종종 토머스 크리스토퍼Thomas Christopher의 『잃어버린 장미를 찾아서In Search of Lost Roses』와 같은 저술을 통해 나타나기도 했다. 크리스토퍼는 고전 장미를 좋아하는 사람들에게 허름한 정원이나 작은 종묘장에서 혹은 버려진 농가나 오래된 묘지에서 어떻게 식물 표본을 수집하여 특별한 매력을 가진 정원으로 탈바꿈시킬 수 있지를 설명했다. "각각의 인간들이 가진 개성만큼이나 고전 장미도 제각기 다른 모습을 보인다. 현대 장미가 거의 예외 없이 잎이 촘촘하고 중심부가 높은 하이브리드 티 장미의 꽃송이를 추종하는 반면, 고전 장미는 건축물을 타고 오르는 로제트처럼 납작하거나 아니면 컵 모양으로 꽃잎이 중앙부를 견고하게 감싸고 있다. 심지어 때로는 크리놀린 페티코트(치마를 넓게 부풀리는 뼈대가 되는 속치마-옮긴이)처럼 매우 커다랗고 과장된 모양으로 부풀기도 한다."[31] 고전 장미가 가진 현대 장미와의 가장 분명한 차이점인 늦봄과 초여름 단 몇 주 동안만 꽃을 피우는 특성조차 고전 장미의 극렬 애호가들에게는 긍정적인 속성으로 보일 수 있는데 아름다움의 애절함을 드러낸다는 점에서 그렇다. 특히 고전 장미의 유서 깊은 역사야말로 이 장미가 가진 중요한 매력 가운데 하나다. 한 수집가가 크리스토퍼에게 들려준 이야기처럼 고전 장미는 가장 오랫동안 사랑받았다는 점에서 가장 '대중적'인 장미다.[32] 이는 비타 색빌웨스트가 1937년에 왜 그녀에게는 고전 정원장미가 구시대적인 것과 거리를 두고 있는 것처럼 느껴졌는지 말했을 때 피력하고자 했던 의미였던 것 같다. "우선 정서적인 연상 작용을 일으킨다. 장미와 관련하여 우리가 시에서 읽거나 그림에서 본 모든 장면을 떠올리게 한다. 또한 아마도 더 사적인 추억을 떠올리게 한다. 우리는 어린 시절 정원에서 이들을 만났지만 무지했고 무관심했다. 게다가 이들은 현

대 장미보다 향기가 강렬하다."[33]

      1980년대 이후로 장미 애호가들 사이에서는 오래된 '빈티지' 정원 품종의 매력적인 특성을 일부 가지고 있는 '새로운' 장미에 대한 수요가 증가해 왔다. 이런 흐름을 이해하고 그에 부응하고자 육종가들은 철저하게 역사적인 가치가 있는 장미들을 탄생시켰다. 그들은 장미가 가진 풍부한 문화적 울림을 인식하고 있었기 때문이다. 이들은 과거 품종에 대한 거부감이 없고 동시대와의 일체감에 만족하지 못하는 이들을 위해 장미를 만들었다. 이런 종류의 잡종은 사실상 '포스트모던' 장미라고 부를 수 있다. 새로운 것과 타협하지 않는 컬트 문화에서 벗어나 과거와의 섬세한 관계맺음을 통해 훨씬 더 풍성한 문화적 방향성을 실현하기 때문이다. 또한 장미를 현대의 장미, 즉 동시대의 장미로 만들기 위해 매진하는 과정에서 많은 것을 잃어버린 측면도 있다. 포스트모던 장미의 육종가들은 최신 과학 지식을 이용해 고대와 현대의 최고 특성이 결합된 새로운 품종을 만드는 것을 목표로 하고 있기 때문이다.

      가장 성공적인 신종 고전 장미 품종은 데이비드 오스틴이 생산하여 '잉글리시 로즈English Roses'로 알려진 장미들이다. 오스틴은 다음과 같은 글을 남겼다.

> 잉글리시 로즈는 당연히 그래야 하지만 관목 장미다.
> 품종에 따라 하이브리드 티 장미보다 훨씬 클 수도 있고
> 작을 수도 있다. 하지만 크기가 크든 작든 자연스러운
> 관목처럼 자라는 장미가 목표다. 꽃 자체는 다양한
> 모습을 나타내는 고전 장미다. 깊기도 하고 얕기도 한
> 컵 모양으로 로제트(인공화된 장미 문양-옮긴이) 형태에
> 반겹꽃잎일 수도 있고 홑꽃잎일 수도 있으며 이런 모양은
> 무제한으로 변형된다. 잉글리시 로즈는 거의 대부분
> 고전 장미 못지않은 강한 향을 발산하며 색깔은 종종
> 파스텔 색조를 띠지만 진한 분홍색이나 진홍색이기도

하고 자주색과 풍부한 노란색을 드러내기도 한다. 주된
목적인 우리 시대의 많은 장미에서 볼 수 없는 외형의
섬세함을 발전시키는 것이다. 그래서 이 장미도 우리가
고전 장미에서 발견하는 고유한 매력을 가지게 될 것이다.
게다가 잉글리시 로즈는 종의 대부분이 일정한 조건만
갖추어진다면 훌륭한 개화반복성을 나타낸다.[34]

　　오스틴의 기념비적인 작품은 1961년에 출시된 콘스탄스 스
프라이Constance Spry였다. 묘목원의 웹사이트에는 이 장미를 다
음과 같이 설명하고 있다. "원종 잉글리시 로즈. 꽃송이가 크며 반짝
이는 퓨어 로즈 핑크색을 자랑한다. 깊은 컵 모양으로 개화하며 강
한 몰약 향이 난다. 여름에만 개화하는 특성이 있다."[35] 1961년부터
오스틴(2018년에 명을 달리했다.)과 그의 동료들은 200품종 이상
의 잉글리시 로즈를 생산했으며 오늘날 우리가 현대 장미로 떠올리
는 장미 형태에 일대 혁신을 이루었다. 따라서 우리는 1961년이 장
미의 변천사에서 혁명적인 해였다고 말할 수 있다. 그리고 이번에는
영국이 그 주인공이었다.[36]

오늘날 장미 정원은 대부분 네 가지 형태로 만들어진다. 첫째는 기
하학적인 형태를 갖춘 격식 있는 정원인 카펫 가든carpet garden 양
식으로 공공 관람용으로 자주 선호된다. 전경에 정돈된 색상 묶음을
배치하는 이 방식은 전체적으로 통일성과 일체감을 준다. 둘째는 코
티지 가든cottage garden 양식으로 노동자들이 가꾼 정원을 귀족들
이 감상하는 모습에서 유래됐으며 영국의 거트루드 제킬에 의해 널
리 알려졌다. 이 정원에는 장미 외에도 모란, 디기탈리스, 금어초, 팬
지, 매발톱꽃, 접시꽃 등 비공식적이고 관리가 편한 꽃을 심는 것이
권장된다. 명망 있던 정원사이자 로자리안이었던 헤이즐 르 루스텔

Hazel le Rougetel은 자신의 저서『장미의 유산A Heritage of Roses』
에서 다양한 식물을 색실로 수놓은 것처럼 식재한 이런 종류의 방
식을 '동반식재associative planting'라고 불렀다. 셋째는 개인 전원
주택의 장미 정원rose garden 양식으로 중앙에 잔디밭이 있고 가장
자리에 잘 다듬어진 관목 장미 화단을 두른다. 이것은 개인적으로
내가 자란 정원의 형태다. 넷째는 **울타리가 둘러진**hortus conclusus
양식의 장미 정원이다. 앞에서 살펴본 것처럼 이슬람 양식에서 많은
영향을 받았으며 수로가 연결되기도 하는데, 대체로 다양한 재료로
만들어지는 울타리 안에 장미를 심는 형태다.

　　　새뮤얼 레이놀즈 홀은 당대 부유층이 소유하고 있던 정형
의 장미 정원을 종종 '음울한 도살장'으로 묘사하곤 했다. 왜냐하
면 당대 지배 엘리트의 사회적인 이상을 무의식적으로 구현한 기하
학 건축 구조를 통제 불능의 유기적 생명체에게 부과하려 한 지배
욕망은 19세기 후반과 20세기 초에 만들어진 대규모의 야심찬 정
원의 두드러진 특징 중 하나였기 때문이다. 파리 볼로뉴의 숲에 있
는 바가텔 공원이나 파리 남부의 랄레호즈 장미정원La Roseraie de
l'Haÿ-les-Roses이 그 예다. 심지어 대서양을 접한 나라들은 물론이
고 인도와 여러 식민지에 집을 짓고 살아가는 야심 없는 사람들의
개인 정원에까지 그런 양식이 침투했다. 1899년에 조성된 랄레호
즈 장미 정원은 관상용 식물로 장미를 처음 재배한 첫 번째 정식 현
대식 정원으로 당시까지 알려진 모든 장미 재배를 목표로 만들어져
1914년까지 7,000여 종의 다양한 품종을 갖추었다. 오늘날에는 1
만 6,000제곱미터가 넘는 공간에 1만 6,000그루의 장미가 자라고
있다. 중점적으로 관리하는 장미는 고전 장미로 전체의 85퍼센트가
1950년 이전의 것이며 엄격한 기하학적 평면도 위에 조성돼 있다.

　　　격식 있는 장미 정원은 세계 평화를 기원하거나 추모의 기
능을 수행하며 20세기에 특히 중요한 발전을 이루었으며 일반적
으로 기하학적 조형 양식에 따라 만들어졌다. 죽은 자를 기리고 추
억하기 위한 상징으로 꽃을 사용한 인류의 오랜 문화적 전통은 제1

차 세계대전 이후 수많은 '기억의 정원'이 세워지면서 더욱 확고해졌다. 아일랜드인들은 전쟁이 끝날 무렵 프랑스와 벨기에에서 수많은 대형 전쟁기념관을 만든 에드윈 루티엔스 경을 초빙하여 내셔널메모리얼 로즈가든National Memorial Rose Garden을 수도 더블린에 건립했다. 그가 헌신을 다한 고전 양식의 화강암 건물은 화려한 색채를 자랑하는 장미 화단과 완벽한 대조를 이룬다. 하지만 우리가 살펴본 것처럼 장미는 이데올로기의 변화에 따라 희생 제물로 둔갑하기도 한다. 1950년대 내셔널메모리얼 로즈가든은 두 차례 아일랜드 무장단체 IRA의 폭탄 공격을 받은 후 방치돼 황폐해졌다. 다행히 오늘날에는 이전의 품격을 되돌려 놓은 상태다.

앞에서 언급했듯 '피스'라는 하이브리드 티 장미는, 최소한 영어권 세계에서는 내가 세상에서 가장 좋아하는 장미 중 하나다. 1945년에 있었던 장미명명식은 역사에 이름을 올린 사건이었지만 제2차 세계대전 이후 장미는 진정한 글로벌 '밈'으로 등극한 영향력에 힘입어 새로운 서사의 기반을 마련할 수 있었다. 그러면서도 문화적인 탈영토화를 추구했다. 그때까지 장미의 상징적 가치의 상당 부분은 대체로 서구 문화의 서사 속에 머물렀기 때문에 서구 바깥에서는 이해되지 않는 경우가 많았다. 사랑과 아름다움이 머무는 곳에는 평화라는 전제조건이 내포돼 있지만, 역사를 살펴보면 평화의 상징이란 타이틀은 결코 장미가 의식적으로 내건 기치가 아니었다.

그러나 많은 경우, 격식 있는 장미 정원들도 추모용이든 관람용이든 특징 없는 자갈이나 풀로 덮인 평탄한 구역이 규칙적인 기하학 문양으로 구획된 일련의 균일 색상의 화단에 불과하다. 국제연합의 웹사이트에는 1950년대 뉴욕의 메모리얼로즈가든의 사진이 있다. 포토그래퍼는 노란색 옷을 입은 매력적인 여성이 몸을 기울여 옷 색깔과 같은 노란색 장미가 핀 정원을 바라보는 모습을 절묘하게 포착했다. 장미는 아마도 '피스'인 듯하다.[37] 이 뜻밖의 연출 장면은 인물이 정원의 전체적인 배치와 어우러져 평탄하고 개방적인 느낌을 줄 뿐 아니라 피사체들이 직사각형의 구도 내에 위치하면

서 장미 정원의 이상이 국제연합의 지향점임을 시사한다. 하지만 그런 색상 배치에도 의도한 효과가 분명히 나타나지는 않은 것 같다.

영국의 햄프셔에 있는 모티스폰트 수도원은 일정한 형식을 따랐지만 과도하게 형식화되지 않도록 꾸며진 장미 정원의 좋은 예다. 이곳은 1970년대 초 그레이엄 스튜어트 토머스가 수도원 인근 땅 일부를 할애받아 1900년 이전에 자란 고전 장미 전용 장미 정원을 만들도록 요청받으면서 시작됐다. 이 정원은 고대 유럽 관목 장미의 살아있는 기념물이며 이들의 지속적인 생장을 보장하는 데도 일조하고 있다. 나는 이 정원을 '격식' 있는 정원으로 분류한다. 곧은 길과 잔디 정원이 정연한 형태를 만들고 있으며 같은 종별로 식재된 장미 화단도 각진 형태로 조성돼 있다. 그런데 수석 정원사 조니 노턴Jonny Norton은 다음과 같이 설명했다. "실제로는 정원의 외벽이 불규칙한 모양이어서 잔디밭 모양도 굴곡이 있습니다. 구글 어스에서도 이를 확인할 수 있죠. 당신이 말한 것처럼 흙을 밟으며 느끼는 것은 격식 있는 분위기입니다."[38] 그래서 이 정원은 확실히 격식 있는 다른 정원들과 차별화된 인상을 준다. 원형 연못의 중앙에 있는 분수대로부터 구획 나뉨이 사방으로 방사된다. 정원은 붉은 벽돌로 둘러싸여 있어 한적한 '비밀의 정원' 같은 분위기를 풍긴다.

갈리카, 다마스크, 모스 로즈, 부르봉, 누아제트, 차이나 티로즈, 하이브리드 퍼페추얼 등 이 책에 언급된 많은 장미가 모티스폰트 수도원에서 자라고 있다. 때문이 이 장미 정원은 유기체적인 여가 수업의 장이기도 한데 적어도 6월에 방문하면 단일 개화성 장미들도 모두 꽃을 피우기 때문에 고전 장미가 발하는 미묘한 빛깔의 장미도 감상할 수 있다. 그러나 1년의 나머지 기간에 방문하면 함께 식재된 다년생 식물들을 즐길 수 있어 장미의 시간을 넘어선 확장된 기쁨을 느낄 수 있다. 노턴은 다음과 같이 말한다. "이 장미 정원이 가진 독특한 점은 장미와 그 외 다른 식물들의 로맨스를 강화하면서도 장미의 우위를 잃지 않는 공생의 정원이라는 점입니다. 그러나 정원의 중심은 물론 장미입니다. 초봄부터 가을까지는 그렇습

니다. 거의 모든 꽃이 만개하는 6월 한 달 동안 모티스폰트 수도원 장미 정원은 그야말로 천국의 정원입니다."

물론 정원의 취향은 대체로 주관적이며 내 개인적인 취향도 격식과는 거리가 멀다. 켄트의 시싱허스트 성은 울타리 둘린 정원enclosed gardens 혹은 '정원실garden rooms'로 연결되는 중심 방향의 산책로가 구분하는 네 양식의 정원 모두를 품고 있다. 정원의 설립자 중 한 사람인 비타 색빌웨스트(다른 한 사람은 그녀의 남편인 헤럴드 니콜슨Harold Nicolson이다.)는 그녀의 책『어떤 꽃들Some Flowers』서문에서 당시의 많은 정원사를 부담스럽게 했을 도전 과제를 내놓았다.

> 이 나라는 정원을 사랑하는 국민들의 나라이며, 그
> 국민들은 해마다 이웃과 같은 종류의 식물을 재배하는 데
> 다소 지루함을 느끼고 자금과 시간과 지식이 허락하는
> 다른 식물들을 찾아 나선다. 누구나 월플라워를 키울 수
> 있고 루핀과 델피니움과 금어초를 키우곤 한다. 이들과
> 어울리는 꽃들을 계속 열거하는 것은 내가 할 수 있는 일이
> 아니지만, 모든 진정한 꽃 애호가들에게는 비범한 어떤
> 지점으로 향하는 취향을 갖게 되는 날이 늘 찾아온다.[39]

시싱허스트 정원은 의도적으로 식물들이 답답해할 정도로 빼곡하게 꽃을 심어놓았지만 결코 혼돈에 빠지지 않는다. 여러 장미 중에도 특히 고전정원장미들은 색빌웨스트와 니콜슨의 계획에서 핵심이었으며, 이 장미를 위한 전용 공간도 마련됐다. 두 사람은 중세 성 옆에 있는 정원이 "장미가 가진 어수선하고도 화려한 자태와 적절히 어울렸다고 생각했다. 공간이 충분했고 성벽이 그들의 왕성한 생장을 감당할 수 있었다." 그래서 "장미가 정글에서 가지를 뻗고 사물을 얽고 조금씩 길들여지고 낯선 거품을 내며 자라는 모습을 발견할 수 있도록 개체들을 배열하고자 했다."[40] 앞에서 언급했듯

색빌웨스트는 고대 원종장미에 환호했던 일종의 선구자였으며 그녀와 그녀의 남편이 정원에 심을 당시 그 장미는 분명 유행과는 거리가 멀었다. 1953년까지 시싱허스트에는 거의 200종에 달하는 고전 장미가 식재돼 있었다. 대표적으로 '리슐리외 추기경Cardinal de Richelieu', '콤플리카타Complicata', '카마이외Camaieux', '샤를 드 밀Charles de Mills', '벨 드 크레시Belle de Crécy', '바리에가타 디 볼로냐Variegata di Bologna', '폴 리코Paul Ricault' 등이 있다.

『어떤 꽃들』에서 색빌웨스트는 고전 장미 네 종을 논한다. 로사 모예시Rosa moyesii는 중국이 원산지였으며 당시 영국에는 매우 드물었다. 로사 센티폴리아 무스코사Rosa centifolia muscosa는 모스 로즈Moss Rose였으며, 로사 문디와 '투스카니Tuscany'는 매우 진한 붉은색을 띠는 갈리카 장미였다. 갈리카 장미는 벨벳 장미 Velvet Rose라고도 불렸는데 색빌웨스트는 이에 대해 다음과 같이 썼다.

> 그 이름들의 멋진 조합이란! 만일 모든 가시가 완벽하게
> 사라진 이 장미꽃잎 화단에 몸을 누이는 사람이 있다면
> 그는 부드러운 깊이에 파묻혀 질식할지도 모른다.
> 무뢰한이 아니고 부유하지도 않다면 장미 화단에 진짜로
> 몸을 던질 수는 없다. 하지만 우리는 그렇게 행동하는
> 자신의 모습을 은유를 통해 그려볼 수 있다. 장미 한 송이를
> 얼굴 가까이 대고 자신의 내밀한 마음을 향해 은밀히
> 속삭이며 그것을 바라볼 때 말이다. 이런 설명은 멋들어진
> 문장 쓰기에 관한 설명처럼 보이는데 이것이야말로 내가
> 대부분의 가드닝 책을 쾅 하고 덮는 이유다. 이런 이야기를
> 통해 나는 가능한 한 내 진정한 마음에 가까워지고자 한다.
> 장미, 특히 반겹꽃잎들이 평평하게 열리고 중심의 완벽한
> 형상이 금가루에 덮여 흔들리는 모습을 보여주는 토스카니
> 같은 장미를 오랫동안 가까이서 바라보면 장미는 정말로

우리에게 가르침을 준다.[41]

색빌웨스트는 『어떤 꽃들』에서 시싱허스트의 가장 유명한 특징인 화이트 가든White Garden을 언급하지 않는다. 그것은 그녀가 1950년대가 돼서야 이 꽃을 심기 시작했다는 단순한 이유 때문이다. 이후 그녀는 흰색과 녹색, 회색과 은색만으로 정원을 채우고자 계획했다. 색빌웨스트는 풍경의 색조를 가라앉히기 위해 일반적으로 선택되지 않는 꽃들을 모았는데 이곳의 자부심은 흰색 클라이머인 로사 멀리가니Rosa mulligani였다. 그런데 개인적으로 내가 시싱허스트에서 가장 기억에 남았던 장미는 사우스 코티지의 남쪽 구역에서 자라는 누아제트 클라이머 '마담 알프레드 카리에Mme Alfred Carriére'였다. 당시 인상 깊었던 만남을 계기로 나도 프랑스 집에 동쪽 벽을 기어오르는 나만의 마담 알프레드 카리에를 심었다. 우리는 이 장미에 '호기심 많은 장미'라는 별명을 붙였는데 덩굴이 뒤쪽 창문의 시야를 가릴 정도로 계속 하늘로 솟아올라 주기적으로 가지를 쳐줘야 했기 때문이다.[42]

정원사가 분양받은 천국의 작은 조각은 끊임없는 보살핌이 필요하기 때문에 휴식만 취하는 장소가 아니다. 실제로 모든 정원에는 자연을 지배하려는 인간의 의지와 자연 그대로 남고자 하는 또 다른 의지 사이의 관계가 대립된다. 로버트 포그 해리슨이 쓴 것처럼 "정원사보다 보살핌의 본성을 잘 실행할 수 있는 사람은 없다."[43] 하지만 그 정원사는 신이 직조한 자연이라는 선물에 특별한 관심을 기울이면 적절한 보상 이상의 것을 받게 된다는 사실을 깨닫는다. 포그 해리슨 또한 이렇게 말한다.

가드닝은 발아래 세계에서 시작하여 세계의 문을 여는

일이다. 그 안쪽은 세계 내면의 공간이다. 자신이 무엇을 딛고 있는지 인식하기 위해서는 땅속 유기체들의 세상을 들여다보아야 한다. 그래서 생명을 키울 수 있는 토양의 잠재력을 적극적으로 인식해야 한다. 그 잠재력을 이해하는 데 있어서 토양이 개간되고 비옥해지기 위해서는 외부 대리인, 즉 농부가 필요하다는 사실을 정원사보다 더 절감하는 사람은 없다.[44]

그런데 우리의 정원에서 장미가 강건하게 자라기 위해 필요한 최적의 조건은 무엇일까? 원예가 윌리엄 폴은 1940년대에 다음과 같이 기록했다.

장미를 재배할 수 있는 최적의 장소를 선택해야 하는 입장에 놓인다면 우리는 맑은 공기를 확보할 수 있도록 대도시에서 멀리 떨어진 장소를 물색해야 한다. 그 장소는 남쪽 방향이 개방돼 있어야 하고 개성이 강한 나무가 옆에 있지 않도록 해야 한다. 그 나무의 뿌리가 장미 화단의 토양으로 침입하거나 나뭇가지가 깊은 그늘을 만들어 공기의 자유로운 순환을 방해해서는 안 된다. 만일 이런 조건에 더해 토양까지 선택할 수 있다면 단단하고 비옥한 땅을 택해야 할 것이다. 만일 비옥한 토양이라면 비옥할수록 좋고 메마른 땅이라면 퇴비를 더해 지력을 증진해야 한다.[45]

대도시에서 먼 장소를 찾는 일은 1848년에도 지금도 권장되는 조언이지만 오늘날 그런 공간은 훨씬 더 찾기 어려워졌다. (그런데 역설적이게도 지금의 도심은 대기 오염 방지법의 발효 덕분에 1848년만큼 유해하지 않은 환경이 됐다.) 나무를 피하는 일은 엄격한 수평적 기하학 구조를 추구하는 '카펫 가든' 양식을 조성하는 데 있

어서 하나의 필요요소가 된다. 거트루드 제킬도 몇몇 격식 있는 장미 정원을 설계했지만 그녀도 좀 더 편안한 코티지 가든 양식을 더욱 선호했다.[46] 그녀는 다음과 같은 글도 남겼다. "내가 꿈꾸는 영국의 장미 정원 또한 천연 삼림지에 조성돼 있다. 그곳의 나무들은 뿌리가 장미를 향해 뻗을 정도로 가깝지는 않지만 볕이 따가운 시간에 잠시 지나는 그늘을 제공할 정도로 멀지도 않다."[47] 제킬은 정원에 장미를 심는 목적은 그저 꽃의 크기와 완성도를 과시하기 위한 것이 아니라 자유롭고도 화려한 생장의 아름다움을 과시하는 것이라고 강조했다. 이 말은 1902년은 물론 오늘날에도 마음에 새길 만한 조언이다. 헤이즐 르 루즈텔은 1988년에 장미 '혁명'의 반대편에 서서 다음과 같은 조언을 했다. "장미 정원을 만들 때 처음부터 고려해야 하는 세 가지 주요 사항이 있다. 장미를 배치하는 방법과 장미와 함께 식재할 수종 그리고 두 가지를 적용하면서도 흔히 간과되는 정원의 규모가 그것이다."[48]

　　미래의 정원에 대한 약속과 잠재력은 정원사가 현재의 순간에 열심히 일하도록 동기를 부여하는 요소다. 그런데 장미는 대체로 너무 세련된 모습을 하고 있어서 적응력도 없고 강건하지도 않다는 인상을 주는 기만술을 펼친다. 다행스럽게도 장미는 우리 비전문가들의 손에서도 매우 건강한 모습으로 자란다. 특히 우리는 가지치기를 많이 할수록 장미가 더 빠르고 튼튼하게 자란다는 사실을 알게 된다. 그런데 장미 전문가와 상담하다 보면 언제, 어떻게 가지치기를 하는지 등의 중요한 사항에 대해 서로 상충하는 답변을 내놓는 경우를 본다.

　　게다가 자신의 '특별한' 장미를 가꾸는 과정에서 예상치 못했던 일이 벌어지기도 한다. 이를테면 오래전 장미 정원을 돌보던 시절, 전혀 달라 보이는 가지와 잎이 장미나무에 붙어 있는 것을 보고 놀란 적이 있다. 그 가지에 달린 꽃들은 다른 꽃들과 매우 다른 모양이었다. 그것은 새싹 눈이 접목된 뿌리줄기 조직이 아닌 아랫단 바탕나무에서 돋아난 나뭇가지들이란 사실을 알게 됐다. 이를 가지

치기하지 않으면 나무가 압도되고 장미는 다시 바탕나무로 되돌아 간다. '닥터 휴이'라고도 불리는 로사 락사나 로사 멀티플로라가 그렇다. 심지어 장미는 뽑았다가 다시 심으면 뿌리줄기가 전에 자라던 곳으로 가지를 뻗는 모습도 볼 수 있다. 결과적으로 나는 이토록 혈기왕성한 로사 멀티플로라를 프랑스 집 정원에서도 기르고 있는데 내가 한국의 산기슭에서 옮겨 심은 녀석이다. 물론 한국의 집에도 이 꽃은 자라고 있다. 이런 시행착오 때문에 나는 극히 섬세한 교잡을 거쳐 탄생하는 장미 중에서 이를 벗어나고자 투쟁하는 장미종이 있다는 사실도 알게 됐다.

정원사는 자신의 정원에 속해서는 안 된다고 생각하는 모든 것의 침입을 막아야 한다. 외부는 물론 내부에서도 침입은 일어나기 때문에 모든 것을 완벽히 관리하려는 욕구는 소탐대실을 부르기도 한다. 제초제와 살충제와 기타 독극물에 의존하는 정원사는 강력한 보안 속에서 완벽한 성과를 거두기도 하지만 그런 개인의 행동은 인체에 치명적인 산성비라는 값비싼 대가로 돌아온다. 그런데 문제는 장미가 강건한 특성을 가졌음에도 많은 적을 상대해 물리쳐야 한다는 점이다. "오 장미여, 그대는 병들었구나"라고 탄식한 시인은 윌리엄 블레이크였는데 정원사라면 아마도 이렇게 응수할 것이다. "정말 그래요!" 장미를 찾아오는 질병들은 굉장히 많다. 탄저병, 흑점병, 회색곰팡이병, 브랜드궤양, 갈색종양, 노균병, 흰가루병, 녹병, 모자이크바이러스, 로제타병……

가장 큰 재앙 중 하나는 검은 반점을 증상으로 보이는 장미 검은무늬병의 곰팡이다. 짙은 갈색이나 검은색 반점이 위쪽 잎사귀에 생기면 이내 노랗게 변색된 후 떨어져 버린다. 장미검은무늬병은 꽃을 보기 흉하게 만들어서 마치 수두에 걸린 사람을 보는 것 같은 느낌이 든다. 이 증상은 꽃잎과 잎사귀에 동시에 나타나 해결이 더욱 난망해진다. 왜냐하면 이 증상은 미관상의 문제 이상의 것이기 때문이다. 잎이 떨어지면 햇빛의 에너지를 자양분으로 만드는 화학적 변화가 어려워진다. 게다가 위쪽에 있는 꽃봉오리가 제시간보다

먼저 개화한다. 겨울도 이 병을 퇴치하지 못한다. 검은 반점은 낙엽과 병든 줄기에 매복해 있다가 봄이 오자마자 건강한 새 잎사귀로 번진다. 습하고 축축한 날씨는 최악인데 기온이 떨어지는 야간이 되면 설상가상의 상황이 된다. 지구온난화가 기후를 바꾼다고는 하나, 이것이 일반적인 영국의 봄과 여름의 환경이며 내가 사는 프랑스의 봄이나 여름과도 매우 흡사하다. 장미검은무늬병은 치료법이 없으며 예방만 가능할 뿐이다.

장미가 '꽃의 여왕'으로 등극한 때가 산업혁명으로 인해 유황이 대기에 대량으로 확산된 시기와 정확히 일치한다는 점은 흥미롭다. 하지만 대기오염방지법을 비롯한 세계 여러 나라의 유사 법률이 발효되면서 1960년대 이후 균류는 좀 더 자유로이 세력을 확장할 수 있게 됐고, 이는 곧 장미 거래에서 순수의 시대가 종말했음을 알리는 신호이기도 했다. 로자리안들은 과거 장미에 무언가를 살포할 필요를 느끼지 못했다. 하지만 지금은 모든 것이 바뀌었다. 대기오염방지법이 전 지구적으로 제정되기 전에는 평범한 장미 재배자들이 쉽게 장미를 구입해서 능숙하게 심었으며 장미를 재배하는 일도 어렵지 않게 생각했다. 그러자 화학 회사들은 식물의 질병 치료에 관심을 가지기 시작했고 많은 성과를 거두었다. 하지만 치료는 예방이 아니었다. 게다가 이 회사들은 자신들의 제품을 판매하기 위해 당연히 광고를 했는데 로자리안들을 상대로 판매고를 올려야 했기 때문에 병들어 흉해진 장미 사진을 광고에 삽입했다. 당연한 결과였겠지만 이 전략은 자멸적인 방법이었다. 장미를 심으려는 사람들의 욕망을 가로막았기 때문이다. 이런 이유로 도시 인근에 거주하던 사람들은 자신들의 인생에 기쁨을 선사할 뿐 큰 고민거리를 주지 않는 줄 알았던 식물이 사실은 약품을 살포하는 비용과 노동력을 투입해야 한다는 사실을 알게 됐다. 실제로 최근에 한 가드닝 전문 웹사이트는 깨달음에 이른 듯한 어조로 이런 설명을 덧붙였다. "검은무늬병과 장미는 함께합니다."

그런데 오늘날 정원 식물로서 장미가 맞서야 하는 가장 큰 적은 검은무늬병이 아니라 유행의 변화일 것이다. 1990년대 이후 '뉴웨이브 플랜팅new wave planting'이나 '뉴퍼레니얼리즘New Perennialism'으로 불리는 혁명적인 가드닝 양식이 민간 및 공공 분야의 장미 식재 경향을 뿌리째 뒤흔들었다. 네덜란드의 조경 정원사인 피에트 우돌프Piet Oudolf는 가장 보편적인 삶의 품격지수 키워드로 '자연', '야생', '와일드스케이핑wildscaping'(가드닝과 조경의 한 방식으로 야생과 공생하는 즐거움을 추구한다-옮긴이), '공생', '생태적 지속 가능성' 등을 꼽았다. 그는 미학적인 측면보다 정원의 정서적 경험이 더 중요하다고 강조한다. 우돌프식 정원이 선택하는 식물은 겨울 동안 땅에 죽은 듯 숨어있다가 봄이 되면 다시 자라나는 야생초나 다년생 초본식물(목질이 없어 줄기가 부드러운 식물-옮긴이)이다. 단일종을 심은 구획된 영역이 서로 확산되고 넘나들면서 좀 더 개방적이고 활력 넘치는 환경이 만들어지고, 이에 따라 장식적인 조경은 야생의 생태를 모방하는 방향으로 형성돼 갔다. 공간을 주도하는 분위기는 사람의 손길이 닿지 않은 들판이나 목초지가 된다. 이런 가드닝 형태를 지지하는 이들은 꽃을 중심으로 만들어진 정원이 봄과 여름에만 활기를 띠는 반면, 자신들의 정원은 1년 내내 시각적인 활력이 넘쳐나게 하는 것을 목표로 한다고 주장한다. 우돌프의 매트릭스 스타일의 정원은 70퍼센트의 구조물 식물과 30퍼센트의 꽃으로 구성된다. 이런 방식에 따라서, 예를 들면 우돌프가 디자인하여 2003년 뉴욕에 문을 연 추모의 정원Gardens of Remembrance at The Battery에는 장미가 전혀 식재되지 않았다.[49] 당연한 수순으로 '뉴퍼레니얼' 양식이 다른 양식들을 압도하는 분위기가 이어지자 이에 반발하는 목소리도 등장했다. 영국이 유럽연합을 탈퇴하는 브렉시트에 대한 일부의 열망이 '외국'의 오염으로부터 영국 정원을 '보호'하려는 이들의 원예학적 욕망으로 나타나기도 했다. 일부 사람들

은 코티지 정원 양식으로 돌아가야 하며 식목에서 장미가 중심적인 역할을 해야 한다고 주장하기도 했다.

봄과 여름에 꽃이 만발하도록 설계된 정원은 다른 계절이 되면 당연히 생기를 잃기 마련이다. 장미의 짧은 개화 기간이 주는 단점은 현대 장미의 개화 기간이 대체로 훨씬 길다는 점에서 다소 상쇄될 수 있을 것이다. 물론 장미가 화려하고 때때로 향기로운 꽃을 피우는 개화 기간만이 의미를 가지는 것은 아니지만, 겨울에 장미 덤불이 특별히 매력적인 볼거리는 아니라는 점은 인정해야만 한다. 가을에 멋진 빛깔을 자랑하는 잎사귀를 가진 장미는 많지 않다. 대체로 잎사귀가 시들어 떨어지고 그러고 나면 경각심이 들 정도로 위험해 보이는 가시에 대해 매우 잘 알게 된다. 교외 정원장미를 깔끔하게 다듬으면서 동시에 개화를 최대한 이끌어낼 목적으로 하이브리드 티 장미나 플로리분다에 필요한 가지치기를 하면 겨울 장미 덤불이나 관목 장미의 모습은 슬프게도 잔인한 규율에 대한 의미심장한 은유로 보인다. (물론 그것이 장미 자체의 이익을 위한 것이라 해도, 혹은 봄과 여름에 인간의 더 큰 만족을 위한 것이더라도 그렇다.)

그런데 나는 야생장미가 과도하게 교배된 다른 돌연변이들보다 훨씬 많다는 사실을 분명히 밝혀지기를 바란다. 야생종 장미와 이들에 의한 자연 변종은 수없이 많으며, 이들 종이 실험실에 불려가 인공선택에 의해 후손을 퍼뜨리지만, 이것도 일반적인 의미에서 '야생종'이라고 불러도 무방하다. 모든 장미가 덤불 형태의 하이브리드 티 장미나 플로리분다는 아니다. 장미는 개화 전후의 생장에 수많은 이야기를 담고 있으며 다양한 습성과 형태를 나타낸다. 장미는 뉴퍼레니얼리즘의 주 관심사인 다양한 야생동물을 끌어들이기도 한다. 하지만 이런 기술적인 이야기는 자연의 더 깊은 의미를 놓치는 것일 수 있다. 건축학자 로버트 하비슨Robert Harbison에 따르면 "모든 정원은 복제품이고 하나의 표현이고 어떤 것을 탈환하려는 시도다." 이 말이 사실이라면 뉴 퍼레니얼리스트들도 과거의 정원사들이 찾지 못한 어떤 것을 되찾기를 바라고 있다.[50]

286

그러나 지나치게 걱정할 이유는 없다. 장미는 사라지지 않을 것이다. 오늘날 세계에서 가장 중요한 장미 정원은 독일 장거하우젠에 있는 유로파 로사리움Europa Rosarium이다. 이곳에는 7,800여 종의 재배 품종과 500여 종의 야생장미 등 모두 7만 5,000여 그루의 장미가 자라고 있다.[51] 때문에 살아있는 증거를 확인하면서 장미 재배의 역사를 일별할 수 있는 독보적인 곳이다. 세계에서 가장 큰 개인 장미 정원은 이탈리아 토스카나에 있는 로세토 보타니코 잔프랑코Roseto Botanico Gianfranco와 칼라 피네치 Carla Fineschi로 6,500개의 다양한 표본을 자랑한다. 오늘날 가장 가슴 아픈 장미 정원은 분명히 일본 후쿠시마 인근의 후타바Futaba 장미 정원이다. 이곳은 사고가 난 원자력 발전소와 위험할 정도로 가까워 2011년 폐쇄돼야 했다.[52]

로즈앤드로지스

·

# 장미 비즈니스

14

오늘날과 같은 소비 사회에서 당신이 만일 장미의 압도적인 유통 현장을 목격하고 싶다면 백화점을 방문해 보면 좋다. 나는 옥스퍼드 거리에 있는 존 루이스를 선택했고 내셔널갤러리에서 장미 탐색을 마친 뒤 바로 그곳으로 걸어갔다. 매장에 도착해서 1층에 있는 화장품 매장으로 직행했다. 디올에서 2020년 발렌타인데이에 맞춰 출시된 신상품 오드 투알렛 로즈앤드로지즈를 사용해 본 뒤 장미가 첨가된(1947년에 처음 출시됐다.) 미스디올의 다른 여섯 가지 제품도 뿌려보았다. 나는 판매 점원에게 구체적으로 어떤 장미가 사용됐는지 물었다. 한 점원이 '그라스 로즈Grass Rose'라고 답했을 때 나는 잠시 혼란스러웠지만 이내 그녀가 그래스 로즈Grasse Rose라고 말했다는 사실을 깨달았다. 이 장미는 로사 센티폴리아이고, 캐비지 장미나 프로방스 장미라고도 불리는데 반 고흐가 그린 바로 그 꽃이다. 12세기에 귀환한 십자군이 장미 증류법에 대한 지식을 서유럽으로 이전했을 수 있지만 그런 지식은 유럽에서 독자적으로 발달했을 수도 있다. 결국 장미는 서양 향수 산업의 주요 원료가 됐고 16세기에는 프랑스 남부 그라스 마을 인근에서 향수 원료를 생산하기 위한 장미 재배가 성행했다. 로사 센티폴리아는 선택받은 종이 돼서 오늘날 번성하는 글로벌 비즈니스의 주인공이 됐다. 디올, 샤넬, 에르메스 모두 그라스에서 장미를 공급받는다.

'로즈앤드로지즈'는 활기 있게 톡톡 튀는 향으로 과하지 않은 꽃향기를 발산한다. 다음으로 나는 랑콤으로 직행해서 한 해 전인 2019년 발렌타인데이에 출시된 '라비에벨 En 로즈'를 사용해 보고, 덧붙여 판매가 많이 된다는 '라비에벨'도 뿌려보았다. 물론 나는 향수에 관한 한 문외한이고 둔감한 사람이기 때문에 둘 사이의 차이점을 논할 수는 없다. 약간의 현기증을 느끼며 백화점의 여러 매장을 둘러보면서 스카프와 블라우스, 스커트, 드레스, 모자, 란제리, 식기, 도자기, 쿠션, 가구와 램프 갓 등을 장식하고 있는 수많은 장미를 발견했다. 장미 조화도 전시돼 있었는데 정겨운 빨간색 폴리에스테르 소재의 로사 센티폴리아는 8유로라는 합리적인 가격에 판

매되고 있었다. 발렌타인데이는 지나갔지만 어머니의 날이 다가오고 있어서인지 큰 기념일을 위한 프로모션도 진행되고 있었다.

우리는 대체로 장미를 상징적 가치나 장식적인 기능과 관련해 생각하며 그것은 역사적으로도 마찬가지지만, 오늘날 장미 사업은 매우 다양한 형태로 발전되었다. 식재를 위한 장미나 꽃다발, 부케, 화환 등을 위한 장미뿐 아니라 존 루이스 백화점의 화장품 매장들이 우리에게 상기시키듯 향수를 위한 장미도 있고, 앞에서 살펴본 것처럼 세계의 특정 지역에는 요리와 약용으로 사용되는 장미도 있다. 장미는 5000년이 넘는 시간 동안 고수익을 창출했으며 그로 인해 장미 재배 사업은 세계에서 가장 오래된 무역 업종 중 하나가 됐다. 고대 로마인들은 여유가 있는 경우 수천 개의 장미 꽃잎을 연회에 참석한 손님들 머리 위로 떨어뜨리기도 했다. 이전 장에서 나는 로런스 앨마 태디마의 그림 〈헬리오가발루스 황제의 장미〉를 언급했는데 그 빅토리아 시대의 예술가는 과도하게 화려한 꽃 장식 장면을 통해 고대 로마 시대의 타락상을 환기하고자 했다. 그래서 나른한 표정의 그림 속 손님들은 장미 화관을 쓰고 있다. 이런 복식 액세서리는 여러 사회적 상황에서 신성성과 세속성을 동시에 나타냈다.

로마인들은 해마다 5월이나 6월이 되면 로자리아의 날Dies Rosalia 혹은 로자리아Rosaria(장미 축제)라고 부르는 날을 따로 지정했으며 여기에 필요한 수요를 맞추기 위해 장미를 공들여 재배하고 판매해야 했다. 꽃을 판매하는 상인도 많았는데 소피스트 디오니시우스가 자신의 시에서 언급한 것처럼 이들은 때때로 도덕적으로 미심쩍은 일을 하는 사람으로 여겨졌다. "그대가 파는 장미처럼 그대의 뺨도 장밋빛이군요. 그런데 그대가 팔고 있는 것은 장미인가요, 그대 자신인가요, 아니면 둘 다인가요?"[1] 폼페이와 파에스툼, 카푸아 등의 지역 특산품 장미들은 이탈리아반도 너머로 퍼져가며 대

규모 시장을 형성했다. 장미는 온실과 유리 장치를 통해 1년 내내 재배됐지만 수요가 너무 많아 이탈리아 내에서는 충분한 양을 공급할 수 없어서 시리아와 이집트에서 수입해야 했다.

그런데 로마제국이 멸망한 뒤 화훼 산업은 급격히 쇠퇴했다. 암흑기라는 말도 형형색색의 향기로운 꽃이 사라져 은유적으로 '어두운' 현실을 지칭했다고 볼 수도 있을 것이다. 앞에서 살펴보았듯, 교회는 죽은 자를 추모하기 위해 꽃을 사용하여 장미 화관과 화환, 공물 등을 만드는 행위를 억압했다. 하지만 14세기가 되자 장식용과 의례용으로 사용하는 꽃이 다시 활성화됐다. 꽃으로 복식을 장식하는 관례는 내셔널갤러리의 많은 전시물에서 볼 수 있듯이 세속적 전승을 통해 발전했으며, 20세기 중반까지 장미는 숙녀뿐 아니라 단춧구멍에 꽃을 꽂는 신사들에게도 보편적인 패션 장신구였다. 절화장미에 대한 막대한 수요는 업계의 부흥을 이끌었다.

장미가 촉발한 또 다른 실용적이고 유익한 용도는 비록 서유럽에서는 크게 각광받지는 못했지만 장미수와 향기로운 장미유 분야였다. 장미유는 꽃에서 휘발성 오일을 증류하는 작업에서 시작됐는데 그 기원은 적어도 서기 1세기로 거슬러 올라간다. 9세기까지 장미유는 페르시아의 파르스 지역에서 생산돼 스페인과 인도, 중국 같은 먼 나라로 수출됐다. 10세기부터 17세기에 이르기까지 페르시아는 공인된 산업 중심지였으며 다마스크 장미는 특히 파르스의 시라즈 인근에서 그런 목적으로 재배됐으며 이 산업은 오늘날까지 이어져 오고 있다. 로사 센티폴리아는 근동 지역에서도 같은 용도로 활용된다. 무어인들은 장미수 생산 기술을 스페인 남부로, 무굴인들은 인도로 이전했는데 전승에 따르면 실제로 16세기 인도의 누르 제한Noor Jehan 여왕이 장미 꽃잎이 흐르는 수로에서 장미 기름방울을 모으다가 장미유 혹은 향유를 발견했다고 한다. 오늘날 장미유를 생산하는 장미는 카슈미르와 우타르프라데시 같은 인도 지역에서 중요한 환금작물이다.

터키 오스만제국이 남긴 유구한 전통으로 장미수와 장미오

일용 장미 재배는 지금도 튀르키예와 불가리아에서 이어지고 있다. 여러 세기가 지나는 동안 장미를 재배하고 기름을 만들어 가공하는 방법에는 큰 변화가 없었다. 수확이 이루어지는 봄철은 기간이 짧고 작업도 날씨의 영향을 많이 받기 때문에 꽃을 따는 작업자들은 이른 아침부터 부산하게 몸을 움직인다. 쾌적하고 흐린 봄에는 한 달 동안 계속 수확하지만 더운 계절이 되면 16-20일 동안만 작업할 수 있다. 모인 꽃들은 구리나 철로 만든 증류기에 담아 물과 혼합한다. 증류 과정을 통해 금속 배관으로 추출한 1차 증류액은 추가 작업을 거쳐 원하는 특성을 갖는다. 증류기에서 단 1킬로그램의 장미 추출물을 생산하려면 약 12톤의 신선한 장미가 필요하다. 오랫동안 이어진 전통적 작업은 20세기 초에 산업화로 이어졌는데, 특히 불가리아에서는 증기 증류기와 휘발 물질 추출 장치가 개발됐다. 공산주의 체제가 들어서면서 구리 증류기가 폐기되고 장미 농장은 국유화돼 집단농장으로 변했다. 오늘날 불가리아는 장미유 생산과 수출 분야에서 세계를 선도하고 있다. 특히 장미 산업단지가 조성돼 있어서 그곳에서 알바는 물론 특별히 다마스크 장미와 카잔루크 로즈 Kazanlik Rose라고도 불리는 로사 다마스케나 트리진티페탈라Rosa damascena trigintipetala를 전문적으로 가공하고 있다.

일반적으로 장미의 향이 발산되는 강도는 토양의 수분, 일조량, 날씨 등 주변 환경의 영향을 많이 받는다. 우울하고 추운 날씨에는 향이 감소되지만 따스한 햇살은 아침부터 저녁까지 내내 향기의 질을 높인다. 재배하는 장미를 언제나 향기가 가장 강한 이른 아침에 수확하는 것도 이 때문이다. 전문적으로 말하면 장미꽃의 향기는 꽃잎 밑면에 있는 작은 세포에서 나오며, 모노테르펜이라는 화학 물질의 혼합 성분에 의해 생성된다. 여기에서 효소가 화학 반응을 증폭시키고 모노테르펜을 자극하여 향기를 생성한다. 최근에 과학자들은 누딕스 가수분해효소가 향기로운 냄새가 나는 장미에서 활성화되고 향기가 없는 꽃에서 잠복한다는 사실을 발견했다.[2]

전통적으로 장미수 역시 적잖은 의학적 가치가 있는 것으로 알려져 왔다. 플리니우스는 서른두 개의 다른 처방을 예시하기도 했다. 수 도원이 생긴 이후 교회의 수도사와 수녀들은 약초와 약재, 요리 등 의 재료로 사용하기 위해 정원에서 장미를 재배했다. 약초학이나 일 루미네이티드 헬스(대체의학, 요가, 식이요법 등으로 건강을 추구함- 옮긴이) 안내서 등에서 장미는 자주 언급된다. 힐데가르트 폰 빙엔 은 자신의 12세기 논문 「피지카Physica」에서 다음과 같이 썼다.

> 장미는 차갑다. 그리고 이 차가운 성질은 몸에
> 좋은 절제를 포함하고 있다. 아침이나 새벽에
> 장미 꽃잎을 따서 눈에 붙여보라. 붓기를 가라앉히고
> 눈을 맑게 한다. 몸에 작은 궤양이 있다면 상처 부위에
> 장미꽃잎을 올려주어야 한다. 장미가 점액질을 배출시킬
> 것이다. 분노를 잘 표출하는 사람은 장미와 미량의
> 샐비어를 각각 가루로 만들어보라. 샐비어를 섭취하면
> 분노가 줄고 장미를 섭취하면 기분이 좋아진다. 장미와
> 샐비어를 반씩 섞어 신선하게 녹인 라드(돼지비계 굳힌
> 것-옮긴이)와 함께 물에 넣어 요리를 만들 수 있다. 혹은
> 같은 방법으로 연고를 만들 수도 있다. 경련이나 중풍으로
> 고통받는 사람에게 바르면 증상이 개선된다. 그 밖에도
> 장미는 물약이나 연고 등 모든 약물에 추가해도 된다.
> 장미가 조금만 더 추가돼도 훨씬 효과가 증진되는데
> 장미가 가진 좋은 성분들 때문이다.[3]

나는 앞에서 유럽에서 약재로 사용하여 효과를 보던 장미 에 대해 언급했다. 아포테케리 로즈나 프로뱅 로즈로 불리던 로사 갈리카 오피키날리스가 그것이다. 19세기까지 프랑스의 프로뱅 마

을에는 다른 어떤 상점보다도 많은 약제상이 중심가에 포진해 있었다. 그들은 소화제는 물론 인후염, 피부 발진, 눈병 등의 회복을 돕는다고 알려진 장미 추출물 치료제들을 약제사에게서 공급받아 판매했다.[4] 1407년에 출간된『비엔나의 건강관리The Tacuinum of Vienna』라는 중세 건강 안내서에서 장미는 '염증성 뇌' 치료에 유용한 것으로 기재돼 있다. 하지만 다음과 같이 경고하기도 한다. "일부 사람들에게 후각이 둔감해지고 수축되거나 막힌 느낌을 유발한다." 장미가 가진 긍정적인 효능에 대해서는 이렇게 기술했다. "더운 계절, 더욱 지방에서 어린이들이 고열에 시달리는 경우 유용하다."『올바른 건강관리Tacuinum Sanitatis』연작(파리, 비엔나, 루앙 등지에서 같은 제목의 안내서가 편찬됐다-옮긴이)의 편찬자들은 그리스와 로마에서 많은 지식을 물려받았지만 그중 상당 부분은 아랍어로 쓰인 식물학과 의학 논문에서 얻었다.『비엔나의 건강관리』의 경우 특히 아포테케리 로즈가 아니라 다마스크 장미를 명시하며 아랍 논문의 기술을 그대로 따르고 있다. 그런데 아랍인들은 오히려 고대 그리스 문헌에 의존했다. 서양에서 아비센나로 알려진 페르시아인 이븐 시나('학문의 왕'으로 불린 이슬람 철학자이자 의사-옮긴이)는『의학의 정전The Canon of Medicine』이라는 책에서 증류된 장미수가 졸도와 빠른 심박 증상에 도움이 되고 기억력을 향상시켜 뇌기능을 강화할 수도 있으며, 장미수를 끓이면서 꽃봉오리를 증기에 노출시켜 사용하면 눈병 치료에 도움이 된다고 기록했다. 아랍의 영향을 받은『비엔나의 건강관리』에 따르면 최고의 장미는 페르시아의 수리에서 생산됐는데 이처럼 시리아나 페르시아의 장미수 및 장미 오일은 실크로드나 베니스 항구 무역을 통해 비싼 가격으로 서유럽에 판매됐다.『비엔나의 건강관리』책에 그려진 한 삽화에는 두 명의 하녀가 같은 장미나무에서 붉은 꽃과 흰 꽃을 따서 좌측 숙녀에게 건네고 있다. 머리에 장미 화관을 쓰고 있는 그녀는 무릎으로 꽃송이를 받아 안고 있다.[5]

앞에서 언급한 것처럼 존 제라드는 엘리자베스 시대 영국

에서 통용됐던 몇 가지 유용한 의학 요법과 관련하여 장미를 언급했다. 그러나 오늘날 서양 의학에서 장미는 대체로 감기나 독감, 비타민 결핍의 예방과 치료에 도움을 주는 비타민C 섭취를 위한 열매 이외에는 의학적 이점이 크다고 인정되지 않는다. 장미의 꽃받침(꽃받침이 발달해 장미의 열매 로즈 힙이 된다-옮긴이)에는 비타민 A, B, C, D, E, K, P가 포함돼 있는데 그중에서 C가 가장 많다. 서양에서는 약용 가치가 감소한 데 비해 중동 의학 전통에서는 여전히 중요하다. 그래서 온화한 진정제의 효과나 항우울제 효과, 장미 꽃잎이나 장미수의 눈병에 대한 항염증 효과, 설사 치료제로서 갈증을 줄이고 위염을 완화하는 데 도움이 되는 효과 등 이븐 시나가 기록한 효능들이 모두 의료 행위의 일부로 인정받는다. 최근에는 서구의 일부 약초 전문가와 진료 의사들이 그런 전통적인 효능을 다시 연구하고 있으며 신뢰할 만한 과학 연구에 의해 일부 가능성을 인정받고 있다.

그러나 장미가 오늘날 세계에서 가장 많이 재배되는 꽃이 된 이유는 절화장미와 가드닝 비즈니스에 투입되는 환금작물로서 가치 있기 때문이다. 2018년 기준으로 영국의 절화와 관상용 식물 시장은 대략 13억 파운드(약 2조 원-옮긴이)의 가치를 가진다. 발렌타인데이, 어머니날, 그 밖의 모든 기념일과 추념일 덕분에 장미라는 식물의 운명은 농업 상품의 하나로 인간에 의해 지속적인 간섭을 받고 있다. 거대한 창고에서 싹이 나고 꽃줄기가 만들어지고 가지와 잎사귀가 잘리고(즉 꽃을 가진 가지들도 제거된다.) 화학물질로 처리된다. 공장에서 이루어지는 각각의 공정은 최대 이익을 산출하는 방향으로 설정돼 있다. 이후의 수순은 냉장 운송 차량에 실려 지역 슈퍼마켓으로 배달된 뒤 소비자의 선택을 기다린다.

　　200년이 넘는 기간 동안 전 세계 절화장미 교역의 중심은 네덜란드였지만 오늘날 유럽 수요의 대부분은 케냐와 에티오피아

에서 생산되며 미국에서 소비되는 꽃들은 에콰도르와 콜롬비아에서 생산되고 있다. 케냐는 특히 장미 수출국으로 더욱 부상하고 있다. 유럽연합 국가에서 판매되는 모든 장미의 3분의 1을 공급하고 있으며 국가 전체의 수출 품목 가운데 차tea 다음가는 두 번째 수출 품이다. 향기 그윽한 데이비드 오스틴이 생산하는 잉글리시 로즈의 많은 부분이 케냐의 농장에서 재배된다. 오늘날 중국에서도 장미는 가장 많이 재배되는 꽃인데 허난성과 윈난성을 중심으로 국제 장미 시장이 번창해 있다. 2013년 윈난성의 장미 재배 면적은 674제곱킬로미터에 달하며 중국 장미 수출의 약 3분의 1을 감당하고 있다.

　　무역의 세계화와 콜드체인 운송의 발달 덕분에 절화는 발렌타인데이 같은 기념일의 제시간에 도착하기 위해 엄청난 거리를 이동한다. 2월 14일이 북반구와 남반구에서 장미가 자연적으로 피어나는 시기가 아니라는 사실은 우리에게 생각할 시간을 요한다. 꽃들은 온도가 조절되는 거대한 온실에서 자라는 동안 유독성 화학물질에 노출됐을 가능성이 크며, 그 물질 중 일부는 당신이 거주하는 지역에서 사용 규제를 받거나 완전히 금지됐을 수도 있다. 그 결과 태아가 화학물질에 노출돼 장미를 따는 여성 노동자들이 기형아를 출산할 가능성이 높아진다. 장미가 당신이 원하는 지역의 물류지로 운송되면 에너지 먹는 하마인 냉장창고에 보관되다가 냉장 화물차에 의해 또 다른 냉장창고로 옮겨진다. 그리고 또다시 냉장 트럭으로 꽃집이나 슈퍼마켓으로 배송된 후 마침내 당신이 사랑하는 사람에게 전해진다.[6] 이런 경로는 어마어마한 탄소발자국을 남긴다.

　　절화장미에 대해 솔직히 말할 수 있는 것은 어떤 것일까? 당연히 효용가치가 매우 높다는 점이다. 출생, 생일, 구혼, 발렌타인데이, 어머니날, 결혼, 각종 기념일, 완쾌, 장례, 추념일 등은 장미가 없으면 온전해질 수 없는 날들이다. 그런데 영국의 소설가 아이리스 머독은 자신의 소설『비공식적인 장미An Unofficial Rose』에서 우연히 묘목장을 소유하게 된 주인공이 절화장미에 대해 생각하는 장면을 기술했다.

성토마스 병원 바깥에는 꽃가게가 있었고 그는 상점 앞에 잠시 멈춰 섰다. 긴 줄기를 가지런히 말고 한껏 고개를 치켜든 꽃봉오리들에 연민의 감정이 올라왔다. 그 꽃들은 꽃이라기보다는 차라리 도시에 널린 우산들 같았다. 사실상 장미로 볼 수도 없는 것이, 빠르게 돌아가는 시장에 납품하기 위해 차갑고 강압적인 자연에 의해 무자비하고 성급하게 생산돼 침대 옆에서 눈에 띄지 않게 머물다 사그라지거나 긴 드레스를 입은 소녀들의 신경질적인 손에 뒤틀리도록 운명 지어진 가냘프고도 영락한 물건이 그들이기 때문이었다.[7]

우리의 정원에서 자라는 살아있는 장미 묘목을 공급하는 곳 또한 높은 수익을 올리는 글로벌 기업이다. 이 대기업들은 가족이 운영하는 작업장이나 기업 경영 방식의 묘목장들과 네트워크로 연결돼 있고, 이들은 함께 협력하여 놀랍도록 다양한 모양과 색상과 크기의 표본을 만들어낸다. 가시가 없는 장미, 완벽한 모양을 자랑하는 절화장미, 거대한 덩굴장미, 지면을 촘촘히 덮는 덩굴장미, 아파트 베란다에 적합한 미니어처 장미 등이 모두 이들의 작품이다.

"빠르게 돌아가는 시장"에서 "차갑고 강압적인 자연"이 원했던 다음 주요 생산품은 최초의 파란 장미인 육종장미 홀리 그레일Holy Grail(성배聖杯를 의미함-옮긴이)이었다. 파란색이 꿈, 슬픔, 우울 등의 감정은 물론이고 불가능, 초월, 무한, 영혼 같은 개념과도 어울린다는 점에서 파란색 장미 또한 매우 흥미로운 반응을 불러일으킬 것으로 예측됐다. 메이앙의 '샤를 드 골Charles de Gaulle'과 탄타우의 '마인저 패스트나흐트Mainzer Fastnacht'(영국에서는 '블루문'으로 알려짐) 모두 파란색이라는 주장도 있었지만 사실은 그렇지 않았다. 20년 연구 끝에 2005년에 시판된 일본의 최근 성과인 '산토리 블루 로즈 어플로즈Suntory Blue Rose Applause'도 마찬가지다. 이 모든 장미는 실은 라일락이다. 파란 색소가 만들어지는 데 필

요한 성분은 지난 수천 년 동안 장미의 화학 구성 요소에서 발견되지 않았지만 그럼에도 멸종된 파란 장미가 존재했을 가능성은 존재한다. 아부 자카리야Abu Zakariya는 농업과 원예에 관한 그의 12세기 논문에서 "장미의 색은 붉은색과 흰색, 노란색, 하늘색이며 바깥이 파랗고 안쪽이 노란 장미도 있다."라고 명기했다. 하지만 1930년대에 장미에 대한 고전적인 연구를 수행한 에드워드 버냐드는 이 놀라운 문헌에 대해 회의적인 입장을 보였다.

> '파란 장미'는 주석가들을 당혹스럽게 만들었는데,
> 고대인들이 표현한 색상의 단어를 사용하는 것은
> 매우 복잡한 문제다. '푸르푸레아purpurea'라는 고대
> 로마인들의 단어를 생각해 보라. 이 단어는 사람들의
> 머리카락과 눈snow을 모두 지칭했다. 둘 사이의 유일한
> 관련성은 양쪽 모두에서 보이는 광택뿐이다. '파란색'은
> 없고 노란색은 있는 가장 유력한 후보 장미는 오스트리아
> 들장미Copper Austrian Briar다.[8]

버냐드가 제시한 더욱 유력한 가설은 아부 자카리야가 묘사한 장미가 사실은 파랗게 보이도록 손으로 염색했다는 주장이다.
파란색이 식물 세계에서 전혀 나타나지 않는 색은 아니기 때문에 정말로 파란색 장미가 존재할 가능성도 완전히 배제할 수는 없다. 페튜니아의 경우 파란색 색소를 합성하여 순수한 파란색을 만들어내기도 한다. 파란색 색소가 축적된 세포 액포(유기 분자가 든 막으로 둘러싸인 주머니)의 pH 수치가 높을수록 더 순수한 파란색이 된다. 하지만 단순히 페튜니아의 파란색 유전자를 장미 DNA에 삽입하는 방식으로는 문제가 해결되지 않는다. 이런 시도가 이루어지면 분홍색 색소가 만들어진다. 사실 실험자가 세포의 pH를 결정하는 유전자를 바꾸려고 한다면 다른 세포들이 포함된 전체 구조에 변화가 일어날 수도 있다. 물론 적어도 이론상으로는 아주 작은

내부 변형을 통해 혁명적인 외형 변화를 불러올 수 있다. 최근에 인도와 중국의 생화학자들이 흰 장미의 꽃잎에 있는 박테리아 효소를 조작해서 파란색 색소인 인디고이딘에 들어 있는 L-글루타민으로 변환시키려는 공동 연구를 수행했다. 박테리아 효소가 색소 생성 유전자를 장미의 게놈으로 이동시켰고, 그 결과 주입구에서부터 파란색이 번지기 시작했다. 하지만 한 가지 커다란 문제가 생겼다. 내가 사진상으로 확실한 파란색이라고 보았던 그 색깔은 수명이 짧고 고르게 분포되지도 않았다. 또한 수시로 효소를 주입해야 했다.[9]

오늘날 가장 인기 있는 상업용 장미 묘목장을 꼽는다면 영국 미들랜드 올버햄프턴 인근의 데이비드오스틴 장미회사를 빼놓을 수 없다. 특히 큰 성공을 거둔 잉글리시 로즈에 대해서는 더욱 주목할 만하다. 이곳에는 식물원과 차 시음장과 기프트숍은 물론, 서로 연결된 여섯 곳의 장미 정원이 있는데 자유로이 뻗어나가는 생장 특성을 적절히 관리하여 덤불 자체로 묘목장의 영역을 표시하고 있다. 격식 있는 빅토리아 양식의 정원에서부터 단출한 원종장미 정원에 이르기까지 각기 주제에 따라 조성돼 있다. 르네상스 정원에는 오스틴 자신의 잉글리시 로즈가 전시돼 있다. 데이비드오스틴 장미회사는 누가 뭐래도 '장미의 모든 것'을 경험할 수 있는 곳으로 오스틴과 그의 뜻을 계승하는 후계자들은 탁월한 방식으로 입증하는 경우에만 현대가 고대보다 낫다는 사실을 인지하고 있었다.

개인적으로 내가 가장 좋아하는 장미 묘목장은 프랑스의 리옹 남서쪽에 있다. 야심찬 행보를 이어가는 데이비드오스틴 장미회사나 프랑스 장미계의 대기업으로 마침 프랑스 중부 알리에 지방의 내 집에서 그리 멀지 않은 곳에 위치한 델바르 혹은 '피스'라고 불리는 '마담 메이앙'을 탄생시킨 저 유명한 장미 묘목장의 후예인 프로방스 남부의 메이앙 인터내셔널 등의 회사와는 성격이 매우 다

른 곳이다. 바로 뒤셰르 장미원Roseraie Ducher인데 이 회사는 인구가 적은 시골 복판 완만한 경사지에 조성된 작고 소박한 묘목원으로 먼 배경으로 신록의 언덕이 보인다. 이곳은 '글루아르 드 뒤셰르Gloire de Ducher'와 '세실 브뤼너'는 물론, 전설적인 '리옹의 마법사' 조셉 페르네 뒤셰르의 노란 장미 '솔레이 도르'와 같은 고전 장미의 창조자들인 뒤셰르 장미 육종 왕국의 6대손이 운영하고 있다.[10] 2019년에는 머나먼 싱가포르에서 유럽식 전통 장미 정원 구현을 목표로 가든스 바이 더 베이(세계에서 가장 큰 기둥 없는 온실-옮긴이)에 '장미 로맨스' 테마관을 조성하면서 전 세계 묘목 회사 세 곳을 선정하여 초청했는데, 피터 빌스와 데이비드 오스틴 묘목장과 함께 뒤셰르 장미원도 선정되는 영예를 안았다.

　　　뒤셰르 장미원은 고전정원장미와 헤리티지 장미에 전념하고 있으며 나 또한 개인 정원에 심기 위해 이들이 판매하는 '포시즌스 다마스크'와 로사 다마스케나 '카잔루크' 그리고 프로뱅 로즈와 로사 갈리카 베르시콜로르Rosa gallica versicolor('로사 문디'로 알려져 있으며 라즈베리의 패턴처럼 분홍색과 흰색이 고전적인 줄무늬를 나타낸다.)를 구입했다. 페르네 뒤셰르의 교잡 노하우와 로사 카니나를 통한 접목 기술을 바탕으로 파비앙 뒤셰르 역시 20년에 달하는 세월 동안 자신만의 장미를 만들어왔다. 특히 고전 장미와 현대 장미의 장점을 혼합하고자 했는데, 예를 들면 연한 분홍색과 강한 향기를 자랑하는 '플로렌스 뒤셰르Florence Ducher'는 파비앙 뒤셰르의 아내이자 사업 파트너의 이름을 딴, 아주 오래된 정원장미 형태의 클라이밍 부르봉이다. 이 회사는 또한 오랜 전통에 따라 로사 센티폴리아와 로사 다마스케나에서 증류한 장미수를 생산한다. 그런데 파비앙 뒤셰르가 자신의 아내와 나눈 이야기에 담긴 내용처럼 고전 장미를 집중적으로 생산하는 장미 육종가가 직면하는 실질적인 문제 중 하나는 판매에 따른 수익이 크지 않다는 점이다. 다시 말해 그들의 가업은 애정 없이는 불가능한 일이다. 파비앙은 자신도 빌스나 오스틴처럼 고전 장미의 매력을 현대인들에게 알리기 위해

지난한 노력을 기울인 영국 로자리안들에게서 영감을 받았다고 고백했다.

　　'헤리티지' 스타일의 장미를 전문적으로 생산하는 육종가들은 새 장미의 이름을 지으면서 전통적인 방식에 따라 매우 진중하고 고상한 취향을 드러내고자 한다. 예를 들면 에밀리 브론테, 거트루드 제킬, 레이디 오브 샬롯Lady of Shallot, 라크 어센딩The Lark Ascending과 같은 데이비드 오스틴의 장미가 그렇다. 20세기에 들어서면서 장미의 귀족적인 이미지는 할리우드로 옮겨가면서 대중문화나 서민문화 속으로 다운마켓(대중적인 저가 시장-옮긴이)화됐다. 오늘날 '잉그리드 버그만', '빙 크로스비', '엘리자베스 테일러', '베티 붑' 등의 영화배우나 '닐 다이아몬드'와 '프레디 머큐리' 같은 팝스타의 이름을 딴 장미가 있는 것도 이 때문이다. 프레디 머큐리는 오렌지색과 분홍색이 감도는 하이브리드 티 장미로 은은한 향이 난다. 장미를 열정적으로 소개하는 판매사는 "이 장미는 개성 있고 활기차며 생김새도 멋지다."라고 설명했다. 프레디 머큐리의 팬클럽은 이 이름을 지어 등록하는 데 2,000파운드(약 3,000만 원-옮긴이)의 비용을 지불했고, 1994년 당시 탄생한 첫 번째 나무는 머큐리의 어머니와 다른 가족들에게 보내졌다.

　　그런데 오늘날에도 귀족들은 장미의 이름에 연관되는 경우가 많으며 왕실은 언제나 그 중심에 있다. 다이애나 황태자비의 고상한 매력을 담을 장미를 자신의 특허로 소유하고자 했던 인사들은 한동안 잠잠했지만 최근에 분란을 재개할 조짐을 보이고 있다. 하지만 고상한 매력이 더욱 영적으로 고양되는 형태로 나타날 수도 있으니, 예를 들면 2008년에 출시된 '교황 요한 바오로 2세'는 순백의 하이브리드 티 장미로 "역대 가장 향기로운 장미"라는 타이틀로 홍보됐다. 육종가는 이름에 특허를 내기 전에 교황청 대사로부터 허가를 받아야 했는데 2015년에 흰 장미인 '프란치스코 교황'이 출시됐을 때도 같은 절차를 통해 이름을 부여받았다. 사실 앞에서 살펴본 것처럼 현 교황은 리지외의 성녀 테레사 장미에 특별한 애정을 가

지고 있다. 한 가지 부가하자면 성 패트릭(5세기에 활동했던 아일랜드의 수호성인-옮긴이)의 이름을 딴 장미도 있는데 노란색 꽃잎에는 초록빛도 감돈다. 그러나 사실상 이 장미는 성인 자체에 대한 관심보다 성패트릭의 날을 기리는 아일랜드인을 겨냥한 것으로 보인다.

예술가들은 때때로 자신의 관념 속 장미에 현실 장미의 이름이 붙는 특별한 경험을 한다. '파블로 피카소'라는 장미도 있으며 이 꽃은 꽃잎 각각이 사람이 손으로 그린 것 같은 느낌을 준다. 지금은 자동차 브랜드를 포함하는 수익성 좋은 급성장 피카소 프랜차이즈의 일부가 됐다. 피카소는 종류를 불문하고 꽃을 특별히 많이 그리지는 않았지만 장밋빛 시대로 불리는 화풍 시기(1904-1906년에 개성이 분출되던 시기-옮긴이)에 장밋빛 그림을 그렸으며 그 가운데 몇몇 그림에는 장밋빛이 확연한 장미들이 담겨있다. '파블로 피카소'라는 장미는 실제로 분홍색 장미지만 피카소의 장밋빛 시대를 연상시키기에는 색조가 너무 진하다. 손으로 칠한 것 같은 꽃잎의 이미지는 프랑스의 묘목장 델바르가 그대로 재현했다. 델바르는 '화가의 장미'라는 제품 라인을 갖추었는데 여기에는 아이보리 흰색과 분홍색의 두 색을 자랑하는 '클로드 모네'와 '앙리 마티스'라는 또 다른 장미도 포함돼 있다.

오늘날 장미와 놀라울 만큼의 유착성을 보이는 것들의 상당수는 발렌타인데이와 관련이 있다. 광고업계에서는 섹스어필이 모든 것을 판매하고 있다는 이야기가 돌지만 발렌타인데이가 되면 그런 관계는 필수가 된다. 이날의 여러 행사가 장미와 동일시하는 단어들을 무작위로 열거해 보면 '사랑의 열병', '에로티카', '플레이보이', '섹시 렉시Sexy Rexy'(티렉스T-Rex처럼 손이 귀여운 섹시한 여성-옮긴이), '검은 욕망' 등을 들 수 있을 것이다. 하지만 발렌타인데이가 끝나자마자 사람들은 고상한 카페나 호텔 라운지 테이블의 차와 스콘 옆에 놓인 화병에 얌전하게 꽂힐 자격이 충분한 이름의 장미를 선호하는 듯하다. 그런 이름이라면 지금도 영국에서 판매되고 있는 다음과 같은 장미를 보고 많은 이들이 참고할 수도 있을 것이

302

다. '기념일', '향기로운 구름', '셉터드 아일'(셰익스피어의 희곡 대사로 잉글랜드를 뜻함–옮긴이), '인류의 희망', '지혜로운 여인' 등이 그 것이다.[11]

오늘날 장미의 이름이 명명되는 추세는 '피스'라고 이름 지어진 하이브리드 티 장미의 성공 사례에서 보듯 혹은 기념과 추모, 헌사를 위해 바쳐지는 최근 장미의 이름들을 살펴볼 때 대체로 실존적인 존재감이나 감정, 분위기, 관계성에서 유익하거나 희망을 갈구하는 단어가 많이 고려되는 듯하다. '달콤한 추억', '천국의 향기', '너를 그리며', '다시없을 그대' 그리고 '완전한 단짝' 등이 그 예다. 따뜻한 감정 상태를 이름으로 선택하는 경우 혹은 고유명사 대신 특정 분위기를 묘사하는 이름을 취하는 경우 장미의 손에 닿는 아름다움과 본질적으로 손에 닿지 않는 인간 경험의 측면 사이에 더욱 긴밀한 연관성이 만들어진다는 이점이 있다. '기분'이라는 것은 어느 한순간에 우리가 느끼는 감정의 상태이며 기분을 나타내는 단어를 장미 이름으로 선택하면 그 꽃으로 기억되는 사람(혹은 반려동물)의 감정을 꽃으로 대신한다고 생각하게 된다. 하지만 물론 이 기억의 행위에 유기물 장미가 수반될 필요는 없는데, 살아있는 장미라면 사랑했던 사람의 물리적인 변화를 곧 뒤따를 것이기 때문이다.

만일 당신이 당신 자신이나 누군가의 이름을, 혹은 특정 영예를 장미의 이름으로 지정해서 기억하고 싶다면 자사 웹사이트 '셀렉트 로즈'에서 그 방법을 알려주는 캐나다 브리티시 컬럼비아의 묘목가 브래드 잘베르Brad Jalbert의 설명을 참고해도 좋다.[12]

### 장미 작명을 의뢰하는 방법
본사 갤러리를 방문하셔서 이름 지으실 장미 묘목과
제시된 가격을 확인하세요. 저희는 해마다 소량의
장미만을 들여와 작명용으로 취급하고 있으며 가격은
개체의 우열이 아니라 색상과 향기와 품종을 육종하는
난이도에 따라 결정됩니다.

의뢰받은 장미는 모두 국제품종등록기관International Cultivar Registration Authority 장미분과에 등록됩니다……. 식재 시기가 되고 의뢰자가 준비된 경우 저희는 첫 열 그루의 장미 덤불을 제공합니다. 제공된 장미는 저희 셀렉트 로즈에서 번식시켜 의뢰하신 이름을 붙여 고객님께 인수됩니다. 비용이 궁금하신가요? 미니어처 장미는 5,000캐나다달러(한화로는 약 480만 원-옮긴이)이며 생산 난이도가 높은 장미는 최대 15,000캐나다달러(한화로 약 1,400만 원-옮긴이)로 책정됩니다.

현대의 장미 사업은 대체로 아름다움을 향한 충족되지 않는 욕구에 기반을 두고 있으며 그 욕구는 주로 시각과 후각이라는 두 육체적 감각을 통해 충족된다. 앞에서 살펴본 내용을 재론하자면 그리스어 로돈과 라틴어 로사는 식물과 색깔을 모두 설명하는 단어이며, 그리스어와 라틴어에서 파생된 현대 단어의 대부분은 식물과 색상을 함께 지칭한다. 하지만 색상을 가리키는 단어가 '분홍색'인 영어 단어는 그렇지 않다. 색깔을 가리키는 '분홍색'이라는 단어는 희미하게 붉은 분홍색부터 상당히 채도가 높은 자홍색이나 체리색까지 다양한 색상을 포함한다. 이에 반해 '장미'는 역사적으로 장미 특유의 색깔인 붉은색으로 분별돼 왔으며 오늘날 대체로 순수함이나 천진함의 이미지를 가지로 있는데 때에 따라서는 진중함의 결여를 암시하기도 한다. 색깔로서의 장미는 또한 젊음을 상징하고, 특히 여성의 젊음과 밀접한 관련이 있기 때문에 우리는 이 색깔을 부드럽고 배려하는 사람의 감정과 깊은 연관이 있다고 생각하는 경향이 있다. 특히 장미의 열정적인 채색은 밝거나 진한 붉은색으로도 곧잘 변환되기 때문에 발렌타인데이에도 두드러지게 활용된다. 그런데 앞에

서 논한 것처럼 19세기 육종가들이 교잡을 통해 장미를 개량하기 전까지 유럽 장미에 지금처럼 강한 색상은 실제로 존재하지 않았다.

하지만 우리가 색깔을 연상할 때 우리는 마음속에 내재된 본능을 따르는 것이 아니고 오랜 역사 속에서 축적된 관습에 이끌린다. 오늘날 장미의 색깔 혹은 분홍색은 주로 여성스러운 것으로 간주되지만 1950년대 후반까지 남성의 색으로 통용됐으며, 심지어 소녀는 파란색과 관련이 있는 것으로 간주됐다. 일본의 경우 분홍색은 여전히 남성성과 관련짓는다. 서양에서 분홍색이 여성성의 상징으로 변화한 것은 부분적으로 제2차 세계대전 중 여성에 대한 권한이 신장됐기 때문이라는 의견도 있다. 하지만 이를 통해 알 수 있는 것은 오늘날 분홍색으로 통용되는 장미꽃 색깔의 개념 범위가 과거에는 매우 달랐을 수도 있다는 점이다.

요컨대 부드러운 분홍색을 바라보면 기분이 좋아지고 차분해지는 생리적이고 화학적인 근거도 존재한다. 한 실험 결과에 따르면 피험자들에게 활동적이고 의도적인 운동을 시킨 다음에 45×60센티미터의 카드를 응시하도록 했는데 흰색에 가까운 연분홍색 카드를 응시한 피험자들은 다른 색깔의 카드를 응시한 피험자들에 비해 심박수와 맥박, 호흡이 더 안정된 것으로 나타났다. 색조가 신체 호르몬에 화학적인 영향을 끼쳐 진정제 역할을 한 것이다. 이후 P-618 혹은 주정뱅이 유치장Drunk-Tank Pink(취객들을 수용한 유치장을 분홍색으로 칠한 데서 유래-옮긴이), 때로는 베이커 밀러 핑크라고 불리는 기분을 진정시키는 이 분홍색은 사회적인 효용을 가져오는 색으로 연구되기 시작했고 이후 미국의 감옥과 정신병원에서 실제로 활용돼 일부 성과를 거두기도 했다. 분홍색이 평온함과 따뜻한 감정, 심신의 양육 그리고 자극보다는 안정감을 증가시키는 효과를 보였기 때문이다. 즉 분홍색이 순수함과 가벼움, 낭만적인 사랑을 상징하는 색으로 보편화된 것은 폭력적이고 적대적이고 공격적인 행동을 줄이는 인체 내 화학 작용의 결과라고 볼 수도 있을 것이다. 다시 말해 분홍색은 화학적 고무젖꼭지이며 감정을 부드럽

게 매만져 주는 역할을 한다. P-618은 갈리카나 다마스크와 같은 일반적은 '분홍색' 장미보다 따뜻한 붉은색이 적다. 그럼에도 그 효과는 우리가 고전적인 분홍색 장미를 볼 때 우리의 신체에 어떤 일이 일어나고 있는지 알 수 있도록 해준다. 인간의 초조함이나 욕망, 탐욕, 공격성 등도 명상을 통해 생리학적으로 진정될 수 있는 것은 아닐까? 이것이 우리가 다른 식물보다 장미를 선택하는 여러 이유 중 하나가 아닐까?

우리가 장미의 특별한 아름다움에 사로잡힐 때 그리고 '아름다움'이라고 부르는 감성적이고 지적인 그 전율을 설명하고자 할 때 시각적인 감각은 무엇보다 중요하다. 하지만 향수 산업이 증명하는 것처럼 후각적인 자극도 중요하다. 사람들이 거의 목욕을 하지 않던 시대에 장미 화관과 화환과 부케는 물론이고 장미수와 장미오일이 사람들에게 선사한 매력은 기분 좋은 향기에 있었다. 사실 과거에도 사람들의 관심을 끌고 그들에게 영향을 미친 장미의 가장 강력한 감각 요소는 후각인 경우가 많았다. 셰익스피어의 주인공 줄리엣은 "이름이 무엇이든 그 장미는 아름다울 거예요."라고 말하지 않았다. 대신 그녀는 장미의 달콤한 향기에 관심을 가졌다. 「소네트 54」에서 다음과 같이 단언한다. "장미는 아름답지만 우리는 그보다 더 아름다운 장미를 상상한다. 장미 속에 피어있는 달콤한 향기 때문이다."

색깔이 진한 장미는 대체로 밝은색 장미보다 향이 더 진한 경향이 있다. 붉은색 장미와 분홍색 장미는 장미 일반을 연상시키는 매우 전형적인 향기를 발산하는 반면, 노란색과 흰색 장미는 흔히 흰붓꽃, 네스트리움, 제비꽃, 레몬 혹은 바나나를 연상시키는 향을 가지고 있다. 오렌지 빛깔의 장미는 과일향, 흰붓꽃, 네스트리움, 제비꽃이나 클로버의 향기가 나는 것으로 알려져 있다. 고전정원장미의 향기에 대해 토머스 크리스토퍼는 다음과 같이 썼다. "이국적인 향신료와 몰약, 계피, 정향丁香의 향기가 나는 장미가 있었다. 어떤 장미는 사과 향기가 나고 다른 장미는 망고, 오렌지, 파인애플, 바나

306

나 냄새가 났다고 한다····· 고전 장미가 전성기를 구가했을 때····· 전문가들은 눈을 가린 채 향기만으로 각 품종을 식별할 수도 있었다고 한다."[13]

　　그런데 '향이 진한' 장미를 언급할 때 우리가 떠올리는 것은 무엇일까? 1500년 이전에 가장 강력한 향을 가졌던 장미는 머스크 장미인 로사 모스카타라고 생각하는 이들이 많다. 하지만 가장 그윽한 향기를 가졌고 사람들이 소중히 여겼던 장미는 로사 다마스케나였다. 오늘날 '카잔루크'로도 알려진 여러 다마스크 장미는 특히 진한 향기 덕분에 광범위한 지지층을 확보하면서 재배됐으며 앞에서 언급한 것처럼 장미수와 장미오일 생산에 활용됐다. 이 장미는 또한 향기 그윽한 또 다른 장미 로사 센티폴리아와 상호보완적으로 재배됐다. 16세기부터 '퀴스 드 님페 뮤Cuisse de Nymphe Emue' 또는 '아름다운 아가씨의 홍조Great Maiden's Blush'라고 불리던 연한 분홍색의 로사 알바 인카르나타Rosa alba incarnata인 알바 로사는 진하고 유쾌한 향기로 많은 찬사를 받았으며 19세기에는 기요 피스의 '라 프랑스', '뒤셰 드 브라방Duchesse de Brabant', '울리히 브뤼너Ulrich Brunner', '마담 알프레드 케리에르' 등이 특히 좋은 향으로 칭송받았다.

　　시각은 연속성, 획일성, 연결성이라는 필수적인 정신적 작용을 불러온다. 그래서 우리가 특정 시간과 공간에 위치해 있다고 굳게 믿도록 한다. 반면에 후각은 좀 더 친밀한 인식 작용이어서 대략적인 냄새를 통해 우리가 누구이고 우리가 물리적인 세상 어디에 존재하는지 기억한다. 그것은 아기와 어머니의 유대감에 영향을 미치고 이후에 발생하는 다양한 사회적 유대감에도 중요한 역할을 한다. 후각은 시각 정보보다 훨씬 더 즉각적인 방식인 무형의 매혹 혹은 배척을 통해 우리를 움직이게 한다. 냄새는 일종의 '어둠' 속에서 작용하지만 그럼에도 가시적인 직접성을 통해 확인하고 증명한다. 시각은 물리적인 감각이지만 장미 향기에 대한 반응은 몸속의 화학반응이다. 후각은 모든 감각 가운데 가장 무형적이지만 기억과 상

상을 생생하게 촉발하며 지난 추억과 사건은 물론, 미래에 대한 판타지를 떠올리게도 하는 가장 강력한 자극제가 된다. 후각은 과거와 미래 사이에 다리를 놓아 추억과 몽상을 강력히 자극하는 역할도 하는데 이는 다른 감각이나 이성의 작용이 할 수 없는 일이다. 특히 기분 좋은 향기는 회상으로 나타나기도 한다. 인류는 기분 좋은 냄새보다 해롭거나 무미건조한 냄새를 더 많이 느끼며 일상을 살기 때문이다. 그래서 어떤 장미 향기는 그 장미를 처음 만났던 어린 시절에 대한 향수와 생생한 기억을 불러일으킨다. 향기는 이성적이고 분석적인 두뇌를 억제하고 더욱 내밀하고 풍부한 상상력의 영역을 활성화한다. 그것은 몽상을 촉발시키고 먼 세상으로 향하는 인식을 장려한다.[14]

멋진 분위기를 조성하고 기억을 생생히 불러들이는 향기의 힘은 향수 산업의 핵심이다. 특히 조향사라면 누구나 알고 있을 테지만 향기는 에로스와 밀접한 관련이 있다. "향기로운 향수를 뿌린 날씬한 젊은 친구 이제 장미의 침대에서 피라Pyrrha 당신은 사랑을 나누려 하나요 즐거운 동굴 속에서?" 기원전 1세기의 로마 시인 호라티우스가 쓴 시다.[15] 이후 2000년이 지난 시점에 프랑스 작가 에드몽 드 공쿠르는 다음과 같이 고백했다. "어떤 냄새는 사랑하는 사람을 안을 때 깊은 황홀감을 주기 위해 만들어진 것 같다."[16] 1980년대 프랑스에서는 "향수가 없으면 피부가 침묵을 지킨다."라고 도발한 향수 광고도 있었다. 패션 디자이너이자 조향사였던 마르셀 로샤스Marcel Rochas는 "우리는 여성을 보기도 전에 향기부터 맡는다."라고 말했다.[17] 그리고 장미 향기의 효능은 단순히 관계성을 촉진하는 것 이상일 것이다. 페로몬은 실제로 성적 매력을 증진시킨다.

실론젬 로제아

•

# 장미, 오늘과 내일

오늘날 상업용 장미 묘목장이나 장미 재배 관련 웹사이트는 매우 많다. 그중 일부는 국제 혹은 국내 장미회에서 운영하고 일부는 예를 들면 고전 헤리티지 로즈에 관심 있는 전문 애호가 단체 등이 관리한다.[1] 물론 더 찾아보면 훨씬 많은 자료가 발견될 것이다. 그런데 인간 의식이 가진 모든 종류의 장밋빛 '틈새'를 충족시키는 웹사이트가 있다. 나는 제임스 캐머런의 공상과학 영화 〈아바타〉가 창조한 새로운 상상의 세계에서도 장미가 성공적으로 교배되는 모습을 보았다. 영화 속 그 꽃은 '힐링 로즈Healing Rose'이며 **학명은** 실론젬 로제아Silronzem rosea다. '아바타 위키' 사이트는 이 장미를 다음과 같이 설명하고 있다.

> 깊은 숲에서 주로 발견되는 거대한 식물이다. 인체에 치명적으로 유독한 **슈도체니아 로제아**Pseudocenia Rosea와 모양과 크기가 비슷하지만 갈고리 모양의 꽃잎을 가진 점이 다르다. 높이는 6미터에 달하며 재생력과 같은 다양한 영적, 육체적 치유력을 가진 즙을 만들어낸다…… 이 꽃은 발견 이후 다양한 진정제와 치료약제를 만드는 데 사용됐다. 이 특별한 식물은 타우카미 부족들의 삶에서 큰 역할을 한다. 영적 연금술사인 이 부족은 실론젬 로제아 내부에서 강력한 지혜를 이끌어낸다. 이들은 최대 4일 동안 계속되는 일종의 명상을 수행하기 위해 이 식물 내부로 올라간다.[2]

그런데 역사학자이자 평론가인 티모시 가튼 애시가 말했듯 인터넷은 "역사상 가장 큰 하수구"일 수 있다. 이 말은 인터넷에는 온갖 장미 사진이 있고 흥미진진한 사실적이고 유용한 정보들이 있으나, 온갖 종류의 하찮은 정보와 잘못된 정보와 거짓으로 왜곡된 정보들도 한데 섞여 있다는 뜻이다. 하지만 그럼에도 장미가 테러 선동이나 물리적인 위협, 사이버 스토킹, 괴롭힘 혹은 피싱에 연루

된 경우는 거의 보지 못했다. 괴한이나 혐오자, 강도 같은 이들은 장미에 대해 거의 생각하지 않는 것 같다. 그런 면에서 때로는 꽃으로 살아가는 것도 괜찮을 듯하다. 우리가 살펴본 것처럼 장미는 때때로 다양한 착취와 학대를 피하는 데 사용되기도 했다.

　　그런데 한편으로는 장미도 인터넷에 만연한 거짓과 허위 정보의 희생자이기도 하다. 내가 겪은 한 가지 중요한 사건이 있었다. 복수의 인터넷 사이트에서 프랭클린 루스벨트의 부인 엘리너 루스벨트가 다음과 같이 발언했다고 확인한 적이 있다. "나도 내 이름을 딴 장미를 가진 적이 있었는데 매우 기뻤습니다. 하지만 안내서에 기재된 설명이 마음에 들지 않았습니다. 침대에는 그다지 좋지 않았고 벽에 걸어두니 괜찮았습니다."[3] 엘리너 루스벨트는 이런 말을 한 적이 없다. 나는 이 책을 집필하는 과정에서 이와 같은 거짓과 오류 혹은 적어도 오해와 역사적인 오기가 태곳적부터 장미를 끈질기게 따라다녔음을 알게 되었다. 나 또한 의도치 않았지만 의심의 여지없이 혼란스러운 말뭉치에 오류를 추가하고 있는지 모른다.

내가 연구하는 전문 분야는 현대미술이기 때문에 현대미술가들 사이에서 장미가 어떻게 다루어지고 있는지에 특히 관심이 많다. 그런데 예술에서 장미가 점하고 있는 위치가 예전만 같지 못하다는 사실을 깨닫는 데는 오랜 시간이 걸리지 않았다. 종교나 신화의 경우 현대 문화에서 주도적인 주제로 여겨지는 경우가 거의 없기 때문에 그와 관련된 모든 장미가 사라져버렸다. 정물화 그림으로서는 너무 단조로우며 상징으로서의 장미가 가지는 의미도 상당 부분 쇠락했다. 어떤 지식의 영역에서는 미의 개념 자체를 진지하게 논의하기 어렵게 돼버렸다. 나오미 울프가 『아름다움의 신화The Beauty Myth』에서 쓴 다음과 같은 내용처럼 그것은 여성의 문화적 표현과 관련될 때 더욱 오염되곤 한다.

'아름다움'이란 금본위제처럼 하나의 화폐 제도다. 어떤
경제 권역에서와 마찬가지로 그것은 정치에 의해 결정되며
오늘날 서구의 남성 지배체제를 온전히 유지하는 최후이자
최선의 신념체계이기도 하다. 문화적으로 부과된 신체적인
기준에 따라 나타난 수직 계층에서 여성에게 부여하는
가치란 하나의 권력관계의 표현일 뿐이다. 여성은 남성이
자신을 위해 할당한 자원을 쟁취하는 부자연스러운 경쟁에
나서야 한다. 서구에서 여성의 아름다움에 대한 모든
이상이 플라토닉한 한 명의 이상적인 여성에게서 비롯된
것처럼 이야기하지만 '아름다움'이란 보편적인 가치도
아니고 불변의 진리도 아니다.[4]

　　예를 들어 런던의 테이트모던 미술관에서 장미를 찾는다면
장미가 포함된 작품이 많이 보이지 않을 것이다. 하지만 그렇다고
해서 현대미술이 전적으로 장미로부터 멀어졌다는 것을 의미하지
는 않는다. 아마도 최근에 그려진 장미 그림들 가운데 가장 중요한
것은 2011년에 사망한 미국의 예술가 사이 톰블리의 작품일 것이
다. 연작 그림 〈감상적 절망으로서의 장미 분석Analysis of the Rose
as Sentimental Despair〉(1985)에서 톰블리는 오랜 지위를 누렸지
만 타협된 역사를 가진 미학적이고 상징적 현상으로서의 '꽃의 여
왕' 지위에 정면으로 맞섰다. 장미 모양이지만 흐리고 얼룩진 분홍
색과 붉은색의 형태는 캔버스 상단에 휘갈겨 쓴 관련 시구의 표지
판과 함께 하나의 작품을 형성한다. 연작의 후기 작품에서도 장미는
독특한 형태를 보이는데 간단히 〈장미〉(2008)라는 제목이 붙은 방
대한 그림들은 연한 파란색 바탕에 커다란 노란색, 주황색, 자주색
장미꽃이 그려져 있다. 물론 갈겨쓴 인용문도 포함돼 있다. 예를 들
어 〈장미 5〉라는 그림에서 톰블리는 릴케의 프랑스어 장미 시 가운
데 한 편을 인용했다. 장미를 주제로 한 또 다른 그림 연작에서 그는
장미와 불을 논한 엘리엇의 시「리틀 기딩」의 한 구절을 인용했다.

잘랄 우딘 루미 역시 인용됐다.[5] 톰블리는 장미가 불러일으키는 복합적인 아름다움을 구술언어나 시각언어로 충분히 포괄하여 표현하는 일은 불가능하다고 생각했고, 심지어 그것은 축하할 일이라고 주장했다. 그래서 이상적 세계를 반영하는 문화적 상징의 표현이자 자연 세계가 드러내는 아름다움의 예시인 장미라는 존재가 구현하는 가능한 모든 것을 포용하기 위해 최고의 장미 시인 몇 사람을 자신의 그림에 덩굴처럼 얽어맸다. 시가 환기하는 효과를 활용한 예에서 보듯 톰블리는 문화적 연관성이 풍성한 장미에 활발한 의미 부여 작업을 했으며, 동시에 역동적인 표현법을 구사하여 장미가 수명 주기를 거치면서 끊임없이 스스로를 탈바꿈시키고 있음을 효과적으로 보여주었다.

저명한 독일 예술가 안젤름 키퍼가 표현한 장미는 19세기 상징주의의 어둡고 암울한 꽃을 의식적으로 재현한 양상을 보여주는 듯하다. 키퍼의 일부 작품은 실제 장미를 포함하고 있는데 작품의 표면에 건조된 장미가 부착돼 있다. 중국 여행에서 영감을 얻어 제작한 작품 〈천 송이의 꽃을 피우자Let a Thousand Flowers Bloom〉 연작에는 마오쩌둥의 유명한 1956년 선언을 활용한다. "수많은 꽃을 피우고 수많은 학파를 겨루게 하는 정책은 예술의 발전과 과학의 진보를 촉진하기 위해 만들어졌습니다." 앞에서 살펴본 것처럼 붉은색이 공산주의의 상징이 되기 전에는 장미가 중국에서 특별한 감흥을 주는 꽃은 아니었고 마오쩌둥 역시 장미에 특별한 의미를 부여하지 않았다. 2015년에 키퍼의 전시회에 등장한 〈장미의 폭풍 속에서In the Storm of Roses〉라는 작품에는 삭막하고 병적으로 보이는 메마른 장미 줄기와 꽃송이들이 폭풍이 몰아치는 음울한 하늘 밑 어두운 들판에서 다른 식물들과 아우성을 치고 있다.

실제 장미가 사용된 다른 예는 영국 예술가 아냐 갈라치오 Anya Gallaccio가 덧없음에 대한 탐구의 일환으로 제작한 〈초록 위 붉음Red on Green〉에서 볼 수 있다. 이 작품을 위해 그녀는 1만 송이의 신선하고 붉은 장미를 갤러리 바닥의 직사각형에 담아 배치했

다. 그것은 앨마 태디마의 〈헬리오가발루스 황제의 장미〉에 대한 개념미술(물질적 측면보다 관념의 비물질적 측면을 중시함-옮긴이) 방식의 답변이었다. 갈라치오는 이런 설명을 내놓았다. "나는 죽음이나 부패가 함께하는 축제의 혼돈을 좋아합니다." 죽음과 관련된 진짜 장미는 콜롬비아의 예술가 도리스 살세도의 작품 〈플로르 드 피엘A Flor de Piel〉(2014)에도 등장한다. 살세도와 그녀의 동료들은 바닥에 구겨지고 주름진 거대한 차양을 깔고 그 위에 어두운 색조와 부드러운 질감을 보존하기 위해 화학 처리된 수백 개의 진홍색 장미 꽃잎을 꿰매어 올려두었다. **플로르 드 피엘**은 스페인어로 '피부의 표면'이라는 말인데 말로 표현할 수 없는 극한적인 고통스러운 상태를 표현하는 관용어다. 작가는 오랜 스페인 내전에서 양측 병사들을 모두 돌보다가 납치돼 모진 고문으로 사망한 한 간호사에게서 영감을 받아 작품을 만들었다고 고백했다. 살세도는 그녀의 피부 표면에 타오르던 고통을 강력한 비유의 형식으로 표현했지만 그와 동시에 장미 꽃잎 망토라는 천상의 미학적 대체물을 통해 그 고통을 승화시키고자 했다. 피같이 붉은 장미 꽃잎을 인간의 피부에 비유하고 또한 정치적 무정부 상태와 구조적인 폭력의 동시대적 양상에 비유함으로써 살세도는 여성의 피부를 장미 꽃잎과 연결시켜 온 전통적인 관습에 신선하고 역동적인 생명을 불어넣는 데 성공했다.

이와 상반된 미학적 표현의 극단에는 1960년대 팝아트에서 영감을 받은 현대예술가들이 자리 잡고 있다. 이들은 범람하는 대중문화로부터 자신들의 예술을 격리시키지 않고 오히려 장미와 여러 꽃들이 드러내던 키치(대량 생산된 싸구려 상품-옮긴이)적인 가치를 적극적으로 수용했다. 예를 들어 제프 쿤스의 작품 〈큰 화병 Large Vase of Flowers〉(1991)은 실제 크기보다 크고 화려하게 치장된 작품으로 갖가지 색칠을 한 나무 재질의 하늘거리는 장미들이 총천연색으로 피어난 수많은 다른 꽃과 조화를 이루고 있다.[6] 쿤스는 우리 문화에 만연한 매끄럽고 상품화된 아름다움을 표현하고 있다. 장미를 바라보는 이런 여유만만한 포퓰리즘적인 구상은 2011년

초 애버뉴가에 10개 블록을 따라 수많은 거대한 장미를 설치한 미국 예술가 윌 라이먼의 작업에도 영향을 미친 것 같다. 그가 설치한 장미 가운데는 높이가 7.5미터에 달하는 것도 있다. 2016년 중국 청두에 있는 '빛의 장미 정원'에도 장미가 등장했다. 홍콩에 본부를 둔 광고회사 올라이츠리저브드에서 제작한 작품으로 2만 5,000송이의 LED 장미가 사용됐다. 매일 오후 6시가 되면 일정 시간 동안 꽃송이가 점등된다. 장미가 전기로 변신한 모양새가 됐으니 실제로 피는 장미와는 상징적인 관계만 가진 셈이다. 제작사가 발표한 이 작품의 목적은 사랑과 로맨스를 기뻐하는 데 있다고 밝혔다.

사랑과 로맨스라는 주제가 지속적이고 수익성 좋은 장미와 맺는 연관성은 오늘날 대중소설과 로맨스소설에서 충분히 표현되고 있다. 내가 방문했던 한 웹사이트는 제목에 '장미'가 들어가는 책만 100권도 넘게 표출해 주었다. 이를테면 다음과 같은 제목의 책이다.『장미와 로데오Roses and Rodeo』,『매기를 위한 장미A Rose for Maggie』,『달빛과 장미Moonlight and Roses』,『진홍색 장미의 유혹The Seduction of the Crimson Rose』,『치명적인 텍사스 장미 Deadly Texan Rose』,『돼지와 장미Swine and Roses』,『장미는 장미다A Rose is a Rose』. 제목에 '장미'가 들어간 팝송도 현재 100곡이 넘게 열거된다. 순위를 매기는 한 웹사이트에는 린다 론스태드의 〈사랑은 장미Love is A Rose〉가 정상의 자리를 차지하고 있다. 2위는 〈장밋빛 인생〉이었는데 에디트 피아프의 원곡이 아닌 마들렌느 페이루가 리메이크한 곡이다. 3위는 씰이 부른 〈장미가 보낸 키스Kiss from a Rose〉였다.[7] 개인적으로 가장 좋아하는 노래는 4위에 오른 그레이스 존스의 〈장밋빛 인생〉으로 1977년 디스코 보사노바 버전이다. 영상을 보면 그레이스 존스는 분홍색 장미를 왼쪽 귀에 꽂은 채 분홍색 장미 문양이 그려진 코트를 입고 비교적 얌전하

게 노래를 시작하지만 이내 외투를 벗고 금빛 미니 드레스를 노출한다. 귀에 꽂힌 장미는 끝까지 제자리를 지킨다. 그녀의 노래는 어떤 의미에서 피아프가 공연했던 사창가이자 나이트클럽 라비앙로즈로 돌아가 그녀의 1943년 초라한 원곡을 재현한 공연이었다.

장미는 오늘날 오트쿠튀르(원래는 고급 재봉이란 뜻이지만 오늘날에는 샤넬, 디올 등 명품 브랜드가 개최하는 고급 맞춤복 패션쇼를 말한다-옮긴이) 패션에 영감을 주는 모티브로도 활약하고 있으며 어쩌면 더 강력한 테마를 만들어 돌아올 수도 있다. 돌체앤가바나와 에르뎀도 매 시즌 장미 제품을 출시한다.[8] 벨기에 디자이너이자 열렬한 장미 정원사인 드리스 반 노튼은 2019-2020 가을겨울 컬렉션의 캣워크 패션쇼에서 수많은 장미 디자인을 선보였다. 반 노튼은 앤트워프에 있는 자신의 정원에서 50종 이상의 장미를 재배하면서 장미 꺾꽂이는 물론 여러 꽃 사진을 이용하여 컬렉션을 위한 프린트 디자인 연작을 만들었다. 그리고 작품에는 식물의 시들어가는 모습도 담았다. 그는 "꽃은 로맨틱할 수 없다."라고 단언하며 다음과 같이 덧붙였다. "나는 달콤한 꽃을 갖고 싶지 않았다. 계절이 끝나면 곰팡이와 검은 반점이 생겨 꽃의 내부는 온갖 잡동사니들로 가득 찬다."[9]

장미는 영화에서도 매우 흥미로운 존재가 된다. 오스카상을 수상한 영화 〈아메리칸 뷰티〉에서 붉은 장미는 수시로 등장하며 매우 중요한 상징으로 사용됐다.[10] 절화장미와 깔끔하게 관리된 교외 정원의 덤불장미, 옷의 장식 무늬 장미는 물론 가장 강렬한 판타지 장면에 등장한 꽃도 장미였다. 케빈 스페이시가 연기한 주인공은 딸의 학교 친구에게 욕정을 느끼는데 그녀가 셔츠를 풀어 가슴을 보이는 상상 속 장면에서 장미 꽃잎이 그녀의 나신 위로 쏟아져 내린다.

하지만 영화는 이 장미들이 거짓이라고 암시한다. 등장한 장미 모두 아름다움과 욕망과 진실에 대한 진부하고 안일한 상징뿐인데 지나치게 익숙할 뿐 아니라 어떤 진실도 담겨있지 않기 때문이다. 장미는 아름다움에 대한 공허한 대체물이며 그 역할은 전적으

로 순응적이고 통제 가능한 방식으로 주인공들의 욕망을 모방할 뿐이다. 사람들은 그렇게 상식선에서 세상을 인식하고 상품화된 이미지에 자신을 동일시하도록 충동되면서 조작되거나 단순화되지 않은 아름다움, 그러면서도 아무런 비용을 지불하지 않고 누구나 향유할 수 있는 **진정한** 아름다움을 경험할 가능성을 사실상 잃는다. 영화에서 스스로 동기부여를 하고 자발적으로 아름다움(그것이 장미가 아닌 허공을 떠다니는 비닐봉지라고 할지라도)을 찾는 일부 인물들은 스스로를 '변태'라고 칭할 뿐이다. 영화 〈아메리칸 뷰티〉는 진정한 상징이란 세상과의 적극적이고 개방적이며 독창적인 관계 맺음을 통해 가능하며, 그 과정에는 항상 새롭고 자발적인 경험이 매개돼야 한다는 점을 상기시킨다. 만일 사람들이 그토록 무익한 사회적 가치에 의해 욕망을 통제받지 않았다면 그들도 바람에 떠다니는 비닐봉지에서, 즉 별다른 가치 없는 보잘것없는 쓰레기에서 아름다움을 발견할 수도 있다는 사실을 알게 될 것이다. 미국 사회로 대표되는 현대인의 삶, 특히 서구적 사회의 삶 전반을 되짚어보면 영화가 암시하는 깊이 있는 경험과 아름다움에 반응하는 마음의 감동은 점점 더 불가능해지고 있다. 교회의 장미 덤불과 화병에 담긴 절화 장미는 본능에서 우러나는 욕망의 표현이 제한받기 때문에 진정한 의미에서는 '쓰레기'에 불과하다.

좀 더 최근 영화 〈파라다이스 힐스〉에도 장미가 빈번하게 등장한다.[11] 그리고 여성적 고정관념을 강화하는 것을 목적으로 만들어진 환경에서 핵심 소품으로 사용된다. 어느 아름다운 섬에 위치한 호화로운 교양학교인 듯했던 장소에서 장미는 오래된 장식을 보완하는 용도로 활용된다. 사실은 젊은 말괄량이 여성들을 위해 만들어진 악독한 개조학교인 이곳에서 장미는 아름다움, 바람직함, 순수함, 완벽함, 순종 등 전통적인 여성적 미덕에 대한 명백하고 진부한 상징으로 존재한다. 주인공들에게 권장되는 미덕은 함부로 규율에 저항하는 이들을 감금하고, 심지어 비밀리에 제거하거나 좀 더 순응적인 복제인간으로 대체하는 모습으로 형상화된다. 학교와 장미는

악의 없는 좋은 의도만을 가졌던 존재가 아니었는데, 인상적인 장면을 꼽는다면 공작부인이 탈출을 시도하자 괴물 같은 장미 식물이 그녀를 말 그대로 게걸스럽게 삼켜버리는 장면이었다. 극적인 요소가 강조된 영화 〈파라다이스 힐스〉는 미투의 시대가 된 오늘날 '여성성'이라는 왜곡된 꿈을 장미로 상징화하여 이 주제에 관한 비평과 패러디를 풍성하게 만들었다는 의미를 가진다.

영화 〈아메리칸 뷰티〉와 〈파라다이스 힐스〉는 아름다운 문화적 가치들이 시간이 지나면서 참된 기쁨과 희망을 창출하던 역동적인 힘을 잃고 오히려 바람직한 사회 변화의 장애물이 되는 모습을 생생하게 보여주었다. 〈아메리칸 뷰티〉의 장미는 주인공들이 너무 깊이 오랫동안 생각하는 수고를 덜어주는 '대용품으로서의 장미'로 삶의 감정적인 요소들을 매우 단순하고 편리한 타인의 삶에 접목시켜 준다. 〈파라다이스 힐스〉의 장미는 가부장적 권위의 대용품이면서 동시에 여성이 앞에 놓인 고정관념에 순응하도록 달래는 역할을 하는 매우 미심쩍은 누군가의 대리인이다.

예술의 영역에서 장미가 지녀왔던 전통적인 상징적 가치에 대한 이와 같은 문제 제기도 자연을 대하는 우리의 태도와 행동을 포함하는 훨씬 더 광범위한 패러다임 전환의 한가운데서 벌어지곤 한다. 그리고 그것은 주로 심화되는 생태 위기의 수많은 징후들에 의해 추동된다. 인간은 지구 바이오매스(어느 시점 임의의 공간에 존재하는 생물체의 에너지량-옮긴이)의 1만분의 1에 불과한 반면, 식물은 80퍼센트를 구성한다. 그리고 지난 1만 년 동안 인간의 활동으로 지구 바이오매스의 절반이 감소한 것으로 추정되는데 이는 지난 1만 년 동안 다른 생물종이 파괴된 비율보다 평균 대비 수십 배에서 수백 배까지 더 높다는 것을 의미한다. 지난 200년 동안 인간이 환경에 미친 막대한 영향은 그 규모와 빠르기의 측면에서 놀라

울 정도다. 이미 약 1만 4000년 전 유럽에는 고생물학자이자 저술가이자 탐험가인 팀 플래너리가 '인간과 공생하는 생태계human-maintained ecosystem'라고 부른 시기가 존재했다.[12] 하지만 인류는 종족을 보존하기 위해 식량 확보에 필요한 기술을 개발했고 이는 결국 대대적인 농업 산업화로 이어졌지만, 한편으로는 경작되는 식물들은 물론 지구상의 다양한 생명체에 중대하고도 위협적인 영향을 미치는 상황을 초래했다.

오늘날 수많은 장미 식물은 대량 생산되는 농산물의 일종으로 취급받는 슬픈 운명에 처해있다. 농산물 재배자들은 이익을 최대화하기 위해 장미의 성장을 제어하고 형태를 변형시키는 생체 조작을 주저하지 않는다. 그런데 산업화된 농업은 '야생'종 장미에도 영향을 미쳤다. 더 넓은 들판을 조성하기 위해 울타리를 제거하고 철조망을 둘렀는데 의탁물이 사라진 곳에서는 성장하는 장미의 종도 달라진다. 하지만 선진 자본주의 사회가 필연적으로 요구하는 요건이 형성되면서 전통적인 중소 규모의 농장들은 비효율의 소산이 됐다. 팀 플래너리는 다음과 같이 주장했다. "방적공장과 울타리가 사라지면서 많은 유럽인들은 큰 상실감을 느꼈다. 소싯적 전원 속에서 자유롭게 뛰놀던 강렬한 기억에 얽힌 꿈을 빼앗긴 느낌을 받았기 때문이다." 그러나 그는 다음과 같은 언급을 했다. "만일 우리가 그 꿈을 유지하고자 한다면 누군가는 기꺼이 베아트릭스 포터(영국의 아동문학가-옮긴이)가 묘사하는 작은 들판과 산울타리에서 노동할 의향이 있어야 하며, 다른 누군가는 토머스 하디 소설의 등장인물로 살 수 있는 기술과 의지가 있어야 한다."[13]

하지만 오늘날 생태계에 대한 위기의식이 확산되고 지구 생명체 존속을 위한 요건이 마련돼야 한다는 공감대가 형성되면서 '선진' 국가들을 중심으로 점점 더 많은 사람들이 사고의 토대부터 재검토하며 인간 이외 세계와의 관계를 재구상하고자 노력하고 있다. 그리고 이들은 현대 철학자 미셸 세르의 주장처럼 관심 존중하기admiring attention, 호혜성, 사색, 존중을 특징으로 하는 자연에

대한 애티튜드 함양을 목표로 한다.[14]

　　식물을 바라보는 관점에 있어서도 의식의 전환을 기하기 위한 실제적인 출발점은 식물군과 동물군을 구분하는 수많은 기본 분류법 자체가 거짓이고 이기심이라는 사실을 인식하는 일이다. 예를 들어 장미는 이동하지 않는 생물인 것처럼 보일 수 있지만 실제로는 매우 느리게나마 이동하고 있다. 우리 인간은 다른 동물과 마찬가지로 공간을 이동하지만 장미는 다른 식물과 마찬가지로 끝부분이 자라는 가지 뻗기 작용을 통해 빛을 찾아 공간을 파고들며 필요한 최대치의 영역을 확보한다. 보통의 시공간에서 이루어지는 성장과 쇠퇴라는 장미의 변화는 상대적으로 인지하기 어렵고 시각적으로도 잘 드러나지 않지만, 이를테면 시공간의 터널을 넘어설 수 있게 해주는 타임랩스 영상(저속촬영을 통해 시간을 압축하는 영상-옮긴이)의 도움으로 하나의 식물이 성장하는 데 얼마나 많은 움직임이 수반되는지 확인하는 것이 가능해졌다. 그로 인해 우리는 식물과 인간 사이의 가장 깊은 간극을 메우는 일이 어느 정도 가능해졌으며, 이것이야말로 우리가 주어진 시공간에서 살아가는 올바른 방법일 수 있다. 시간을 압축하는 기술을 통해 우리는 장미가 은유가 아닌 실제적인 의지와 수단을 가진 존재라는 사실을 알 수 있다. 이런 인식을 통해 우리는 식물과 비교하여 인간 스스로에 대해 진실이라고 여기는 많은 것을 재고해 볼 여지를 갖게 될 것이다.

　　전통적으로 인류가 스스로를 식물보다 우월하다고 판단하고 그들을 착취할 수 있는 윤리적 정당성을 확보한 가장 큰 근거는 식물에게는 지능이 없다는 가설이다. 인간과 식물의 상호작용이라는 측면에서 적어도 서양은 전자가 후자에 대한 완전한 통제권을 가졌고 그를 통해 이익을 도모해야 하기 때문에 식물의 웰빙에 대해서는 전혀 고려할 의사가 없었다. 사실 우리는 식물이 지각 있는 존재이고 우리에게 영향력을 행사할 수 있다고 믿는 사람을 현실감각이 없거나 나무 등을 숭배의 대상으로 여기는 주술적인 사람이라고 판단할 가능성이 높다. 하지만 현대의 생물학자들은 식물이 단지

시적이고 비유적인 표현으로서가 아니가 실질적인 '지능' 활동을 하는 것으로 발표하고 있다. 학자들은 식물의 활동을 단순한 반사작용이 아닌 생존을 위한 투쟁과 관련된 다윈주의적인 구체적 이론으로 설명한다.

　　우리는 이제 장미가 다른 모든 식물과 마찬가지로 기억을 저장하고 실행할 수 있는 능력이 있으며 아울러 정교한 통신 네트워크를 형성할 수 있다는 사실도 알고 있다. 식물은 시간을 가늠할 수 있을 뿐 아니라 화학적 신호 체계도 가지고 있는데, 효과적인 무선 통신 네트워크와도 같은 그 신호 체계는 예를 들면 인간을 포함한 동물을 끌어들여 씨앗을 뿌리는 데 필요한 이동성을 확보하는 모습에서도 확인할 수 있다. 숲의 나무도 정보를 공유하여 곤충 침입이나 물 부족 혹은 토양 질의 변화로 어려움에 처한 다른 나무에게 도움을 준다. 나무는 공기 중에 퍼지는 화학물질은 물론 뿌리나 곰팡이의 연결망으로 주고받는 용해성 화합물을 통해, 심지어 초음파 소리를 통해서도 '대화'할 수 있다. 사람들은 이런 연결망에 우드 와이드 웹wood wide web이라는 별명을 붙여주기도 했다. 나무는 또한 주변 동료에게 초식동물의 공격에 대해 경고하고 위험한 병원균과 임박한 가뭄에 대한 경고를 교환한다. 동족을 인식할 수 있으며 가까운 식물에게서 받는 정보에 끊임없이 반응한다. 같은 종의 식물들이 다른 종의 식물들과 소통하며 자연적인 해충 방제 메커니즘을 유도하기도 한다. 장미도 뿌리 삼출액(뿌리 주변 토양인 근권根圈에서 만들어지는 물질)으로 이어진 자극 감각을 통해 인근 식물을 감지할 수 있지만 잎사귀를 통해서도 인식할 수 있다.

　　그런데 장미가 지능을 가지고 있다는 것을 인정한다고 해도 장미의 뇌는 어디에 있는 것일까? 식물 지능 연구의 선구자인 식물학자 앤서니 트레와바스Anthony Trewavas가 주장하듯 이 질문은 행동과 지능에 신경계가 필요하다는 암묵적인 가정인 인간의 '두뇌 쇼비니즘'(쇼비니즘은 맹목적인 애국주의를 말한다-옮긴이)을 드러낸다.[15] 식물은 동물처럼 명확히 발달한 신경계나 신경세포가 없

기 때문에 진정한 의미의 '지능'을 가졌다고 보기 어렵다고 우리는 생각한다. 하지만 다른 모든 식물과 마찬가지로 장미도 뇌 없이 생각한다. 전기 신호를 사용할 뿐 아니라 수백만 개의 감응세포를 가지고 있으며 각각의 세포는 문제 해결 능력을 가지고 있다. 때문에 인간이 특정 작업을 수행하기 위해 특정 기관을 사용해야만 하고 뇌가 오작동하거나 중요한 기관이 기능을 상실하면 사망할 가능성이 높지만, 식물은 전체 유기체에 여러 기능이 퍼져있기 때문에 많은 경우 죽음에 이르는 대신 상당한 피해에 그치고 만다. 그럼에도 '마음'이란 무엇인가에 대한 질문에 대해 동물 중심적인 편협한 이해만으로 답한다면, 동물 세계에서 마음의 역할을 하는 많은 작용을 무시하게 되고 동물이 아닌 것은 의도를 가진 행위자로 간주하지 않게 된다. 그럴 경우 결국은 식물 세계를 착취 가능한 자원 이상의 존재로 바라보는 행위에 담긴 의미를 받아들일 수 없게 된다.

신경생물학자 스테파노 만쿠소는『식물의 혁명적인 천재성The Revolutionary Genius of Plants』이라는 책에서 인간의 사유 체계에는 인간과 식물의 관계맺음에 관한 한 근원적인 비대칭성을 보이며 그로 인해 새로운 가능성에 대한 시야를 차단당하고 있다고 주장했다. 이런 사고는 동물과 식물의 생물학적 차이라는 근본적인 특성에 대한 오해에서 비롯됐기 때문이다. 둘 사이의 구별은 '집중 concentration'이라는 동물 기반 원리와 '확산diffusion'이라는 식물 기반 원리라는 상반된 개념으로 설명된다.[16] '집중'의 원리는 인간의 동물적 생존의 기본 요소로 오래전부터 '인간'을 의미하는 본질적인 개념이 됐으며 인간사회가 구축된 기본 개념으로 사용됐다. 예를 들면 역사를 통틀어 인간사회는 고도로 중앙집권화된 계층 구조로 만들어졌는데 이는 인간사회가 동물의 몸이 만들어진 방식을 모방했기 때문이다. 만쿠소는 이렇게 설명한다. "인간이 설계하는 모든 것은 어느 정도 유사한 형태를 나타낸다. 과업을 수행하는 모든 기관을 뇌가 총괄하는 방식이 그것이다."[17] 이 원리는 의사결정을 총괄하는 중앙집중식 뇌가 없이 생존하고 진화하는 식물의 '확산' 원리

와 근본적으로 대비된다. 만쿠소가 주장하는 바에 따르면 인간이 만일 그런 근본적인 편견에서 벗어날 수 있다면 그것은 아마도 장미과를 포함한 식물들이 생태계가 직면한 환경문제에 대한 해결책을 제공하기 때문일 것이다.

2015년 스웨덴 연구원들은 살아있는 장미 식물 내부에서 온전히 기능하는 전자회로를 '재배'하여 '이식'했다고 주장했다. 그래서 만들어진 식물 사이보그인 'e-식물' 혹은 '전자 식물'은 전류를 흐르게 해서 잎의 색조를 바꿀 수도 있다.[18] 장미 사이보그는 아마도 내가 인간과 장미의 관계맺음에 대해 이야기한 필연적인 다음 단계가 될 것이다. 그러나 나는 이 뉴스를 보고 과학자들이 종종 자신들의 혁신이 세상에 대한 최선의 처방일 것이라는 우월적인 사고 체계 안에 체계적으로 갇혀있을 수도 있겠다는 생각이 들었다. 그들은 여전히 자연이 조작되고 활용되는 수동적인 물적 자원일 뿐이라는 근대 서구 사상을 고수하고 있는 듯하다. 하지만 만쿠소 자신은 낙관적인 입장을 견지한다. 그는 인간이 이런 구조적 한계를 돌파할 수 있다고 믿으며 건강한 삶과 혁신에 관한 한 그 어떤 것도 식물보다 우월하지 않다는 점을 설파하고자 한다. 식물이 기능하는 방식은 특히 변화를 인식하고 혁신적인 솔루션을 찾는 능력이 성공의 필수 조건이 된 오늘날 유용한 예시가 될 수 있을 것이다. 인간이 종의 보존이라는 측면에서 미래를 설계한다면 이런 점을 염두에 두는 것이 좋을 것이다.[19]

우리는 한동안 인류가 식물로부터 많은 교훈을 얻어야 한다는 사실을 인식하고 있었다. 그런데 철학자 마이클 마더는 자신이 '식물적 사고plant-thinking'라고 부르는 것을 의식 속에 수용하여 그것을 실천해야 한다고 주장한다. 이 개념에는 식물의 비인지적, 비관념적, 비상상적 지능이 포함된다. 우리는 식물에게서 수많은 생생한 교훈을 얻을 수 있다. "다른 식물들을 향한 지속적인 관심, 성장에 집중하는 모습 영양분을 획득하는 모습 그리고 생명의 무의식적인 지향성이자 '지혜sagacity'의 초석인 번식하는 방법 등이 그것

이다."[20] 진심으로 식물은 미움보다 사랑을 키우고, 축적하고 약탈하는 대신 나눔을 실천하는 모습을 보이며 우리를 일깨운다.[21]

우리가 식물을 바라보는 관점에 이토록 큰 변화가 찾아온 것은 이제 우리가 정원에서 자라는 장미를 보면서도 장미가 세상의 다양한 문제를 적극적으로 해결하고 구체적인 목적과 사명을 설정하는 데도 도움을 준다는 사실을 인식해야 함을 의미한다. 장미가 학습과 기억과 소통을 통해 환경과 상호작용하며 나름의 목표를 설정하고 주어진 환경에 적응한다는 사실로부터도 교훈을 얻어야 할 것이다. 우리는 또한 장미와 인간이 서로에게 이득이 되는 공진화co-evolution 과정에서 그들과 연결돼 있을 뿐 아니라 장미가 초대한 방식으로 그들의 수명 주기에 우리가 참여하고 있다는 사실도 인식해야 한다. 장미는 수분을 위해 꿀벌이 필요하지만 자신들의 생존을 돕는 인간 또한 적극적으로 관심을 끌어야 하는 대상으로 여긴다.

실제로 장미는 인간과 맺은 인연을 통해 막대한 이익을 취하고 있다. 농업이 발전한 이후에는 많은 종의 장미가 경작지를 구분하는 울타리이자 동물을 방어하는 가시울타리로서의 이점을 누렸다. 책의 서두에서 언급한 힐데스하임 대성당 벽을 기어오르는 도그 로즈가 인간의 도움 없이도 이토록 장수를 누릴 수 있었을까? 그 도움도 인간의 선물이 아니었다고 할 수 있을까? 앞에서 언급한 것처럼, 예를 들면 평범한 다섯 장 꽃잎의 장미가 아닌 수십 장의 꽃잎을 가진 장미를 인공적으로 변이시키는 경우 그런 변종은 수많은 꽃잎이 제한된 성장력을 낭비하기 때문에 개체가 허약해지다가 급기야 자연적으로 소멸하고 만다. 그런데 취약한 돌연변이 가운데 일부는 아름다움이라는 요소를 구비한 덕분에 인간의 손에 의해 조심스럽게 보호되고 전파돼 생존을 보장받았다.

오래전부터 이어져온 사고방식에 따라 우리는 우리가 적합

하다고 생각하는 모양대로 양심의 가책 없이 장미를 완전히 재구성할 수 있다고 생각했다. 그래서 우리의 필요에 맞게 조작하면서 더 합리적이고, 더 예쁘고, 더 발전한, 더 시장성 있는 형태로 재배했다. 그런데 산업화된 환경에서 생태계에 직접적인 위협이 되는 고수익의 장미 화훼 산업 속에서 피어나는 장미를 단순히 주어진 문화적 환경 속에서 상징적인 대용물로 여기거나 미적으로 즐겁고 유용한 선물로만 바라보도록 학습됐다는 이유로 아무 문제가 없는 것처럼 옹호하기만 해도 되는 걸까? 그 대신 장미가 단순히 인간에 의해 착취당한다기보다 장미 스스로 진화의 기회를 얻기 위해 인간을 조종해 온 자율적이고 지능적인 유기체라는 무서운 생각, 즉 기존의 인간 중심적 사고를 '뒤흔드는' 상상을 즐겨보면 어떨까? 이처럼 인간을 조종한 사례는 단어나 이미지로 구성돼 지적인 탐구 대상이 될 수도 있는 수많은 상징적 장미로서 인류의 문화유산 곳곳에 분명히 산재해 있을 것이다. 그리고 우리는 문화적인 정보가 밈의 방식으로 통용되는 현실에서 세상 어디에나 존재하는 장미라는 유산을 인류에 대한 본질적인 가치로 상정하여 고민하기보다, 밈의 복제 자체를 위해 유통하고 있는 건 아닌지 반성해 볼 수도 있을 것이다.

    이런 여러 문화적 변화와 관련하여, 예를 들면 가드닝 분야에서의 뉴퍼레니얼리즘 운동은 사람이라면 누구나 가지고 있는 '자연화naturalizing'나 '리와일딩rewilding'(혹은 재야생화-옮긴이)의 욕망과 일맥상통한다. 그런 사고 속에서 식물의 해방은 특정 종을 선택하고 배제하고 변형시키며 생장 제반을 통제하려는 인간의 강박에서 벗어나 자유롭게 번식하고 가지를 뻗어가며 성장하도록 만들어진 것이 자연이라는 본래의 의미를 되찾으며 완성을 이룬다. '길든다는 것'은 노예화된다는 것을 의미하기 때문에 진보주의자들에게는 거부감이 큰 단어다. 이 '부정적인' 단어에 대해 그들은 자유를 의미하는 '야생'이라는 '긍정적인' 단어로 맞선다. 뉴퍼레니얼리즘을 구현하려는 정원사는 정서와 환경과 꿈에 관심을 기울이는데 이것은 감각 경험이 아닌 정신과 관련된 영역이다. 장미를 전경에

배치하고 미적 만족을 지향하며 정원의 색채에 주의를 집중하면 감정적인 경험에 치중하게 될 위험이 있기 때문이다.[22]

그런데 장미와 관련한 이와 같은 비평에는 고려해야 할 다른 측면이 있다. 앞에서 언급한 것처럼 장미는 인간에게 매우 특별한 '인간의 식물'이다. 그리고 그 식물로서의 존재는 우리의 역사와 문화의 흔적과 불가분의 관계로 연결돼 있다. 우리는 앞에서 문화적인 기호로서 장미가 활용돼 온 맥락을 살폈을 뿐 아니라 식물학적으로 정원장미가 어떻게 인공 선택, 즉 인위적인 인간의 개입을 통해 만들어졌는지도 살펴보았다. 이처럼 장미는 자연의 산물인 만큼이나 인간이 만든 문화의 산물이기도 하다. 그래서 인간과 장미와의 관계는 인간과 인간의 과거와의 관계이고, 그 과거는 더 이상 인간중심주의라는 장밋빛 색안경으로 판단해서는 안 된다. 그러자 장미는 또다시 이념 울타리의 잘못된 영역에 방치되는 상황에 처했다. 이제는 편견과 폭력과 억압이라는 죄목으로 인류 역사와 내통해 온 과거를 추궁당하는 신세가 된 것이다. 이런 이유로 '와일드스케이핑'은 장미를 배타적 소유물로 여겨온 독점적 경계에 기반한 기존의 정원 개념을 벗어나려고 하고 있다. 이런 의미에서 뉴퍼레니얼리즘은 악몽처럼 반복된 역사에서 벗어나려는 열망들이 추동한 현대 문화 양상의 매우 보편적인 변화를 보여주고 있다. 그래서 기존의 타협된 역사와 깊이 공명해 온 장미와 같은 식물을 거부하고 과거와의 연속성을 의도적으로 차단하면서 자신들이 주장하는 공간의 양식을 해방의 상태로 간주한다.

하지만 리와일딩을 추구하는 일이 궁극적으로 낭만주의적이고 범신론적 생태학의 중요하고도 잠재력 가득한 변혁과 발전을 도모하는 계기가 될 수 있다고 해도, 한편으로는 식물과 인간의 이해관계가 명백히 구별된다는 사실을 인식하지 못하게 될 위험도 있다. 어쩌면 우돌프와 그의 동료들은 인간의 손길이 닿지 않는 꽃 세상을 재현한다는 기치 아래, 문화-역사적인 깊이와 밀도가 누적된 기존의 정원을 외면하고 과거인들의 우월감이 지배했던 땅을 팽개

친 채 새로운 영토만을 물색하고 있는 것인지 모른다. '자연적인'이라든가 '야생의 정원'과 같은 단어를 사용하는 것은 '자연'이라는 존재에 대립하여 그것을 통제하는 역할을 하는 지극히 인간 중심적인 언어의 조금 다른 표현일 뿐이다. 환경은 **우리에게** 자연적이거나 야생이거나 둘 중 하나다. 요컨대 우리는 여전히 뉴퍼레니얼리즘 활동가들이 사랑하는 다년생 식물을 심어야 한다. 그 식물들은 인간이 개입하지 않는 한 이곳에 찾아와서 우리의 즐거움을 위해 자라지는 않을 것이기 때문이다. 하지만 마이클 마더가 리와일딩을 포용하는 생태 일반론에서 설파한 것은 우리가 인간의 억압적 역사에서 벗어나기 위해 해야 할 일이 격식 있는 장미 정원을 다년생 식물이나 미니어처 숲으로 대체하는 일뿐이라는 생각을 경계해야 한다는 점이다. "무엇보다도 그것은 지배와 통제를 의식적으로 거부하여 오히려 야생의 과거만을 추종하고 인간과 식물이 형성해 온 두 당사자들에게 지대한 영향을 미친 상호작용의 역사를 지워 우리의 힘이 여전히 우세하다는 환상에 빠지도록 만든다. 또한 그런 생각은 더 부드럽고, 더 잘 스며들고, 적응력이 뛰어난 식물이라는 생명체를 외면해 온 우리의 기존 역사와도 다를 바가 없다."[23]

적어도 어떤 사람들에게는 장미가 시대에 뒤떨어진 정원의 주인이거나 자연과 인간의 타협된 산물일 뿐 아니라 더욱 깊은 곳에서 인간의 과거 전체와 은밀한 관계를 맺어온 대상일 수 있다. 이런 광범위한 비판에서 원예사를 고용하는 후원가 역시 맹목적으로 개인의 이익 추구에 몰두하는 일종의 착취자들로 매도되는 경우도 많다. 하지만 생명을 보존하고 미래의 정원 디자이너에게 지속적인 영감의 원천이자 기준점이 되는 개인과 공공의 역사적 정원 모델을 너무 빨리 포기해서는 안 된다.

물론 지금 이 순간에도 절화장미 사업은 융성하고 있으며 또한 글로벌 사업으로 성장하고 있다. 내가 조사해 본 바로는 영국과 프랑스와 한국의 수많은 정원에서 장미가 즉시 절멸할 위험성은 없는 것으로 나타났다. 하지만 장미 애호가나 장미 사업 종사자들이

통계 수치를 확인한다면 적잖은 우려가 될 것이다. 2002년 미국의 장미 시장은 총 5,880만 달러(약 760억 원) 이상의 가치를 가졌다. 이후 그 가치는 절반 이상 하락했고 2018년에는 5년 전에 비해 소폭 증가한 1,900만 달러(약 250억 원)를 상회했다.[24]

최소한 가까운 미래에 즉각적인 재앙이 벌어지지만 않는다면 사람들은 여전히 장미를 사랑할 것이다. 이를테면 격식 있는 평화 장미 공원은 계속해서 만들어지고 있다. 심지어 미국에 본부를 둔 국제세계평화장미원International World Peace Rose Gardens이라는 단체도 있다. 이들은 캘리포니아주 퍼시픽 팰리세이드에 있는 자아실현협회Self-Realization Fellowship 호수사원Lake Shrine의 간디관을 비롯해 과달루페 성모마리아 대성당Basilica of Our Lady of Guadalupe과 아시시의 성프란체스코 대성당Basilica of St Francis of Assisi에 세계평화장미정원을 건립하는 프로젝트를 시작했다.[25] 이 단체의 웹사이트에는 다음과 같은 건립 취지가 명시되어 있다. "국제세계평화장미정원International World Peace Rose Gardens, WPRG은 세계 곳곳에서 평화를 추구하는 모든 일에서 촉매제의 역할을 하고자 합니다. 저희는 1988년 비영리단체로 발족했으며 공공의 평화를 기원하는 마음으로 누구나 접근할 수 있는 장소에 아름다운 장미 정원을 조성했습니다. 이 정원은 많은 이들이 모여 아름다움을 나누고 더 나은 사람과 더 나은 세계시민이 될 수 있도록 영감을 선사하는 강렬한 소통의 장소가 되고자 합니다."[26]

이토록 대담한 문구를 읽은 나는 장미가 실제로 인간을 혹은 인간의 일부를 "더 나은 사람과 세계시민"으로 만들 수 있는지 궁금해졌다. 『굴리스탄』의 서문에서 사디는 장미와 비슷한 어떤 것이 자신에게 미친 자비로운 영향에 대해서는 의심의 여지없이 분명하다고 했다. "나는 무가치한 진흙 조각이었네. 하지만 잠시 동안 장

미와 연을 맺었고, 거기서 나는 동반자의 사랑스러움을 향유했네. 그것이 없었다면, 나는 지금도 용납될 수 없는 흙덩이일 뿐." 라이너 마리아 릴케 역시 자신의 시 「장미 화병」에서 장미와의 친밀한 관계를 통해 얻을 수 있는 심오한 이익이 있다고 주장한다. "당신은 분노의 화염을 목격했네; 두 소년이었지 서로 부둥켜안은 그들, …… 그러나 지금 당신은 알고 있어 이런 일들이 어떻게 잊히는지를: 당신 앞에 장미 가득한 화병이 있기 때문이야."[27]

장미는 앞으로도 세계 곳곳의 정원과 공원에서 자신의 모습을 뽐내고 있을 것이다. 장미는 상징과 은유로도 우리 곁에 남아 낭만적인 소설과 팝 음악을 풍성하게 할 것이며 '아마추어 화가'의 그림 소재나 소시민들의 장식 예술에도 믿고 사용할 수 있는 유쾌한 존재로 남아 있을 것이다. 하지만 당연한 일이지만 더 야심찬 작가와 음악가와 예술가들은 낡고 오래된 클리셰cliché에 새로운 생명을 불어넣는 일을 그치지 않을 것이다.

나가며

볕 좋은 6월의 어느 날 아침 레전트 공원에 있는 퀸메리 로즈가든을 방문했던 기억이 생생하다.[1] 이 정원은 런던에서 가장 많은 장미가 자라고 있으며 동심원 화단의 수없이 많은 꽃은 다채로운 입방체 꽃 조형물과 함께 나의 지친 눈에 기분 좋은 자극을 전해주었다. 어떤 구역에서는 꽃향기가 향긋한 운무처럼 공중을 부유하는 것 같았다. 매혹적이었다. 그런데 여러 해가 지난 지금, 그때 내가 오감으로만 정원을 체험한 것이 아니었음을 새삼 깨닫는다. 나 역시 나의 감수성을 통해 정원의 모든 것을 무의식적으로 받아들이고 있었다. 그것은 비단 나뿐만이 아닐 것이다. 정원에서 나는 수많은 다른 자아와 함께 거닐고 있었다. 이 책에서 기술한 모든 신화적이고 종교적인 자아, 신비주의자, 예술가, 시인, 탐험가, 육종가, 정원사도 그 자리에 함께 있었다. 장미를 사랑했던 빅토리아 시대의 사제 새뮤얼 레이놀즈 홀 역시 이렇게 속삭였다. "그런 다음 첫 햇살이 아침 이슬로 반짝이는 장미 정원으로 가서, 지상에서 가장 아름다운 장면 하나를 감사의 마음으로 흠향하시기를……."[2]

　　　장미는 대체로 은유와 상징으로, 강력한 밈으로, 넘치는 사랑을 누리는 정원식물로 사람들에게 다가가 희망찬 미래를 떠올리는 이미지가 된다. 그리고 행복을 약속한다. 이런 희망의 이미지를 정형화하는 것은 매우 어렵거나 불가능하지만 갈등과 상처를 극복하는 데 필요한 상징들을 가득 담고 있는, 그래서 만인이 공유하는 전통이 된 그 언어를 통해 우리는 소통을 모색할 수 있다.

　　　그러나 퀸메리 로즈가든에 머물렀던 그날을 생각할 때마다 내가 경험했던 유대감과 이를 통해 느낀 기쁨과 감동은 이 책의 마지막 장에서 언급한 골칫거리 현실에 대한 우려로 빛이 바래는 느낌이다. 오래전부터 내가 알고 지낸 많은 '동년배'도 오늘날 우리가 조금씩 개선하고 수정해야 하는, 편견일 가능성이 높은 신념과 태도를 여전히 고수하고 있다. 예를 들어 종교적이고 세속적인 경건함으로 가득 찼던 과거의 역사는 장미의 아름다움을 육체의 세계에서 우리를 노골적으로 '유혹'하는 불온한 것으로 여겼다. 이런 이유

로 장미는 정화돼야 했고 이상화돼야 했다. 장미가 오랜 세월 동안 여성의 아름다움을 대변해 왔고 우리는 여성을 예쁜 관상용 식물로, 남성을 사자나 곰, 늑대와 같은 동물로 여기는 왜곡된 상징성을 극복하지 못했다. 낡고 상업화된 행사임을 알면서도 우리는 특별한 사람과의 사랑을 축하하기 위해 발렌타인데이를 전통 행사로 향유한다. 그리고 장미는 마침내 소비 문화의 주인공으로의 극적인 변신에 성공했다. "꽃으로 마음을 전하세요." 20세기 초 미국 광고의 히트 상품이었던 이 강렬한 슬로건은 역사의 뒤편으로 눈을 돌려 19세기의 '꽃말'을 낙점했다. 그리고 역사의 전면으로 눈을 돌려 쾌락과 자극의 대량 생산 체제에 편승하고는 '머리'와 '마음'을 분리한 뒤 '마음'을 착취하기 시작했다. 돈은 우리 마음 깊이 잠복해 있다가 진심 어린 순간을 담보 잡아 이익을 취한다. 장미는 포장되고 상품화되고 물건처럼 취급됐을 뿐 아니라 불법적이고 잔인한 돈벌이에 이용되기도 했다.[3] 산업화된 농업에 의존하는 지역 경제의 대량 생산은 지구온난화에 직접적으로 기여한다. 심지어 장미 정원이라는 발상조차 이제는 올바르지 않은 윤리적 가치를 구현하는 곳이라고 비판받을 수 있다. 윌리엄 카를로스 윌리엄스가 말한 것처럼 이미 100년 전에 "장미는 시대에 뒤떨어졌다."

그런데 희망과 행복을 상징하는 여러 다양한 전통적 가치마저도 비슷한 양상으로 세상으로부터 외면당하고 있다. 오늘날 가까운 미래에 대한 대부분의 긍정적인 비전은 자연보다는 과학과 기술의 영역에서 관측된다. 나는 인터넷을 언급하면서 마지막 장을 시작했는데, 지난 30년 동안 가장 근사하면서도 사회적인 대중화가 가능한 낙관적인 미래상을 제시한 곳은 무엇보다도 디지털 영역이었다. 마우스를 클릭하면 디지털 파란 장미를 만들 수 있으니 화훼 산업의 반발도 즉시 잠재울 수 있을 것이다. 오늘날 사람들은 자연 세계의 풍경과 선율로부터 점점 더 차단되고 있다. 행복한 향수를 불러일으킬 뿐 아니라 훗날 내면의 감정적 방아쇠를 형성할 수도 있는 옛 시절의 추억의 향기마저 천연 원료로 만든 향기에서 인

공적인 설비 공정에서 생산되는 향기로 바뀌고 있다. 오늘날 사회는 유기적인 현실이 아닌 가상의 현실에서 행복을 약속하는 듯한데 미래의 모습을 자연에서 문화로 이전하는 현상은 우리가 확신하는 삶의 근원이 크게 바뀌었다는 것을 의미한다. 이런 믿음은 인류가 식물과 동물과 광물을 공유하는 세계에 속하지 않고도 살아갈 수 있다는 위안을 주지만 이는 확실히 착각이자 환상일 뿐이다.

하지만 '꽃의 힘'이라는 말을 떠올려보라. 그것은 히피 시대의 청춘들을 매료시켰던 물병자리의 달콤한 아우라로 가득 차 있으며 한편으로는 "꽃으로 마음을 전하세요."라는 절묘한 광고 문구에 대한 반문화적인 응수다. 그 시대의 상징적인 이미지 중 하나는 1967년 워싱턴에 모여 베트남전쟁을 반대하던 시위대 가운데서 국화꽃을 든 17세 소녀 잔 로즈 카스미어Jan Rose Kasmir의 사진이었다. '꽃의 힘'은 '부드러움'의 힘이고 전통적으로는 '여성성'이라고 불렸던 힘이다. 그것은 사랑이자 마음의 소리이기 때문에 강요하고 지시하는 머리의 힘이 아니었고, 어루만져 위무하기보다는 처벌을 가하는 오랜 권력이었던 '남성성'의 가치관과도 다르다. 환멸의 시대인 지금의 관점에서 볼 때 반문화에 대한 열망은 납득하기 힘들고 히피족들의 열망은 다소 순진해 보이는 것도 사실이다. 그들과 정치 급진주의자들이 꿈꾸던 세상은 지금 우리가 살고 있는 세상과 거리가 멀다. 꽃의 힘이 상징하는 사랑과 평화의 가치에 대해서도 냉소적이기 쉽다. 그럼에도 나는 이 책을 통해 특별한 꽃 하나가 가진 놀라운 문화적 '힘'의 긴 역사를 보여주고자 했다.

장미는 우리가 가진 가장 중요하면서도 섬세한 감정과 경험에 특별한 가시적 형상을 부여해 왔다. 또한 육안으로 관찰할 수 없고 이성의 분석을 통해 머리로 이해할 수 없던 것을 소통의 영역으로 이끌어주었다.

현대 영국 시인 앨리스 오스왈드는 2005년에 발표한 시 「유월의 아침 장미를 지나 거닐다Walking Past a Rose This June Morning」에서 풍부하고 심오한 상상을 부르는 장미와의 만남에 대

해 이야기한다. 대답할 수 없는 질문들을 써 내려간 이 시는 인간의 마음속에 장미를 꽃 피운 예이츠의 상념들을 떠올리게도 하는데, **말할 수 없고 형언할 수 없는 장미라는 존재에 대해 그녀가 느끼는 절대적 타자성**absolute otherness에 대한 깊은 감각을 응시한다. 장미를 만난 그녀는 길들인 장미의 아름다움에 감사하거나 그와 관련한 타협된 감정을 노래하지 않는다. 오히려 그녀의 장미는 시인을 세상과 유동적이면서도 긴밀히 얽혀있고 또한 필연적으로 연약한 사람으로 남게 만드는 능력을 가졌다. 어느 인터뷰에서 오스왈드는 자신의 시가 "장미를 직접 대할 때 항상 느끼는 감정에서 비롯됐다"고 설명했다. (그녀 자신도 전문 정원사였다.) "장미는 일종의 은유인데 우리를 은유와 추억의 세계로 던져 넣을 정도로 강력한 은유입니다." 그런 다음 이 책『장미의 문화사』에 딱 맞는 코다(악곡 끝에 덧붙인 부분-옮긴이)가 될 만한 내용으로 그녀는 다음과 같이 덧붙였다. "장미는 상징으로 많이 사용되지만 실제 장미도 존재하기 때문에 매우 민감한 소재입니다. 장미는 영적 세계와 유형적 세계 사이의 경첩이라고 할 수 있죠."[4]

2020년 4월 말 내가 이 책을 집필하던 때였다. 일본의 한 지방자치단체는 5월 초 꽃이 펴서 사람들이 모여들면 코로나19가 확산될 수도 있으니 이를 막기 위해 공공정원에 피어난 수천 송이의 장미꽃 봉오리를 잘라낼 것이라고 발표했다.[5] 일군의 일본 정원사들이 정신없이 장미꽃 봉오리를 베고 있을 장면을 상상하다가 영화 〈아담스 패밀리〉에서 선혈처럼 붉은 덩굴장미 꽃송이를 마구 자르던 모티샤를 떠올렸다. 또한 영화 〈미니버 부인〉에 나오는 영국인 역장이자 아마추어 장미 재배자도 생각났다. 그는 독일의 공습에 대해 이런 말로 분노를 표한다. "장미는 항상 피어날 겁니다."[6] 일본 당국이 취한 안전 조치는 극단적이고도 기이한 방식으로 이루어져 뉴스

거리가 됐지만 우리 모두가 알 듯, 전 세계가 집단적인 상처와 고통과 불확실성으로 몸살을 앓는 동안 '꽃의 여왕'이라는 주제로 글을 쓰는 일은 온당치 않은 듯 느껴졌다. 아마도 독자들이 이 글을 읽게 될 때도 우리 사회는 일상을 온전히 회복하고 있지 못할 것이다. 하지만 바라건대 장미는 정원에 있을 테고 또한 우리의 상상 속에 남아서 우리의 아이들과 그들의 아이들 그리고 그들의 아이들의 아이들에게 전해질 것이다. 장미는 그저 즐기기 위해 존재할 수도 있다. 하지만 그레이트풀 데드의 로버트 헌터가 남긴 말도 새겨볼 필요가 있다. "감히 말하건대, 장미는 인생에 대한 풍자다."

# 감사글

이 책이 출간되기까지 많은 분들의 도움이 있었다. 일일이 거론하기 힘들 정도지만 보은의 마음으로 몇몇 분의 성함을 언급해야 할 것 같다. 장미 일반론에 있어서 피터 빌스의『고전 장미』, 토머스 크리스토퍼의『잃어버린 장미를 찾아서』, 게르트 크루스만의『장미』, 제니퍼 포터의『장미』, 찰스와 브리지드 퀘스트 릿슨의『왕립원예협회 장미백과사전The Royal Horticultural Society Encyclopaedia of Roses』을 참고했다. 장미의 상징과 관련해서는 잭 구디의『꽃의 문화Culture of Flowers』, 바바라 수어드의『상징의 장미』를 참고했다. 사유를 진전시키는 데 도움이 됐던 책은 매튜 홀Matthew Hall의『사람으로서의 식물Plants as Persons』, 리처드 메이비의『식물의 카바레The Cabaret of Plants』, 스테파노 만쿠소의『식물의 혁명적인 천재성』, 마이클 마더의『식물적 사고Plant Thinking』, 마이클 폴란의『욕망하는 식물』등이다.

장미에 대한 식물학적인 전문지식으로 사실을 확인해 주신 여러분들께 감사드린다. 모티스폰트 수도원 장미 정원의 수석 가드너 조니 노턴께 감사드린다. 장미 정원에서 그가 직접 촬영한 사진을 사용할 수 있도록 허락하신 출판사에도 감사한다. 한국장미회 김욱균 회장님께도 감사의 마음을 전한다. 많은 조언을 주신 세계장미회 헤리티지 위원회 유키 미카나기 전 회장님께도 사의를 표한다. 내 장미 정원을 확장하는 데 영감 어린 인터뷰로 도움을 주신 뒤셰르 장미원의 파비앙과 플로렌스 뒤셰르에게도 감사드린다. 멋진 엔드페이퍼를 디자인해 주신 장응복 님께도 감사한다.

여전히 감사해야 할 분들이 많다. 버스콧 파크의 패링던 컬렉션 큐레이터 로저 블리토스Roger Vlitos, 런던 왕립원예협회 린들리도서관 직원들, 아트 큐레이터 샬롯 브룩스에게도 감사드린다. 왕립원예협회가 소장한 수채화 그림 사용을 허락해 주셔서 책 표지를 꾸밀 수 있었다. 많은 격려와 협조를 해주신 로자리안도서관의 엘리자베스 펙스에게도 감사드린다. 일찍이 장미에 대한 관심을 환기시켜 주시고, 잘랄 우딘 루미와 관련한 자료도 제공해 주신 린디 어셔에게도 감사드린다.

에이전트 클라라 그리스트 테일러에게도 깊은 감사를 드린다. 아이디어 구상 단계부터 통찰력 있는 전문지식으로 이 책을 훨씬 더 일관된 내용으로 만들어주셔서 마침내 훌륭한 책이 만들어졌다. 출판사 원월드에서 원고를 검토해 주신 편집자 세실리아 스타인에게도 진심 어린 감사를 드린다. 리다 바쿠아스는 사진과 저작권 문제를 살펴주었고, 폴 내시는 프로덕션 책임을, 케이트 블란드는 출간 책임을, 마틸다 워너는 인쇄를 책임져 주었다.

감사의 말씀을 전하는 데 있어서 장미의 은유와 관련된 이야기는 하지 않으려 했지만 불가피하게 거론해야 할 것 같다. 사람들은 흔히 어떤 관계에 있어서든 정원사와 같은 배우자가 있으면 장미와 같은 배우자도 있다고 한다. 두 역할을 번갈아 감당하며 생을 함께 해준 나의 반려인 장응복에게 감사드린다.

## 주석

### 서문

1  Larkin, P., 'This Be the Verse', *High Windows* (London: Faber and Faber, 1974), 30.

2  Keats, J., 'To a Friend who sent me some Roses' 1816, in P. Wright, ed., *The Works of John Keats: With an Introduction and Bibliography* (Ware, Hertsfordshire: Wordsworth Poetry Library, 1994), 40.

3  Quoted in J. Harkness, *Roses* (London: J. M. Dent & Sons, 1978), 27. There is also a National Rose Garden in Washington D.C.

4  그레이트풀 데드의 가사에는 장미에 관한 이야기들이 등장하는데 〈그것은 분명 장미였으니It Must Have Been the Roses〉라는 곡이 특히 유명하다. 밴드의 앨범 중 하나의 제목은 '아메리칸 뷰티American Beauty'이며 앨범의 커버아트로 에포니머스 레드 로즈eponymous red rose(이에 대해서는 추후 설명)가 등장한다. 1991년 발매된 컴필레이션 라이브 앨범 제목은 '적외선 장미Infrared Roses'다. 파란 장미가 그려진 그레이트풀 데드의 포스터는 온라인에서 구입할 수도 있다. 앞에서 언급한 장미를 휘감은 해골이 그려진 앨범의 제목은 스쿨 퍽Skull Fuck으로 지어질뻔 했지만 레코드 회사의 반대로 제목 없이 발매됐다. 그런데 '스쿨 퍽킹'이라는 말은 히피족 속어로 '뿅 가게 만들기'란 뜻이었다. 하지만 1960년대에 밥 딜런Bob Dylan이 '변화하는 시대The times they are a-changin''(밥 딜런이 발표한 앨범 제목이다-옮긴이)를 노래한 것처럼 오늘날 이 단어의 의미는 인터넷 은어 사전 《어반 딕셔너리Urban Dictionary》가 다시 규정하고 있다. 오늘날 '스쿨 퍽'은 상대의 머리를 잡고 행위자의 성기를 입에 넣는 행위를 말한다. 상대의 두개골을 잡고 고정시키는 자세 때문에 두개골과 성행위를 하는 셈이 된다(www.urbandictionary.com/define.php?term=skull%20fuck) (accessed 02.03.21).

5  다음에서 인용. D. Robb, 'The Rose: A thematic essay for the Annotated Grateful Dead Lyrics', http://artsites.ucsc.edu/GDead/AGDL/rose.html (accessed 02.03.21).

### 들어가며

1  Shakespeare, W., *Romeo and Juliet*, Act II, Scene II. 이 책의 제목인 '이름이 무엇이든By Any Other Name'은 장미의 보존과 계승을 위한 교류의 전 세계적인 구심점인 세계장미회 World Federation of Rose Societies의 뉴스레터 타이틀이기도 하다. www.worldrose.org/conservationand-heritage.html (accessed 24.05.21).

2  브룩이 이 인용구 "Unkempt about those hedges blows"에서 'blows'라는 단어를 사용한 것은 장미가 개화blooming한 모습을 고전적이고 시적인 표현으로 묘사하고 싶었기 때문이다. 예를 들면 영국의 계관 시인 테니슨도 "장미의 사향이 분출한다And the musk of the rose is blown"라고 표현한 바 있다. 이런 표현은 일상적 어법에서 '만개full-blown'라는 단어와 맥을 같이 한다.

3  사회주의인터내셔널Socialist International(1951년에 사회주의를 표방하는 나라의 정당들이 모여 창설한 국제조직-옮긴이)이 붉은 장미를 조직의 상징으로 채택한 점도 주목할 만하다. 하지만 실제로 이들이 파업을 주동했는지의 여부는 확인되지 않는다. 이들이 내걸었던 주장들이 현장에서 파업 사진이나 증인들의 녹취 등으로 실행됐다는 증거가 없기 때문이다. 다음 참조.

*The American Magazine*, 1911, 619. Cited in R. J. S. Ross, 'Bread and Roses: Women Workers and the Struggle for Dignity and Respect', *WorkingUSA*, Vol. 16, No. 1 (March 2013), 59-68, www.researchgate.net/publication/264493015_Bread_and_Roses_Women_Workers_and_the_Struggle_for_Dignity_and_Respect (accessed 02.03.21).

4   Jünger, E., *Storm of Steel*, trans. M. Hofmann (London and New York: Penguin, 2016), 1.

5   Goody, J., *The Culture of Flowers* (Cambridge and London: Cambridge University Press, 1993).

6   빅토르 위고는 자신의 소설 『레 미제라블』에서 다음과 같은 메시지의 노래를 등장시켰다. "Les bleuets sont bleus, les roses sont roses, Les bleuets sont bleus, j'aime mes amours"이를 번역하면 '제비꽃은 파란색, 장미는 분홍색, 제비꽃은 파란색, 나는 내 사랑을 사랑하네.' 위고와 동시대 인물이었던 시인 샤를 보들레르도 외설스러운 댄서였던 발랑스의 로라Lola of Valence를 그린 에두아르 마네Edouard Manet의 그림에 시로 답했을 때, 색깔과 식물의 상관성을 체득하고 있었다. 그는 로라에 대해 "un bijou rose et noir"라는 표현을 사용했는데 이는 '분홍색과 검은색이 섞인 보석'이라는 뜻이다. 즉 보들레르는 그림 자체에서 보이는 주요 색상과 보석, 꽃 등의 색채와 더불어 댄서로서의 에로틱한 매력을 그렇게 형용했다. (기술된 색상과 보석, 꽃 등은 마네 그림 내에서 로라의 셔츠 무늬에 나타나 있다.) 물론 그는 장미꽃이 여성의 생식기에 대한 견고히 정립된 은유라는 사실을 활용했다. 로라를 그린 그림에는 분홍색 피부와 검은 음모가 특징적으로 나타난다. 또한 당시에는 창녀의 속어로 '장미une rose'라는 단어를 사용했다.

7   Price, M. W., 'Wild Roses and Native Americans,' in F. Hutton, ed., *Rose Law: Essays in Cultural History and Semiotics* (Frankfurt am Main: Uncut/Voices Press, 2012), 25-44; 30-31.

8   de Saint-Exupéry, A., *The Little Prince* 1943, trans. I. Testot-Ferry (Ware, Hertsfordshire: Wordsworth Classics, 2018), 82.

9   Eco, U., The Name of the Rose, trans. W. Weaver (London: Harvest Books, 1980), Postscript, 3.

10  Sappho, 'Song of the Rose: Attributed to Sappho', trans. E. B. Browning, in A Selection from the Poetry of Elizabeth Barrett Browning (Leipzig, Germany: Tauchnitz, 1872), 195. 장미에 바쳐진 이 찬사는 사포가 아니라 서기 2세기의 아킬레스 타티우스Achilles Tatius 작품이라는 데 합의가 이루어지고 있다. 브라우닝이 그녀의 작품을 완성시킨 것은 매우 간접적인 자료들을 통해서였다. 다음 참조. Håkan Kjellin, 'The Myth of Sappho and the Queen of Flowers', By Any Other Name: Newsletter of the World Federation of Rose Societies, No. 20 (September 2019), 2-3, www.worldrose.org/assets/wfrs-heritage-no-20-september-2019. pdf (accessed 24.05.21).

11  1911년에 스코틀랜드 시인 로버트 번스가 중국어로 번역한 최초의 시도 대중적으로 잘 알려진 「붉고 붉은 장미A Red, Red Rose」였다(5장 참고). 문학사학자 리정슈안李正栓이 이 작품 이후 번스의 시를 중국어로 번역한 수많은 작품을 연구한 논문에도 이런 내용이 잘 나타나 있다.

> 장미는 국적에 상관없이 모든 사람에게 매력을 발산한다. 장미는 단순한 화초가 아니다. 그것은 사랑의 상징이자 정념의 화신이며 정렬의 분출구가 됐다. 수없이 많은 아름다운 꽃 가운데 이 작은 꽃을 인간 감정의 놀라운 어법으로 표현할 수 있는 사람은 오직 천재적인 재능을 가진 자뿐이다. 전 세계 사람들과 마찬가지로 중국인들도 이 시를 매우 높이 평가했고, 여러 세대의 학자들도 아름다움과 열정을 감상하려는 더

많은 사람들에게 이 시를 소개하고자 노력했다.

하지만 뒷장에서 보게 되겠지만, 장미는 중국에서 아름다움의 상징으로 추앙받았고 이 점이 부각되면서 여성에 대한 아름다움과 사랑의 은유로 사용됐다. 이런 이유로 번스가 자신의 고향에서 얻은 것과 동일한 명성을 중국에서 얻지 못했다는 사실은 매우 놀랍다. 중국에도 장미와 유사한 지위를 점하고 있던 모란peony이라는 화초가 분명히 존재했다. 따라서 번스의 시가 표현한 '사유와 감정의 보편성'을 일부 공감했을 수 있지만 장미에 대한 은유를 통해 사랑을 형용하는 장미에 대한 번스의 찬사는 주로 서양 문화의 가치를 추종하고 모방하려는 중국 엘리트들의 열망에 부합했다. 이런 풍조는 사회적, 경제적, 정치적 '진보'에 동참하는 것으로 해석됐으며 서구 문화를 수용한다는 상징적인 행위로 받아들여졌다. 이런 상징물의 대표적인 경우가 바로 장미였다. 이런 의미에서 장미와 장미의 상징성은 문화제국주의나 문화적 병합 혹은 모방 등의 거시적인 문제와 분리해서 생각될 수 없다. 다음 참조. Li, Z., 'A Survey of Translation of Robert Burns' "A Red, Red Rose" in China', *Journal of Literature and Art Studies*, Vol. 6, No. 4 (April 2016), 325-339, https://pdfs.semanticscholar.org/8763/c54ba2cb1d3f3973f40a01f17a920a419b9a.pdf (accessed 02.03.21).

12 Dawkins, R., *The Selfish Gene* (Oxford: Oxford University Press, 1976). 또한 다음 참조: Blackmore, S., *The Meme Machine* (Oxford: Oxford University Press, new edition, 2000).

13 Harkness, J., Roses, 48.

### 1장 장미의 가족을 만나다

1 Krüssmann, G., *Roses* (London: B. T. Batsford Ltd., 1982), 6-11.

2 나는 다음 책에 명시된 피터 빌스의 분류를 따르고 있다. *Classic Roses: An Illustrated Encyclopedia and Grower's Manual of Old Roses, Shrub Roses and Climbers* (London: Harvill Secker, 1985), 125-413.

3 Beales, P., *Classic Roses*, 125-413.

4 피터 하크니스Peter Harkness의 자료다. *The Rose: A Colourful Heritage* (London: Scriptum Editions, 2003), 37.

5 뉴욕식물원New York Botanical Garden의 자료다.

6 Pollan, M., *The Botany of Desire* (New York: Random House, 2002), 109.

### 2장 원종과 변종이 공존하다

1 Krüssmann, G., *Roses*, 33.

2 Pliny, *Natural History*, Book 21, Chapter 10. Cited in G. Krüssmann, Roses, 34-35.

3 Krüssmann, G., *Roses*, 74.

4 예를 들면, 다음의 자료가 도움이 된다: Rollin, R., 'De Rosariis Paesti: Roses of Paestum, Remontant or Not', *Rosegathering*, www.rosegathering.com/debiferi.html (accessed 02.03.21).

5 Mattock, R., "실크로드가 탄생시킨 교잡종: 문화가 교류하면서 다마스크 장미인 로사 다마스케나에 담긴 개화반복성 유전자의 이동이 촉진됐다. 그것은 대략 기원전 3500년경부터 기원전 300년경까지 이루어졌고, 고대 시대에는 옥서스계곡강이라 불렸고 중앙아시아에 큰 분기점을 가져왔던 아무다리야강으로부터 시작됐다.". 배스대학교 2017년도 미발표 박사 논문. https://researchportal.bath.ac.uk/en/studentTheses/the-silk-road-hybrids(accessed 02.03.21). 또한 다음 참조. De Carolis, E., Lagi. A., Di Pasquale, G., D'Auria, A. and Avvisati, C., *The Ancient Rose of Pompeii* (Rome: L'Erma di Breitschneider, 2017).

6 Bunyard, E. A., *Old Garden Roses* (London: Country Life Ltd, 1936), 95.

7 Gerard, J., *Leaves from Gerard's Herball: Arranged for Garden Lovers* 1931, ed. M. Woodward (Dover Publications Inc., 1969), 97-98.

8 Bunyard, E. A., *Old Garden Roses*, 96.

9 파리 남동쪽에 있는 프로뱅을 방문했을 때도 이런 사실을 확인할 수 있었다. 해당 이야기들은 아직도 회자되고 있었으며 다소 축소되기는 했지만 지역의 장미 산업도 건재했다.

10 Rivers, T., *The Rose Amateur's Guide* (London: Longman, Orme, Brown, Green, and Longmans, 1837), 1.

11 Rivers, T., *The Rose Amateur's Guide*, 101.

12 Shakespeare, W., *A Midsummer Night's Dream*, Act II, Scene I.

13 Krüssmann, G., *Roses*, 95.

14 Thomas, G. S., *Climbing Roses Old and New* (London: Weidenfeld & Nicolson, 1983).

셰익스피어보다 200년 후대 시인인 존 키츠는 「나에게 장미 몇 송이를 보낸 친구에게To a Friend who sent me some roses」에서 다음과 같이 묘사했다.

야생의 자연이 낳은 가장 사랑스러운 꽃을 나는 보았네,
갓 피어난 한 송이 머스크 장미, 여름철 가장 먼저 아름다움을 드러내는 꽃,
티타니아 여왕이 휘두르는 마술지팡이처럼 우아하게 자라난 그 꽃.

그런데 우리는 존 키츠의 식물학 지식도 의심해 봐야 할 듯하다. 그는 머스크 장미가 "여름철 가장 먼저 '아름다움sweet'을 드러낸 꽃"이라고 했다. 하지만 키츠가 우연히 냄새를 맡은 최초의 '향기로운sweet' 장미가 머스크 장미라는 의미가 아닌 한, 이것은 사실일 수 없다. 아마도 그는 셰익스피어의 표현을 참고했을 것이다.

15 Rivers, T., *The Rose Amateur's Guide*, 97.

16 Rivers, T., *The Rose Amateur's Guide*, 97.

17 Gerard, J., *Leaves from Gerard's Herball*, 97.

18 Gerard, J., *Leaves from Gerard's Herball*, 102.

19 Gerard, J., *Leaves from Gerard's Herball*,, 99.

20 Jekyll, G. and Mawley, E., *Roses for English Gardens* (London: Country Life and George Newnes Ltd, 1902), 13.

21 Jekyll, G. and Mawley, E., *Roses for English Gardens*, 12.

22 Jekyll, G. and Mawley, E., *Roses for English Gardens*, 12.

23 Jekyll, G. and Mawley, E., *Roses for English Gardens*, 6.

24 한국에 살고 있는 나는 몇 년 전, 도로를 접하고 있는 어느 산비탈에서 로사 멀티플로라를 발견하고 한 그루 채취해 집 정원에 심었다. 한국에서는 이 장미를 흔히 찔레꽃 혹은 산장미라고 부르는데, 이를 주제로 가수 장사익이 부른 유명한 노래가 있다. 첫 구절을 번역하면 다음과 같다. "하얀 꽃 찔레꽃, 순박한 꽃 찔레꽃, 별처럼 슬픈 찔레꽃, 달처럼 서러운 찔레꽃." 이 노래를 들은 이후 나는 우리 집 정원의 멀티플로라를 보면서 슬픈 감정을 느낀다. 드물게 피어나 아치 모양으로 휘어 있는 줄기에 붙어있는 여린 꽃송이를 볼 때마다 그런 생각이 더해진다. 아내와 나는 몇 년 전에 가지치기를 하는 실수를 저질렀는데, 그러자 멀티플로라는 항의의 뜻을 표하며 작년에는 거의 꽃을 피우지 않았다. 하지만 올해, 내가 이 책을 쓰는 지금(2020년 5월 중순)은 꽃송이들이 만개하여 멀티플로리페러스multifloriferous(멀티플로라Multiflora와 플로리페러스floriferous 두 단어를 합해 저자가 만든 말이다–옮긴이)한 장관을 연출하고 있다.

25 Thomas, G. S., *The Complete Flower Paintings and Drawings of Graham Stuart Thomas* (London and New York: Thames and Hudson, 1987), 144.

26 Beales, P., *Classic Roses*, 37.

27 'Tombstone's Shady Lady', *CBS News*, 2 July 2017, www.cbsnews.com/news/tombstones-shady-lady (accessed 02.03.21).

28 McCann, S., *The Rose: An Encyclopaedia of North American Roses, Rosarians, and Rose Lore* (Mechanicsburg, PA: Stackpole Books, 1993), 49-50.

29 중국 명나라 때인 1405년에서 1433년 사이에 정화 제독이 기술적으로 진보한 중국의 함대를 이끌고(하나의 함대는 거의 300척의 배로 구성됨) 일곱 차례나 대원정을 나섰다는 것은 역사적 사실이다. 함대는 동아프리카와 홍해 등 중국 본토에서 멀리 떨어진 지역을 항해했다. 만일 그들이 미국에도 상륙했다면(아프리카나 아라비아의 경우와 달리 이는 기록에 남아있지 않다.) 아마도 후손들이 즐길 수 있을 기념품으로 장미 씨앗을 가져왔을 것이다. 멘지스의 이런 이론은 비정통적인 역사 기술의 전형적인 예시이지만 주장을 뒷받침할 견고한 증거는 부족하다. 이와 관련해서는 다음 참조. Menzies, G., *1421: The Year China Discovered the World* (London: Bantam Press, 2002).

**3장 이교도의 장미**

1 Baring, A. and Cashford, J., *The Myth of the Goddess: Evolution of an Image* (New York: Viking, 1991), Chapter 9.

2 Scott, K. and Arscott, C., 'Introducing Venus', in K. Scott and C. Arscott, eds., *Manifestations of Venus: Art and Sexuality* (Manchester: Manchester University Press, 2000), 18.

3 Virgil, Aeneid, 8, quoted in M. Hall, *Plants as Persons: A Philosophical Botany* (Albany, New York: SUNY Press, 2011), 123.

4 Anacreon, *Ode XXXVIII, The Odes of Anacreon*, trans. T. Moore (London: John Camden Hotten, 1803), 193-197.

5 Homer, *The Iliad*, 23, trans. S. Butler (Pacific Publishing Studios, 2010), 338, www.literaturepage.com/read/theiliad-338.html (accessed 02.03.21).

6 Anacreon, *Ode V, The Odes of Anacreon*, 41.

7　Plato, 'Symposium', in E. Hamilton and H. Cairns, eds., *Plato: The Collected Dialogues* (Princeton, New Jersey: Princeton University Press, 1963), 180.

8　Monaghan, P., *The Book of Goddesses & Heroines* (Chicago: Llewellyn Publications, 1981), 29.

9　Apuleius, *The Golden Ass*, trans. S. Ruden (New Haven, Connecticut: Yale University Press, 2013).

10　Neumann, E., *The Great Mother: An Analysis of the Archetype* (Princeton, New Jersey: Princeton University Press, second edition, 1963), 7.

## 4장 유일신의 장미

1　Schauffl er, R. H., *Romantic Germany* 1909, Chapter IV, 'Hildesheim and Fairyland', reprinted online by Lexikus, www.lexikus.de/bibliothek/RomanticGermany/VI-Hildesheim-and-Fairyland(accessed 02.03.21).

2　Genesis 1.28. Authorized Version.

3　Herbert, G., 'The Rose', *The Temple* 1633, *The Poems of George Herbert* (Oxford: Oxford University Press, 1907), 184.

4　St Basil the Great, 'Fifth Homily', *The Haexemeron, Fish Eaters*, www.fisheaters.com/hexaemeron5.html (accessed 02.03.21).

5　Fisher, C., 'Plants and Flowers. The Living Iconography', in C. Hourihane, ed., *The Routledge Companion to Medieval Iconography* (London and New York: Routledge, 2017), 453-465.

6　Fuller Maitland, J. A. and Rockstro, W. S., *English Carols of the Fifteenth Century, from a MS. Roll in the Library of Trinity College, Cambridge* (London: The Leadenhall Press, E. C., ca. 1891), Carol No. XIII, 26-27, 54-55.

7　Quoted in M. R. Katz and R. A. Orsi, eds., *Divine Mirrors: The Virgin Mary in the Visual Arts, exhibition catalogue, Davis Museum and Cultural Center* (Oxford: Oxford University Press, 2001), frontispiece.

8　Pelikan, J., *Mary Through the Centuries: Her Place in the History of Culture* (New Haven, Connecticut, and London: Yale University Press, 1996), 7-21.

9　이 문제는 마리아 워너Marina Warner의 고전 연구 「자신만의 성별을 가진 이: 성모 마리아의 신화와 우상화Alone of All Her Sex: The Myth and the Cult of the Virgin Mary」의 소재이기도 하다. (London: Picador, 1976).

10　Pelikan, J., *Mary Th rough the Centuries*, 120.

11　Quoted in J. Pelikan, *Mary Through the Centuries*, 118.

12　Quoted in E. Wilkins, *The Rose-Garden Game: The Symbolic Background to the European Prayer Beads* (London: Victor Gollancz Ltd, 1969), 113.

13　Newman, J. H., 'Rosa Mystica', in *Meditations and Devotions* 1893, reprinted in *John Henry Newman On the Blessed Virgin Mary* (Fordham University, 2019), https://

sourcebooks.fordham.edu/mod/newman-mary.asp (accessed 02.03.21).

14 www.ewtn.com/catholicism/devotions/litany-of-loreto-246 (accessed 02.03.21).

15 Dante Alighieri, *The Divine Comedy*, trans. A. Mandelbaum, 'Paradiso', Canto 30, lines 103-108 and 124-129, https://digitaldante.columbia.edu/dante/divine-comedy/paradiso/paradiso-30/ (accessed 02.03.21).

16 Wilkins, E., *The Rose-Garden Game*, 233.

17 이런 사실에도 마틴 루터는 문장에서 장미가 가지는 상징적인 관례를 중시해서 자신의 상징으로 장미를 사용했다. '루터의 장미'로 알려진 이 문양은 황금빛 테두리 안쪽에 하늘색을 배경으로 다섯 꽃잎을 가진 흰 장미가 그려져 있고, 그 장미 한가운데 붉은 심장 모양이, 다시 그 한가운데 검은 십자가가 그려져 있다. 심장 모양과 십자가는 그리스도를 의미하고 흰 장미는 하늘에 있는 천사와 영혼을 의미하며 파란색은 천국 그 자체를 뜻한다.

18 16세기에 무굴제국 사람들이 도착하기 전에 인도에는 들장미 토착종들이 있었다. 그중 일부는 실크로드를 통해 중국에서 전해진 것으로 추정된다. 특히 무굴인들은 어텀 다마스크와 머스크 장미를 수입했으며, 전자는 번성하던 장미오일 사업의 재료로 활용됐다. (14장에서 장미오일에 대해 더 설명할 것이다.)

19 Rumi, *Mathnawi* IV: 1020-1024 and *Divan-e Sham-e Tabrizi*, Quatrain 673, in *The Rumi Daybook: 365 Poems and Teachings*, selected and trans. K. Helminski and C. Helminski (Boston: Shambhala Publications, 2012), 238, 163.

20 Gruber, C., 'The Rose of the Prophet: Floral Metaphors in Late Ottoman Devotional Art', in D. J. Roxburgh, ed., *Envisioning Islamic Art and Architecture* (Leiden: E. J. Brill, 2014), 224.

21 Hafiz, *Poems from the Divan of Hafiz*, trans. G. L. Bell (London: William Heinemann, 1897), VIII, 75, https://archive.org/stream/poemsfromdivanof00hafiiala/poemsfromdivanof00hafiiala_djvu.txt (accessed 02.03.21). For the nightingale and rose motif in Persian literature and art, see: Schimmel, A., A Two-Colored Brocade: *The Imagery of Persian Poetry* (Chapel Hill: University of North Carolina Press, 1992), 178.

22 Hafiz, *Poems from the Divan of Hafiz*, XXIX, 102, https://archive.org/stream/poemsfromdivanof00hafiiala/poemsfromdivanof00hafiiala_djvu.txt (accessed 02.03.21).

23 에르난 코르테스는 1511년에 소규모 부대로 멕시코를 침공했고 1521년까지 아즈텍제국을 완전히 패배시켜 멕시코를 스페인령으로 선언했다.

24 후안 디에고가 환상을 본 장소 인근에는 지모신을 기리는 신전이 있었다. 토착민들이 성모 마리아를 받아들이고 숭배하게 된 것은 자신들의 지모신과 공통점을 발견했으며 새로운 지배자들과 새로운 종교에 대해 충성을 보이는 데도 도움이 됐다. 스페인은 멕시코시티 외곽에 있는 아즈텍 지모신 사원을 파괴하고 같은 장소에 성모 예배당을 세웠다. 하지만 많은 원주민들은 여전히 옛 신들과 여신들을 숭배했다. 따라서 후안 디에고의 환상은 식민지 개척자들에게 정치적으로 유용했는데, 지배자들의 종교가 식민지에 자연스럽게 이식되는 '마법과도 같은' 일이 벌어지도록 했다.

멕시코 영토는 장미종을 재배하기에 너무 남쪽에 위치해 있다. 스페인 정복 당시 그곳에서 자라고 있었을 유일한 종 장미는 캘리포니아 북부에 한정돼 있으며 갈리카 장미 매우 유사한 로사 칼리포르니아Rosa california뿐이다. 스페인인들은 원래 로사 칼리포르니아를 그들이 서유럽에서 알고 있던 장미인 로사 갈리카로 착각하여 멕시코 종을 카스티야의 장미Rose of Castile라고 명명했다. 갈리카의 변종인 다마스크가 유럽에서 카티야의 장미로 알려졌기

때문에 혼란이 가중됐다. 다음 참조. Bowman, J. N., 'The Rose of Castile', *Western Folklore*, Vol. 6, No. 3 (July 1947), 204-210, www.jstor.org/stable/1497193?readnow=1&seq=7#page _scan_tab_contents (accessed 02.03.21).

갈리카와 달리 캘리포니아 로즈의 꽃차례가 매우 길다는 점도 주목해 볼 가치가 있는데 스페인 사람들의 상상 속에서 '기적'으로 보일 수도 있었을 것이다.

25 다음 참조. www.lourdes-france.org/en/roses-for-our-lady-of-lourdes (accessed 02.03.21). 앞에서 살펴본 것처럼 노란색은 서양 장미에서 매우 희귀한 색이다. 유럽의 노란 장미종은 로사 포에티다나 페르시안 옐로Persian Yellow 혹은 오스트리안 브라이어Persian Yellow였으며 당시 유럽에서 자라고 있었던 사실은 명백하다. 최초로 교배된 노란 장미는 리옹의 루르드에서 불과 몇 백 킬로미터 떨어진 곳에서 뒤셰르와 페르네 뒤셰르가 재배했지만 1900년까지는 그렇지 않았다. 반면에 중국과 티 장미 계열에서 노란색은 비교적 흔한 색이었고 대부분의 노란색 장미는 여기서 비롯됐다. 특히 후자가 그렇다.

26 성모 마리아 대축일인 12월 8일이 되면 신도들은 루르드의 성모 마리아에게 장미를 봉헌한다. 2019-2020년에도 이날을 앞둔 몇 주 동안 신도들은 9일 기도를 바치고 루르드에 보낼 장미를 온라인으로 주문하도록 권유받았다. 그 인원은 수만 명에 이른다.

27 해마다 '미국은 파티마가 필요해America Needs Fatima'라는 이름의 미국 가톨릭 신자 단체는 현장에 장미를 전달하는 일을 정례화하여 사명처럼 완수하고 있다. 2019년에 이 단체는 3만 송이의 빨간색과 흰색 장미를 보냈다. 'Pope in the Chapel of Apparitions: "I beg you for world harmony amongst the peoples"', *Rome Reports*, 5 December 2017, www.romereports.com/en/2017/05/12/pope-in-the-chapel-of-apparitions-i-beg-you-for-world-harmony-amongstthe-peoples (accessed 02.03.21).

28 Morgan, D., *The Sacred Gaze: Religious Visual Culture in Th eory and Practice* (Berkeley: University of California Press, 2005), 55.

29 장미가 등장하는 성인들의 중보기도문 자료는 다음 참조. www.littleflower.org/prayers-sharing/st-therese-intercessions (accessed 02.03.21).

30 Baring, A. and Cashford, J., *The Myth of the Goddess*, 553-554.

31 Baring, A. and Cashford, J., *The Myth of the Goddess*, 553.

**5장 사랑과 장미**

1   2009년 발렌타인데이에 미국에서 유통된 1억 송이의 장미는 재배지에서 꽃집으로 가는 여정에 약 9,000메트릭톤의 이산화탄소를 생성한 것으로 추정됐다. 미국인의 평균 탄소배출량은 연간 약 15메트릭톤으로 세계에서 가장 많다. (Wheelan, C., 'Blooms Away: The Real Price of Flowers', Scientific American, 12 February 2009, www.scientificamerican.com/article/environmental-price-of-flowers (accessed 02.03.21)). 절화장미의 탄소발자국(개인 또는 단체가 발생시키는 온실 기체의 총량–옮긴이)은 계속해서 증가할 것이다. 왜냐하면 인터넷 덕분에 주문이 매우 편리해졌기 때문이다. 그리고 인간의 선한 의도와 실제 행동이 초래한 결과 사이의 간극은 더 넓어졌다. 상업적 이익을 추구하는 소셜미디어에 의해 소비가 추동된 측면도 간과할 수 없다. 이런 사실로 인해 절화장미는 일반 식물들이 대기에서 이산화탄소를 흡수하고 산소를 방출하는 대신 치명적인 독성을 더욱 많이 분출하게 됐다. (www.weforum.org/agenda/2019/01/chart-of-the-day-these-countries-have-the-largest-carbon-footprints (accessed 02.03.21). 2019년도 영국의 탄소배출량은 5.65입방톤이었다.

2   Howard, D. R., *Chaucer and the Medieval World* (London: Weidenfeld & Nicolson, 1987), 307-308.

3   Camille, M., *The Medieval Art of Love: Objects and Subjects of Desire* (London: Laurence King Publishing, 1998), 95.

4   *The Romance of the Rose* 1278, trans. F. Horgan (Oxford: Oxford University Press, 1994), 3.

5   *The Romance of the Rose*, 334, 335.

6   Huizinga, J., *The Waning of the Middle Ages* (New York: Doubleday Anchor Books, 1954), 108.

7   Chaucer, G., *The Romaunt of the Rose*, in L. D. Benson, ed., The Riverside Chaucer (Oxford: Oxford University Press, 1987), Fragment A, 687.

8   Huizinga, J., *The Waning of the Middle Ages*, 108-109.

9   Campion, T., *'Laura' and 'Cherry-Ripe'* 1617, 16 and 6, www.poemhunter.com/i/ebooks/pdf/thomas_campion_2004_9.pdf (accessed 22.04.21).

10  Shakespeare, W., *Love Labour's Lost*, Act V, Scene II.

11  Shakespeare, W., *Twelfth Night*, Act V, Scene IV

12  Quoted in D. Brenner and S. Scanniello, *A Rose by Any Name: The Little Known Lore and Deep-Rooted History of Rose Names* (Chapel Hill, North Carolina: Algonquin Books, 2009), 181-182. 흥미롭게도 프랑스에서는 장미에 훨씬 더 짜릿한 이름을 붙였다. '흥분한 허벅지Cuisse de Nymphe Emue'가 그 예다. 이런 작명은 고루한 영국 장미 업계에는 파격적인 일이었고, 결국 '메이든스 블러시'라는 이름으로 다시 바뀌었다.

13  Burns, R., 'A Red, Red Rose' 1794, in *The G. Ross Roy Collection of Robert Burns: An Illustrated Catalogue* (Columbia: University of South Carolina Press, 2009), 28, www.google.co.uk/books/edition/Poems_and_Ballads_by_Algernon_Charles_Sw/nphBV9FT-_UC?hl=en&gbpv=1 (accessed 28.2.2021).

14  Swinburne, A. C., 'Dolores: Notre-Dame Des Sept Douleurs', *Poems and Ballads* 1866 (London: John Camden Hotten, 1873), 180, www.google.co.uk/books/edition/Poems_and_Ballads_by_Algernon_Charles_Sw/nphBV9FT-_UC?hl=en&gbpv=1(accessed 28.2.2021).

15  See: Cook, C., 'An Allegory with Venus and Cupid: A story of syphilis', *Journal of the Royal Society of Medicine*, Vol. 103, No. 11 (November 2010), 458-460, www.ncbi.nlm.nih.gov/pmc/articles/PMC2966887 (accessed 02.03.21). Also, J. F. Conway, 'Syphilis and Bronzino's London Allegory', *Journal of the Warburg and Courtauld Institutes*, Vol. 49 (1986), 250-255.

## 6장 죽음과 장미

1   Nadel, D., Danin, A., Power, R. C., et al., 'Earliest floral grave lining from 13,700-11,700-yr-old Natufian burials at Raqefet Cave, Mt. Carmel, Israel', *Proceedings of the National Academy of Sciences of the United States*, Vol. 110, No. 29 (July 2013), 11774-11778, https://doi.org/10.1073/pnas.1302277110 (accessed 02.03.21).

2   이 장미종은 사하라 이남의 아프리카와 에티오피아 및 홍해 건너편에서 야생으로 자라는

유일한 종이다. 다섯 개의 흰색 혹은 분홍색 꽃잎을 가졌으며 무리를 지어서 큰 꽃을 피우는 관목과 같은 장미로 향기가 좋다. 수 세기 동안 유럽에서 사라졌던 것으로 보였지만 하와라 무덤이 열린 지 5년 만에 일부 종이 살아 있고 그것도 건강하게 자생하는 모습이 에티오피아 남쪽에서 발견됐다. 콥트 기독교인들이 그곳으로 옮겨갔을 가능성이 있다. 이런 이유 때문에 아비시니아라는 이름이 붙여졌다. 에티오피아의 당시 이름이 아비시니아였다.

3  Spenser, E., The Fairie Queene, Book II, Canto XII 1590, in *The Complete Works in Verse and Prose of Edmund Spenser* (London: Grosart, 1882), www.luminarium.org/renascence-editions/queene2.html (accessed 02.03.21).

4  Fanshawe, R., 'A Rose' 1607, in A. Quiller-Couch, ed., *The Oxford Book of English Verse: 1250-1900* (Oxford: Clarendon, 1919), 350.

5  Spenser, E., The Fairie Queene, Book II, Canto XII, www.luminarium.org/renascence-editions/queene2.html (accessed 02.03.21).

6  Herrick, R., 'To the Virgins, to Make Much of Time' 1648, in F. W. Moorman, ed., *The Poetical Works of Robert Herrick* (London and New York: Oxford University Press, 1921), 84. '장미꽃 봉오리'가 여성 성기에 대한 속어이기 때문에 헤릭이 남성 독자들에게 결혼 전 가능한 한 많이 '눕혀야' 한다고 말하는 것으로 독해해도 틀리지 않아 보인다.

7  Quoted in J. M. C. Toynbee, *Death and Burial in the Roman World* (Baltimore, Maryland: Johns Hopkins University Press, 1971), 63.

8  고린도전서 15.55-57. 공동 번역.

9  Parsons, S. B., *The Rose: History, Poetry, Culture, and Classification* (New York: Wiley and Putnam, 1847), 25-26.

10  1978년에 발매된 앨범 「아메리칸 프레이어」에 수록된 노래 〈시버드 가든〉에서 짐 모리슨은 웅웅거리는 음악을 배경으로 자신이 TV로 대표되는 기술 만능의 세계에 지쳤고 '장미나무 그늘'에서 쉬고 싶다고 읊조린다. 그는 이미 1971년에 약물 과다복용으로 사망했기 때문에 뒤늦게 발매된 앨범의 노래는 정말로 사후에 무덤에서 흘러나오는 소리처럼 들린다. 이 노래 가사를 알게 해준 파비앙 뒤셰르Fabien Ducher에게 감사드린다.

11  토머스 크리스토퍼는 『잃어버린 장미를 찾아서』라는 책에서 나이 지긋한 장미 애호가들과 함께 미국의 방치된 묘지를 탐험하며 매우 희귀한 장미를 발견한 이야기를 들려준다.

12  'The Roses of No Man's Land', lyrics by J. Caddigan and J. A. Brennan, 1916.

13  Mew, C., 'On the Cenotaph (September 1919)', *Complete Poems* (London: Penguin, 2000), 61-62.

14  Morgan, H., 'Woman Died After Being Pricked by Rose Thorn', *Independent* online, 16 May 2002, www.independent.co.uk/life-style/health-and-families/health-news/woman-died-aft er-being-pricked-by-rose-thorn-9175388.html (accessed 02.03.21).

7장 신비로운 장미

1  Newman, J. H., Meditations and Devotions, https://sourcebooks.fordham.edu/mod/newman-mary.asp (accessed 02.03.21).

2  Silesius, A., 'Without Why', The Cherubinic Wanderer, trans. J. E. Crawford Flitch

[1932], compiled by M. Hughes (The Out-of-Body Travel Foundation, 2015), 88, www.academia.edu/36152177/The_Cherubinic_Wanderer (accessed 02.03.21).

3  Meister Eckhart quoted in J. Caputo, The Mystical Element in Heidegger's Thought (New York: Fordham University Press, 1986), 100.

4  James, W., Varieties of Religious Experience: A Study in Human Nature 1902 (Oxford: Oxford University Press, 2012).

5  'On the Origins of the World, II, 5', in J. M. Robinson, ed., The Nag Hammadi Library in English, trans. Members of the Coptic Gnostic Library Project of the Institute for Antiquity and Christianity (Leiden: E. J. Brill, 1984), 169.

6  Roob, A., Alchemy & Mysticism (Köln, Germany: Taschen, 1996), 690.

7  Fabricius, J., Alchemy: The Medieval Alchemists and their Royal Art (Wellingborough, Northamptonshire: The Aquarius Press, 1976), 24. 칼 구스타프 융 이후, 본 연구는 연금술을 논한 가장 진전된 성과를 보여줬다. See: Jung, C., The Psychology of the Transference 1946 (London and New York: Routledge, 1983).

8  '장미십자단Rosicrucian'의 'Ros'는 식물과 전혀 관련 없는 단어일 수 있다. 연금술에서 라틴어 로스ros(dew)와 크룩스crux(cross)는 매우 중요한 상징이다. See: Yates, F. A., The Rosicrucian Enlightenment (London: Ark Paperbacks, 1986), 221.

9  Quoted in C. McIntosh, The Rosicrucians: The History and Mythology of an Occult Order (Wellingborough, Northamptonshire: Crucible, 1987), 106.

10  Yeats, W. B., 'The Rose upon the Rood of Time' 1893, in R. J. Finneran, ed., The Collected Poems of W. B. Yeats (Ware, Hertsfordshire: Wordsworth Editions, 2000), 23.

11  Steiner, R., The Rose Cross Meditation: An Archetype of Human Development (Forest Row, UK: Rudolf Steiner Press, 2016).

12  See, for example: Jung, C., The Practice of Psychotherapy, Collected Works, Vol. 16 1954 (Princeton, New Jersey: Princeton University Press, 2014).

13  Heidegger, M., The Principle of Reason, Lecture 5, trans. R. Lilly (Bloomington: Indiana University Press, 1996), 38.

8장  19세기와 시상詩想의 장미

1  Emerson, R. W., 'Self-Reliance' 1841 (Mount Vernon, New York: The Peter Pauper Press, 1967), 32-33.

2  Wordsworth, W., 'Lines Written a Few Miles above Tintern Abbey, on Revisiting the Banks of the Wye during a Tour, July 13, 1798', The Collected Poetry of William Wordsworth (Ware, Hertsfordshire: Wordsworth Editions, 1994), 205-207.

3  Wordsworth, W., 'Ode: Intimations of Immortality from Recollections of Early Childhood' 1807, The Collected Poetry of William Wordsworth, 587-590.

4  Coleridge, S. T., 'Song, Ex Improvisa on Hearing a Song in Praise of a Lady's Beauty' 1830, The Works of Samuel Taylor Coleridge: Prose and Verse (Philadelphia, Pennsylvania: Crissy & Markley, 1849), 228.

5  Rousseau, J.-J., *Emile* 1762 (Dover Publications, reprint edition, 2013), 5.

6  Rousseau, J.-J, *Emile*, 11.

7  Brontë, E., Emily Brontë: *The Complete Poems*, ed. C. Shorter (London: Hodder & Stoughton, 1929), XXI, 259.

8  Novalis, *Heinrich von Ofterdingen A Romance* 1802 (Mineola, New York: Dover Publications, 2015).

9  See: Burke, E., *A Philosophical Enquiry into the Origins of Our Ideas of the Sublime and Beautiful* second edition, 1757, Part I, Section VII, in A. Ashfield and P. de Bolla, eds., The Sublime: A Reader in *British Eighteenth-Century Aesthetic Theory* (Cambridge: Cambridge University Press, 1996), 131-143.

10 Goethe, J. W., 'Heidenröslein' Heather Rose 1779, trans. E. A. Bowring, 1853, https://germanstories.vcu.edu/goethe/heiden_dual.html (accessed 02.03.21).

11 Blake, W., 'The Sick Rose' 1794, in N. Shrimpton, ed., *William Blake: Selected Poems* (Oxford: Oxford University Press, 2019), 28.

12 Paglia, C., *Sexual Personae: Art and Decadence from Nefertiti to Emily Dickinson* (New York: Vintage, 1991), 276-278. See also: Srigley, M., 'The Sickness of Blake's Rose', *Blake: An Illustrated Quarterly*, Vol. 26, No. 1 (Summer 1992), 4-8.

13 매독에 대한 통상적인 은유는 '아모르의 독화살Amor's poisoned arrow'인데 비너스의 아들을 통해 이 병을 장미와 관련짓는다. 『햄릿』에서 셰익스피어는 클라우디우스의 왕위 찬탈과 모친과의 결혼을 비판하는 상징으로 장미와 질병을 병치시킨다. 햄릿은 이렇게 말한다. "그런 행위들이죠 …… 미덕을 위선이라 부르며 장미를 앗아가고 순수한 사랑의 아름다운 이마에서 그리고 그 자리에 창녀의 낙인을 찍으며"(Hamlet, Act III, Scene IV, 42-45). 셰익스피어는 또한 『햄릿』에서 뱀의 은유를 사용해 매독을 지칭하며 이 질병을 이브의 유혹과 연결한다. 나중에 과학자들이 관찰한 결과 매독 바이러스로 트레포네마 팔리둠이라고 불리는 미세 유기체 스피로헤타가 실제로 벌레와 같은 모양을 하고 있다는 사실이 밝혀졌다. See: http://bq.blakearchive.org/pdfs/issues/26.1.pdf (accessed 02.03.21).

14 Darwin, E., 'The Loves of Plants' 1789, quoted in A. Syme, *A Touch of Blossom: John Singer Sargent and the Queer Flora of Fin-de-siècle Art* (University Park, Pennsylvania: Penn State University Press, 2010), 26.

15 King, A. M., *Bloom: The Botanical Vernacular in the English Novel* (Oxford: Oxford University Press, 2003), 3.

16 Quoted in B. Dijkstra, *Idols of Perversity: Fantasies of Feminine Evil in Fin-deSiècle Culture* (Oxford: Oxford University Press, 1986), 236.

17 Baudelaire, C., Preface to *Les Fleur du Mal* 1857; Eng. trans. as *The Flowers of Evil*, trans. (with notes) J. McGowan (Oxford: Oxford University Press, 1993), 5-10.

18 See, for example: Gray, S., *The Secret Language of Flowers* (London and New York: CICO Books, 2011).

19 포르노 잡지 《격정The Exquisite》(1842-1844)의 「쾌락에 관하여On Enjoyment」라는 긴 작품의 일부다. 다음에서 인용. R. Pearsall, *The Worm in the Bud: The World of Victorian Sexuality* 1969 (London: Sutton Publishing, 2003), 59.

20 Huysmans, J. K., *Against Nature* 1884, trans. R. Baldick (Baltimore, Maryland: Penguin,

1959), 101. Quoted in Paglia C., Sexual Personae, 432.

21 Paglia, C., *Sexual Personae*, 434.

22 Zola, É., *Abbé Mouret's Transgression* 1875, ed. and with an introduction by E. A. Vizetelly (Paderborn, Germany: Outlook, 2017), 133.

23 Swinburne, A. C., 'Dolores (Notre-Dame des Sept Douleurs)' 1866, *Poems and Ballads*, 180, www.google.co.uk/books/edition/Poems_and_Ballads_by_Algernon_Charles_Sw/nphBV9FT-_UC?hl=en&gbpv=1 (accessed 28.2.2021).

24 Swinburne, A. C., 'The Year of the Rose' c.1878, *Poems and Ballads*, 49, www.google.co.uk/books/edition/Poems_and_Ballads_by_Algernon_Charles_Sw/nphBV9FT-_UC?hl=en&gbpv=1 (accessed 28.2.2021).

25 Tennyson, A., 'Maud' 1855, Book One, XVII, *The Works of Alfred Lord Tennyson, Poet Laureate* (London: Macmillan and Co, 1889), 297.

26 Tennyson, A., 'Maud', Book One, XXII, *The Works of Alfred Lord Tennyson, Poet Laureate*, 300.

27 Browning, E. B., 'The Dead Rose', *Sonnets from the Portuguese and Other Love Poems* 1846, in S. Donaldson, ed., *The Works of Elizabeth Barrett Browning*, Vol. 2 (London: Pickering & Chatto, 2010), 307.

28 Rossetti, C., *The Complete Poems*, ed. B. S. Flowers (London and New York: Penguin Classics, 2001), 'Hope', 230; 'The Lily has a smooth stalk', 251; 'The Rose', 557.

### 9장 회화 속의 장미

1 당대의 장미와 복식에 관하여 자세히 알고 싶다면 다음 참조. de la Haye, A., *The Rose in Fashion: Ravishing* (New Haven, Connecticut: Yale University Press, 2020), Chapters 3-6.

2 예를 들면 다음 자료 참조. Bologna, G., *Illuminated Manuscripts: The Book Before Gutenberg* (London and New York: Thames and Hudson, 1988).

3 페루는 1532년에 침략을 받았고 1572년에 잉카제국이 패망한 이후 스페인 식민지가 됐다.

4 성 로즈는 아메리카 대륙에서 성인이 된 최초의 가톨릭 신자였다. 오늘날에도 그녀는 라틴아메리카의 수호성인이며 화훼 종사자들에게도 적지 않은 혜택을 주고 있다. 그녀의 두개골은 리마의 성 도미니크 교회에 조화 장미 왕관이 얹힌 유리 유물함에 보존돼 있다. 나머지 신체는 근처의 성 도밍고 수도원 대성당에 있다. 최근에 성 로즈는 새로운 모습으로 그려지는데, 기존의 경건한 이미지보다는 〈사운드 오브 뮤직〉의 줄리 앤드루스가 장미 화관을 쓴 모습과 어울린다. 2015년 페루 과학자들은 그녀의 두개골에서 수집한 데이터를 통해 생전의 얼굴을 재구성했다. 성인을 표현하는 도상학의 전통에 따라 그녀는 머리에 장미 화관을 쓰고 도미니크회 수녀복을 입고 있다. 복원된 형상 역시 줄리 앤드루스와 닮았다.

5 Gruber, C., 'The Rose of the Prophet: Floral Metaphors in Late Ottoman Devotional Art', in *Envisioning Islamic Art and Architecture*, 223-249.

6 Redouté, P. J., *Redouté's Roses* (Ware, Hertsfordshire: Wordsworth Editions, 1998), 54. Illustrated, 55.

7 사진 기술이 발전한 이후에도 보태니컬 패인팅은 사라지지 않았다. 오늘날 대부분의 국가에는

르두테 못지않은 전문가들이 많이 활동하고 있다. 가장 능력 있고 영향력 있는 이들 중 한 명은 로리 맥키원으로 초기에는 포크 가수로 성공적인 경력을 쌓았다. 그리고 1982년에 50세의 나이로 세상을 떠났다. 다음 자료 참조. Rix, M., *Rory McEwen: The Colours of Reality* (London: Royal Botanic Gardens, Kew, revised edition, 2015). 현대 보태니컬 아트를 개관하고자 한다면 다음 자료 참조. Sherwood, S., *The Shirley Sherwood Collection: Botanical Art Over 30 Years* (London: Royal Botanic Gardens, Kew, 2019) 주목할 만한 현대 영국의 장미 화가는 로지 샌더스Rosie Sanders라고 할 수 있다. 다음 자료 참조. Sanders, R., *Rosie Sanders' Roses: A celebration in botanical art* (London: Batsford, 2019).

8   흥미롭게도 유명한 그래픽디자이너 피터 사빌Pete Saville은 일렉트로니카 밴드 뉴오더의 앨범 〈권력, 부패 그리고 거짓말Power, Corruption and Lies〉의 앨범 커버를 그리면서 팡탱 라투르의 그림을 차용했다. 그는 나중에 진한 냉소주의를 담아 이렇게 설명했다. "꽃은 권력과 부패와 거짓말이 우리 삶에 침투하는 수단을 제공했다." 장미 중에는 '팡탱 라투르'라는 훌륭한 분홍색 장미가 있지만 이 화가와 직접적인 관련은 없으며, 20세기 중반에 영국 정원에서 묘목으로 모습을 드러냈다. 장미백과사전은 이렇게 설명하고 있다. "흔히 센티폴리아로 분류되지만 데이비드 오스틴의 잉글리시 로즈의 원종에서 갈라져 나온 현대 잡종이 분명하다." (Quest-Ritson, C. and Quest-Ritson, B., *The Royal Horticultural Society Encyclopedia of Roses* (London: Dorling-Kindersley, 2003), 146.) 프랑스에 있는 내 정원에도 표본이 있다. 진한 분홍색의 향기 그윽한 꽃에 멋지고 짙은 잎을 가진 튼튼한 관목인데 초여름에 한 차례 꽃을 피운다. 이 장미를 매우 좋아하는 피터 빌스는 다음과 같이 언급한 바 있다. "이 장미의 진면목을 아는 사람이라면 개화반복성이 아닌 장미를 매우 싫어하는 사람이라 할지라도 반드시 자신의 정원에 두고 싶어 하게 될 것이다. 가장 아름다운 관목 중 하나가 이 장미이기 때문이다." (Beales, P., Visions of Roses (New York: Little, Brown and Company, 1996), 202.)

9   Bumpus, J., *Van Gogh's Flowers* (London: Phaidon, 1989), unpaginated, quoted with Plate 23.

10  van Gogh, V., *Ever Yours: The Essential Letters*, eds. L. Jansen, H. Luijten, and N. Bakker (New Haven, Connecticut: Yale University Press, 2014), 735.

11  알고 보면 이 죽음의 장미꽃 샤워에 대한 전설은 순전히 빅토리아 시대의 작품이다. 이 내용이 담긴 『황제의 역사 저술가들: 안토니누스 헬리오가발루스Scriptores Historiae Augustae: Antoninus Heliogabalus』라는 책은 저질 신문과도 같은 로마 시대 저술이다. 저자가 언급한 것도 헬리오가발루스가 '제비꽃과 다른 여러 꽃들'을 위에서 떨어뜨렸다는 사실이었다. 장미가 직접적으로 언급되지는 않았지만 로마인들이 장미를 사랑했고 축제에서도 다양하게 활용했다는 점을 감안하면 장미는 문자 그대로 광범위하게 사용됐던 것으로 보인다.

12  Rosetti, D. G., 'Body's Beauty' (Sonnet LXXVIII), *The House of Life* 1881, *The Collected Works of Dante Gabriel Rossetti*, Vol. 1, (London: Ellis and Elvey, 1890), 216.

13  Zipes, J., ed., *The Great Fairy Tale Tradition: From Straparola and Basile to the Brothers Grimm* (New York: Norton, 2001), 688-698.

14  들장미는 차이코프스키의 발레 음악과 함께 등장하는 월트 디즈니 애니메이션 〈잠자는 숲속의 미녀〉에도 등장하지만 훨씬 덜 위협적으로 그려졌다. 홍보물에서 잠자는 숲속의 미녀는 다소곳한 모습의 작고 붉은 하이브리드 티 장미를 들고 있다. 이는 장미 원종과 전혀 다르다. 루퍼트 브룩이 튤립에 빗대어 말했듯 "불려지는 대로 꽃을 피우는" 여러 변종 가운데 하나인 것이 분명하다.

## 10장 동양의 장미가 서양으로 전해지다

1 이와 달리 미국에서는 급속도로 번식하여 사실상 조직적인 침공을 이룬 수준이었다. 1799년 토머스 제퍼슨Thomas Jefferson이 몬티첼로에 처음 식재한 이후 남부와 서부로 연이어 퍼져갔다. 현재는 침입종으로 간주돼 텍사스에서는 재배가 금지돼 있다. 하지만 토머스 크리스토퍼Thomas Christopher가 기록한 것처럼 "장미는 법으로부터 별다른 영향을 받지 못했다. 가시가 박힌 줄기와 빨판 뿌리는 장미를 근절하려는 모든 시도들을 좌절시켰다. 광택이 흐르는 잎사귀 덩굴들은 철 지난 뒤에도 남아 있는 눈더미처럼 텍사스 도로변에 여름 내내 우거져 있다."(『잃어버린 장미를 찾아서In Search of Lost Roses』, 143).

2 로사 뱅크시에 알바-플레나는 전 세계에 가장 널리 퍼진 장미 우세종이다. 39쪽 참조.

3 Kilpatrick, J., *Gifts from the Gardens of China: The Introduction of Traditional Chinese Garden Plants to Britain 1698-1862* (London: Frances Lincoln Ltd, 2007), 180.

4 다음에서 인용. Y. L. W. Chan, 'Nineteenth Century Canton Gardens and the East-West Plant Trade', in P. Ten-Doesschate Chu and N. Ding, with L. J. Chu, *Qing Encounters: Artistic Exchanges Between China and the West* (Getty Research Institute, 2015), 111-123; 115.

5 Chan, Y. L. W., 'Nineteenth Century Canton Gardens and the East-West Plant Trade', in *Qing Encounters*, 111-123.

6 Bailey, K., *John Reeves: Pioneering Collector of Chinese Plants and Botanical Art* (London: Royal Horticultural Society/ACC Art Books, 2019).

7 그림의 원본은 영국왕립원예협회에 보관돼 있으며, 내가 이 자료를 조사했을 때 그림들이 두 종류의 종이에 그려졌다는 사실에 놀랐다. 고급스러운 그림은 영국에서 특별히 공수된 수채화 용지에, 작은 그림은 전통적인 중국 종이에 그려졌다. 서양의 종이는 중국의 습한 기후 조건과 오랜 바다 항해를 견딜 수 있도록 충분히 튼튼하게 제작됐지만, 오늘날 이 종이는 변색되고 광택이 나며 전반적으로 색이 바랬다. 하지만 현지에서 만들어진 종이는 21세기에 와서도 본래의 형태를 유지하고 있다.

8 Quoted in T. Christopher, *In Search of Lost Roses* (Chicago: Chicago University Press, 1989), 144.

9 Quoted in P. Harkness, *The Rose*, 151.

10 Christopher, T., *In Search of Lost Roses*, 151.

11 Letter to Evelyn Gleeson, November 1896, quoted in E. C. Nelson, 'Augustine Henry and the Exploration of the Chinese Flora', *Arnoldia*, Vol. 43, No. 1 (1983), 21-38, 25, http://arnoldia.arboretum.harvard.edu/pdf/articles/1983-43-1-augustine-henry-and-the-exploration-of-the-chinese-flora.pdf (accessed 02.03.21).

12 윌슨은 1913년에 양쯔강을 따라 식물을 탐험했던 경험을 이렇게 기술했다. "장미 덤불이 사방에 가득했는데 한 종류의 꽃을 가장 많이 볼 수 있는 때가 아마도 4월일 것이다. 로사 레비가타와 로사 미크로카르파Rosa microcarpa는 완전히 개방된 공간에 더 많이 피고, 로사 멀티플로라와 로사 모스카타, 로사 뱅크시에는 협곡과 협곡 사이의 절벽이나 바위에 특히 많이 피지만 그런 공간에 국한돼 피지는 않는다. 머스크 장미와 뱅크시안 로즈는 키가 큰 나무를 타고 오르는 경우가 많은데, 나뭇가지에 꽃이 가득한 꽃줄을 휘감고 있는 장식된 나무는 잊을 수 없는 광경이었다. 이른 아침이나 소나기가 지난 직후에 무수히 많은 장미꽃 송이가 발산하는 부드럽고 달콤한 향기가 대기를 가득 채울 때 이 협곡을 거닐면 진정 지상낙원을 거니는 것처럼 느껴진다." Wilson, E. H., A Naturalist in Western China 1913, quoted in H. Le Rougetel, A

*Heritage of Roses* (Owings Mills, Maryland: Stemmer House Publishers, Inc., 1988), 40.

13 Rix, M., 'Rosa Chinensis f. spontanea', *Curtis's Botanical Magazine*, Vol. 22, No. 4 (November 2005), 214-219.

14 As quoted in H. le Rougetel, *A Heritage of Roses*, 34.

15 말메종의 장미 정원은 한동안 방치됐지만 최근에 복원됐고, 오늘날에는 제1제정(1804-1814)과 제2제정(1852-1870) 시대의 장미 750여 그루를 감상할 수 있다.

16 Kilpatrick, J., *Gifts from the Gardens of China*, 208.

17 Rivers, T., *The Rose Amateur's Guide*, 73.

## 11장 현대의 장미

1 Krüssmann, G., *Roses*, 86.

2 Quest-Ritson, C. and Quest-Ritson, B., *The Royal Horticultural Society Encyclopedia of Roses*, 57.

3 장미의 교배가 얼마나 복잡하게 이루어졌는지를 공감하기 위해 '수베니어 드 클라우디우스 페르네'의 혈통과 부모종 각각의 형성 날짜를 제시해 본다.

　1833 '페르시안 옐로': 들장미, 페르시아에서 영국으로 들여옴

　1900 '솔레이 도르' ('앙투안 뒤셰르' 1866×페르시안 옐로)

　190? 알려지지 않은 종자 ('솔레이 도르' 1900×알 수 없음)

　1910 '레이옹 도르Rayon d'Or' ('마담 멜라니 수페르Mme. Melanie Soupert' 1905×'솔레이 도르' 묘목)

　1915 '콘스탄스 장미' ('레이옹 도르' 1910×알 수 없음)

　1920 '수베니어 드 클라우디우스 페르네' ('콘스탄스' 1915×알 수 없음)

4 See: Rudge, A., *For Love of a Rose: Story of the Creation of the Famous Peace Rose* (London: Faber and Faber, 1965).

5 Krüssmann, G., *Roses*, 168.

6 Harkness, J., *Roses*, 17.

7 Harkness, J., *Roses*, 72-74.

8 Harkness, J., *Roses*, 96; Genders, R., *The Rose: A Complete Handbook* (London: The Bobbs-Merrill Company, 1965), 69.

9 Page, C., ed., The *Rose Annual for 1924: National Rose Society* (Croydon, UK: Advertiser Printing Works, 1924), 136.

## 12장 모더니스트의 장미

1 Wilde, O., 'The Nightingale and the Rose' 1888, *Complete Works of Oscar Wilde* (Boston, Massachusetts: The Wyman-Fogg Company, 1921), 282.

2  Yeats, W. B., 'The Secret Rose' 1897, *The Collected Poems of W. B. Yeats*, 69.

3  Yeats, W. B., 'Aedh tells of the Rose in his Heart' 1899, *The Collected Poems of W. B. Yeats*, 44.

4  Yeats, W. B., 'The Blessed' 1899, *The Collected Poems of W. B. Yeats*, 69.

5  Seward, B., *The Symbolic Rose* (Dallas, Texas: Spring Publications, Inc., 1989), 79.

6  Eliot, T. S., 'The Hollow Men' 1925, *The Complete Poems and Plays* (New York: Harcourt Brace Jovanovich, 1971), 58.

7  Eliot, T. S., 'Burnt Norton' 1936, *The Complete Poems and Plays*, 117.

8  Eliot, T. S., 'Burnt Norton', *The Complete Poems and Plays*, 119-120.

9  Eliot, T. S., 'Little Gidding' 1942, *The Complete Poems and Plays*, 139.

10  Rilke, R. M., Roses, VI, *Roses: The Late French Poetry of Rainer Maria Rilke*, trans. D. Need (Durham, North Carolina: Horse & Buggy Press, 2014).

11  Rilke, R. M., 'The Bowl of Roses', *Neue Gedichte / New Poems*, Part 1, trans. L. Krisak (Cambridge, UK: Boydell & Brewer, 2015), 167-170.

12  Gass, W., *Reading Rilke: Reflections on the Problems of Translation* (New York: Basic Books, 1999), 6. I have drawn here on Gass's discussion.

13  Lawrence, D. H., *Poetry of the Present* 1922, in M. Herbert, ed., *Selected Critical Writings by D. H. Lawrence* (Oxford: Oxford University Press, 1998), 76.

14  Lawrence, D. H., *Lady Chatterley's Lover* (Cambridge, UK: Cambridge University Press, 2002), 301.

15  Lawrence, D. H., 'Rose of all the World' 1917, *The Complete Poems of D. H. Lawrence* (Ware, Hertsfordshire: Wordsworth Editions, 1994), 166.

16  Lawrence, D. H., 'Look! We Have Come Through!' 1917, The Complete Poems of D. H. Lawrence, 165.

17  오비디우스의 『변신』에서는 악타이온이 개와 함께 사냥을 하다가 목욕하는 여신을 만난다. 그의 침입과 관음적인 행위에 화가 난 그녀는 악타이온을 사슴으로 만들고 그의 개들은 그를 잡아먹는다. 이 이야기를 가장 잘 형상화한 사람은 티치아노였고 그의 그림 「악타이온의 죽음」(1559-1575)은 런던의 내셔널갤러리에 있다. 성경에 나오는 장로들이 수산나를 탐한 이야기(「다니엘」 13장)도 주목할 만하다.(「다니엘」은 12장까지 있으며 13장은 외경에 해당한다-옮긴이) 이런 주제는 예술과 문학에서 자주 다뤄졌으며 나체 여성의 이미지에 함축된 관음증을 좀 더 노골적으로 만든 계기가 됐다. 로런스는 죄책감을 거둔 채 스스로 악타이온과 여인을 탐한 원로를 동시에 살고자 했다. 하지만 그는 사랑에 빠졌고 그가 묘사한 여성도 그를 사랑했다. 이 시는 로런스를 위해 가족을 떠난 독일 여성 프리다 폰 리히토펜Frieda von Richthofen과 관련돼 있다.

18  노란색을 띠며 개화반복성을 나타내는 최고의 서양 장미 중 하나인 '디종의 영광'은 현대 장미의 미래를 위한 발전에 어느 정도 의미가 있다. 그것은 기요 피스의 첫째가는 성공이었고 로런스가 이를 알았을 때 이미 1853년부터 상업화돼 있었다. 이후 세기에서 이 꽃은 모든 새로운 품종 중에서 가장 큰 찬사를 받은 것 중 하나였다. 딘 홀Dean Hole은 다음과 같이 표현했다. "그리고 만일 내가 어떤 극악무도한 범죄를 저질러 평생 단 한 그루의 장미 나무만 소유해야 하는 끔찍한 선고를 받는다면, 부두를 떠나면서 건강한 '디종의 영광' 하나를

제공받았으면 한다." 더 최근의 경우 피터 빌스는 다음과 같이 기록했다. "이 장미는 사랑받아
마땅한 오래된 품종으로 장미회 초대회장인 딘스 홀Deans Hole 목사의 글로 더욱 유명해졌다.
그는 빅토리아 시대 말기에 거의 모든 신임 사제들에게 사제관 정원에 장미 한 송이씩 심어야
한다고 설득했다. (Classic Roses, 352) 아마도 로런스가 처음으로 '디종의 영광'을 알게 된 곳은
노팅엄 사제관의 정원이었을 것이다.

19 뒤의 내용은 『상징의 장미The Symbolic Rose』(Dallas, Texas: Spring Publications, 1989),
   187-221에 기술된 저자 바바라 수어드의 논의를 인용한 것이다. 사실 로사 키넨시스의 변종인
   로사 키넨시스 비리디플로라Rosa chinensis viridiflora라는 '초록색 장미'가 실제로 존재한다.
   중국이 원산지며 18세기 후반에 서양으로 전해졌다.

20 See: Frost, L., *The Problem with Pleasure: Modernism and Its Discontents* (New York:
   Columbia University Press, 2013), Chapter 2.

21 Joyce, J., *Ulysses* 1922 (Minneapolis, Minnesota: First Avenue Editions, 2016), 850.

22 Fussell, P., *The Great War and Modern Memory* (Oxford: Oxford University Press, 1977).

23 Williams, W. C., 'The Rose', in *Spring and All* 1923, reprinted in A. Walton Litz and C. J.
   MacGowan, eds., *The Collected Poems of William Carlos Williams*, Vol. 1 (New York: New
   Directions, 1991), 195.

24 Stein, G., 'Poetry and Grammar', *Lectures in America* (Boston, Massachusetts: Beacon
   Press, 1985), 231. The expression first appeared in the poem 'Sacred Emily' (1913).

25 Parker, D., 'One Perfect Rose' 1926, in B. Gill, ed., *The Portable Dorothy Parker* (New York:
   The Viking Press, 1973), 9-10.

26 Orwell, G., 'Politics and the English Language' 1946 (London and New York: Penguin
   Books, 2013), www.orwell.ru/library/essays/politics/english/e_polit (accessed 02.03.21).

27 Bataille, G., 'The Language of Flowers' 1927, '*Visions of Excess': Selected Writings,
   1927-1939*, trans. A. Stoekl, with C. R. Lovitt and D. M. Leslie, Jr (Minneapolis: University
   of Minnesota Press, 1985), 10-14. 초현실주의의 지도자격인 앙드레 브르통은 바스티유의
   진단에 동의하지 않았다. 그는 「초현실주의 두 번째 선언문」에서 "꽃잎이 떨어진 장미도 여전히
   장미"이기 때문에 바스티유가 "분명히 옳은 것만은 아니다."라고 썼다. 다시 말해 그는 줄리엣의
   대사에 동의한 셈이다. "장미는 그 이름이 무엇이든⋯⋯." 브르통에게 이상적인 아름다움은
   무의식에 대한 초현실주의자의 편애를 보여준다는 비판을 받는다고 해도 여전히 지켜야 할
   어떤 것이었다.

28 Morris, W., *Hopes and Fears for Art: The Lesser Arts* 1878, in A. H. R. Ball, ed., *Selections
   from the Prose Works of William Morris* 1931 (Cambridge, UK: Cambridge University
   Press, paperback reprint, 2014), 139.

29 Morris, W., 'Innate Socialism', from *The Lesser Arts* 1878, reprinted in A. Briggs, ed.,
   *William Morris: Selected Writings and Designs* (London: Penguin Books, 1962), 85.

30 Ohnuki-Tierney, E., *Flowers That Kill: Communicative Opacity in Political Space*
   (Stanford, California: Stanford University Press, 2015), Chapter 2, 73. 1949년에 중국
   공산당은 패권을 장악하자 소련을 모방해 붉은 장미를 정치적 상징으로 채택했다. 1979년의
   포스터에는 관능과 부와 명예의 고대 상징이며 보다 진정한 동양의 상징인 모란이 그려졌는데,
   지금 그것은 혁명 이전의 상류층을 상징하는 계급의 적으로 비난받고 있다.

31 Williams, W. C., 'The Rose', *The Collected Poems of William Carlos Williams*, Vol. 1, 195.

윌리엄스가 마음에 새겼던 콜라주 작품은 1914년 〈꽃Flowers〉이란 작품이었다.

32 일부 평론가들이 그녀의 그림에서 익숙한 성적 상징주의를 보는 것도 놀라운 일은 아니다. 1943년에 오키프는 한 비평가에게 편지를 보내 다음과 같은 불편한 심경을 전했다.

> 꽃은 상대적으로 작은 존재입니다. 사람은 누구나 꽃과 관련이 됩니다. 꽃의 이데아와 말이죠. 당신은 꽃을 만지기 위해 손을 내밀거나 향기를 맡기 위해 몸을 숙이기도 합니다. 무의식중에 향기를 맡으려고 입술을 가까이 대보기도 하겠죠. 아니면 누군가를 기쁘게 하기 위해 꽃을 선물하기도 합니다. 어떤 면에서 꽃은 여전히 누구의 눈에도 보이지 않습니다. 우리는 너무도 바쁘고 꽃은 너무도 작아서 시간을 할애하기도 힘들죠. 친구를 사귀는 데 시간이 걸리는 것처럼 말입니다. 보이는 그대로 꽃을 그릴 수 있다면 저는 너무도 작은 꽃을 매우 작게 그릴 것이기 때문에 제가 보는 것을 누구도 보지 못할 것입니다. 그래서 저는 스스로에게 말했습니다. 눈에 보이는 대로 그릴 것이라고. 내게 부여하는 의미 그대로. 하지만 크게 그릴 것이라고. 그래서 사람들이 그것을 보고 놀라 생각할 시간을 가지게 만들겠다고, 심지어 바쁜 뉴요커들도 내가 보는 꽃을 보기 위해 시간을 할애하도록 만들 것이라고. 그런데 말이죠. 저는 당신이 제가 본 것을 볼 수 있도록 시간을 주었고 당신도 시간을 열어 내 꽃을 정말로 알고자 했지만, 당신은 내 꽃을 보고 당신 자신의 생각들을 덮어씌운 뒤, 나의 꽃에 관해 쓰면서도 마치 당신이 생각하고 본 것처럼 내가 생각하고 본 것인 양 씁니다. 하지만 저는 그렇지 않습니다.

O'Keeffe, G., *Georgia O'Keeff e Museum Collection*, ed. B. Buhler Lynes (New York: Harry N. Abrams, 2007), 139.

33 Quoted in D. Sylvester, S. Whitford and M. Raeburn, eds., *René Magritte: Oil paintings, objects and bronzes, 1949-1967*, Catalogue Raisonée, Vol. II (Houston, Texas: Menil Foundation, 1993), 196.

34 Quoted in *René Magritte: Oil paintings*, objects and bronzes, 1949-1967, Catalogue Raisonée, Vol. II, 197.

### 13장 장미 정원과 가드닝

1 Harrison, R. P., *Gardens: An Essay on the Human Condition* (Chicago: University of Chicago Press, 2009), 39.

2 창세기 2.8-9. 공동 번역.

3 See: Jashemski, W. F., Meyer, F. G. and Ricciardi, M., 'Plants: Evidence from Wall Paintings, Mosaics, Sculpture, Plant Remains, Graffiti, Inscriptions, and Ancient Authors', in *The Natural History of Pompeii*, eds. W. F. Jashemski and F. G. Meyer (Cambridge, UK: Cambridge University Press, 2002), 158-160.

4 Touwaide, A., 'Art and Science: Private Gardens and Botany in the Early Roman Empire', in M. Conan and W. J. Kress, eds., *Botanical Progress, Horticultural Innovation and Cultural Change* (Washington D.C.: Dumbarton Oaks Research Library and Collection, 2007), 37-50, 40.

5 Virgil, Georgics, Book IV, quoted in C. Thacker, *The History of Gardens* (Berkeley: California University Press, 1979), 15.

6　Touwaide, A., 'Art and Science: Private Gardens and Botany in the Early Roman Empire', *Botanical Progress, Horticultural Innovation and Cultural Change*, 37–50, 46.

7　See: Maclean, T., *Medieval English Gardens* (Mineola, New York: Dover Publications, 2014), Chapter 5; and Landsberg, S., *The Medieval Garden* (Toronto: University of Toronto Press, 2003).

8　Quoted in A. Schimmel, *A Two-Colored Brocade: The Imagery of Persian Poetry* (Chapel Hill: University of North Carolina Press, 2004), 171.

9　Khayyam, O., *Rubaiyat of Omar Khayyam*, trans. E. Fitzgerald, 1859. Quatrain XIII, http://classics.mit.edu//Khayyam/rubaiyat.html (accessed 02.03.21).

10　그런 바부르가 장미의 섬세한 아름다움과 이슬람 세계에서의 장미의 역할에 감탄했을지 모르지만 전사로서 그는 장미의 어두운 면에 익숙해 있었다. 그는 다음과 같이 고백했다. "내 마음은 장미꽃 봉오리처럼 피로 가득 차 있다네. 10만 개의 샘이 있어도 그것이 피어날 수 있을까?" Quoted in J. Potter, *The Rose: A True History* (London: Callisto and Atlantic Books, 2010), 248.

11　Quoted in J. Potter, *The Rose*, 250, 252.

12　Porter, R. K., *Travels in Georgia, Persia, Armenia, ancient Babylonia, &c. &c during the years 1817, 1818, 1819, and 1820 1821–1822*, quoted in S. B. Parsons, *The Rose*, 140.

13　Quoted in J. Harkness, *Roses*, 139.

14　See: Pavord, A., *The Tulip: The Story of a Flower That Has Made Men Mad* (London: Bloomsbury, 2019); and Goldgar, A., *Tulipmania: Money, Honor, and Knowledge in the Dutch Golden Age* (Chicago: University of Chicago Press, 2008).

15　Krüssmann, G., *Roses*, 103.

16　Rivers, T., *The Rose Amateur's Guide*, v.

17　Paul, W., *The Rose Garden: In Two Divisions* (London: Sherwood, Gilbert & Piper, 1848), 16.

18　Paul, W., *The Rose Garden*, i–ii.

19　Hole, S. R., *A Book About Roses: How to Grow and Show Them* (Edinburgh and London: William Blackwood and Sons, 1868), 4.

20　Hole, S. R., *A Book About Roses*, 1.

21　Hole, S. R., *A Book About Roses*, 29.

22　Hole, S. R., *A Book About Roses*, 29.

23　Hole, S. R., *A Book About Roses*, 11, 21.

24　Paul, W., *The Rose Garden*, i–ii.

25　Jekyll, G. and Mawley, E., *Roses for English Gardens*, 4.

26　Bunyard, E., *Old Garden Roses*.

27　Thomas, G. S., *The Old Shrub Roses* 1955 (London: J. M. Dent & Sons Ltd, revised edition, 1979), 17.

28　고전 장미의 '바이블'은 피터 빌스의 『고전 장미Classic Roses』(1997)다. 그리고 그의 묘목장은

고전 장미를 구입할 수 있는 가장 좋은 장소다. www.classicroses.co.uk. 노리치 근교에 있는 그의 묘목장은 피터 빌스의 희귀하고 멸종 위기에 있는 수많은 장미 컬렉션과 장미 정원을 자랑한다.

29 Austin, D., *The Heritage of the Rose* (London: Antique Collectors' Club, 1988), 30.

30 Austin, D., *The Heritage of the Rose*, 31.

31 Christopher, T., *In Search of Lost Roses*, 23.

32 Christopher, T., *In Search of Lost Roses*, 23. 미국에서 고전 장미를 보존하기 위해 기울인 가장 인상 깊은 노력 중 하나는 1980년대부터 그레그 로워리Gregg Lowery와 필립 로빈슨Phillip Robinson을 통해 알 수 있다. 이들의 컬렉션은 샌프란시스코 인근에 있다. 「빈티지 로즈의 친구들The Friends of Vintage Roses」이란 이름의 문서에는 현재 5,412종의 분류된 품종이 기록돼 있다. http://thefriendsofvintageroses.org/about-us/ (accessed 02.03.21) 장미와 고전정원장미 변종을 식별하고 문서화하기 위한 학자와 로자리안들의 연구는 지금 세계적인 추세가 됐다. 예를 들어 중국은 원종장미는 물론 정원장미 변종을 계발한 오랜 역사를 가지고 있다. 왕귀량王国梁이 그 주인공이다. 인도에서는 비루 비라라가반Viru Viraraghavan과 기리자 비라라가반Girija Viraraghavan 부부가 있고, 일본에는 유키 미카나기雪 ミカナギ, 가츠히코 마에바라カツヒコ マエバラ 그리고 요시히로 우에다ヨシヒロ ウエダ가 있다.

33 Sackville-West, V., *Some Flowers* (London: Cobden-Sanderson, 1937), 36.

34 Austin, D., *The Heritage of the Rose*, 176.

35 www.davidaustinroses.com/us/constance-spry-english-climbing-rose (accessed 02.03.21).

36 다른 장미 육종가들도 '포스트모던 장미'를 탄생시켰는데 프랑스 메이앙 인터내셔널의 '로맨티카Romantica'와 덴마크 육종가 폴센Poulsen의 '르네상스Renaissance' 등이 있다.

37 www.un.org/en/ccoi/rose-gardens (accessed 02.03.21).

38 2020년 9월에 이메일을 통해 조니 노턴과 대화를 나누었다.

39 Sackville-West, V., *Some Flowers*, 1.

40 Quoted in 'The History of Sissinghurst's Roses', *Country Life*, 28 June 2014, www.countrylife.co.uk/gardens/country-gardens-and-gardening-tips/thehistory-of-sissinghursts-roses-58258 (accessed 02.03.21).

41 Sackville-West, V., *Some Flowers*, 40.

42 색빌웨스트가 쓴 정원 이야기를 더 읽고 싶다면 다음 책 참조. Lane-Fox, R., ed., *Sackville-West: The Illustrated Garden Book* (London: Atheneum, 1986). 그녀에 대해 헤이즐 드 루즈텔도 다음과 같은 고백을 했다. "그녀의 글을 통해 우리는 장미의 로맨스에 감사하게 되고 꽃잎에서 시를 찾게 됩니다." *A Heritage of Roses*, 133.

43 Harrison, R. P., *Gardens*, 25.

44 Harrison. R. P., *Gardens*, 31.

45 Paul, W., *The Rose Garden*, 23.

46 Bisgrove, R., *The Gardens of Gertrude Jekyll* (London: Frances Lincoln, 1992).

47 Jekyll, G. and Mawley, E., *Roses for English Gardens*, 68.

48 le Rougetel, H., *A Heritage of Roses*, 141.

49 우돌프의 공공 정원 가운데 가장 유명한 곳은 맨해튼의 하이라인이다. 다음 참고. Oudolf, P.

and Kingsbury, N., *Planting: A New Perspective* (Portland, Oregon: Timber Press, 2013).

50 Harbison, R., *Eccentric Places* (Boston and New York: The MIT Press, 2000), 3. 이런 맥락에서 장미 같은 나무를 가지치기하는 형식적인 훈육 관습은 훨씬 더 광범위한 사회적 현상과 유사하다고 볼 수 있다. 하이브리드 퍼페추얼이나 하이브리드 티 장미, 플로리분다 등이 깔끔한 교외 정원이나 도시 공원에 식재되기 위해 교배되던 기간에 서구사회는 역사가 미셸 푸코가 규율과 처벌의 체제regime라고 부른 것에 의해 지배됐다. 그 체제는 금지와 계율, 법률 등을 중심으로 만들어졌다. 장미의 가지치기도 이 억압적인 체제의 매우 노골적인 식물에 대한 규율로 보인다. 그런데 1960년대 이후 서구사회는 큰 전환점을 맞이했는데 사회적 관행에서 벗어나 좀 더 자유주의적인 방향으로 나아가며 개인적인 동기부여와 일과 주도성이 중시되는 양상을 보였다. 규율 기반 사회에서 '아니오!'란 목소리가 우세하다면 우리의 성취 기반 사회에서는 '그래, 할 수 있어!'가 지배한다. 뉴퍼레니얼리즘의 자유방임주의가 이 새로운 사회의 원천적인 잠재력을 더 잘 반영할 수 있다고 주장하는 것은 과한 일이 아닐 수 있다. 다음 참조. Foucault, M., *Discipline and Punish: The Birth of the Prison*, trans. A. Sheridan, (New York: Vintage Books, 1995). '성취기반 사회'의 개념에 대해 알고 싶다면 다음 참조. Han, B.-C., *The Transparent Society* (Stanford, California: Stanford University Press, 2012).

51 이 장미 정원의 방문에 관한 설명은 다음 참조. Potter, J., *The Rose*, Chapter 20.

52 다음 참고. 마야 무어, 김욱균 역, 『잃어버린 장미정원』 (궁리, 2019).

## 14장 장미 비즈니스

1 디오니시우스가 저자로 추정되는 시에서 인용. *Greek Anthology* (v. 81). Quoted in J. Goody, *The Culture of Flowers*, 59-60.

2 See: Magnard, J.-L., Roccia, A., Caissard. J.-C., et al., 'Biosynthesis of monoterpene scent compounds in roses', Science, Vol. 349, No. 6243 (July 2015), 81-83, https://science.sciencemag.org/content/349/6243/81 (accessed 02.03.21).

3 von Bingen, H., 'Physica', *The Complete English Translation of Her Classic Work on Health and Healing* 1151-1158, trans. P. Throop (Rochester, Vermont: Healing Arts Press, 1998), 21.

4 Perks, E., 'Provins and the Provins Rose', *The Rosarian Library*, 1 July 2019, www.therosarianlibrary.co.uk/articles/4593059233/Provins-and-theProvins-Rose./11389566 (accessed 02.03.21).

5 Arnano, L. C., *The Medieval Health Handbook: Tacuinum Sanitatis* (New York: George Braziller, 1976), illustration XXXIII. 『비엔나의 건강관리』 편찬자는 아마도 삽화가 없는 11세기 아랍 의학서적에 크게 의존했을 것이다. 그 책의 제목은 『타큄 알시하Taqwim al-Sihha』였으며 이는 라틴어로 『올바른 건강관리Tacuinum Sanitatis』로 번역됐다.

6 Grayson, J., 'Flowers may be nice for Mom, but they're terrible for Mother Earth', *The Washington Post*, 7 May 2015, www.washingtonpost.com/opinions/flowers-may-be-nice-for-mom-but-theyre-terrible-for-motherearth/2015/05/07/fb69f9f4-f4d5-11e4-b2f3-af5479e6bbdd_story.html (accessed 02.03.21).

7 Murdoch, I., *An Unofficial Rose* (New York: The Viking Press, 1962), 199-200.

8 Bunyard, E. A., *Old Garden Roses*, 24.

9 Ankanahalli, N., Urs, N., Hu, Y., Li, P., et al., 'Cloning and Expression of a Nonribosomal Peptide Synthetase to Generate Blue Rose', *ACS Synthetic Biology*, Vol. 8, No. 8 (2019), 1698-1704, https://doi.org/10.1021/acssynbio.8b00187 (accessed 02.03.21).

10 https://roseraie-ducher.com (accessed 02.03.21).

11 같은 맥락에서 영국 시장을 겨냥하여 내가 상상해 본 허구의 예의 바른 장미 이름도 있다. '회계사의 장미', '궁사들', '용감한 브렉시트', '테리 워건'(영국의 유명한 라디오 방송인으로 기사 작위도 수여받았다-옮긴이), '베이지'(이 장미의 색깔을 맞추어보라), '브릿지 러버', '홀인원'.

12 www.selectroses.ca/naming-avail/ (accessed 02.03.21).

13 Christopher, T., *In Search of Lost Roses*, 23.

14 민족생물학자이자 프란체스코 수도사이면서 작가인 게리 폴 나브한은 1950년대 인디애나주 게리에서 보낸 어린 시절, 중동의 민족적 배경과 관련된 장미 향기의 생생한 기억을 아래와 같이 회상한다.

> 네 살이나 다섯 살 무렵, 나는 레바논과 시리아 출신의 할아버지와 삼촌들 전부와 아버지에게서 장미 향기가 난다는 생각을 했다. 아랍 남자들은 나를 하비비라고 부르며 집안의 아이들에게 하듯 나의 두 볼에 입을 맞추었고, 그때마다 나는 다마스쿠스 장미(다마스크 장미) 향기에 압도당하곤 했다. 몇 년이 지나고 삼촌과 함께 이발소에 갔을 때 이발사 렉스가 말끔하게 면도한 삼촌의 피부에 장미수를 섞은 수렴제를 뿌리고 머리에 장미오일을 바르는 모습을 보았다. 그로부터 얼마 뒤 나는 아버지가 부모님이 사용하는 욕실에 넣어두신 병에서 장미수라는 단어를 읽었다. 이런 향기에 실린 기억들이 얼마나 순수했던지, 그 기억은 오랫동안 사라지지 않았다.

Nabhan, G. P., Cumin, *Camels, and Caravans: A Spice Odyssey* (Berkeley: University of California Press, 2014), 116.

15 호라티우스는 인간의 또 다른 감각인 촉각을 동원하여 꽃잎의 부드러움을 칭송한다.

16 Quoted in R. H. Stamelman, 'The Eros-and Thanatos-of Scents', in J. Drobnick, ed., *The Smell Culture Reader* (London: Berg, 2006), 262-276, 268.

17 Quoted in R. H. Stamelman, 'The Eros-and Thanatos-of Scents', *The Smell Culture Reader*, 263.

## 15장 장미, 오늘과 내일

1 예를 들면 세계장미회(www.worldrose.org), 히스토릭로즈그룹Historic Roses Group(www.historicroses.org), 미국장미회American Rose Society(www.rose.org). 그런데 이 지면에 언급하기에는 웹사이트가 너무 많다. 장미 관련 책과 자료를 소개한 로자리안 라이브러리The Rosarian Library와 블로그(www.therosarianlibrary.co.uk.)를 추천하고 싶다.

2 Avatar Wiki, 'Healing Rose', https://james-camerons-avatar.fandom.com/wiki/Healing_Rose (accessed 02.03.21).

3 For example, see: www.brainyquote.com/quotes/eleanor_roosevelt_141732 (accessed 02.03.21).

4 Wolf, N., *The Beauty Myth: How Images of Beauty are Used Against Women* 1991 (New York: Harper Collins, new edition, 2002), 12.

5  See: Jacobus, M., *Reading Cy Twombly: Poetry in Paint* (Princeton, New Jersey: Princeton University Press, 2016), 220-231.

6  이 작품은 2009년 크리스티 경매장에서 568만 2,500달러에 판매돼 세계에서 가장 비싼 장미가 됐다.

7  For the books, see: www.goodreads.com/list/show/86879.Romance_Novels_with_Rose_in_the_Title_(accessed 02.03.21). For the songs, see: www.ranker.com/list/the-best-songs-about-roses/reference (accessed 02.03.21).

8  다음 참조. Finnegan, K., 'Roses - in full bloom', *Financial Times* online, August 2019, www.ft.com/content/9a85adf0-a23b-11e9-a282-2df48f366f7d (accessed 02.03.21). 그리고 다음 참조. de la Haye, A., *The Rose in Fashion*, Chapter 9.

9  반 노튼이 만든 영상 참고. 'The Making of Dries Van Noten Autumn/Winter 2019', https://www.youtube.com/watch?time_continue=20&v=px59tlfjW10&feature=emb_logo (accessed 02.03.21).

10 다음 자료들을 참조했다. Renée, V., 'What Do Roses Represent In "American Beauty" (Hint: It Ain't Beauty)', *No Film School*, 30 September 2016, https://nofilmschool.com/2016/09/what-do-roses-represent-american-beauty-hint-aint-beauty (accessed 18.3.21); and the video 'American Beauty: Inside the Rose,' Screenprism, www.youtube.com/watch?v=XvTwjusPAlM&t=1s (accessed 18.3.21). 다음 자료들도 매우 많이 참조했다. Anker, R. M., *Catching the Light: Looking for God in the Movie* (Grand Rapids, Michigan/Cambridge, UK: William B. Eerdmans Publishing Company, 2004), Chapter 12.

실제로 '아메리칸 뷰티'라는 장미가 있다. 하이브리드 퍼페추얼 품종이다. 1885년 프랑스에서 생산됐으며 육종가인 앙리 레데쇼Henri Lédéchaux는 이 장미를 '마담 페르디낭 자맹Madame Ferdinand Jamin'이라고 명명했다. 하지만 미국 시장을 위해 전략적으로 이름을 바꿨다. '아메리칸 뷰티'는 강하고 달콤한 향이 나며 다소간의 개화반복성이 있다. 『장미백과사전』에서는 이렇게 설명하고 있다. "19세기 후반에 절화장미로 유명했던 장미다……. 안타깝게도 생장에 영향을 미치는 흑점병, 흰곰팡이병, 녹병 등 모든 진균병에 걸리기 쉽다."(p. 30) 영화 제목과 관련하여 프랭크 시나트라가 부른 노래 중에는 감수성 가득한 노래 〈아메리칸 뷰티로즈〉가 있다. 한동안 '아메리칸 뷰티' 장미는 미국에서 가장 유명한 장미였다. 더글러스 브레너Douglas Brenner와 스티븐 스칸니엘로Stephen Scanniello는 『장미의 이름이 무엇이든: 알려지지 않은 전설과 장미의 이름에 담긴 뿌리 깊은 역사A Rose By Any Name: The Little-Known Lore and Deep-Rooted History of Rose Names』라는 책에서 다음과 같이 썼다. "영화〈아메리칸 뷰티〉가 얻은 지속적인 명성은 짜증 많은 여자 주인공과 쑥스러운 남자친구와 참회하는 배우자들이 원하는 안전한 꽃꽂이 꽃을 부각시켰고, 그것은 풍자를 위한 손쉬운 표적이 됐다."(p. 8) 하지만 영화 속 장미는 실제로 '아메리칸 뷰티'가 아니었다.

11 앨리스 웨딩턴 감독의 영화로 밀라 요보비치가 공작부인으로 연기했다.

12 Flannery, T., *Europe: The First 100 Million Years* (London and New York: Penguin Books, 2018), 228.

13 Flannery, T., *Europe*, 293-294.

14 Serres, M., *The Natural Contract*, trans. E. MacArthur and W. Paulson (Ann Arbor: University of Michigan Press, 1995), 38.

15 예를 들면 다음과 같은 자료 참고. Trewavas, A., 'Foundations of Plant Intelligence', *Interface Focus*, Vol. 7, No. 3 (April 2017), 1. http://dx.doi.org/10.1098/rsfs.2016.0098 (accessed 02.03.21).

16 Mancuso, S., *The Revolutionary Genius of Plants: A New Understanding of Plant Intelligence and Behavior* (New York: Atria Books, 2017), xi.

17 Mancuso, S., *The Revolutionary Genius of Plants*, xi.

18 Stavrinidou, E., Gabrielsson, R., Gomez, E., et al., 'Electronic Plants', *Science Advances*, Vol. 1, No. 10 (November 2015), https://advances.sciencemag.org/content/1/10/e1501136 (accessed 02.03.21).

19 Mancuso, S., *The Revolutionary Genius of Plants*, xii.

20 Marder, M., *Plant-Thinking: A Philosophy of Vegetal Life* (New York: Columbia University Press, 2013), 12.

21 Irigaray, L. and Marder, M., *Through Vegetal Being* (New York: Columbia University Press, 2016).

22 격식 있는 장미 정원이 뉴퍼레니얼리즘의 정원이 되는 데는 오랜 시간이 걸리지 않는다. 핵 관련 재앙이 벌어져도 그것은 가능하다. 앞에서 일본 후쿠시마의 장미 정원을 언급했는데 이곳은 불행하게도 2011년 3월 발생한 사고 이후에 출입 금지구역이 됐다. 전성기를 구가할 때는 정자와 격자 울타리, 분수대, 장미를 실은 농부의 수레, 장밋빛 아가씨 조각상 등이 자태를 뽐냈던 유럽식 정원의 훌륭한 예였지만 2013년 봄에 촬영된 사진에는 퍼레니얼, 즉 다년생 식물들이 포진해 있어, 조경 정원사 피에트 우돌프의 취향에 근접한 정원처럼 돼버렸다. 다음 참조. 마야 무어, 김욱균 역, 『잃어버린 장미정원』 (궁리, 2019).

23 Marder, M., 'The Garden As Form', *The Learned Pig*, 21 November 2018, www.thelearnedpig.org/michael-marder-garden-as-form/5821 (accessed 02.03.21).

24 www.statista.com/statistics/257776/value-of-us-rose-sales-since-2002/ (accessed 02.03.21).

25 www.worldpeacerosegardens.org (accessed 02.03.21).

26 www.worldpeacerosegardens.org/who-we-are/ (accessed 02.03.21). 이 책을 쓰는 동안 특정 장미 정원이 뉴스를 장식했다. 바로 백악관의 장미 정원이다. 그곳의 장미들은 대부분 현대 장미다. 예를 들면 최초의 플로리분다 로즈인 '퀸 엘리자베스'와 1963년 벨기에의 로자리안 루이스 렌즈Louis Lens가 소개한 가장 인기 있는 장미인 크림빛 흰색 '파스칼리Pascali'가 있다. 파스칼리는 '퀸 엘리자베스'의 부모종이며 언제나 인기 있는 순백의 '네바다Nevada'도 있다. 이 장미는 스페인인 페드로 도트Pedro Dot가 1927년에 소개했다. 이 정원은 1913년에 명상을 위한 휴양지로 만들어졌으며 케네디 재임 시간에 재클린이 재설계했는데 그의 전후 대통령이나 영부인 대부분은 정원에 변화를 주었다. 이 책을 마무리하는 중에 멜라니아 트럼프 또한 재설계를 추진했다는 소식이 들렸다. 이 정원은 보통 주요 현안 발표나 국빈 방문 시 사용되지만 코로나19 위기 동안 트럼프 대통령은 매우 당혹스럽게도 기존의 관례를 깨고 바이러스 감염의 확산을 막는 장소로 사용했으며 그곳에서 장황하고 오류가 담긴 정보를 전달하는 월요일 조간 브리핑을 실시했다. 장미 정원은 사람들에게 위로가 되는 배경으로 활용됐으며 미합중국 대통령을 호전적이고 혼란 유포자에 자기 도취적인 외골수가 아닌 것처럼 보이게 했다. 멜라니아가 정원을 재설계했다는 소문은 장미와 관련된 인터넷 오류 확산의 좋은 예가 됐다. 로이터통신의 '사실확인'팀이 사실관계를 바로잡고 있다.

   소셜미디어 사용자 수만 명이 영부인 멜라니가 백악관 장미 정원을 재설계하면서

1913년 이후 영부인들이 심은 장미들을 모두 폐기했으며 재클린 케네디의 야생 능금나무도 잘려 나갔다는 내용을 게시했다……. 9만 3,000회 이상 공유된 게시물은 "멜라니아가 백악관 장미 정원을 파헤치고, 1913년 이후 영부인들이 심은 모든 장미를 제거했어. 그중에는 재키 케네디의 야생 능금도 있었다지." 게시자는 사건 전후의 사진을 트위터에 올리기까지 했다. "이 장미 덤불 대부분은 1913년 엘런 루이스 윌슨Ellen Louise Wilson에서부터 미국의 모든 영부인들이 심은 거야……."

하지만 이 내용은 모두 거짓이다. 1913년에 심은 장미는 장미 정원에서 수명을 다한 뒤 사라지는 자연의 원리에 따라 케네디 시대의 재설계 이전이나 도중에 폐기됐다. 또한 분명히 오늘날까지 자라는 장미들은 상태가 좋지 않았다. 하이브리드 티 장미와 플로리분다는 워싱턴 D.C.의 습한 기후에 고전하다가 상당수 개체가 명을 다했다. 유명한 야생 능금도 1913년에 식재된 것이 아니었다. 이후 다시 심어졌고, 멜라니아의 '재설계'로 뿌리가 뽑혔지만 상태가 좋지 않았기 때문에 일시적인 공백 상태가 된 상황이었다. 나는 백악관 장미 정원에 대한 도덕론을 설파하고 싶지는 않다. 인터넷을 활용해 정원의 장미들이 건강해 보이지 않는다는 등의 당파적인 소재를 끌어내 값싼 정치적 이익을 취하고 싶지는 않기 때문이다. 하지만 이런 뉴스들은 장미가 종종 어떤 형태의 이데올로기적인 권력 놀음이나 다른 형태의 논란에 연루돼 왔다는 사실을 다시금 상기시켜 준다.

다음 참조. Reuters, 'Fact check: Melania Trump's Rose Garden redesign did not remove rose bushes from all fi rst ladies since 1913', 28 August 2020, www.reuters.com/article/uk-factcheck-melania-rosegarden/fact-check-melaniatrumps-rose-garden-redesign-did-not-remove-rose-bushes-from-all-firstladies-since-1913-idUSKBN25O225 (accessed 02.03.21).

27 Rilke, R. M., 'The Bowl of Roses', *Neue Gedichte / New Poems*, Part 1, 167-170. 장미가 실제로 인간을 더 평화롭고 공감하는 존재로 만드는 데 기여했을 가능성은 뤼트허르 브레흐만이 자신의 베스트셀러 『휴먼카인드』에서 주장한 내용에 비추어 볼 때 충분히 고려해 볼 수 있다. *A Hopeful History*, trans. E. Manton and E. Moore (New York, Boston, London: Little, Brown and Company, 2019).

## 나가며

1 이 정원은 1932년에 개원했으며 약 1만 2,000그루의 장미가 자라고 있다. 그중 많은 장미가 85개의 단일 품종 화단에 심어져 있다.

2 Hole, S. R., *A Book About Roses*, 45.

3 생각하면 우울한 이야기가 있다. 다음 휴가 때 레스토랑에서 야외 식사를 즐기거나 바 혹은 카페에서 사랑하는 사람과 시원한 음료를 즐기고 있을 때 꽃을 파는 귀여운 아이가 다가와 장미 한 송이를 구매하라고 한다면 그 아이가 당신 앞에 나타난 이유를 파악해야 한다. 예를 들어 배낭여행의 성지인 방콕의 카오산 로드를 걷다 보면 아이들이 관광객들에게 절화장미를 팔려고 한다. 그들 상당수는 미얀마 출신이며 자녀가 집으로 송금할 것이라는 계산으로 부모가 브로커에게 아이를 맡긴 상황일 수 있다. 하지만 브로커들이 수익금을 착복하기 때문에 송금이 이루어지는 경우는 많지 않다고 한다. 2018년 보고서는 약 500명의 어린이들이 이런 방식으로 착취당하고 있다고 추정했다. 장미를 파는 미소 가득한 아이들에게 선의로 돈을 쥐어주는 관광객들은 실제로는 그들을 노예로 만들고 있다는 사실을 알아야 한다. Mairs, S., 'The Exploited Kids Selling Roses to Tourists on Bangkok's Khaosan Road', *Vice*, 19 November

2018, www.vice.com/en_nz/article/7b7mdx/why-not-to-buy-roses-from-the-kids-on-khaosan-road (accessed 02.03.21).

4 'A leaf out of her book: Alice Oswald.' Janet Phillips talks to award-winning poet Alice Oswald, The Poetry Society, 2005, http://archive.poetrysociety.org.uk/content/publications/poetrynews/pn2005/asprofile (accessed 02.03.21). The poem was published in Woods etc. (London: Faber & Faber, 2005). It can be read in full (and listened to) at: https://voetica.com/voetica.php?collection=15&poet=798&poem=6595 (accessed 22.04.21).

5 "작업자들은 이번 주부터 꽃구경 행락객들이 몰리는 것을 막기 위해 도쿄 북쪽 사이타마 요노 공원에서 약 3,000그루의 장미 덤불의 싹을 자르기 시작했다……. '매우 고통스럽지만 다른 도시들의 상황을 종합한 뒤 이런 조치를 취하기로 결정했습니다.' 담당 공무원은 《마이니치신문》과의 인터뷰에서 모든 새싹을 제거하는 데 약 일주일이 걸릴 것이라고 덧붙였다." McCurry, J. '"Very painful": Japan Covid-19 officials cut off thousands of roses to deter gatherings', Guardian online, 24 April 2020, www.theguardian.com/world/2020/apr/24/very-painful-japan-covid-19-officials-cut-off-thousands-of-roses-todeter-gatherings(accessed 02.03.21).

6 영화에서 취미로 장미를 재배하는 소박한 인물인 밸러드는 미니버 부인에게 자신이 개량한 붉은 하이브리드 티 장미에 그녀의 이름을 붙여도 되는지 묻고 동의를 받는다. 훗날 밸러드는 지역의 꽃 품평회에서 최고 장미상을 수상한다. 부패한 심사위원들은 레이디 벨돈의 꽃을 의례적으로 해마다 수상작으로 낙점했지만 미니버 부인이 그녀를 찾아가 공정한 판정을 부탁했고 그녀도 여기에 부응했기 때문이었다(레이디 벨돈은 우승자를 발표하면서 내정된 수상자인 자기 자신 대신 양심에 따라 밸러드의 꽃을 수상작으로 선언한다-옮긴이). 결론을 말한다면 한 시간 후에 밸러드는 독일군의 공습으로 사망한다.